"나는 고작 사론에 핀 수선화, 산골짜기에 핀
나리꽃이랍니다. 아가씨들 가운데서 그대, 내 사랑은
가시덤불 속에 핀 나리꽃이라오. 사내들 가운데
서 계시는 그대, 나의 임은 잡목 속에 솟은 능금나무,
그 그늘 아래 뒹굴며 달디단 열매 맛보고 싶어라."

– 아가 2 : 1-3

자연과 상징

그림으로 읽기

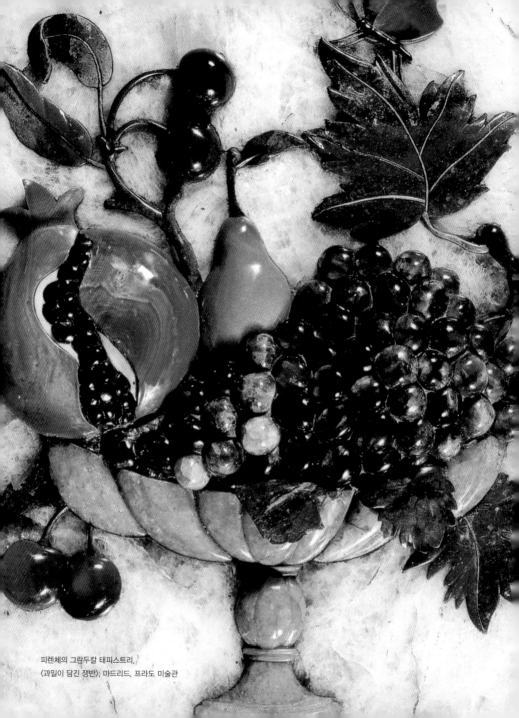

피렌체의 그란두칼 태피스트리,
〈과일이 담긴 쟁반〉, 마드리드, 프라도 미술관

Nature&Its
Symbols
in Art

루차 임펠루소 지음 ✣ 심장섭 옮김

자연과 상징
그림으로 읽기

예경

루 차 임 펠 루 소 는 이탈리아의 여류 도상 전문 도안가이자 미술사학자이다. 《자연과 상징, 그림으로 읽기》외에 《그리스 로마 신화, 그림으로 읽기》, 《그림에 묘사된 정원》, 《초상화의 주제, 의미, 상징》등의 저서가 있다.

심 장 섭 은 서울대학교 문리과대학 종교학과를 졸업하고 일반기업에서 근무하다 전문번역가로 전업했다. 《자연과 상징, 그림으로 읽기》가 첫 번째 번역서이며, 그 외에 《발명과 발견》(근간)을 번역했다.

자연과 상징, 그림으로 읽기

지은이 | 루차 임펠루소
옮긴이 | 심장섭
펴낸이 | 한병화
펴낸곳 | 도서출판 예경
편집 | 백소현
디자인 | 이지선

초판 인쇄 | 2010년 5월 3일
초판 발행 | 2010년 5월 10일

출판등록 | 1980년 1월 30일(제300-1980-3호)
주소 | 서울시 종로구 평창동 296-2
전화 | (02) 396-3040~3
팩스 | (02) 396-3044
전자우편 | webmaster@yekyong.com
홈페이지 | http://www.yekyong.com

값 19,600원
ISBN 978-89-7084-427-5 (04600)
 978-89-7084-304-9 (세트)

Natura e i suoi simboli by Lucia Impelluso, edited by Stefano Zuffi
Copyright © 2003 Mondadori Electa S.p.A., Milano
Korean Translation copyright © 2010 Yekyong Publishing co.

This Korean Edition was published by arrangement with Mondadori Electa S.p.A.

✽ 일러두기
인명과 지명은 외래어 표기법을 원칙으로 하되 대한성서공회의 《공동번역 성서》를 따랐다.

✽ 그림설명
앞표지 | (위)후안 데 에스피노사, 〈포도, 꽃, 조개〉 (일부, 105쪽 참조), (아래)알브레히트 뒤러, 〈사슴벌레〉 (286쪽 참조)
앞날개 | 조반니노 데 그라시, 〈새들〉 (일부, 288쪽 참조)
책등 | 조반니 암브로조 피지노, 〈복숭아, 포도잎, 은접시가 있는 정물〉 (일부, 168쪽 참조)
뒤표지 | 마리아 시빌라 메리안, 〈튤립〉 (일부, 82쪽 참조)

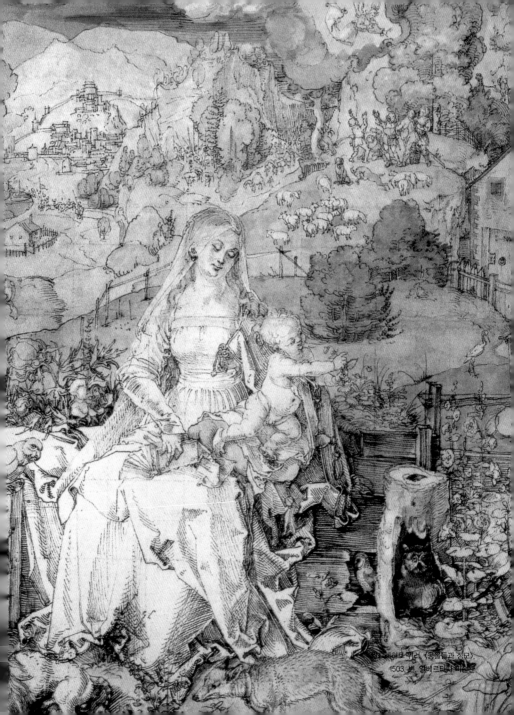

알브레히트 뒤러 《동물들과 성모》, 1503, 빈, 알베르티나 미술관

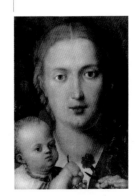

✤ 들어가는 글

때는 1749년. 파리에 있는 여러 인쇄소들의 롤러, 종이판, 등사기는 문화의 신기원을 연 계몽주의 시대의 위대하고도 읽기 쉬운 책들을 찍어낼 만반의 준비가 되어 있었다. 디드로와 달랑베르는 백과사전에 들어갈 최초의 항목들이 담긴 교정쇄를 수정했다. 주위가 소란스러운 가운데 왕립 식물원 원장이자 뷔퐁 백작인 조르주-루이 르클레르는 자신의 저서 《박물지》의 첫째 권에 해당하는 원고를 인쇄소로 보냈다. 이 원고의 출간은 엄청나게 방대한 규모의 기획이었다. 무려 44권이나 되는 어마어마한 책이 반세기가 넘는 장구한 세월에 걸쳐서 순차적으로 발행될 계획이었기 때문이다. 역사적으로 볼 때 뷔퐁의 저술 활동은 앙시앵레짐(프랑스 혁명 때 타도의 대상이 된 정치·경제·사회의 구체제 - 옮긴이)으로부터 나폴레옹 전성기에 이르는 시기에 유럽에서 일어난 사건들과 그 맥을 같이했다. 스웨덴의 식물학자인 린네가 고안한 연구의 기본 원리를 출발점으로 삼아 뷔퐁은 자연계 전체에 대한 목록을 꼼꼼하게 작성했다. 웅대한 분량을 자랑하는 그의 저작은 한 시대의 기념비로서, 계몽주의가 내세우는 명확성, 유기적 체계, 지식의 실용적 적용이라는 원칙들을 완벽하게 구현했다. 동시대의 여러 저작들처럼, 동식물에 대하여 뷔퐁이 작성한 세밀한 목록은 찬탄과 더불어 미묘한 애상을 함께 불러일으킨다.

계몽주의 시대의 과학자들과 문학가들 덕택에 인간의 지식을 분류하는 구체적 기준들이 마련되었고, 각 기준의 범위와 계통도

분명하게 규정할 수 있게 되었다. 그렇지만 그 과정에서 인류는 무엇인가를 상실하고 말았다. 그것은 세상의 피조물들이 마술적이고 신비스럽게, 심지어는 마구 뒤섞인 채 서로 대화를 나누고 있다는 느낌과, 아울러 종잡을 수 없는 것들, 환상적인 것들, 괴기스러운 것들에 대한 열린 자세였다. 인류의 지식이 발전한 모습은 실로 '호기심 상자'가 박물관으로 변모한 것과 같이 엄청나다고 할 수 있다.

백과사전이 나오기 이전의 시기에 축적된 과학으로부터 강력한 영향을 받아, 자연의 세계는 현대인들이 더 이상 그 의미를 알 수 없을 정도로 농도 짙은 상징적 의미들을 간직했다. 언뜻 보기에는 단순한 정물화 한 점에도 놀랄 만큼 풍성한 이야기가 숨어 있어서, 그림 속의 과일, 꽃, 동물 등은 모두 제 나름대로의 특색 있는 의미를 품고 있었다.

이 책은 뷔퐁의 체계적인 연구 방법을 받아들여 장을 나누고 항목을 결정하는 지침으로 삼았다. 그러나 항목들을 서술하고 상상의 동물들에 관한 장을 다룰 때에는, 각각의 동식물이 지녔던 경이로움을 되살리려고 애썼다. 아울러 인류 문화의 중심을 차지했던 자연의 상징적 의미들을 소생시키려고 노력했다. 상징을 특징으로 하는 이러한 문화의 중심에는 '만물의 척도'인 인간이 자리 잡고 있다. 그러나 이 문화는 우리 곁에서 아름답게 피어 감동을 자아내는 한 떨기의 꽃과 같이, 놀랍고도 장엄하게 제 모습을 드러내는 자연과 늘 소통하고 있었다.

초목

호르투스 콩클루수스 ✽ **나무** ✽ **곡물** ✽ **종려나무**
포도덩굴 ✽ **월계수** ✽ **올리브 나무** ✽ **담쟁이덩굴**
도금양 ✽ **버드나무** ✽ **미루나무** ✽ **떡갈나무**
노간주나무 ✽ **편백나무**

◀ 알브레히트 뒤러, 〈넓은 잔디밭〉,
1503, 빈, 알베르티나 미술관

호르투스
콩클루수스

Hortus Conclusus

라틴어로 '호르투스 콩클루수스(hortus conclusus)' 라고 하는 닫힌 정원은 중세 도상에서 특별히 중요한 주제로 다뤄지며, 성모 마리아, 아기 예수, 천사들이 담장에 갇힌 작은 정원의 모습으로 나타난다.

의미
성모 마리아의 순결,
무염시태(無染始胎)

출전
아가 4:12

닫힌 정원의 이미지는 솔로몬의 아가에 있는 한 구절에서 기원했다. "나의 누이, 나의 신부는 울타리 두른 동산이요, 봉해둔 샘이로다." 이 구절은 언제나 성모 마리아 및 그녀의 순결과 연관되었다.

이 밖에 페르세뉴 수도원장은 자신의 저서 《성모 마리아》에서 성모를 담장에 갇힌 정원에 비유했다. 이 정원 안에는 성모의 처녀성을 뜻하는 흰 장미, 순수한 겸손을 뜻하는 제비꽃, 무궁무진한 자애로움을 뜻하는 장미가 함께 자란다.

도상에서 닫힌 정원은 담장에 둘러싸인 정원으로 재현될 때가 많으며 그 안에는 성모 마리아와 천상의 식물, 천상의 꽃 등을 상징하는 것들이 자리를 차지한다. 때때로 선악과나무와 생명의 샘이 눈에 띄기도 한다. 중세에 식물들을 연구하고 분류하는 작업이 시작되었던 수도원 안뜰 자체가 닫힌 정원에서 기원했다. 닫힌 정원의 이미지는 훗날 중세 프랑스의 시 〈장미 이야기〉에서 묘사된 궁중 정원으로 발전했다. 쾌락을 즐기는 이곳에서 다산의 이미지는 사랑과 결부되고 등장인물들은 사랑의 샘가로 모여든다. 이것은 하늘나라에서 벌어지는 장엄한 광경을 세속화시킨 것이다.

◀ 작가 미상, 〈닫힌 정원의 성모자〉,
1410년경, 마드리드, 티센-보르네미사 미술관

오툉의 유명한 법관 니콜라 롤랭이
대법관에 임명된 직후의 모습이다.
대법관은 부르고뉴 공국 궁정의 위계상
가장 중요한 직책 중 하나이다.

아기 예수가 십자가 달린 지구의를
들고 축도의 몸짓을 하며 구세주로서의
임무를 떠맡는다.

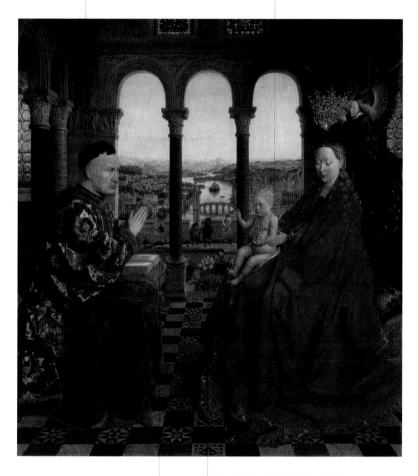

공작새는 천국을 상징한다.

성모 마리아의 상징인 장미, 붓꽃, 백합 등이
피어 있는 작은 꽃밭은 성모와 직접 연관된
호르투스 콩클루수스를 암시한다.

▲ 얀 반 에이크, 〈대법관 롤랭과 성모 마리아〉,
1435년경, 파리, 루브르 박물관

은방울꽃은 성모의 자비를 뜻한다.

벚나무로 보이는 이 과실나무는
그리스도가 십자가에서 흘린
피를 암시한다.

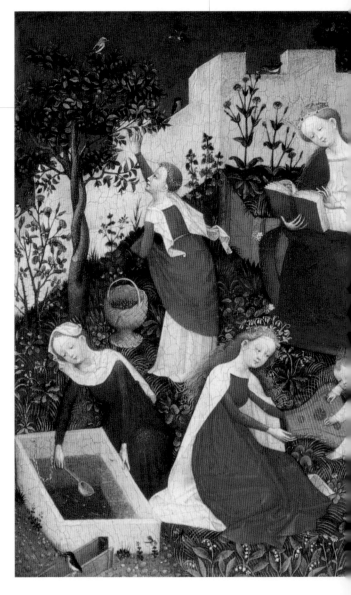

▶ 낙원 그림 거장, 〈낙원〉,
1410년경, 프랑크푸르트, 국립 미술관

성모의 꽃인 붓꽃은 특히 네덜란드와 플랑드르 화가들이 그린 수태고지 장면에 나타난다. 그 까닭은 아마도 꽃의 명칭이 백합과 우연히 일치하기 때문인 듯하다. 독일 사람들은 보통 붓꽃을 줄기가 뾰족하다고 해서 '칼 백합'이라고 부르는데 백합은 언제나 성모와 연관된다.

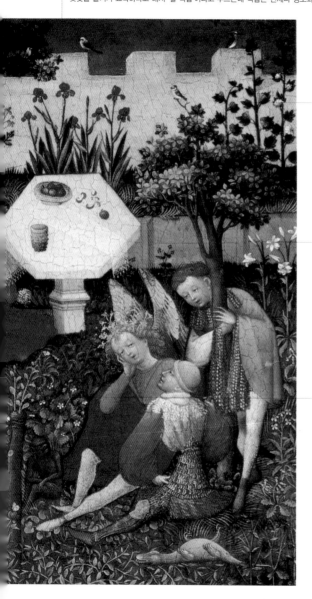

원죄에 물들지 않은 장미는 '가시 없는 장미'라고도 불리는 성모 마리아를 암시한다.

백합은 성모의 순결을 상징한다.

딸기는 신의 은총을 입은 자들이 먹는 음식으로서 천국을 상징하는 한편, 덩굴에 달린 흰 꽃들은 성모의 순결을 가리킨다.

나무

Tree

신의 존재를 가리키는 표상으로 여겨졌던 나무는 천계, 지상, 하계 사이의 소통을 상징했으며 오랫동안 숭배의 대상이었다.

- **신화적 기원**
 아도니스가 나무로부터
 태어난다.

- **의미**
 생명, 죽음, 선, 악

- **일화와 등장인물**
 성 보니파체와
 성 바보의 상징물

- **출전**
 창세기 2:9,
 이사야 11:1-3,
 에제키엘 17:24

서아시아에서 나무는 어머니 대지에 대한 예찬 및 풍요의 신을 숭배하는 의식과 연관되었다. 나무에서 탄생한 아도니스 신화는 위와 유사한 숭배 의식에 바탕을 둔다.

그리스도교에서 나무는 중요한 상징이다. 하느님은 에덴동산에서 온갖 식물을 키운다. 동산 한가운데 서 있는 생명나무와 선악과나무도 그것에 속한다. 아담과 이브는 뱀의 꼬임에 넘어가 선악과를 먹고 그로 인해 전 인류에게 미칠 죄의 대가를 몸소 치른다.

그리스도의 수난과 부활의 일화들을 묘사한 그림에서 종종 말라 죽은 나무와 꽃이 만발한 나무들을 볼 수 있다. 이는 인류의 구원과 죄가 정반대의 관계에 있음을 나타낸다. 그림에서 두 그루의 나무가 함께 나타나는 것은 아마 교회와 회당, 좀 더 일반적으로 말해서 선과 악 사이의 대립관계를 암시하는 것이다.

선지자 이사야에 따르면 예수는 다윗의 아버지인 이새의 가계에서 태어났다. 중세 이래 화가들은 이사야의 이런 주장을 이새의 나무(이새에서 예수까지의 계보를 나타낸 그리스도교 스테인드글라스 예술의 한 양식 - 옮긴이)로 나타냈다. 이와 유사하게 잠자는 사람의 옆구리에서 나무가 싹트고, 그리스도의 조상들이 그 나무의 가지 위에 있는 모습으로 재현된 그림도 있다.

◀ 카스파르 다비트 프리드리히, 〈떡갈나무 숲의 사원〉,
1809, 베를린, 샤를로텐부르크 궁전

천사들이 예수 앞에 나타나
전통적인 성배 대신 수난을 받을 때에
사용될 도구들을 보여 준다.

유다가 예수를 붙잡을
로마 병사들을 데리고 온다.

가지 위에 앉은 검은지빠귀는
불길한 전조의 전달자 같다.

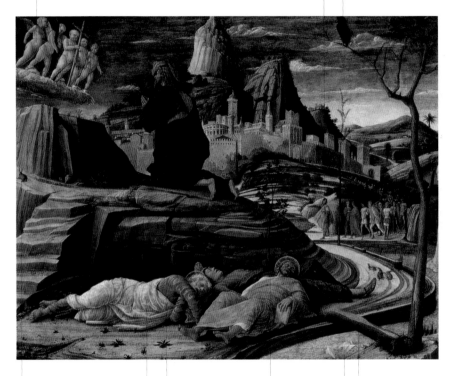

토끼의 이미지는
하느님을 열망하는 마음을
암시한다.

자기를 기다리는 운명에
두려워진 그리스도가
야훼에게 기도한다.

푸른 나무는
미래의 구원을
상징한다.

넘어진 나무는
죄를 암시한다.

예수를 수행했던 베드로, 야곱, 요한이
누워서 잠을 잔다.
복음서들에 따르면 예수가 돌아와서
이들의 심약함을 꾸짖는다.

왜가리들은
그리스도의 상징이다.

▲ 안드레아 만테냐, 〈게쎄마니 동산에서의 기도〉,
1460년경, 런던, 국립 미술관

두루마리에 세례자 요한이 예수를 보고 말한
"신의 어린 양을 보라(에케 아그누스 데이,
Ecce Agnus Dei)"라는 말이 적혀 있다. 이는
세례자 요한의 상징물 중 하나다.

비둘기는 성령을 나타낸다.

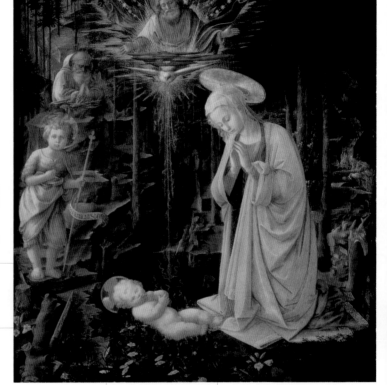

어린 세례자 요한은
십자가를 지고 낙타 털옷을
입는 등 전통적인 특징들을
갖추고 등장한다.
낙타 털옷은 사막에서
옷이 다 닳아버리자 천사가
그에게 준 것이다.

도끼로 잘린 나무는
마태오의 복음서에 있는
한 구절(3:10)을 암시한다.
"좋은 열매를 맺지 않은
나무는 다 찍혀 불 속에
던져질 것이다."

꽃잎이 다섯 장인 장미들은
예수의 상징으로 여겨진다. 다섯
장의 꽃잎이 십자가형을 받을
때 예수가 입은 다섯 군데의
상처들을 환기하기 때문이다.

황금방울새는 예수의 수난을 암시한다.
이 새의 라틴어 명칭인 카르두엘리스
(carduelis)는 엉겅퀴를 뜻하는 라틴어
카르두스(carduus)에서 왔는데,
이는 엉겅퀴를 먹는 새의 습성을
강조한 것이다. 따라서 이 새는 가시
면류관을 가리키게 되었다.

▲ 필리포 리피, 〈세례자 요한과 성 베르나르가 합석한 아기 예수에 대한 경배〉,
1459년경, 베를린, 회화 미술관

I 8

가파른 오솔길을 통해서만
올라갈 수 있는 산꼭대기는
도덕적 완벽에 다가가기
어려움을 상징한다.

푸른 나무줄기는 재생과 부활의 상징이다.
뒤에 펼쳐진 풍경을 배경으로 이 나무가
우뚝 서 있는 모습은 곧고 좁은 미덕의 길을
따르는 이로움을 강조한다.

부러진 나무 몸통은
죽음과 멸망을 상징한다.
이것은 그림의 오른쪽 배경에
묘사된 배가 침몰하는 광경을
반영하는 것으로 악덕에
굴복한 결과를 보여준다.

감색 바탕에 뒷발로 선 사자가 그려진
방패 모양의 그림은 로시 교구
추기경 가문의 문장이다.

케루빔(지품천사)은 컴퍼스를 들고 있으며
그의 앞에는 음악 책과 기하학 책이 있다.
지적 능력은 도덕적 완벽을
성취하기 위한 필수요건이다.

어두운 하늘과 폭풍우에
침몰 중인 배는
악한 삶의 불행한 결과를
가리킨다.

악덕의 상징인 술 취한
반인반수의 괴물 사티로스의
주변에는 무절제를 암시하는
깨진 물주전자들이 널려 있다.

▲ 로렌초 로토, 〈순결의 알레고리〉,
1506년경, 워싱턴, 국립 미술관

곡물
Grain

곡물은 대지의 매우 귀중한 소산이다. 고대에 여신 데메테르가 하데스로부터 자신의 딸 페르세포네가 돌아온 것을 기뻐하여 인간에게 선물로 주었다는 말이 있다.

- **신화적 기원**
 수확의 여신
 데메테르의 상징물

- **의미**
 성찬의 상징,
 여름의 알레고리,
 7월과 8월, 풍요의 상징물

- **일화와 등장인물**
 카인의 제물, 파라오의 꿈,
 요셉의 꿈, 밀밭의 룻,
 씨 뿌리는 자의 비유,
 최후의 만찬

- **출전**
 창세기 4:1-17, 37:5-8,
 41:1-31,
 룻기,
 마태오의 복음서 13:24-30,
 26:17-30,
 마르코의 복음서 14:12-26,
 루가의 복음서 22:14-23,
 요한의 복음서 12:24,
 이탈리아 도상학자 체사레
 리파의 《도상학》에서
 〈풍요〉, 〈6월〉, 〈7월〉, 〈여름〉

▶ 산드로 보티첼리, 〈성찬과
성모〉, 1470년경, 보스턴, 이사벨라
스튜어트 가드너 미술관

곡물은 성서의 여러 일화와 구절 속에 등장한다. 그 첫 번째 이야기가 카인이 곡물을 예물로 드렸으나 하느님은 반기지 않고 대신 아벨이 바친 양의 첫 새끼를 반겼다는 것이다. 창세기에는 요셉이 꾼 곡식 다발 꿈 이야기가 있다. 이 대목에서 야곱의 아들 요셉이 파라오의 꿈을 해석하는 구절이 나온다. 파라오는 꿈에 일곱 마리의 살찐 암소와 일곱 마리의 여윈 암소를 보았다. 뒤이어 알찬 일곱 이삭과 시들고 파리한 일곱 이삭의 꿈을 꾸었다.

곡식의 이미지, 즉 빵의 이미지는 성찬과 밀접하게 연계된다. 최후의 만찬 중 예수는 자기의 몸과 피인 빵과 포도주를 축복하고 그것들을 인류의 구원을 위해 제물로 바친다. 곡식의 이미지는 예수 탄생을 그린 그림에도 자주 나타나는데, 보통 아기 예수가 있는 말구유 속에 곡물 줄기들이 깔려 있다. 이것은 성찬식의 빵을 미리 보여주는 표시다. 성모 마리아와 아기 예수를 그린 그림에도 장래에 일어날 예수의 희생에 대한 암시가 들어 있

다. 이런 그림에서 아기 예수는 손에 몇 가닥의 곡식 줄기나 몇 조각의 빵을 쥐고 있으며, 때로는 포도 한 송이를 함께 쥐고 있는 경우도 있다. 정물화에서 빵과 포도주가 든 성배가 탁자 위에 놓인 모습도 이와 유사한 상징적 표현이다.

황도십이궁에서 게자리를 상징하는
게는 7월의 전반부를 관장한다.

황도십이궁의 사자자리를 상징하는
사자는 7월을 가리키는 상징물 중
하나이며 7월 후반부를 관장한다.

밀을 심는 농부들은 일 년 열두 달의 재현에서
7월을 상징한다.

▲ 랭부르 형제, 〈7월〉,
1413-16, 〈장 드 베리의 전성기〉 중 소품, 샹티이, 콩데 박물관

보아즈가 룻 앞에 서 있다.
룻이 현숙한 여자임을 알아본 그는
그녀를 아내로 맞이한다.

사계절의 순환을 그린 그림에서 곡식을 심는
농부들은 여름철을 나타낸다. 이 그림의 경우 계절의
재현은 성서의 일화인 룻의 이야기를 암시한다.

무릎을 꿇은 여인은 룻으로, 다윗의 증조모이자
예수 그리스도의 조상이다. 남편을 잃고 과부가 된 룻은
시어머니 나오미와 함께 베들레헴에 가기를 결심한다.
나오미의 친척이며 부유한 상인인 보아즈는 룻에게
자기 밭에서 이삭 줍는 것을 허락한다. 이 그림은
그녀가 보아즈와 처음으로 만나는 장면을 묘사했다.

▲ 니콜라 푸생, 〈여름〉,
1660-64, 파리, 루브르 박물관

목자의 머리에 두른 담쟁이덩굴은
메시아에 대한 헌신과 믿음을
상징하는 듯하다.

아기 예수 경배를 그린 그림에서 목자들이
바치는 어린 양의 다리가 때때로 묶인 모습으로
재현되기도 한다. 이는 장래 그리스도가 받게 될
수난의 전조라고 풀이할 수 있다.

예수가 밀짚 다발을 깔아 만든 자리에 누워 있다.
이런 묘사는 확실히 성찬을 암시한다. 예수가 태어난 곳의
명칭인 베들레헴이 바로 '빵집'을 뜻하는 히브리어다.
베들레헴은 실제로 밀밭으로 둘러싸여 있었고
곡창 지대로 알려졌다.

▲ 페터 파울 루벤스, 〈목자들의 경배〉,
1606년경, 로스앤젤레스, 피셔 미술관, 캘리포니아 대학교

곡물

밀단에서 싹이 튼 것으로
보이는 포도송이들은 풍요의 뿔
코르누코피아를 떠올리게 하고 성체의
의미심장한 본성을 표현한다.

나비는 부활을 암시한다.

종교 개혁의 신조에 대한 반동으로서
반종교개혁운동은 성찬에 예전보다 더 높은
권위를 부여했다.

▲ 얀 다빗즈 데 헤임, 〈성체를 둘러싼 화환〉, 1648, 빈, 미술사 박물관

종려나무는 고대로부터 태양 신화와 연계되었다. 잎들이 가지런히
조화를 이루며 배열된 모습이 마치 햇살을 닮았기 때문이다.
종려나무는 영광과 불멸의 이미지를 불러일으킨다.

종려나무

Palm

승자들이 승리의 상징물로 받아 자랑스럽게 몸에 지녔던 종려나무는
로마 건국 전설에서도 호의적인 징조로 나타난다. 오비디우스에 따
르면 로물루스와 레무스를 낳기 전 레아 실비아는 꿈속에서 잘게 갈
라진 잎들을 위엄 있게 하늘로 뻗치고 있는 종려나무의 모습을 한 미
래의 아들들을 보았다고 한다. 그리스도교 문화는 종려나무의 이러
한 상징적 의미를 받아들여 죽음을 극복한 순교자의 성공으로서 종
려나무를 승리의 상징물로 여겼다. 이런 까닭에 성인들을 그릴 때 종
려나무 가지를 지닌 모습으로 자주 묘사한다.

종려나무는 또한 아가의 한 구절에 의거하여 성모 마리아의 이미지로
간주되기도 한다. "종려나무처럼 늘씬한 키에 앞가슴은 종려 송이 같
구나." 때로 대천사 가브리엘은 수태고지 그림에서 손에 종려나무
가지를 들고 있는 모습으로 나타난다. 그러나 성모에게 죽음이 임박
했음을 알리는 장면에서 이런 모습으로 더 자주 등장한다. 한편 복음
서 저자 성 요한은 성모의 죽음이나 매장을 묘사하는 장면에서 때때
로 종려나무 가지를 들고 있다. 13세기 이탈리아의 보라지네가 엮은
《황금전설》에 따르면 성모가 몸소 요한에게 자기의 하관식 때 종려나
무 가지를 들고 있으라고 요청했기 때
문이다. 다른 경우에는 어린 그리스도
를 등에 업고 강을 건너는 성 크리스
토포로를 묘사한 그림들 속에서 성인
이 들고 있는 지팡이가 종려나무로 묘
사된다. 그들이 강을 건넌 뒤 지팡이에
싹이 텄는데, 이는 크리스토포로의 순
교를 예시한다.

• **신화적 기원**
 로물루스와 레무스가 태어나기
 전 두 그루의 종려나무가
 어머니 레아 실비아의 꿈에
 나타난다.

• **의미**
 승리, 명성, 죽음에의 승리,
 순교와 성모 마리아의 상징,
 아시아의 상징

• **일화와 등장인물**
 (드물게) 수태고지,
 그리스도의 예루살렘 입성,
 성모의 죽음에 대한 예고,
 성 크리스토포로, 복음서 저자
 성 요한, 은수자 바울로,
 (드물게) 성 파우스티나의
 상징물

• **출전**
 오비디우스 《달력》 3:1,
 시편 92:12, 아가 7:8,
 요한의 묵시록 7:9,
 《위(僞) 마태오 복음서》 20,
 체사레 리파 《도상학》에서
 〈진리〉, 〈승리〉

◀ 레오나르도 다 빈치,
베로키오와 그의 조수들,
〈그리스도의 세례〉,
1470-75, 피렌체, 우피치 미술관

수태고지 그림에서 대천사 가브리엘은
때때로 전통적인 백합 대신 종려나무 가지를
들고 있는 모습으로 나타난다.

성모가 걸친 가운 위에 있는 별은
'바다의 별(Stella Maris)'이라는 그녀의 별명에서
유래하는 것으로, 히브리어로
'미리암 (Miriam)'인 마리아의 상징물이다.

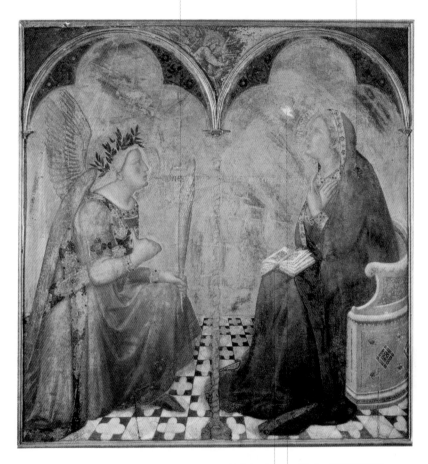

고대의 도상학적 전통에 따르면
성모 마리아는 천사가 나타났을 때
독서에 열중하고 있었다.

비둘기는 마리아에게 강림하는
성령을 나타낸다.

▲ 암브로조 로렌체티, 〈수태고지〉,
1344, 시에나, 국립 미술관

화가는 성가족이 여행하는 도중의
두 가지 장면을 표현하고자 했다.
전경에서 성가족들은 피난 중 휴식을 취하고,
원경에서는 이동한다.

《위(僞) 마태오 복음서》 20절에 따르면 이집트로의 피난 중
성가족은 종려나무의 일종인 대추야자 나무의 그늘에서 쉬었다.
아기 예수의 몸짓에 응해서 이 나무는 가지를 땅으로 굽혀
열매를 가족에게 주었다.

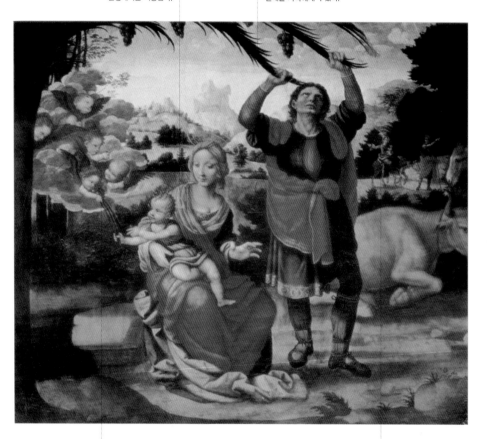

예수가 천사들에게 종려나무 가지를
하늘로 가져가라고 건네준다.
이 나무의 열매와 그늘이 성가족에게
안락을 준 데 대한 감사의 표시이다.

이집트로의 피난을 묘사한 장면에서 흔히
성모와 아기 예수는 나귀를 타고 요셉은
곁에서 걷는 모습으로 나타난다.

▲ 페르난도 야노스, 〈이집트로의 피난 중 휴식〉,
1507, 발렌시아, 발렌시아 대성당

요한의 복음서(12:13)에 따르면 큰 무리의 군중이 그리스도가 예루살렘에
들어온다는 소식을 듣자 종려나무 가지를 들고 예수를 맞으러 나가 외쳤다.
"호산나! 주의 이름으로 오시는 이여, 이스라엘의 왕, 찬미 받으소서!"

전통적인 몸짓으로 축도하는 예수를 묘사했다.

예루살렘에 입성하는 그리스도를
재현할 때 흔히 예수는 나귀를 탄
모습으로 그려진다.

복음서들에 따르면 예수가 도착하자
그 앞에 경의의 표시로 겉옷을 벗어
땅에 까는 사람들도 있었다.

▲ 다비드 핀크본스(1576-1632년경), 〈그리스도의 예루살렘 입성〉,
시비우, 국립 브루켄탈 박물관

종려나무 가지를 들고 있는 사도는 요한이다.
《황금전설》에 따르면 성모는 자기 하관식 때
종려나무 가지를 들고 있도록 요한에게 청했다.

전통에 따라 베드로는 성모의 종부 성사를
거행하는 동안 사제의 제의를 입고 책을 들었다.

향 연기를 흩뿌리는 사도는
통상 안드레아로 식별된다.

성모의 죽음에 관한 다양한 전설 중 하나에 따르면
그녀는 죽지 않았고 부활 전 3일 동안 잠을 잤을
뿐이라고 한다. 성모가 잠든 이 기간을 '도르미티오
(Dormitio, 영어로 the Dormition)'라고 부른다.

▲ 안드레아 만테냐, 〈성모의 죽음〉,
1461년경, 마드리드, 프라도 미술관

아버지 하느님이 우르술라를 영접한다.
하느님은 두 명의 케루빔에게 성녀의 머리에
천상의 관을 씌울 것을 명한다.

그림의 맥락에서 종려나무의 이미지는
승리를 암시한다고 주장하는 학자들도 있다.

▲ 비토레 카르파초, 〈성 우르술라에 대한 숭배〉,
1495, 베네치아, 아카데미아 미술관

천사가 신성 로마 제국 황제 카를 5세에게
승리의 상징인 종려나무 가지 및 국가간의 평화와
화합의 상징물인 올리브 가지를 준다.

케루빔은 황제에게 그가 전 세계를 통치할 것을 예고하는
징표로서 지구의를 수여한다.

▲ 파르미자니노(추정), 〈카를 5세의 우의적 초상화〉,
1530, 뉴욕, 개인 소장

포도덩굴

Grapevine

포도덩굴은 술의 신 디오니소스와 그 추종자들의 상징물이다. 이름난 디오니소스 축제를 묘사하는 그림에서 등장인물들과 디오니소스의 수행원들은 포도덩굴로 엮은 관을 쓴다.

● **신화적 기원**
술의 신 디오니소스에게
바쳐진 나무

● **의미**
그리스도의 상징물,
성찬의 상징,
그리스도가 수난을 받을 때
흘린 피의 상징,
가을과 9월의 상징물,
우의적으로 형상화한 환희,
원조, 결합, 우정의 상징물

● **일화와 등장인물**
술 취한 노아,
포도나무의 비유,
최후의 만찬,
엠마오에서의 만찬

● **출전**
창세기 9:20-27,
민수기 13:17-29,
이사야 63:3,
마태오의 복음서 20:1-16,
루가의 복음서 22:17-18,
요한의 복음서 6:54, 15:1-8,
요한의 묵시록 14:17-20

▶ 디에고 벨라스케스,
〈디오니소스의 승리〉(일부),
1628-29, 마드리드, 프라도 미술관

포도덩굴의 이미지는 예술이나 종교 건축에서 장식적인 제재로 흔히 사용된다. 이것은 지하 묘의 벽화, 비잔티움 시대의 모자이크, 중세 대성당의 건물 정면을 장식하는 조각상들 속에 나타난다. 성서가 자주 언급하는 포도나무와 열매도 그리스도와 그의 희생, 그리스도교 신앙의 상징으로 여겨진다. 이와 같은 해석은 유명한 구절인 요한의 복음서 15:1-8에 근거를 둔다. 여기서 예수는 "나는 참 포도나무"라고 말했다.

좀 더 구체적으로 말하자면 포도와 포도주의 이미지는 그리스도의 수난과 최후의 만찬을 가리킨다. 정물화, 성모와 아기 예수 그림, 최후의 만찬과 엠마오에서의 만찬을 묘사한 그림 속에 빵과 포도주와 포도가 나타나는데, 그것들은 성찬을 떠올리기 위한 것이다.

구약 성서에는 노아가 술에 취한 이야기가 나온다. 이 장면을 그린 그림에서 노아는 그가 가꾼 포도원에서 벌거벗은 채 누워 잠들어 있는 모습으로 나타난다. 구약 성서의 두 구절(이사 63:1-6, 민수 13:17-29)에 대한 성 아우구스티노의 유명한 해석에 힘입어 '불가사

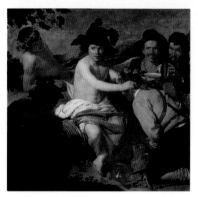

의한 포도주 틀'의 이미지가 널리 퍼졌다. 성 아우구스티노는 예수를 약속의 땅에서 수확한 포도송이가 포도주 틀 속에서 으깨어진 것에 비유했다.

잎이 무성한 나무는 미래에 일어날
구원의 상징이다.

옆의 무성한 나무와 대조적으로 메마른
나무는 죄의 상징으로 여겨진다.

나무 막대에 달린 매우 굵은 포도송이의 이미지는
십자가에 달린 그리스도를 상기시킨다.
포도는 명백하게 성찬을 가리킨다.

▲ 니콜라 푸생, 〈가을〉,
1660–64, 파리, 루브르 박물관

창문에 그려진 이미지는 여자의 모습으로 의인화된
절제의 상징으로 여인은 손에 재갈을 들고 있다.
이것은 정열을 억제하고 온건한 태도를 취할 것을
요구하는 훈계이다.

사내가 여인에게 술잔을 건네는 행위는 동침하자는 요구이다.
여인의 환심을 교묘히 사려는 사내의 태도에서
이 요구가 분명히 드러난다. 여인의 모호한 표정은
그녀가 술에 취했다는 인상을 풍긴다.

▲ 얀 베르메르, 〈술잔을 든 여인〉,
1659–60, 브라운슈바이크, 헤르초크 안톤 울리히 미술관

노아의 뒤에 있는 포도덩굴은 그가 취했음을
암시한다. 그림에서 노아는 일반적으로 포도나무
그늘 아래 앉아있는 모습으로 나타난다.

셈과 야벳은 아버지의 겉옷을 집어
뒷걸음으로 가서 아버지의 벗은 몸을 덮는다.

창세기(9:20-27)에 따르면 노아는 땅을
갈고 포도나무를 심는다. 포도주를 마신
후 그는 취해서 천막 속에 눕는다.

노아의 아들 함이 아버지가 취한 것을
보고 형과 아우에게 고한다.

▲ 베르나르디노 루이니, 〈술 취한 노아〉,
1510-15, 밀라노, 브레라 미술관

포도덩굴

성모 마리아의 뒤에 있는 포도덩굴 그늘은
장래에 겪을 그리스도의 수난을 암시한다.

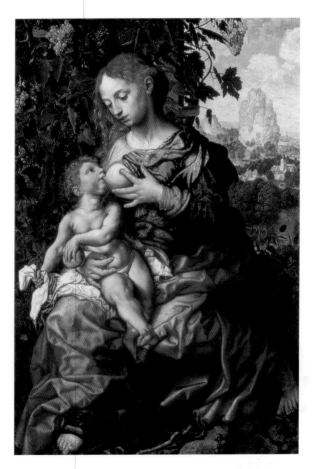

예수가 손에 쥔 사과는 그리스도의 수난 뒤에
이루어질 인류의 구원을 상징한다.

▲ 얀 반 헤메센, 〈성모와 아기 예수〉,
1544, 스톡홀름, 국립 박물관

3 6 ✤

요한의 묵시록(14:17-20)에 따르면 다른
천사로부터 권유를 받은 한 천사가 낫을 들어
지상의 포도원에서 포도를 거두어들인다.
포도가 다 익었기 때문이다.

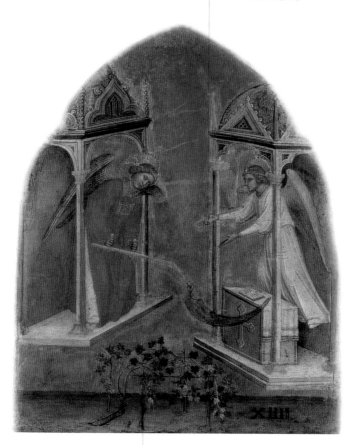

천사는 지상의 포도를 거두어 하느님의
큰 분노의 거대한 술틀 속에 넣는다.

▲ 야코벨로 알베레뇨, 〈묵시록의 포도 수확〉, 〈요한의 묵시록 폴립티크〉의 세부 그림,
1343, 베네치아, 아카데미아 미술관

월계수

Laurel

아폴론에게 바쳐진 월계수는 고대로부터 쾌감과 연관됐다.
월계관은 시인들의 머리를 장식했고, 승자는 승리의 표시로
월계수 가지를 의기양양하게 몸에 지녔다.

신화적 기원
아폴론과 제우스가
신성시하는 나무

의미
승리, 영원한 생명,
승리의 알레고리를
가리키는 상징물

일화와 등장인물
성모 마리아의 상징물

출전
오비디우스 《변신 이야기》
1.450–567, 10.92,
J.–P. 미네 《라틴 교부 문집》
76.560,
체사레 리파 《도상학》에서
〈승리〉

오비디우스의 《변신 이야기》에는 강의 신 페네이오스가 자신의 딸 다프네를 쫓아오는 아폴론을 보고 다프네를 월계수로 변신시킨 이야기가 나온다. 이때부터 월계수는 태양신에게 봉헌된 나무가 되었다. 아폴론은 신탁과 예언은 물론 미와 음악과 시의 신이기도 해서 월계수는 시인과 음악가, 예언 및 정화 의식에 관련된 사람의 상징물이 되었다.

고대 로마에서 월계수는 제우스에게 봉헌되었다. 그리하여 전투에서 승리를 거둔 장군들은 로마의 카피톨리누스 언덕에 있는 제우스 신상으로 사자를 먼저 보내 월계수 가지를 바치게 했다. 장군들은 승리의 징표로써 월계수 가지를 들고 입성하곤 했다.

그리스도교 교리에서 월계수는 영원함, 늘 푸름, 정절의 상징이다. 월계수 잎이 사철 푸르기 때문이다. 때때로 월계수는 성모 마리아와 연관되기도 한다. 그녀의 말은 월계수 잎의 향을 풍긴다고 전해오기 때문이다. 르네상스 시대에는 날개 달린 여자가 승자에게 월계관을 주거나 머리 위에 씌어주는 모습으로 묘사된 승리의 우의적 이미지가 특히 널리 유행했다.

▶ 루카 시뇨렐리,
〈단테 알리기에리〉(일부),
1499–1502, 오르비에토,
대성당의 산 브리초 예배당

아폴론이 사랑하는 님프 다프네에게 달려들자 그녀가
변신하기 시작한다. 그녀가 자신의 아내가 될 수 없게 되자
아폴론은 차후에 월계수를 신목으로 삼는다.

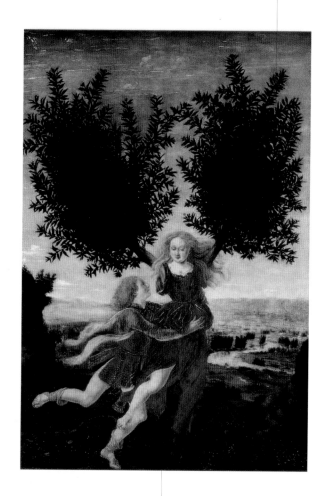

다프네를 막 잡으려 하는 젊은 남자는
아폴론이다. 그는 구애에 냉정한 님프에게
홀딱 반했다.

▲ 폴라이올로, 〈아폴론과 다프네〉,
1470–80, 런던, 국립 미술관

여인의 뒤에 있는 월계수(laurus)는 그녀의 이름
라우라(Laura)를 상기시킨다. 이 여인은 14세기
이탈리아 시인 페트라르카가 사랑하고 찬양한 것으로
유명한 라우라로 추측된다.

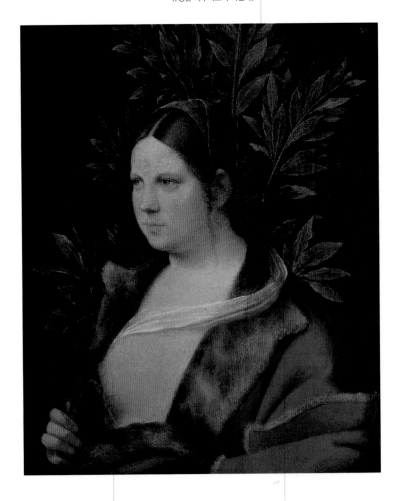

노출된 한쪽 젖가슴은 단지 아이를 낳기
위해서만 남자와 동침하는 아마존 족의 여자를
암시한다는 의견도 있다. 따라서 이 그림에서는
정절을 가리킨다.

어깨에 두른 천은
혼례 면사포이다.

▲ 조르조네, 〈라우라〉,
1506, 빈, 미술사 박물관

그림 속 인물의 신원은 밝혀지지 않았다. 손에 작은
월계수 가지를 들고 있는 것으로 보아 이 남자가 시인일
거라고 추정하는 사람도 있다.

남자의 손에 들린 것이 전통적인
월계관이 아니라 작은 월계수
나뭇가지이기 때문에 이것이
'사랑의 고백'을 뜻하는 것은
아니라는 의견도 있다.

시인과 승자의 불멸의 영광을 상징하는 월계수는 영원함과 불변성이라는 개념을
가리킬 수도 있다. 포즈를 취한 인물은 사랑하는 사람에게 사랑을 돌려받기를
바라면서 영원한 사랑(월계수 가지)을 바치는 연인인 듯하다.

▲ 카밀로 보카치노(추정), 〈월계수 가지를 든 남자〉,
1527-30, 캔버스, 위치타 미술센터, 새뮤얼 H. 크레스 컬렉션

힘을 상징하는 것이 명백한 독수리가
카를 5세에게 월계관을 씌워준다. 이것은 신성 로마
제국 휘하에 유럽의 거의 전 지역을 통일한 황제의
영광을 강조하기 위한 것이다.

마치 야전 사령관처럼 말을 탄 모습으로 군주의 초상을 그리는 관례가
르네상스 시대에 생겨났다. 이 수법은 로마의 캄피돌리오 광장에 서 있는
마르쿠스 아우렐리우스 황제의 기마상으로부터 영감을 얻었다.

▲ 안토니 반 다이크, 〈말을 탄 카를 5세〉,
1620년경, 피렌체, 우피치 미술관

올리브 나무

Olive

신화에 따르면 포세이돈과 아테나는 아티카 지방에 대한 소유권을
두고 다투다 신들의 회의장까지 와서 해결책을 호소하는 지경에 이
르렀다. 신들은 회의에서 둘 중 좀 더 가치 있는 것을 내놓는 자에게
그 지방을 주기로 결정했다. 삼지창으로 바위를 깨뜨린 포세이돈은
샘(어떤 책에서는 말이라고도 함) 하나를 솟아오르게 했다. 한편 아테나는
올리브 나무 한 그루를 싹트게 했다. 승리는 아테나가 차지했다. 그
후 올리브 나무는 아테나에게 봉헌된 나무이자 평화의 상징이 되었
다. 그 까닭은 아마도 아테나가 전쟁의 신 아레스와 대비되는 전사 여
신으로서 법과 질서를 유지하기 위해 싸웠기 때문일 것이다.

올리브 가지가 신과 인간 사이의 평화의 상징으로 다시 등장한 것
은 비둘기가 노아의 방주로 올리브 가지를 물고 돌아와 홍수가 끝나
고 물이 줄었음을 알렸을 때다.

그리스도가 예루살렘에 입성하는 모습을 그린 그림에서 군중은
때때로 종려나무 잎 대신 올리브 나뭇가지를 쥐고 있다. 또한 성서에
따르면 게쎄마니 동산에서의 기도와 예수의 승천이 모두 올리브 산
에서 일어났다고 한다.

드물지만 수태고지 그림에서 대천사
가브리엘은 평화의 표시로서 전통적인
백합 대신 올리브 가지 하나를 든 모습
으로 묘사된다. 이런 표현기법은 주로
중세 이탈리아의 중부 도시 시에나에서
활약했던 시에나파 화가들의 작품에서
나타난다.

신화적 기원
아테나에게 바쳐진 나무

의미
평화, 조화,
온순, 은총, 평화, 시민의 단결
등의 우의적 형상을 나타내는
상징물,
올리베테 수도회의 문장

일화와 등장인물
(드물게) 수태고지,
홍수 끝의 노아,
예루살렘에 입성하는 예수,
게쎄마니 동산에서의 기도,
성모(드물게)와 성 브루노,
바르바라, 아녜스의 상징물

출전
아폴로도로스 《문고》 3.14,
오비디우스 《변신 이야기》
6.70,
창세기 8:11,
루가의 복음서 22,
사도행전 1:9~12,
체사레 리파 《도상학》에서
〈온순〉, 〈은총〉, 〈평화〉,
〈시민의 단결〉

◀ 암브로조 로렌체티, 〈평화〉,
〈선한 정부의 알레고리〉 중 세부 그림,
1337-40, 시에나, 푸블리코 궁전

홍수가 끝난 뒤 비둘기는 물이 줄었다는 표시로 올리브 가지 하나를 노아에게 갖다 주었다. 아마도 이런 일화 때문에 그리스도교 문화에서 올리브 나무가 신과 인간 간에 깃들인 평화의 상징이 된 것인지도 모른다.

구약 성서에 따르면 홍수가 끝난 뒤 노아는 물이 물러갔음을 확인하기 위해 비둘기 한 마리를 내보냈다.

▲ 〈노아와 비둘기〉, 4-6세기.
로마, 산 마르첼리노와 산 피에트로의 카타콤

44 ✤

예수 주위에 몰려든 사람들은 평화의 표시로서
종려나무 잎 대신 올리브 가지를 들고 있다.
올리브 가지가 있는 것으로 보아 이 장면이 올리브 산
근처에서 일어난 것이라고 믿는 사람도 있다.

예루살렘 입성을 재현하는 그림에서 그리스도는
일반적으로 군중을 축복하는 모습으로 등장한다.

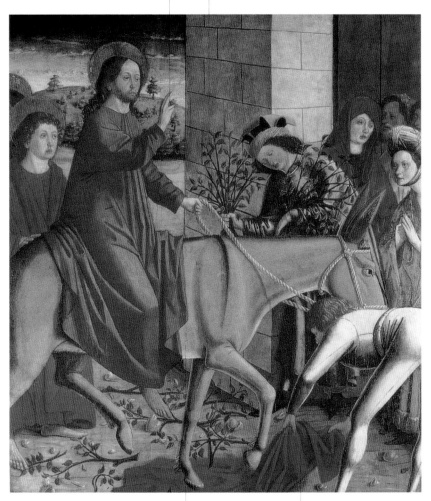

그리스도는 대체로 나귀를 타고
예루살렘에 입성하는 모습으로
그림에 나타난다.

예수가 예루살렘에 들어갈 때
경의의 표시로 어떤 사람들은 겉옷을
그가 가는 길 위에 펼쳐 놓았다.

▲ 우텐하임 거장, 〈예루살렘에 입성하는 그리스도〉,
1465–75, 성 스테파노 제단 장식의 왼쪽 패널화, 물랭, 안드보주 박물관

매우 일반적인 도상학적 전통에서 그리스도를 위로하기 위해 나타난 천사는 예수가 장차 받게 될 수난의 상징인 잔을 든 모습으로 등장한다.

올리브 나무는 게쎄마니 동산의 기도가 올리브 산에서 일어났다는 것을 일깨어 준다.

예수를 따라 동산까지 왔던 제자들인 야곱, 요한, 베드로가 깊이 잠들었다.

▲ 산드로 보티첼리, 〈게쎄마니 동산의 기도〉,
1499, 그라나다, 카필라 레알 박물관

르네상스 시대의 도상에서
수태고지 장면은 보통 옥외의 회랑 아래에서
일어난 것으로 재현되었다.

마리아는 대체로
독서 중에 천사의 방문을
받는 모습으로 나타난다.

대천사 가브리엘은 특히 시에나파 화가들의 작품에서
때때로 평화의 상징으로서 관례적인 백합보다는
올리브 가지를 든 모습으로 그려진다. 이 화가들이 백합을
즐겨 그리지 않은 까닭은 백합이 그들의 경쟁 상대인
피렌체의 문장이었기 때문이다.

▲ 프란체스코 디 조르조 마르티니, 〈수태고지〉,
1470, 시에나, 국립 미술관

올리브 나무

초승달 모양의 머리장식은
사냥의 여신 아르테미스를 나타내는
뚜렷한 특징 중 하나다.

대지의 여신이자 농업의 수호여신인
데메테르는 보통 밀짚으로 만든 관을
쓴 모습으로 묘사된다.

날개 달린 모자와 손에 든
지팡이로 보아 신들의 전령인
헤르메스다.

이에 대항하여 아테나는
올리브 한 그루를 싹트게 했다.
마침내 여신은 승리를 차지했으며
올리브 나무는 이 여신에게
바쳐져 평화의 상징이 되었다.

오비디우스의 《변신 이야기》 6:70-82에 따르ᄃ
아티카 지방의 소유권을 둘러싸고 아테나와 분쟁을 늘
포세이돈은 삼지창으로 바위를 쳐서 샘 혹은 야생마
마리를 솟아오르게 했

▲ 메리 조셉 블론델, 〈아테나와 포세이돈 간의 분쟁〉,
1822, 파리, 루브르 박물관

제우스와 헤라가 앉은 옥좌는 신들의
왕을 나타내는 상징물인 독수리와
번개가 새겨진 대좌 위에 놓여 있다.

투구와 갑옷으로
전사처럼 차려입은 이는
전쟁의 신 아레스다.

아프로디테는 반라의
모습으로 그려졌다.
이는 육체적 쾌락에
빠져서 재산을 다 잃거나
혹은 곧바로 드러날
불륜을 저지른 여인의
모습과 닮았다.

망치는 불의 신이자 올림포스의 대장장이인
헤파이스토스의 상징물이다.

삼지창은 포세이돈의
상징물 중 하나이다.

담쟁이덩굴

Ivy

포도덩굴과 더불어 담쟁이덩굴은 술의 신 디오니소스와 마이나데스의 상징물이다. 이것은 통상 디오니소스의 지팡이인 티르소스를 장식하거나 혹은 신의 머리를 휘감는다. 대부분의 경우 담쟁이덩굴은 영원한 사랑과 정절을 상징한다.

● **신화적 기원**
디오니소스에게 봉헌된 나무.
디오니소스와 그의 추종자들인
마이나데스들의 상징물

● **의미**
영원한 생명, 헌신,
충성, 십자가의 상징,
예수 그리스도의 이미지

● **출전**
오비디우스 《달력》
3.676~770,
카툴루스 《시집》 61:31~35,
플리니우스(大) 《박물지》
16.144~52,
J.-P. 미녜 《라틴 교부 문집》
205, 206

오비디우스의 설명에 따르면 디오니소스는 태어나자마자 니사 산의 님프들에게 맡겨졌다. 이들은 디오니소스의 요람을 담쟁이덩굴로 감싸서 격노한 헤라가 못 보게 숨겼다. 어린 신 디오니소스는 제우스와 세멜레가 몰래 저지른 불륜으로 태어난 아이였다. 담쟁이덩굴은 또한 즙을 내어 복용하면 숙취를 덜어주는 약효 때문에 술의 신과 연계되기도 했다.

점착성이 강한 덩굴 식물로서 나무줄기를 껴안으며 자라는 담쟁이덩굴은 오랜 세월에 걸쳐 사랑 및 우정과 연관되었으며 충성과 영원한 애정의 상징이 되었다.

이밖에도 사철 푸른 담쟁이덩굴은 중세 그리스도교 도상에서 사후 영혼 불멸의 징표로 떠올랐다. 담쟁이덩굴은 또한 그리스도의 십자가를 암시하기도 했다. 담쟁이덩굴의 뿌리가 매우 튼튼해서 엄청난 노력을 기울이지 않으면 뽑아내기 어려웠기 때문이다.

또한 무수히 많은 잎들이 가냘픈 줄기에 의지하고 있는 것에 착안해 그리스도의 상징이 되기도 했다. 그것은 예수 그리스도가 겸손하게 인간의 모습을 하고 세상에 나타났지만 불멸의 신으로서의 본성 역시 빠짐없이 다 갖춘 것과 꼭 같았다.

▶ 카라바조, 〈디오니소스〉,
1595~96, 피렌체, 우피치 미술관

세례자 요한의 허리에 두른 담쟁이덩굴은
헌신과 충성을 확실하게 상징한다.

요셉이 붙들고 있는 나귀와 배경의
종려나무는 이집트로의 피난 중에 가진
휴식을 떠올리게 한다.

딸기는 때때로
그리스도의 수난을
암시한다.

세례자 요한은 훗날
그리스도에게 세례를 줄 때
이 그릇을 사용할 것이다.

세례자 요한의 발치에 있는 십자가는 세례자 요한의 상징물 중 하나이다.

황금방울새는 장래에 있을
그리스도의 수난을 가리킨다.

▲ 라파엘로, 〈어린 세례자 요한과 함께 있는 성가족〉,
1511–20, 빈, 미술사 박물관

나무 그루터기를 타고 오르는 담쟁이덩굴의
이미지는 십자가와 그리스도의 수난을
상징한다고 해석할 수 있다. 튼튼한 뿌리를
지닌 담쟁이덩굴은 웬만한 노력을 기울이지
않고는 뽑아낼 수 없다.

성모 마리아가 생명 없는 아들의 시신 앞에서
홀로 슬퍼하는 것을 '피에타(Pieta)'라고 한다.
피에타의 묘사는 복음서 안의 어떤 구절과도
상응하지 않으며, 단지 비잔티움 미술에서
유래했다.

나팔꽃은 신의
사랑을 상징한다.

▲ 조반니 벨리니, 〈피에타〉,
1505년경, 베네치아, 아카데미아 미술관

개는 충성의 상징이다.

남편과 아내를 아프로디테와 아도니스의 모습으로 묘사했다.
당시로서는 다소 대담하고 기발했던 이 그림은 부부의
사적인 방을 장식할 의도로 제작되었을 것이다.

그루터기의 담쟁이덩굴은
이 그림에서 부부의 정절과
불멸의 사랑을 암시한다.

서로 얽힌 나무줄기들은 부부를
묶는 깊은 금실을 상기시킨다.

▲ 안토니 반 다이크, 〈아도니스와 비너스의 모습을 한 조지 빌리어 경과 캐서린 부인〉,
1620–21, 런던, 개인 소장

장례식과 관련된 의미들을
함축하는 꽃인 아네모네는
죽음의 이미지이다.

신선한 열매를 단 채로
얼기설기 해골을 감은 담쟁이덩굴은
영혼의 불멸을 상징한다.

시든 튤립들은 죽음 앞에 온갖 세상사가
허무하고 덧없다는 메시지를 강조한다.

다 타서 꺼진 등잔과 말라버린 밀대들은
죽음을 상징한다.

▲ 라첼 루이슈, 〈허무〉, 1690년경, 라 페르, 잔 다보빌 박물관

도금양은 아프로디테에게 바쳐졌다. 오비디우스에 따르면
바다에서 태어난 미의 여신은 키테라 지방의 해안에 상륙하여
벌거벗은 몸을 도금양으로 가렸다고 한다.

도금양

Myrtle

신화에 따르면 디오니소스가 제우스의 번개에 죽임을 당한 모친 세
멜레를 구하러 하계에 갔을 때 감사의 표시로 도금양 한 그루를 남겨
놓겠다고 약속했다고 한다. 이런 까닭에 이 상록 관목은 장례식에 관
련된 의미들을 함축한다. 하지만 이런 연관은 도상의 주제로서는 다
소 드물게 나타난다.

　도금양의 이미지는 언제나 긍정적인 의미를 띠었으며 아프로디테
에게 봉헌된 나무로서 번식의 상징이 되었다. 결혼 축하연에서 신혼
부부는 관례적으로 머리에 도금양 화환을 썼다. 플리니우스도 이 관
목을 '결혼의 도금양'이라고 규정한다. 결혼과 관련된 상록수인 도
금양을 르네상스 시대 사람들은 정절 및 영원한 사랑과 결부시켰으
며, 결혼의 알레고리를 표현할 때는 그러한 덕성들이 나타나도록 묘
사했다.

　나무가 가냘프고 꽃이 희기 때문에 도금양은 성모 마리아, 특히
그녀가 지닌 순결 및 겸손 등의 덕성과 연계된다. 또한 도금양 가지
는 때때로 다음에 인용된 구약 성서의 한 구
절에 대한 해석에 의거하여 선지자 이사야의
손에 들려 있는 모습으로 나타난다. "가시나
무 섰던 자리에 전나무가 돋아나고, 쐐기풀이
있던 자리에 도금양이 올라오리라. 이런 일이
야훼의 이름을 드날리고 영원히 사라지지 않
는 표가 되리라."

* **신화적 기원**
　아프로디테에게 봉헌된 나무.
　디오니소스가 도금양 가지들을
　하계로 가져간다.

* **의미**
　정절, 영원한 사랑,
　(드물게) 애도

* **일화와 등장인물**
　아프로디테와
　삼미신(三美神)의 상징물,
　성모 마리아와
　선지자 이사야의 상징물

* **출전**
　오비디우스 《달력》 4:141-43,
　플리니우스(大)《박물지》
　15:122-26,
　이사야 55:13

▶ 로렌초 로토, 〈아프로디테와 에로스〉,
1513, 뉴욕, 메트로폴리탄 미술관

아기 예수가 미래에 받을
수난의 상징인 가시 면류관을
들고 있다.

요셉은 성모 마리아와의 순결한
결합을 상징하는 흰 도금양 꽃
몇 송이를 손에 쥐고 있다.

성모 마리아 없이 요셉을 등장시키는
수법은 반종교개혁운동 기간 중 특히
스페인에서 유행했다.

▲ 프란시스코 데 헤레라(大), 〈아기 예수와 함께 있는 성 요셉〉,
1645, 부다페스트, 세프뮈베제티 박물관

아내의 머리 위에 정절과 영원한 사랑의 상징인
도금양 화환이 막 씌워지고 있다. 고대로부터
도금양은 결혼식에 사용됐다.

남편과 아내가 평화와
조화의 상징인 올리브 가지를
함께 들었다.

개는 정절의 상징이다.

▲ 파올로 베로네세, 〈행복한 결혼〉,
1570년경, 런던, 국립 미술관

버드나무
Willow

고대로부터 버드나무의 이미지는 부정적인 함의를 지녔다. 그 까닭은 아마도 버드나무 열매가 다 익기도 전에 떨어지는 것처럼 보였기 때문일 것이다.

신화적 기원
달의 신들의 나무,
버드나무 아래에서
태어났다고 추정되는 헤라

의미
죄, 슬픔, 믿음, 기근의
알레고리를 나타내는 상징물

출전
호메로스 《오디세이아》
10.508-12,
파우사니아스
《그리스 여행기》 7.4,
플리니우스(大) 《박물지》
24.56-58,
욥기 40:22, 이사야 44:4,
시편 137:1-2,
체사레 리파 《도상학》에서
〈기근〉

호메로스도 《오디세이아》에서 버드나무의 이러한 특성을 강조했다. 오디세우스가 마녀 키르케의 섬을 떠날 때, 마녀는 그에게 하계에 도착하는 방법을 다음과 같이 일렀다. "배를 타고 오케아누스 강을 건너가면 황량한 강기슭과 페르세포네의 숲에 이릅니다. 그곳에는 키 큰 미루나무들과 제철이 되기도 전에 열매를 떨어뜨리는 버드나무들이 들어서 있답니다. 바로 그 소용돌이치는 깊은 오케아누스 강가에 배를 대십시오. 하지만 하데스의 축축한 집으로는 당신 혼자서 가십시오." 버드나무가 번식을 하지 못한다는 인식은 고대인들의 마음속에 굳건히 자리 잡았는데, 심지어 플리니우스도 그 점을 지적했다.

그리스도교 교리에서 버드나무는 긍정과 부정의 의미를 동시에 취한다. 버드나무는 죄와 슬픔의 상징일 뿐만 아니라 동시에 믿음과 일반 신자의 상징이기도 하다. 후자의 상징은 특히 이사야의 한 구절에서 유래한다. 이 구절에서 하느님은 야곱에게 그의 후손들과 미래의 자손들에게 복을 내리겠다고 말한다. "그들은 물 가운데 난 풀처럼 자라리라. 시냇가에 선 버들처럼 크리라." 부정적인 의미는 시편의 한 구절에 대한 해석으로부터 유래했다. "바빌론 기슭, 거기에 앉아 시온을 생각하며 눈물 흘렸다. 그 언덕 버드나무 가지 위에 우리의 수금 걸어 놓고서."

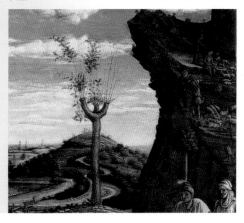

◀ 안드레아 만테냐, 〈목자들의 경배〉(일부),
1451-53, 뉴욕, 메트로폴리탄 미술관

오비디우스의 설명에 따르면 파에톤의 누이들인 헬리아데스가
태양의 마차에서 떨어져 죽은 오빠를 보고 슬퍼하는 동안
미루나무로 변했다고 한다.

미루나무

Poplar

고대로부터 미루나무는 장례식과 관련된 의미들을 함축했다. 플리니
우스는 흔히 죽은 자들을 검은 미루나무의 잎으로 덮는다고 말했다.
17세기에 조각가 빈첸초 카르타리는 미루나무가 하계의 나무로 여겨
졌다고 말했다. 이 나무가 저승에 있는 아케론 강의 둑 위에서 자랐기
때문이다. 또한 카르타리에 따르면 헤라클레스가 하계의 개 케르베
로스를 잡으러 갔을 때 개의 목에 미루나무 가지를 몇 개 감았다고 한
다. 나뭇가지들이 케르베로스의 땀으로 뒤덮인 이마에 닿자, 가지 아
랫부분의 잎들은 희게 되고 윗부분의 잎들은 저승의 연기 때문에 검
게 변했다. 헤라클레스가 케르베로스를 잡는 장면을 그린 그림들 속
에서 영웅은 때때로 미루나무 잎으로 만든 관을 쓰고 등장한다.

그리스도교 교리에서 미루나무는 때때로 구원을 암시한다. 그 까
닭은 미루나무 잎이 지닌 약효 성분 때문이다. 고대 사람들에 따르면
미루나무 잎들이 뱀에 물린 상처를 낫게 해주었다고 한다. 이와 달리
미루나무가 함축한 장례식과 관련된 의미들이 그리스도의 수난과 결
부되는 경우도 있다.

드물기는 하지만 미루나무는 결혼을 상징하기도
한다. 이 개념은 플리니우스의《박물지》에 들어 있는
한 구절에서 유래하는데, 캄파니아 지방에서는 포도
덩굴이 미루나무와 '결혼'한다는 내용이다. 실제로 덩
굴 식물은 미루나무를 타고 꼭대기까지 빠른 속도로
감아 올라간다.

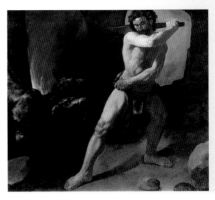

▶ 프란시스코 데 수르바란, 〈헤라클레스와 케르베로스〉,
1634, 마드리드, 프라도 미술관

신화적 기원
파에톤의 죽음을
애도하는 헬리아데스들이
미루나무로 변한다.

의미
죽음, 구원,
그리스도의 수난,
(드물게) 결혼

출전
오비디우스《변신 이야기》
2.340-66,
플리니우스(大)《박물지》
14.10, 35.13,
빈첸초 카르타리《고대의
신들을 보여주는 그림》

미루나무

줄기가 하얀 미루나무는 구원의
이미지다. 고대로부터 사람들은
미루나무 잎이 뱀에 물린 상처를
치유한다고 믿었다.

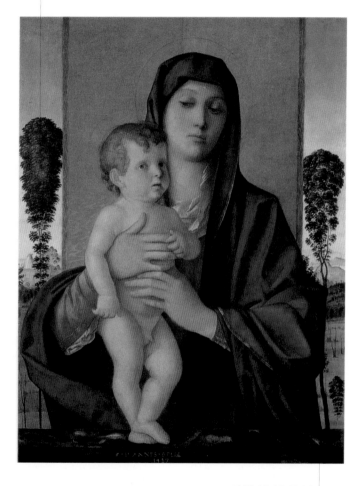

장례식의 함의에 어울리게
줄기가 검은 미루나무는
그리스도의 수난을 암시한다.

▲ 조반니 벨리니, 〈작은 나무들의 성모〉,
1487, 베네치아, 아카데미아 미술관

해와 달의 이미지들은 중세에 생겨난 십자가형의 도상으로부터 유래한다. 성 아우구스티노의 주장에 따르면 달은 구약 성서의 상징이다. 구약 성서는 이 그림에서 해로 표현된 신약 성서에 비추어 보아야만 비로소 이해할 수 있다.

공관 복음서에 이르기를 예수가 십자가형을 받던 날 정오경 땅 전체를 어두운 하늘이 덮었다. 이 날의 일식을 두고 그리스도교인들은 예수 그리스도의 죽음에 대한 애도의 징표로 해석했다.

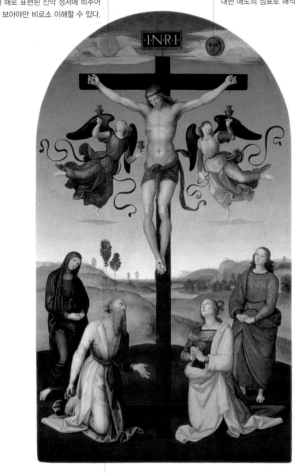

배경에 서 있는 미루나무는 그리스도의 수난을 명료하게 암시한다.

▲ 라파엘로, 〈십자가에 못 박힌 그리스도〉, 1503–4, 런던, 국립 미술관

떡갈나무

Oak

떡갈나무는 줄기와 가지가 보여주는 우람하고 힘찬 모습 때문에 늘 숭배를 받았으며, 재질이 단단하여 높은 평가를 받았다. 떡갈나무는 오랫동안 육체적, 도덕적 힘의 상징이었다.

• 신화적 기원
제우스에게 봉헌된 나무

• 의미
생명의 나무, 구원,
거룩함에 대한 굳센 믿음,
힘과 번영의 알레고리,
이탈리아 귀족 가문 델라
로베레의 문장

• 일화와 등장인물
성모 마리아의 상징물

• 출전
헤로도토스 《역사》 2.54~57,
J.-P. 미녜 《라틴 교부 문집》
111.118, 2.1113

▼ 줄리오 로마노 및 라파엘로,
〈떡갈나무 숲의 성모〉, 1518~20,
마드리드, 프라도 미술관

그리스 신화에서 제우스에게 봉헌되기 전부터 떡갈나무는 이미 켈트족의 숭배를 받았다. 도도나(Dodona)에는 한 그루의 거대한 떡갈나무가 서 있었는데, 이곳은 신들의 왕을 섬기는 신탁의 장소였다. 에피루스 지방에 소재한 도도나는 고대 그리스의 성소였다.

그리스도교 교리에서 떡갈나무는 주로 나무의 식물학적 특성과 관련된 다양한 의미들을 지녔다. 우선 떡갈나무는 생명의 나무를 상징한다. 다음으로 아마도 썩지 않는 재질 때문에 구원의 의미도 함축하게 되었다. 그리스도의 십자가가 떡갈나무로 만들어졌다고 생각한 사람들도 있었다. 또한 중세 이래로 떡갈나무는 성모와 연계되었으며, 이탈리아에서는 이런 발상에 근거한 여러 전설들이 있다.

실제로 '떡갈나무 숲의 성모 마리아'라는 이미지는 이탈리아의 시각 예술에서 명성을 얻었다. 더불어 거대한 덩치에 휘지 않는 단단한 성질 때문에 떡갈나무는 궁극적으로 그리스도교도의 지극한 믿음 및 역경 앞에서의 확고부동함 등을 상징하게 되었다. 또한 이와 유사한 특성들이 힘과 번영의 알레고리의 표현으로 이어졌다. 각각의 알레고리는 다른 상징물과 함께 손에 떡갈나무 가지를 든 모습으로 그림 속에 등장한다.

긍정적인 의미 일색인 나무 자체와 달리 열매인 도토리는 부정적인 함의를 띠어서 때때로 정욕, 불모, 번식력의 결핍 등을 상징한다. 이런 부정적 의미들은 도토리가 전통적으로 돼지의 먹이라는 사실에서 유래했다. 돼지는 종종 악마와 연관되었다.

그림에서 떡갈나무의 이미지는
성 예로니모의 굳세고 확고한
믿음을 암시한다.

성 예로니모는 고행으로서,
또한 육체적 유혹을 이기기 위한
방편으로서 돌로 스스로를 치는
모습으로 나타난다.

▲ 바르톨로메오 몬타냐, 〈성 예로니모〉,
1490-1500, 밀라노, 폴디 페촐리 박물관

떡갈나무는 때때로 성모를 상징하며, 또한 그리스도교도의
위대한 힘과 역경 앞에서의 심원한 믿음을 상징한다.

창은 성 토마의 상징물이며
그가 순교를 당한 도구이다.

천사가 재스민 화환을 성모 마리아의
머리에 씌운다. 재스민은 성모의
상징물이다. 재스민이 성모에게 봉헌된
5월에 보통 꽃을 피우고,
꽃의 흰색이 성모의 솔직담백함과
순결을 상기시키기 때문이다.

가시가 달린 바퀴는 4세기
알렉산드리아의 순교자인
성 카타리나의 상징물로, 그녀가
순교를 당한 도구이다.

◀ 로렌초 로토, 〈성 카타리나 및 성 토마와 함께 있는 성모와 아기 예수〉,
1528-30, 빈, 미술사 박물관

노간주나무

Juniper

그리스의 시인이자 알렉산드리아 도서관장이었던 아폴로니우스 로디우스는
마녀 메데이아가 이아손이 황금 양털을 얻도록 도운 이야기를 들려준다. 마녀
는 노간주나무의 가지로 황금 양털을 지키는 용에게 먹일 수면제를 조제했다.

- **신화적 기원**
 메데이아가 황금 양털을
 지키는 용들을 마비시키기
 위해 노간주나무를 사용한다.

- **의미**
 정절, 영원함, 그리스도의 수난

- **출전**
 아폴로니우스 로디우스
 《아르고나우티카》 4:156~57,
 플리니우스(大) 《박물지》
 16:212~16

밤송이의 가시가 밤알을 보호하듯이 노간주나무 열매는 가시처럼 날
카로운 잎의 보호를 받는다. 따라서 이 나무는 오랫동안 정절과 연관
되었다. 플리니우스도 노간주나무는 결코 벌레 먹지 않는다면서 이
개념을 확인했다. 그에 따르면 노간주나무의 재질은 단단하고 썩지
않는다고 한다. 그 예로 플리니우스는 스페인의 사군토(Sagunto)에
있는 사냥의 여신 아르테미스의 사원 하나를 든다. 이 사원은 트로이
전쟁보다 200년 앞서 노간주나무로 기둥을 세워 지어졌지만 아직도
완벽한 상태를 보존하고 있다고 한다. 이 때문에 노간주나무는 결국
영원함도 상징하게 되었다. 많은 작가들에게 노간주나무의 가시처럼
날카로운 잎은 그리스도의 수난, 특히 갈보리 산으로 올
라가기 전 구세주의 머리에 놓였던 가시 면류관을 암시
한다. 이러한 해석에 의
거하여 노간주나무는 성
탄과 성모자를 그린 그림
에 수없이 등장하며 그리스
도의 비극적 운명을 상기시키
는 역할을 한다.

◀ 피에로 디 코시모,
〈정절의 알레고리〉(일부),
1490년경, 워싱턴, 국립 미술관

66

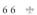

이탈리아어로 노간주나무라는 뜻인 '지네프로(ginepro)'는
이 격조 높은 초상화에 그려진 소녀의 이름인 지네브라
(Ginevra)와 발음이 비슷하다.

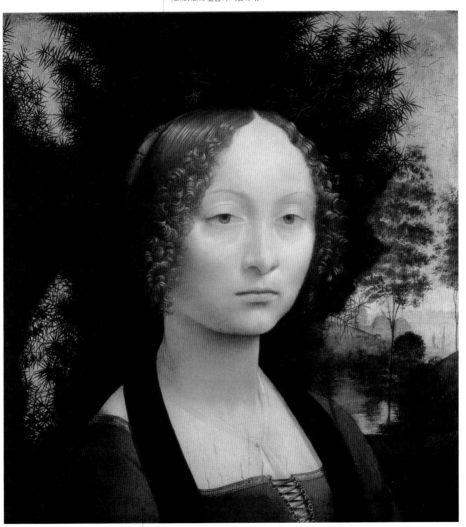

최근의 연구에 따르면 이 그림은 원래
현재의 것보다 커서 분명히 소녀의
양팔까지 드러났을 것이라고 한다.

▲ 레오나르도 다 빈치, 〈지네브라 데 벤치의 초상〉,
1474-75, 워싱턴, 국립 미술관

노간주나무

동포들을 속이고 적군을 돕는 것처럼 위장한 유딧은 가까스로 홀로페르네스의 환심을 얻는다. 적장은 유딧과 사랑에 빠져서 그녀를 위한 연회를 마련한다. 유딧은 만취한 홀로페르네스와 단 둘이 남았을 때 그 기회를 살려 칼로 그의 목을 베어버렸다.

노간주나무는 유딧이 지킨 정절을 암시한다.

머리가 잘린 홀로페르네스는 아시리아의 장군으로 히브리의 도시 베툴리아를 포위했다.

유딧이 든 올리브 가지는 홀로페르네스를 죽임으로써 유대인들에게 평화를 되찾아주었음을 가리킨다.

▲ 산드로 보티첼리, 〈홀로페르네스의 목을 갖고 돌아오는 유딧〉,
1469–70, 피렌체, 우피치 미술관

그리스와 로마의 시인들은 죽은 자들의 나무라고 여겨서
편백나무에 장례식의 함의를 씌웠다. 플리니우스는 이 나무가 하계의 신
하데스에게 봉헌되었다고 썼다.

편백나무
Cypress

오비디우스는 소년 키파리수스의 전설을 이야기한다. 소년은 님프들에게 바쳐진 황금 뿔 사슴과 함께 숲 속에서 많은 시간을 보냈다. 어느 여름날 오후 사슴은 나무 그늘 속에 누워 쉬는 중이었다. 키파리수스는 실수로 그만 날카로운 투창으로 사슴을 꿰뚫고 말았다. 낙담한 소년은 신들에게 영원히 슬퍼하게 해줄 것을 요청했고, 신들은 그를 슬픔의 나무인 편백나무로 변하게 했다. 그 뒤로 편백나무는 "괴로워하는 사람들 곁에서 자라고" 애도 및 위로할 길 없을 만큼 큰 슬픔의 상징으로서 무덤 옆에 심어졌다.

같은 이유로 편백나무는 때때로 성인들의 순교를 재현한 그림 속에 나타난다. 편백나무는 또한 성모 마리아, 그리스도, 교회와 연관되기도 한다. 아마도 나무가 수직으로 곧게 서서 하늘을 찌르는 듯한 모양을 했기 때문일 것이다. 그 밖에도 편백나무가 삼나무, 올리브 나무, 종려나무와 더불어 십자가를 만드는 데 쓰인 네 가지 나무들 중 하나라는 의견도 있다.

신화적 기원
하데스에게 봉헌된 나무,
소년 키파리수스가 신성한
사슴을 죽인 뒤 편백나무로
변한다.

의미
애도와 죽음의 상징,
성모, 그리스도, 교회의 상징,
그리스도의 십자가를 만드는
데 사용된 목재,
낙담의 우의적 형상을
나타내는 상징물

출전
오비디우스 《변신 이야기》
10.106–42,
플리니우스(大) 《박물지》
16.139–42,
J.-P. 미녜 《라틴 교부 문집》
76,560, 111,517,
체사레 리파 《도상학》에서
〈낙담〉

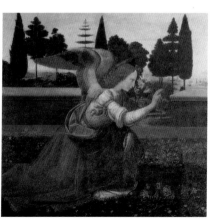

◀ 레오나르도 다 빈치,
〈수태고지〉(일부),
1474년경, 피렌체, 우피치 미술관

빛줄기들은 전통적으로 비둘기로
표현되는 성령이 임함을 상기시킨다.

편백나무는 성모와 연관된다.
아마도 나뭇가지들이 하늘을 향해 수직으로
오르는 듯 보이기 때문일 것이다.

르네상스 시대의 도상에서
수태고지는 흔히 옥외의
회랑 아래에서 일어난다.

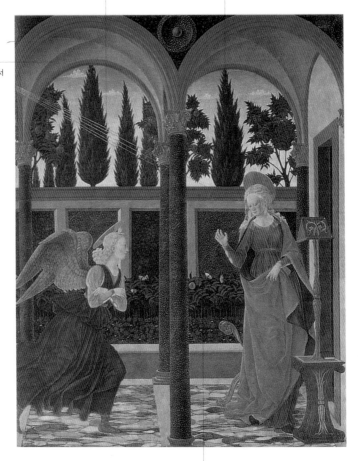

담과 회랑 사이의 장소는 성모의 순결을
상징하는 닫힌 정원, 즉 호르투스
콩클루수스임이 분명하다.

▲ 알레소 발도비네티, 〈수태고지〉,
1457년경, 피렌체, 우피치 미술관

슬픔과 애도의 나무인 편백나무는
성 루치아의 죽음이 임박함을 암시한다.

전설에 따르면 성 루치아는 여러
고문들을 견뎌냈으며 칼로 목이 잘린
뒤에야 숨을 거두었다.

시라쿠사의 집정관 파샤시우스는
루치아를 죽이라고 명한다.

▲ 도메니코 베네치아노, 〈성 루치아의 순교〉,
1445년경, 베를린, 회화 미술관

꽃

꽃 ❀ 은방울꽃 ❀ 튤립 ❀ 백합 ❀ 히아신스
수선화 ❀ 붓꽃 ❀ 시클라멘 ❀ 재스민 ❀ 수레국화
해바라기 ❀ 아네모네 ❀ 매발톱꽃 ❀ 양귀비
카네이션 ❀ 장미 ❀ 제비꽃

◀ 알브레히트 뒤러, 〈성모자〉,
1516, 뮌헨, 알테 피나코테크

꽃
Flower

플로라에게 반한 봄의 미풍 제피로스는 그녀를 납치하여 결혼한다. 제피로스는 플로라에 대한 사랑의 징표로 들판의 논밭과 정원에 대한 통치권을 그녀에게 준다.

● **신화적 기원**
플로라가 제피로스에게
납치당한다.

● **의미**
플로라와 때때로
에오스의 상징물,
인생의 덧없음,
봄, 후각, 논리학,
희망의 상징물

● **일화와 등장인물**
헝가리의 성 엘리사벳의
상징물

● **출전**
오비디우스 《달력》 5.20 ff.,
체사레 리파 《도상학》에서
〈논리학〉, 〈희망〉

어떤 그림들을 보면 새벽빛을 가져다주는 여신 에오스가 마차를 탄 채 꽃을 흩뿌리는 모습으로 나타난다.

사계절의 이미지 중에서 봄은 꽃을 들고 있거나 들판 여기저기에 꽃을 뿌리는 여자의 모습을 한다. 한편 오감의 도상학적 전통에서는 후각을 재현할 경우 때때로 꽃들을 늘어놓든지 아니면 꽃다발을 들고 있거나 냄새를 맡는 사람을 등장시킨다.

고대로부터 꽃의 이미지는 삶과 아름다움은 덧없다는 개념과 결부되었다. 이러한 주제들은 무엇보다도 17세기에 특히 유행한 장르인 꽃을 그린 정물화 속에 표현되었다. 이런 그림들에는 화려한 꽃다발이 등장하고 그 주위에 시들기 시작한 사물들이 놓이며 꽃병 근처에 꽃잎들이 흩어져 있는 것으로 전체적인 구도를 이룬다.

다음으로 '바니타스(vanitas)'가 있다. 이 양식의 그림은 해골 옆에 시들거나 잘린 꽃들을 늘어놓음으로써 불가피한 죽음 앞에 세속적 소유가 헛된 것임을 암시한다.

▶ 얀 브뢰헬 (大), 〈보석, 동전,
조가비 등과 함께 있는 꽃병〉, 1606,
밀라노, 암브로시아나 미술관

우의적 형상들을 묘사한 그림에서 중세의 학예칠과(일곱 개의 학예 과목 - 옮긴이) 중 하나인 논리학은 때때로 꽃다발을 든 모습으로 나타난다. 희망도 이와 꼭 같은 상징물을 지닌다. 그 까닭은 꽃의 이미지가 장차 이루어질 열매의 결실을 환기하기 때문이다.

잘린 꽃들은 그림 속에서 식물학적
관점 이상의 깊은 의미를 품고 있다.
이는 인생의 덧없음이다.

사철의 제각기 다른 꽃을 정밀하게 묘사하기 위해
화가들은 식물도감처럼 꽃의 이미지를 모아놓은
화보를 사용할 수 있었다. 이 화보는 16세기 말에
유럽 전역으로 보급되기 시작했다.

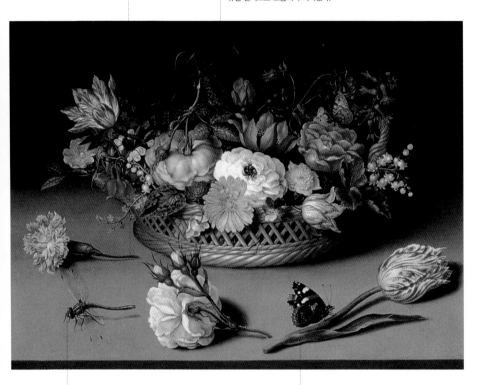

스스로 탈바꿈하고 고치를 벗는 특성 때문에
나비는 구원의 상징으로 여겨졌다.
이 그림에서 나비가 잠자리와 나란히 자리를
잡은 것은 선과 악 사이의 영원한 투쟁을
암시하기 위함인 듯하다.

파리의 일종으로 간주된 잠자리는
부정적 상징으로서 악마의 이미지를
구현한다.

▲ 암브로시위스 보스하에르트, 〈꽃 정물〉,
1614, 로스앤젤레스, J. 폴 게티 박물관

하늘의 아폴론 전차를 쳐다보는 젊은
여자는 태양신의 시샘 많은 정부
클리티아로, 그녀는 항상 태양신을 좇을
수 있도록 해바라기로 변한다.

꽃의 여신 플로라가 자신의 정원에서 춤을
춘다. 그녀 주위에 있는 그리스 영웅들과
반신반인(半神半人)들은 모두 신화 속에서
죽은 뒤에 꽃으로 변한 인물들이다.

아킬레우스의 갑옷을 얻으려다 거절당하자 아이아스는
자기 칼에 엎으려져 자살했다. 그의 피에서 히아신스가 피어났다.

물에 비친 자기 그림자를 바라보는 청년은 나르키소스다.
그는 자기 모습에 반해 사랑에 빠진 나머지 수척해져서 죽었

중세에는 전통적으로 아폴론의
태양 전차를 끄는 말들을 다양한
색깔로 칠했으나, 르네상스
시대에는 고대 로마의 4두 이륜
개선 전차처럼 백마로 표현했다.

창을 들고 자신의 개들과 함께
서 있는 청년은 아도니스다.
멧돼지에게 치명적인 부상을 당한 후
그의 피로부터 아네모네가 피어난다.

히아킨토스는 아폴론이
사랑한 청년이다. 태양신은
원반던지기 시합에서 실수로
그를 죽이고 그의 이름을 딴 꽃
히아신스로 변하게 한다.

크로쿠스와 스밀락스는
불운한 사랑 끝에 각각 사프란과
청미래덩굴로 변한다.

꽃병을 안고 있는 젊은 여인은
님프 에코다. 그녀는 나르키소스를
사랑했으나 거절당했다.
그녀는 짝사랑으로 몸이 여위더니
끝내 목소리만 남고 말았다.

◀ 니콜라 푸생, 〈플로라의 왕국〉,
1631, 드레스덴, 국립 미술관

장미와 백합은 각각
성모의 사랑과 순결을 암시한다.

성상을 새긴 메달 둘레를 화환으로 두르는
도상학적 전통은 17세기 초 북유럽에서
시작되었다. 성상으로는 성모자상이
주종을 이루었다.

오렌지 꽃은 예수의
신부인 마리아의
이미지를 환기한다.

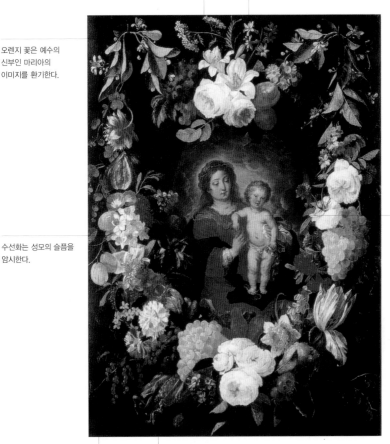

악을 상징하는 뱀을
짓밟는 모습의 아기
예수를 묘사했다.
아기 예수는 원죄를
암시하고 구원을
상징하는 사과를
들고 있다.

수선화는 성모의 슬픔을
암시한다.

밤은 성모를 가리킨다.
열매가 가시에 긁히지 않은 것은
마치 성모가 그녀를 사방에 둘러싼
원죄에 물들지 않은 것과 꼭 같다.

자두는 충성의
상징이다.

▲ 프란스 이켄스 및 헤라르트 세허르스, 〈화환에 둘러싸인 성모자〉,
1625년경, 캉, 조형 예술 박물관

은방울꽃의 속명(屬名) 콘발라리아(Convallaria)는 '골짜기의 백합'
이라는 의미의 고대 라틴어 릴리움 콘발리움(lilium convallium)에서
유래했다. 종명(種名)인 마할리스(majalis)는 '5월의'라는 뜻이다.

은방울꽃
Lily of the Valley

은방울꽃은 매년 가장 먼저 꽃망울을 터뜨려 봄을 알리는 꽃들 중 하
나다. 은방울꽃이 구세주의 성육신뿐만 아니라 구세주의 강림을 상
징한다고 생각하는 사람들도 있다. 성모 마리아에게서 예수가 태어
날 것이라는 소식이 그녀에게 전해진 시기에 이 꽃이 피어나기 때
문이다.

은방울꽃은 흰 빛깔과 달콤한 향내 때문에 성모 및 그녀의 순결
에 직접 결부되었다. 이러한 상징을 뒷받침하기 위해 학자들은 아가
의 한 구절을 인용한다. "나는 고작 사론에 핀 수선화, 산골짜기에 핀
나리꽃(lily)이랍니다." 이 꽃은 뒷
날 상기의 릴리움 콘발리움(골짜기
의 백합)과 연계되었다.

꽃부리가 아래를 향하고 있기
때문에 은방울꽃은 겸손과 관련
된다. 은방울꽃처럼 꽃부리가 아
래를 향한 꽃들은 모두 겸손이란
덕성을 지녔다고 여겨진다.

* **의미**
 그리스도의 강림과
 성육신,
 성모 마리아의
 정절과 순결

* **출전**
 아가 2:1

▶ 아스톨포 페트라치,
〈꽃병, 콩 바구니, 솜 엉겅퀴, 아스파라거스,
기타 채소들이 있는 정물〉(일부),
1610-15, 개인 소장

고대의 전승에 따르면 인류가 타락하기 전
장미에는 가시가 없었다. 성모는 원죄에 물들지
않았기 때문에 '가시 없는 장미'라고도 불린다.

엉겅퀴와 쐐기풀을 즐겨 먹는 황금방울새는
장래 일어날 그리스도의 수난을 상징한다.

아기 세례자 요한이 성모에게
다가와 그녀의 정절과 순결의 징표인
은방울꽃을 바친다.

천사가 손에 쥔 가느다란
십자가는 아기 세례자 요한의 널리
알려진 상징물 중 하나이다.

▲ 알브레히트 뒤러, 〈황금방울새와 성모〉,
1506, 베를린, 회화 미술관

성모는 보통 독서를
멈추고 위를 올려다보는
모습으로 묘사된다.

그림의 오른쪽 위편에 그려진
하느님 아버지가 비둘기를 보내는
몸짓을 취한다. 성령의 형상인
비둘기가 성모에게 내려온다.

좀 더 고대에 형성된 도상학적 전통에
따라 대천사 가브리엘이 든 홀의 꼭대기
장식은 문장에 들어가는 백합 모양이다.

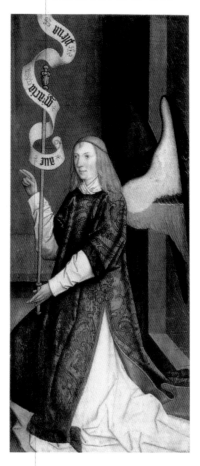

성모의 순결과 정절의 상징으로서
은방울꽃은 때때로 수태고지 그림에
흔히 등장하는 백합 대신 등장한다.

대천사 가브리엘은 유명한 성서
구절을 말한다. "은총을 가득히 받은
이여(Ave gratia plena)."
(루가 1:28)

▲ 바르톨로메 자이트블롬, 〈수태고지〉,
1497, 부쿠레슈티, 루마니아 국립 박물관

튤립

Tulip

고대 페르시아의 전설에 따르면 연인을 찾아 위험을 무릅쓰고
사막으로 들어간 소녀의 피와 눈물에서 튤립이 피어났다고 한다.
그 후 이 꽃은 사랑의 상징이 되었다.

● **의미**
사랑. 세속적인 것들의
허무함을 상징

● **출전**
필리포 피치넬리
《상징의 세계》

페르시아가 원산지인 튤립은 16세기 후반 이스탄불 주재 오스트리아
영사가 빈으로 처음 들여왔다. 그 후 얼마 지나지 않아 튤립은 특히
네덜란드에서 큰 인기를 누리며 유럽 전역으로 널리 퍼졌다.

17세기 초에는 이종교배를 활발히 실시한 덕에 140개 이상의 변
종이 생겨났는데, 일부 품종들은 매우 귀하고 값이 비쌌다. 사람들이
가장 선호하는 튤립 중에는 줄무늬가 있는 붉은 튤립도 있었고, 실제
로 본 사람이 별로 없는 이른바 하늘색 튤립도 있었다. 튤립이 얼마
나 큰 성공을 거두었던지 당시 암스테르담에는 튤립 거래를 전담하
는 증권 거래소가 개설될 정도였다. 이곳에서는 여러 종류의 신품종
에 투자를 할 수 있었는데, 그 과정에서 사람들은 거액을 잃거나 벌
어들였다.

튤립 시장은 광적인 열풍으로 달아오르다가 1637년에 값이 급락
했다. 금융 공황을 막기 위해 당시 국가 최고 기관이었던 전국회의까
지 개입했지만 허사였다.

튤립을 소재로 한 수많은 정물화들은 17세기
플랑드르 지방의 그림에서 특히 자주 볼 수 있
는데, 이 사태 및 그로 인한 금융 공황과 분명
관련이 있다. 게다가 튤립은 꽃 자체로서뿐만 아
니라 예쁘지만 값이 비쌌다는 이유 때문에서도 바
니타스를 소재로 한 정물화에 많이 등장한다. 이는 죽음 앞
에서 세속적 재산의 덧없음, 즉 인생무상을 표현한 것이다.

◀ 마리아 시빌라 메리안, 〈튤립〉(일부),
1665-85, 코펜하겐, 로젠보르 슬로트 미술관

수태고지 그림의 도상학적 전통대로
천사가 정절과 순결의 표상인 백합을
성모에게 바친다.

편백나무는 성모, 그리스도, 교회와 연관되었다.
아마도 이 나무가 하늘을 향하여 곧추 자라는 특징을
지녔기 때문일 것이다.

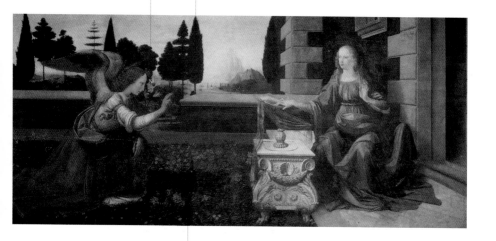

이탈리아에는 훗날 동양에서 들어온 튤립과
비슷한 이른바 야생 튤립이 들과 초지에
늘 자랐으며, 15세기에 그 존재가
이미 알려졌던 듯하다. 일부 학자들에 따르면
튤립은 햇빛을 못 받으면 죽기 때문에
신의 사랑을 상징한다고 한다.

▲ 레오나르도 다 빈치, 〈수태고지〉,
1475년경, 피렌체, 우피치 미술관

네 인물들은 왼쪽부터 페터 파울
루벤스, 보베리우스, 플랑드르의
철학자 이우스투스 립시우스, 루벤스의
동생이자 철학도인 필립 루벤스다.

꽃병에 꽂힌 튤립은
인생무상을 암시한다.

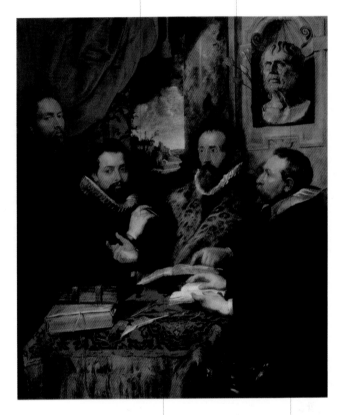

배경은 이 장면이 로마에서 일어나고
있음을 암시하지만 실제가 아니라 이상화된
순간을 묘사한 것이다. 실제로 이들
네 사람은 로마에서 만난 적이 없다.

세네카의 흉상은 립시우스가
스토아주의를 그리스도교 원리에
비유함으로써 그것을 되살리려고
시도했던 일을 상기시킨다.

▲ 페터 파울 루벤스, 〈네 명의 철학자들〉,
1611–12, 피렌체, 우피치 미술관

고대 초기부터 백합은 보기 드문 번식능력 때문에
'위대한 어머니'의 상징물이었다. 플리니우스도 백합의 놀라울 정도로
티 없는 흰색에 대해 서술했다.

백합

Lily

우리말로 나리꽃이라고도 불리는 백합은 도시 국가 피렌체와 프랑스 왕들의 문장이었다.

후기 고대 그리스의 전승에 따르면 백합은 헤라가 아기 헤라클레스에게 젖을 먹이다가 흘린 젖에서 생겨났다. 고대 로마에서는 백합에 '헤라의 장미'라는 별명을 붙여 헤라에게 바쳤다. 이러한 사실은 백합에 결부되어 있는 '여성의 생식력'이라는 고대의 이미지를 반영하는 것이다.

구약 성서에는 백합을 일컫는 구절들이 많다. 그 구절들에서 백합은 다산, 아름다움, 정신적 성숙의 의미를 지닌 꽃으로 나온다. 그리스도교 도상에서 백합의 일반적인 함의는 정절과 순결이다. 백합은 성모의 상징물이며 수태고지를 그린 그림들 속에는 거의 언제나 백합이 그려져 있다. 《황금전설》 속에서 암시된 이래 성모 승천을 그린 수많은 그림들에는 텅 빈 무덤 안에서 자라나오는 백합과 장미가 등장한다.

또한 아기 예수가 순결의 상징인 백합을 여러 성인들에게 주는 모습도 그림 속에 자주 등장한다. 이런 까닭에 사람들은 백합을 그리스도와 동일시했으며 여러 성인들의 상징물로 삼았다.

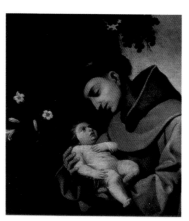

▶ 프란시스코 데 수르바란,
〈파도바의 성 안토니오〉(일부),
1650년경, 마드리드, 프라도 미술관

● 신화적 기원
헤라가 헤라클레스에게
젖을 먹이다가 흘린 젖에서
태어난다.

● 의미
정절과 순결, 무염시태,
아름다움과 겸손의
알레고리를 가리키는 상징물,
프랑스 왕들과 도시국가
피렌체의 문장

● 일화와 등장인물
수태고지, 거룩한 대화,
무염시태, 성모 마리아,
대천사 가브리엘, 수많은
성인들의 상징물

● 출전
카시아누스 바수스
《농경술》 11.9,
플리니우스(大) 《박물지》
21.22–24,
아가 2:1, 4:5, 5:13, 7:2,
호세아 14:5,
마태오의 복음서 6:28,
루가의 복음서 12:27,
지혜서 39:14, 50:8,
체사레 리파 《도상학》에서
〈아름다움〉, 〈겸손〉

전통적으로 대천사
가브리엘은 흰 겉옷을
입고 날개가 달린
모습으로 그려진다.

고대로부터의 전통에
따라 대천사는 장미
문장으로 머리를 장식한
홀을 들고 있다.

성령의 형상인 비둘기가
광륜 한가운데에 들어 있으며
성모를 향해 움직인다.

마리아의 자궁 부위에 수놓인 작은 심장들은
그리스도의 성육신(成肉身)을 암시하는 듯하다.
전통적으로 그리스도의 성육신은
가브리엘의 수태고지 직후에 일어났다.

수태고지의
재현에서 중요한
이미지인 백합은
성모의 순결을
암시한다.

▲ 요스 반 클레베, 〈수태고지〉,
1525년경, 뉴욕, 메트로폴리탄 미술관

무화과나무는 원죄를
암시하는 듯하다.

단지는 막달라 마리아의 도상학적 상징물이다.
그녀는 눈물로 예수의 발을 닦은 뒤
이 단지 속에 든 값비싼 향유를 발랐다.

예수가 손에 들고 있는
포도는 그가 장차 받을 수난을
명백하게 암시한다.

경배자가 성모의
정절과 순결을 상징하는
백합을 들고 있다.

▲ 루카 다 레이다, 〈성모와 아기 예수와 경배자〉,
1522, 뮌헨, 알테 피나코테크

백합

그림의 윗부분은 성모 승천 뒤에 일어난 대관식 광경을 보여준다.

통상 대관식은 아버지 하느님과 아들이 집전한다. 이 그림에서는 도상학적으로 다소 드물게 예수 혼자 모친의 머리 위에 관을 씌우고 있다.

외경과 《황금전설》에 따르면 성모의 빈 무덤 안에서 백합과 장미가 싹터 올랐다.

그림의 아랫부분에는 텅 빈 무덤이 있고, 그 주위에 열두 사도들이 모여 있다.

▲ 라파엘로, 〈성모의 대관식〉, 1503, 바티칸 시국, 바티칸 미술관

몇 가지 출전에 따르면, 옛날 프랑스의 한 왕이 붓꽃으로 덮인 습지대의 전장에서
상처 하나 없이 무사했던 뒤에 붓꽃을 그의 문장으로 삼겠다고 결심했다. 그런데 루이의 꽃이라는
뜻의 '플뢰르 드 루이(fleur de Louis)'를 빨리 발음하다 보니 그만 '플뢰르 드 리 (fleur-de-lys, 백합)'
가 되어버려서 결국 붓꽃 무늬 대신 백합 무늬가 왕의 갑옷을 장식하게 되었다.

원형 석조 기둥은
르네상스 초상화에서부터
힘과 지조의 상징으로
사용되었다.

백합 무늬는 왕홀에도
사용되었다.

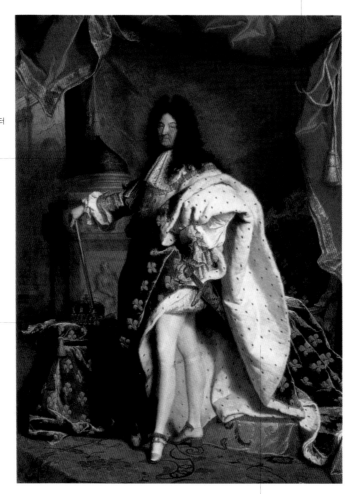

왕의 겉옷에 산족제비 모피로 안감을 대었다.
산족제비의 따스하고 부드러운 모피는
매우 귀하고 값비쌌기 때문에 귀족들만이 입을 수
있었고, 그런 이유로 왕족의 상징이 되었다.

 ▲ 이아생트 리고, 〈루이 14세의 초상〉,
1701-2, 파리, 루브르 박물관

히아신스

Hyacinth

오비디우스에 따르면 히아신스는 아킬레우스의 갑옷을
차지하려고 오디세우스와 겨루다가 실패하자 스스로 목숨을 버린
트로이 전쟁의 영웅 아이아스의 피에서 태어났다.

• 신화적 기원
사고로 아폴론에게
죽임을 당한 히아킨토스는
자기의 이름과 같은 이름을
지닌 꽃으로 변한다.
아이아스의 피에서 자주색
히아신스가 태어난다.

• 의미
분별, 지혜, 그리스도와
애도의 상징물.
명성의 알레고리를 상징

• 출전
오비디우스 《변신 이야기》
10:162–398, 13.1–398,
체사레 리파 《도상학》에서
〈명성〉

오비디우스는 또 히아신스가 태양신 아폴론이 사랑한 아름다운 청년 히아킨토스의 이름이라고도 서술했다. 어느 날 아폴론과 히아킨토스는 원반던지기 놀이를 했다. 아폴론이 먼저 던졌는데, 세게 던진 원반이 지면에 닿고 튀어 오르면서 그만 히아킨토스를 때려 치명적인 부상을 입히고 말았다. 절망에 빠진 아폴론은 친구의 상처로부터 뿜어 나오는 피를 그의 이름을 딴 꽃으로 변하게 했다.

이 두 가지 신화와 관련하여 히아신스는 장례식의 함의를 지닌다. 그러나 이 꽃은 또한 분별과 지혜를 암시하기도 한다. 아폴론이 지식과 뮤즈들의 신이기 때문이다.

그리스도교 교리에서 히아신스는 그리스도의 이미지를 환기하고 때때로 성탄 장면 속에 등장한다.

끝으로 체사레 리파는 우의적으로 의인화된 '명성'을 설명할 때, 이 인물이 매우 잘생겼으며 다른 상징물과 함께 머리에 히아신스 화환을 쓰고 있다고 서술했다. 실제로 히아신스는 분별과 지혜의 의미를 내포하는 것 외에도 부드럽고 기분 좋은 향기를 가졌다. 마치 공덕을 쌓은 사람들이 뒤에 남기는 좋은 인상처럼.

▶ 잠바티스타 티에폴로,
〈히아킨토스의 죽음〉(일부),
1752–53, 마드리드,
티센–보르네미사 미술관

전형적으로 희생에 사용되는 동물인
어린 양은 장차 인류를 구원하기
위해 목숨을 바칠 예수 그리스도의
희생을 나타낸다.

꽃을 피우고 있는 풀들은
봄의 이미지로서, 수태고지
후에 일어난 그리스도의
성육신을 가리키기도 한다.
성서에 따르면 수태고지는
봄철에 일어났다.

예수의 머리를 고인 밀짚
다발은 성찬의 상징이다.
성찬은 최후의 만찬 때 예수와
제자들이 먹은 빵 및 포도주와
직접적으로 연관된다.

히아신스는 그리스도의
상징으로서 성탄 그림에
더러 등장하기도 한다.

▲ 로렌초 디 크레디, 〈목자들의 경배〉,
1500년경, 피렌체, 우피치 미술관

히아신스

이 그림에서 히아신스는 완벽함의 극치에 달한
정물화의 걸출한 예를 보여준다.

▲ 장-에티엔 리오타르, 〈히아신스를 든 부인의 초상〉,
1754, 제네바, 미술 역사 박물관

수선화는 신화 속에서 물에 비친 자신의 모습에 반해 사랑에 빠진
나머지 야위어 죽은 한 아름다운 청년에서 유래했다.

수선화
Narcissus

오비디우스가 이야기한 유명한 신화에 따라 수선화는 이기주의와 자기애의 상징이 되었다. 수선화가 지닌 장례식의 함의는 어쩌면 이 꽃이 하계의 꽃이라는 믿음에서 유래할지도 모른다. 《호메로스 찬가(Homeric Hymns)》 중에서 〈데메테르 찬가〉를 보면 수선화가 "수많은 인간을 반기는 신을 기쁘게 하기 위해서", 다시 말해 하계의 신 하데스를 즐겁게 하기 위해 제우스의 명령에 따라 창조되었다고 말한다. 더욱이 그리스어로 명사 나르키소스(nárkissos)는 "굼뜨게 혹은 뻣뻣하게 되어가다"라는 뜻을 갖는 동사 나르카오(narkáo)와 어근이 같아서 실제로 죽음을 암시하는 듯하다.

그리스도교 도상에서 수선화는 수태고지 혹은 지상 낙원을 그린 그림에 등장한다. 이는 죽음과 이기주의 및 죄를 이기고 승리한 신의 사랑과 영원한 생명을 상징한다.

끝으로 수선화는 자기애와 어리석음의 알레고리를 나타내는 상징물로 사용된다. 자기애의 알레고리는 주머니 모양의 식물인 센나로 만든 관을 머리에 쓰고 손에 수선화를 든 여자와 그녀의 발치에서 깃을 활짝 편 공작새로 이루어진다. 한편 어리석음의 알레고리는 손에 몇 송이의 수선화를 쥐고 머리에는 수선화로 만든 관을 쓴 채 염소를 쓰다듬는 여자로 의인화된다.

- **신화적 기원**
 수선화는 창백해져서 죽은 나르키소스의 유해이다.

- **의미**
 이기주의, 장례식의 상징, 죽음 뒤 신의 사랑, 원죄, 자기애와 어리석음의 상징물

- **출전**
 《호메로스 찬가》 중에서 〈데메테르 찬가〉, 오비디우스 《변신 이야기》 3.339-510, 아가 2:1, 체사레 리파 《도상학》에서 〈자기애〉, 〈어리석음〉

◀ 니콜라 푸생,
〈에코와 나르키소스〉(일부),
1625-27, 파리, 루브르 박물관

애도와 죽음의 상징인 편백나무는 그리스도의
십자가를 만드는 데 쓰였다고 추정되는 네 가지
나무들 중 하나다. 다른 세 가지는 종려나무,
삼나무, 올리브 나무다.

그리스도는 가래, 때때로 괭이를
든다. 이것은 막달라 마리아가
그를 동산지기로 착각했던 일을
상기시킨다.

예수는 무덤 앞에서 우는 막달라 마리아에게 나타나 자기를
붙잡지 말고(놀리 메 탕게레, Noli me tangere), 대신 장차
자신이 하늘로 올라갈 것임을 사도들에게 알리라고 말한다.

막달라 마리아 앞에 있는
수선화들은 신의 사랑이라는
의미를 내포한다.

▲ 프라 안젤리코, 〈놀리 메 탕게레〉,
1441, 피렌체, 산 마르코 수도원

신화에 따르면 술의 신 디오니소스는 제우스의 허벅지에서 태어났다. 제우스는 디오니소스의 어머니 세멜레를 본의 아니게 죽이게 되자, 세멜레의 뱃속에서 디오니소스를 꺼내 자신의 허벅지 속에 집어넣고 꿰맸다.

날개 달린 샌들과 모자로 분명하게 알아볼 수 있는 헤르메스는 디오니소스의 양육을 님프들에게 맡긴다.

가마 위에서 휴식을 취하는 신은 제우스다. 발톱으로 번개를 움켜쥔 독수리가 옆에 있는 것을 보아 그가 제우스임을 가려낼 수 있다.

물에 비친 자기 모습을 보았던 연못 옆에서 나르키소스는 죽은 채 누워 있다. 뒤쪽에 그의 이름을 딴 수선화가 피어 있다.

나르키소스에게 반해 가망 없는 짝사랑에 빠진 에코는 낙담하여 몸이 수척해진다.

▲ 니콜라 푸생, 〈니사 산의 님프들에게 맡겨진 아기 디오니소스, 에코와 나르키소스의 죽음〉, 1657, 케임브리지(매사추세츠), 포그 미술관

붓꽃
Iris

'이리스(iris)'는 그리스어로 무지개를 뜻한다. 이와 동일한 이름을 지닌 붓꽃은 종류별로 색깔이 다양하다. 이리스는 또한 헤라의 시녀이자 신들을 위해 하늘과 땅 사이를 중개하는 전령관의 이름이기도 하다.

● **신화적 기원**
　이리스는 잠의
　신 히프노스 왕국에 사는
　신들의 전령이었다.

● **의미**
　성모 마리아의 상징물,
　무염시태의 상징

● **출전**
　헤시오도스 《신통기》 266,
　780-84,
　베르길리우스 《아이네이스》
　4.694-704,
　루가의 복음서 2:35

▶ 한스 멤링,
　〈기도하는 남자의 초상〉(뒷면),
　1485-90, 마드리드,
　티센-보르네미사 미술관

붓꽃은 흔히 성모의 꽃 중 하나로 여겨진다. 더불어 붓꽃은 때때로 수태고지 그림, 그 중에도 특히 네덜란드 그림에서 백합의 자리를 대신 차지하기도 한다. 그 까닭은 아마도 꽃들의 이름이 선명하게 구별되지 못한 탓일 것이다. 일반적인 독일어에서는 붓꽃을 잎의 모양이 뾰족하다고 해서 '칼 백합'이라고 부른다. 또한 붓꽃을 프랑스 왕족의 꽃인 백합으로 아는 사람들도 있다. 실제로 프랑스 백합은 애초에는 붓꽃이었다. 전설에 따르면 루이 12세(또는 그보다 이른 시기의 어떤 왕)가 붓꽃이 가득한 늪지대에서 벌어진 전투에서 승리를 거둔 뒤 붓꽃을 자신의 개인적 상징물로 삼기로 작정했다. 그리하여 붓꽃(iris)은 '루이의 꽃'이라는 뜻의 '플뢰르 드 루이(fleur de Louis)'라는 이름을 얻었다. 그 후 발음이 유사했기 때문에 '플뢰르 드 루이'는 백합을 가리키는 '플뢰르 드 리(fleur-de-lys)'와 혼동되었다.

　잎 모양이 특이하기 때문에 붓꽃은 십자가에서 맞이한 아들의 죽음에 대한 성모의 슬픔을 암시하기도 한다. 또한 심장을 찌르는 칼을 붓꽃에 자주 비유하는데, 이는 루가의 복음서에 나온 한 구절에서 유래한다. "당신의 마음은 예리한 칼에 찔리듯 아플 것입니다."

매달려 있는 포도는 성찬을
뚜렷하게 상징한다.

붓꽃은 성모의 슬픔을 암시한다.

엉겅퀴의 일종인 카르둔의 모양은 포물선을
연상시킨다. 그것은 르네상스 시대의
신플라톤주의가 주창했던 균형과 조화를
가리킬 수도 있다.

▲ 펠리페 라미레스, 〈정물〉,
1628-31, 마드리드, 프라도 미술관

정절과 순결의 고전적 상징인
백합은 성모의 상징물이다.

붓꽃은 성모의 또 다른
상징물이다.

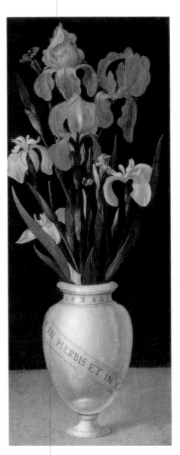

화병에 비스듬히 가로질러 적혀 있는 말은 고대의 노래를 인용한 것이다
[In verbis in herbis et in la(pidibus deus)]. 이를 풀이하면 "말씀(즉 성서에 들어 있는
신의 말씀)에, 초목에, 바위에 하느님이 계시다"라는 뜻이다.

▲ 루드거 톰 링, 〈백합과 붓꽃이 꽂힌 두 개의 꽃병〉,
1562, 뮌스터, 베스트팔렌 주립 미술관

성모 마리아의 상징물인 붓꽃은
예수의 죽음에 대한 성모의 슬픔과
곧잘 결부된다.

딸기는 앞날에 있을 예수의
수난을 연상시킬 수 있다.

매발톱꽃 또한 성모의 상징이며
그녀의 슬픔을 암시한다.

▲ 헤라르트 다비드, 〈네 천사들과 함께 있는 성모자〉,
1505년경, 뉴욕, 메트로폴리탄 미술관

시클라멘

Cyclamen

원산지가 그리스, 서아시아, 아프리카인 시클라멘의 이름은 원을 뜻하는 그리스어 키클로스(kyklós)에서 유래했다. 꽃의 줄기가 뻗어나가는 독특한 모양을 두고 붙인 이름이다.

- **신화적 기원**
 헤카테에게 봉헌된 꽃

- **의미**
 성모의 슬픔

- **출전**
 플리니우스(大) 《박물지》
 25.115,
 테오프라스토스 《식물지》 9.3

고대의 믿음에 따르면 시클라멘이 심어진 장소는 사악한 주문과 해로운 독약으로부터 안전하다고, 플리니우스는 서술하고 있다. 역사가들은 이런 까닭에 사람들이 시클라멘을 '부적'이라고 불렀으며, 뱀에 물린 상처를 치료할 수 있는 것으로 믿었다고 말한다. 액막이로 믿어졌다는 이유 때문에 시클라멘이 여신 헤카테에게 바쳐졌다고 여기는 사람들도 더러 있다. 헤카테는 비의(秘儀)와 주술을 관장하고 내세와 관련된 여신이다.

그리스 철학자 테오프라스토스의 주장에 따르면 시클라멘은 최음제로 사용할 수 있고 임신을 돕는다고 한다. 이런 확신은 여성의 자궁을 연상시키는 시클라멘의 생김새에서 직접적으로 연유한 것이다.

훗날 시클라멘은 성모 마리아의 상징물이 되었다. 때때로 꽃잎에 생기는 작고 붉은 반점들은 십자가에서 죽은 아들에 대한 성모의 슬픔을 상징한다.

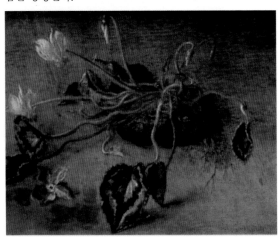

▶ 얀 브뢰헬(大),
〈작은 꽃송이들〉(일부),
1607년경, 빈, 미술사 박물관

우아한 자태와 향기 덕분에 수많은 문화권에서 인기를 누리는
재스민은 천국의 꽃 혹은 신의 사랑에 대한 상징이라고 여겨진다.

재스민
Jasmine

재스민은 동방 문화권에서 많은 사랑을 받으며 수많은 시적, 문학적
영감의 원천이 되어왔다. 서양에서 가장 잘 알려진 재스민의 품종은
야스미눔 오피키날레(Jasminum officinale)로서, 원산지는 인도이고
고대부터 서양에 알려져 있었다. 화가들은 이 품종에 속하는 재스민
을 자주 그렸다. 재스민은 성모에게 바쳐진 달인 5월에 일반적으로
꽃을 피우기 때문에 성모의 이미지와 연관되었다. 꽃의 흰 빛깔은 성
모의 정절과 순결을 암시한다.

이 밖에 재스민과 결부된 긍정적인 함의는 은총, 우아함, 기품, 신
의 사랑 등이다. 이에 걸맞게 재스민은 그림 속에서 아기 예수가 손
에 들고 있거나 천사와 성인들의 머리를 장식하는 화환 속에 엮인 모
양으로 나타날 때가 많다.

때때로 장미와 연관되었을 경우 재스민은 믿음의 의미를 내포한
다. 매우 드물지만 성모의 결혼식
을 묘사한 그림들에서 성 요셉의
지팡이 위에 재스민이 그려진 경
우도 있다.

- **의미**
 성모 마리아의 상징,
 은총, 우아함, 신의 사랑

▶ 로렌초 디 크레디,
〈젊은 여자의 초상(재스민을 든 여인)〉(일부),
1485–90, 포를리, 시립 미술관

어린 세례자 요한은
자신의 상징물인
십자가를 들고 있다.

아기 예수가 손에 들고 있는 석류는
앞으로 일어날 그의 부활을 암시한다.

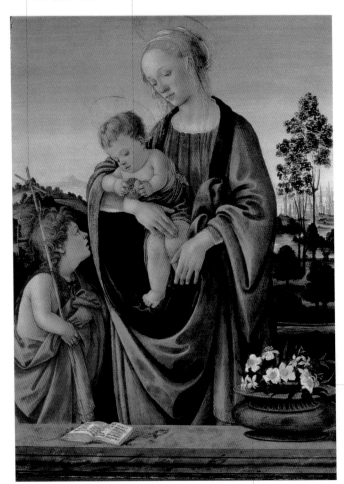

꽃잎이 다섯 장인
찔레꽃은 예수가
십자가에 달렸을 때 입은
다섯 군데의 상처를
암시한다.

꽃병 속의 재스민은 성모의 상징이다.

▲ 필리피노 리피, 〈어린 세례자 요한과 함께 있는 성모자〉,
1480년경, 런던, 국립 미술관

케루빔이 손에 든 종려나무의 잎은
성 카타리나의 순교를 상징한다.

성녀의 머리에 장식된 재스민은
천상에서 받을 은총과 신의 사랑을
암시한다.

케루빔이 잡고 있는 가시 달린 바퀴는 전통적으로 성
카타리나의 상징물이다.

▲ 베르나르디노 루이니, 〈성 카타리나〉,
1527-31, 상트페테르부르크, 에르미타슈 미술관

수레국화
Cornflower

대체로 곡식이 여문 들판에 자라는 수레국화는 그리스도 및
에덴동산과 연관된다.

* **신화적 기원**
 케이론이 중독된 상처를
 치료하기 위해 수레국화로
 약을 조제한다.

* **의미**
 그리스도와 천국의 상징

* **출전**
 플리니우스(大)
 《박물지》 25.66

수레국화의 학명 켄타우레아 키아니스(Centaurea cyanis)는 켄타우
로스를 가리키는 라틴어 켄타우레움(centaureum)에서 유래했다. 더
구체적으로 말하자면 헤라클레스의 스승이자 켄타우로스 중 가장
유명한 인물인 케이론에서 그 이름을 따왔다. 플리니우스가 이야기
한 전설에 따르면 헤라클레스는 우연히 케이론의 발에 화살로 상처
를 입혔다고 한다. 마침 이 화살촉은 레르네 지방의 머리가 아홉 달
린 뱀인 히드라의 독이 밴 것이었다. 치명적인 독을 중화시키기 위해
케이론은 수레국화로 조제한 약을 사용했다. 아마도 이런 전설 때문
인지 수레국화는 전통적으로 뱀에 물린 상처 치유에 탁월한 해독제
라고 여겨졌다.

그리스도교 교리에서 뱀은 악마의 상징이다. 따라서 강한 독을 지
닌 동물에게 물린 상처를 치유할 수 있는 수레국화의 효능
은 그리스도가 사탄을 물리치고 승리하는 것과 결부되었다.
또한 수레국화는 대개 곡식을 심은 들판에서 자라고, 곡식은
예수의 상징이자 성찬의 빵을 암시한다. 수레국화의 담청색
빛깔은 하늘을 연상시키며 그로 인해 영성적 의미를 지닌다.
이리하여 수레국화는 하늘나라를 나타내기도 한다.

수레국화는 때때로 그리스도의 부활 및 승천과 함께 성모
의 대관식이나 성모 승천을 묘사한 그림에도 등장한다. 하늘
나라의 고귀한 천사들도 머리에 수레국화 화환을 쓴 모습으
로 종종 등장한다.

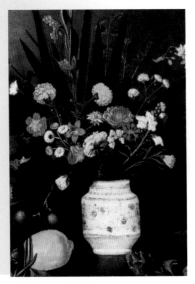

◀ 하트퍼드 지방의 거장, 〈꽃, 과일, 채소〉(일부),
1595년경, 로마, 보르게세 미술관

성찬의 상징인 포도는 장래에
이루어질 인류의 구원을 암시한다.
실로 그림 윗부분은 영혼의 구원을
표현하려는 의도에서 그려졌다.

새는 고대로부터 영혼의
상징이었다.

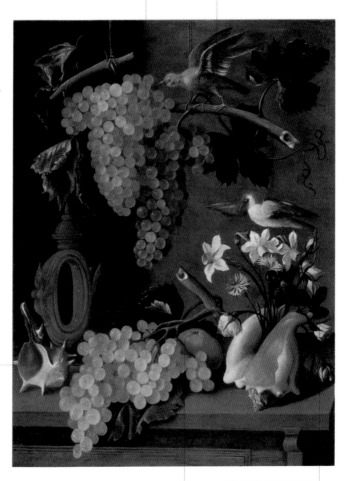

소라 껍데기는 부활의
상징이다. 이것이 값비싼
꽃병 근처에 놓인 것은
세속적 소유의 허무함을
암시한다.

사과는 원죄를 상기시키는 반면
포도는 인류의 죄를 사하기 위해
십자가에서 흘린 그리스도의 피를
확연하게 암시한다.

시든 장미가 인생의 덧없음을
떠올린다면 장례식과 관련된 의미들을
내포한 수선화는 아마도 죽음을
암시하는 듯하다. 수레국화는 내세의
삶을 상징한다.

▲ 후안 데 에스피노사, 〈포도, 꽃, 조개〉,
1640년경, 파리, 루브르 박물관

해바라기
Sunflower

태양을 향해 꽃봉오리의 방향을 트는 성질 때문에 해바라기는 헌신이란 덕목을 함축하게 되었다. 이 꽃은 클리티아가 변신한 것으로 여겨졌다.

* **신화적 기원**
 님프 클리티아가
 해바라기로 변한다.

* **의미**
 헌신

* **출전**
 오비디우스 《변신 이야기》
 4.190–270

▼ 샤를 드 라포스,
〈해바라기로 변한 클리티아〉,
1688, 베르사유, 트리아농 궁전
국립 박물관

클리티아는 태양신 아폴론에게 반한 젊은 여인이다. 하지만 아폴론은 그녀를 거들떠보지 않고 바빌론의 오르카무스 왕의 딸 레우코토에를 좋아했다. 아폴론은 바빌론 처녀를 다른 사람들로부터 떼어놓은 다음 유혹하려는 음모를 꾸몄다. 그러나 질투심에 타오른 클리티아가 두 남녀의 일을 염탐하여 오르카무스에게 미주알고주알 일러바쳤다. 화가 머리끝까지 치민 바빌론 왕은 딸을 깊은 구덩이에 산 채로 묻어버리라고 명령했다. 낙담한 아폴론은 연인의 무덤에 신들이 마시는 술인 향기로운 넥타르를 뿌렸다. 그러자 넥타르가 뿌려진 흙에서 유향이 생겨났다. 한편 클리티아는 쓰라린 절망에 빠진 채 연모하는 이의 전차가 하늘을 가로질러 가는 것을 날마다 바라보며 세월을 보냈다. 애타는 그리움에 젖어 몸이 수척해지더니 그녀는 그만 태양을 향해 항상 얼굴을 돌리는 유별난 특징을 지닌 해바라기로 변했다.

오비디우스는 이 꽃의 종류를 구체적으로 명시하지 않았다. 다만 클리티아의 얼굴이 빛깔을 띠었다고 말했을 뿐이다. 오비디우스가 말하는 꽃을 때때로 향일성(向日性) 화초인 헬리오트로프, 혹은 금송화와 동일시하는 경우도 더러 있다. 고대에는 해바라기가 유럽에 알려지지 않았으며 16세기에 들어서야 아메리카 대륙으로부터 들어왔다. 따라서 오비디우스가 말하는 꽃을 해바라기라 여기고 무조건적 헌신이라는 함의를 씌운 것은 바로크 시대의 화가들이었다.

자화상 바로 옆에 그려 넣은
해바라기는 영국 국왕 찰스 1세에
대한 반 다이크의 깊은 헌신을
나타낸 것이다.

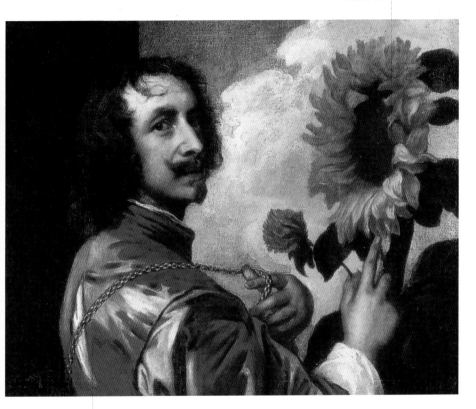

반 다이크는 1630년에 런던에 온
뒤 왕이 총애하는 화가가 되었으며
왕과 매우 화목하게 지냈다.

▲ 안토니 반 다이크, 〈해바라기가 있는 자화상〉.
1632–33, 개인 소장

아네모네

Anemone

아네모네는 개화 기간이 매우 짧아서 언제나 장례식의 함의를 지녔다. 아프로디테가 연인 아도니스의 죽음을 슬퍼하며 흘린 눈물에서 이 꽃이 피어났다고도 한다.

신화적 기원
아네모네는 멧돼지에게 물려 죽은 아도니스의 피에서 생겨난다.

의미
슬픔, 죽음

일화와 등장인물
그리스도의 십자가형

출전
오비디우스 《변신 이야기》
10.705-39

오비디우스는 에로스가 쏜 화살을 우연히 맞은 아프로디테가 젊은 청년 아도니스를 사랑하게 됐다고 이야기한다. 청년은 사냥을 하다 멧돼지에게 물려 죽었고 그의 피에서 아네모네가 피어났다. 연약하고 빨리 지는 이 꽃의 이름은 바람을 뜻하는 그리스어 아네모스(ánemos)에서 왔다. 목숨이 짧다는 바로 그 이유 때문에 아네모네는 고대로부터 죽음과 연계되었다. 예를 들어 고대 이탈리아 서부에 있던 나라인 에트루리아 사람들은 관습적으로 아네모네를 무덤 주변에 심었다.

초봄에 고대 그리스 사람들은 아도니스 축제를 벌여 아도니스와 아프로디테의 결합과 급작스런 이별을 기념했다. 여자들은 축제 기간 동안 질그릇 항아리나 작은 바구니에 조그마한 아네모네를 기르곤 했다. 이것이 바로 그 유명한 '아도니스 꽃밭'이라는 것으로, 발코니에 놓인 꽃은 햇볕을 받으면 금방 시들어버렸다.

그리스도교 상징주의는 훗날 이 신화를 받아들여 아네모네를 예수 그리스도의 십자가형과 연관시켰다. 실제로 이를 재현한 그림들을 보면 십자가 밑동이나 근처에서 아네모네를 더러 발견할 수 있다. 아네모네의 붉은 빛깔은 예수가 십자가에서 흘린 피에서 생긴 것이라고들 한다.

◀ 레오나르도 다 빈치, 〈암굴의 성모〉(일부),
1483-90, 파리, 루브르 박물관

매발톱꽃은 그 독특한 생김새 때문에 성령의 이미지를
떠올리게 하는 한편, 잎들은 삼위일체를 암시한다. 그림 속에서
매발톱꽃은 또한 성모 마리아의 슬픔을 가리킨다.

매발톱꽃
Columbine

꽃잎의 모양이 매우 특유한 매발톱꽃은 성령의 형상인 비둘기를 상
징한다. 꽃잎은 네 마리의 비둘기를 암시하는데, 다섯 마리라고 보는
사람도 있다. 아마도 이것이 매발톱꽃의 영어 및 라틴어 명칭의 유
래일 것이다. 매발톱꽃의 영어 이름은 컬럼바인(columbine)이고, 비
둘기는 라틴어로 콜롬바(columba)라고 한다. 매발톱꽃은 일반적으로
줄기마다 여섯 송이의 꽃들이 피어난다. 사람들은 이를 두고 선지자
이사야가 기록한 성령의 여섯 가지 선물(지혜, 슬기, 경륜, 용기, 지식, 야
훼에의 두려움)이라고 해석했다. 세 갈래로 갈라진 잎은 삼위일체의 상
징이라고 보았다.

　일부 학자들에 따르면 매발톱꽃은 또한 성모의 슬픔을 암시한다.
이런 해석은 이 꽃의 프랑스어 이름인 앙콜리(ancolie)와 애수를 뜻
하는 프랑스어 멜랑콜리(melancholie)의 발음이 유사한 데서 기인한
다. 이 점은 매발톱꽃이 르네상스 시대에 장례식
의 함의를 얻게 된 그럴듯한 사연이기도 하다. 당
시 매발톱꽃은 그리스도의 수난을 나타내는 상징
들 중 하나였다.

　매발톱꽃의 학명인 아퀼레기아 불가리스(Aqui-
legia vulgaris)의 기원을 두고 여러 가지 설이 많은
데, 꽃잎의 갈고리 모양이 독수리의 부리와 발톱을
연상시키기 때문이라고 보는 의견도 있다. 독수리
는 라틴어로 아퀼라(aquila)라고 한다. 이러한 추측
에 근거하여 고대의 박물학자들은 매발톱꽃이 시각
을 강화시켜주는 힘이 있다고 생각했다.

● **의미**
　성령과 그리스도의
　수난을 상징.
　성모의 슬픔을
　암시하기도 한다.

● **출전**
　이사야 11:2

▼ 베르나르디노 루이니,
〈장미 정원의 성모〉,
1505-10,
밀라노, 브레라 미술관

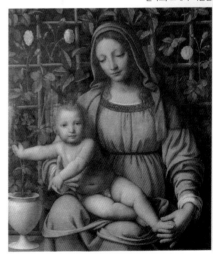

매발톱꽃은 그리스도의 죽음에
대한 성모의 슬픔을 상징한다.

아기 예수가 맨 땅 위에
발가벗은 채 누워있다. 이것은
그를 기다리는 운명적인 고독을
상기시킨다.

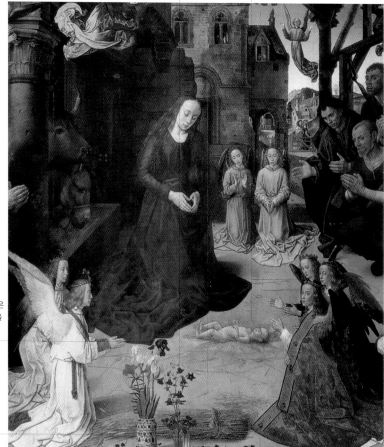

파란 붓꽃은 성모의
슬픔을 상징한다. 흰
붓꽃은 그리스도와
성모의 순결을
암시한다. 붉은 나리꽃은
그리스도가 장래에 겪을
수난을 암시한다.

성찬의 상징인 밀은
장래에 예수가 치를
희생을 암시한다.

카네이션은 장래에 그리스도가
겪게 될 수난을 암시한다.

겸손과 겸허를 상징하는 제비꽃은
성모의 또 다른 상징물이다.

▲ 휘고 반 데르 후스, 〈목자들의 경배〉, 세 폭 제단화 중 가운데 패널,
1475-78, 피렌체, 우피치 미술관

양귀비에 잠이 오게 하는 특성이 있다는 것은 고대부터
잘 알려져 있었다. 고대 그리스에서 잠의 신 히프노스는 보통 양귀비
화환을 쓴 모습으로 묘사됐다.

양귀비

Poppy

오비디우스는 잠의 왕국을 숨겨진 동굴로 묘사했다. 동굴은 양귀비
와 그 밖의 약초들이 무성한 들판 끝에 있었다. 밤의 신은 이 약초들
로부터 졸음을 모아서 어두워진 대지 위에다 뿌렸다.

　일반적으로 양귀비는 잠과 꿈에 관련된 모든 신들, 특히 밤의 신과
모르페우스의 상징물이다. 시간이 흐름에 따라 이러한 상징은 영원
한 잠과 죽음으로 연결되었다.

　고대인들이 말하는 양귀비는 변종인 파파베르 솜니페룸(Papaver
somniferum), 즉 아편 양귀비인 것이 거의 확실하다. 이것의 원산지
는 소아시아지만 매우 이른 시기에 지중해 연안에 들어와 퍼졌다. 그
리스도교 교리는 훗날 이 꽃의 이미지를 받아들였는데, 강렬한 붉은
색깔이 그리스도의 수난을 상징한다고 보았기 때문이다. 이런 까닭
에 이 꽃은 때때로 예수의 십자가형을 그린 그림 속에 등장한다.

　또한 양귀비는 곡물이 자라는 밭에서 자라기 때문에 그리스도의
상징으로도 여겨지고, 동시에 성찬식의 빵과 그리스도의 피를 암시
한다. 이런 종류의 그림에 일반적으로 나오
는 양귀비는 학명이 파파베르 로에아스
(Papaver rhoeas)인 가장 흔한 변종이
다. 나아가 양귀비는 죽음의 상징으로
서 정물화, 특히 바니타스를 주제로
한 그림에 자주 나타난다.

* **신화적 기원**
　잠의 신 히프노스 및
　꿈과 밤의 신 모르페우스의
　상징물

* **의미**
　잠, 죽음, 밤,
　그리스도의 수난,
　성찬

* **출전**
　오비디우스 《변신 이야기》
　11.589-632,
　베르길리우스 《아이네이스》
　4.486,
　체사레 리파 《도상학》에서
　〈밤〉

▶ 도소 도시, 〈꽃바구니를 든 남자〉(일부),
1515-20, 개인 소장

양귀비

꽃병에는 두 명의 물의
신들이 새겨져 있다. 오른쪽은
바다의 신 트리톤이고 왼쪽은
강의 신이다. 이들은 생명의
원천으로서 물을 암시한다.

잠과 죽음의 꽃인 양귀비가 장미처럼
생명을 노래하는 다른 꽃들 위로
선명한 자태를 불쑥 드러낸다. 이렇게
배치함으로써 화가는 생명과 죽음의
영원한 순환을 강조했다.

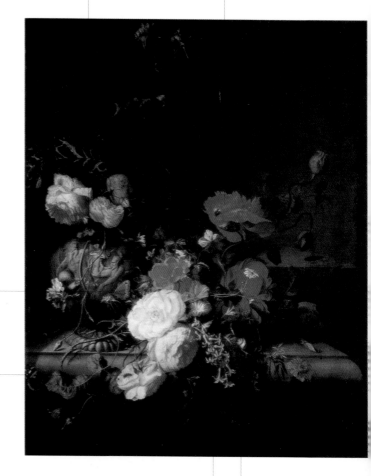

스스로 고치를 벗고 새 삶을
사는 나비는 부활과 구원의
상징이 되었다.

악의 상징인 파리의
이미지가 선을 나타내는
나비의 이미지와 나란히
놓여 있다.

히아신스는 양귀비와 함께 그림 왼쪽의 장미와
여타의 꽃들을 위협하는 애도의 상징이다. 이런
배열은 삶과 그것의 무상함을 극명하게 암시한다.

추위나 가뭄에는 껍질 속에 숨어 있다가
나중에 다시 나오는 달팽이는 그리스도
교리에서 부활을 암시하는 것으로 해석된

▲ 야코프 반 발스카펠레(1644–1727),
〈꽃과 곤충이 있는 정물〉, 캉, 조형 예술 박물관

'아기 예수 및 아기 세례자 요한과 함께 있는
성모'라는 도상학적 주제는 르네상스 시대
이탈리아에서 매우 널리 퍼졌다. 하지만 성서에는
이 주제와 상응하는 구절이 전혀 없다.

강렬한 붉은색 때문에 양귀비는
그리스도의 수난을 상징하게 되었다.

신의 은총을 입은 자들의 음식이라고
여겨진 딸기 열매는 천국을 암시한다.
한편 세 갈래로 갈라진 잎들은 삼위일체를
상징한다고 볼 수 있다.

아기 세례자 요한은 그의 상징물 중 하나인
특유의 십자가로 가려낼 수 있다.

▲ 라파엘로, 〈목초지의 성모〉,
1506, 빈, 미술사 박물관

장미는 성모의 상징물 중 하나다. 고대의
전설에 따르면 인류가 타락하기 전 장미에는
가시가 없었다. 원죄에 조금도 물들지 않기
때문에 성모를 '가시 없는 장미'라고 부른다.

직물의 석류 무늬는 장래 일어날
그리스도의 부활을 암시한다.

아기 예수가 손에 든 양귀비는 장래에 겪을
그의 수난을 암시한다.

▲ 카사 지방의 거장, 〈장미를 든 성모〉,
1500년경, 부다페스트, 마자 넴체티 갈레리아

카네이션의 라틴어 명칭인 디안투스(Dianthus)는 그리스어에서
유래했고 '신의 꽃'이라는 뜻이다. 그렇기 때문에 카네이션은 때때로
그리스도의 수난은 물론 그리스도 자신을 암시한다.

카네이션
Carnation

고대에는 유럽에 전혀 알려지지 않았던 카네이션은 13세기 말엽에
튀니지로부터 유럽에 들어온 듯하다. 신의 꽃이라는 본래의 의미에
근거하여 카네이션은 그림에서 성모 마리아 혹은 그리스도가 손에
들고 있거나 낙원을 재현한 그림 속에 등장한다. 중세의 전승에 따
르면 성모가 십자가에 달린 아들을 보고 흘린 눈물이 땅에 떨어져
카네이션으로 변했다고 한다. 또한 봉오리의 생김새 때문에 이 꽃
을 흔히들 키오디노(chiodino)라고 불렀다. 키오디노는 '작은 못'이
라는 뜻의 이탈리아어다. 그리하여 카네이션은 그리스도의 수난과
연관되었다.

한편 북유럽의 전통에 따르면 신부는 결혼하는 날 카네
이션을 몸에 숨겨야 하고 신랑은 신부의 옷을 샅샅이
뒤져 그것을 찾아내야만 한다. 이런 풍습 때문에 카네
이션은 결혼이나 사랑의 약속을 상징하게 되었다. 또
한 이런 까닭에 카네이션은 플랑드르 화가들의 작품
이 다수를 차지하는 일부 초상화들 속에 남자나 여자
가 손에 들고 있는 모습으로 나타난다.

● **의미**
그리스도의 수난,
결혼의 약속,
사랑의 맹세

▶ 한스 홀바인(小), 〈게오르그 기체의 초상〉(일부),
1532, 베를린, 회화 미술관

카네이션

꽃과 과일로 이루어진 정원은
낙원의 이미지를 암시한다.

위험으로부터의 보호를 상징하는 산호는
이 그림 속에서 그리스도의 구원을
암시하는 듯하다.

성 안드레아는
자신의 상징물인
십자가를 들고 있다.

예수가 손에 든 카네이션
두 송이는 인간성과
신성이라는 그리스도의
이중적 본성을 상징한다.

성 미카엘은 그의 잘 알려진
상징물 중 하나인 칼을 보고
알아볼 수 있다.

창을 든 로마 군인은
롱기누스다. 전설에
따르면 그가 십자가에
달린 그리스도의 옆구리를
창으로 찔렀다.

무릎을 꿇은 남자는
프란체스코 곤차가다.
그는 1495년 포르노보에서
프랑스를 물리치고 승리한 뒤
교회에 봉헌하기 위해
이 제단화의 제작을 의뢰했다.

무릎을 꿇은 여자는
성 안나, 혹은
성 엘리사벳으로
의견이 분분하다.

잉글랜드의 수호성인 성 제오르지오가 용과
싸우다 부러뜨린 창을 들고 있다.

대좌에 새겨진 부조는 원죄를 나타내고
구세주로서 예수가 맡을 과업을 암시한다.

▲ 안드레아 만테냐, 〈승리를 경하하는 성모〉,
1496, 파리, 루브르 박물관

독수리와 싸우는 백조의 이미지는 용기와 힘의 상징이다.
이 이미지는 플리니우스의 《박물지》 10.203에서 유래했다.
이 구절에 따르면 공격을 받은 백조는 두려움이 독수리와
대적하고 종종 이 무서운 포식자를 물리치는 데 성공한다고 한다.

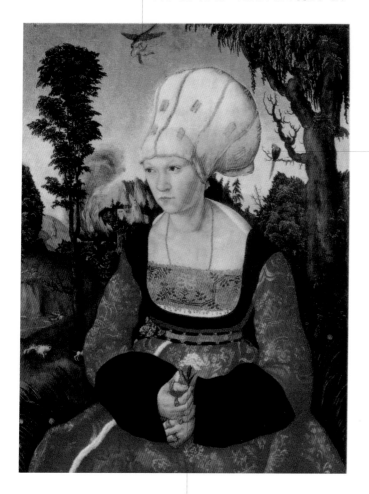

나뭇가지 위에 앉은
앵무새는 성모의
상징물이며 따라서
정절을 떠올리게 한다.

안나가 손에 든 카네이션은
결혼의 약속을 상징한다.

▲ 루카스 크라나흐(大), 〈안나 쿠스피니안의 초상〉,
1502-3, 빈터투르, 오스카 라인하르트 컬렉션

장미

Rose

신화적 기원

아프로디테에게 봉헌된 꽃,
삼미신의 상징물

의미

사랑, 순교,
성모 마리아의 상징물,
순결, 성모의 장미 정원,
가시 면류관,
천국의 천사들과 은총을
입은 영혼들의 상징물

일화와 등장인물

성모 승천, 무염시태,
그리스도의 수난,
성 체칠리아, 성 발레리아노,
성 도로테아, 성 로살리아,
비테르보의 성 로사, 리마의 성
로사를 가리키는 상징물

출전

아나크레온 《송가집》 51,
아가 2:1,
마태오의 복음서 27:29,
마르코의 복음서 15:17,
요한의 복음서 19:2,
J.-P. 미녜 《라틴 교부 문집》
15.1732, 14.175

▶ 산드로 보티첼리, 〈봄〉(일부),
1478-82, 피렌체, 우피치 미술관

고대에 장미는 장례식의 함의를 지녔다. 실제로 고대 로마에서 장미 축제를 일컫는 로살리아(Rosalia)는 죽은 자들에 대한 숭배와 관련된 의식들 중 하나였다.

의심할 나위 없이 이 함의를 흡수한 그리스도교 전통은 가시가 달린 장미를 순교자들의 고통으로 받아들였다. 하지만 좀 더 일반적으로 말하자면 장미는 성모 마리아와 연관을 맺는다. 고대의 전통에 따르면 인류가 타락하기 전에는 장미에 가시가 없었다고 한다. 한편 성모는 원죄에 물들지 않았기 때문에 '가시 없는 장미'라고 불린다. 이 전통에 따라 '장미와 성모' 혹은 '장미 정원의 성모'라는 주제가 회화에서 꽤 널리 유포되었다. 전자의 경우 성모가 장미를 든 모습으로 등장하며 때로는 아기 예수가 장미를 들고 있다. 후자의 경우에는 장미 정원에 있는 성모와 아기 예수가 때때로 성인들과 천사들에 둘러싸인 모습으로 등장한다. 혹은 장미 덩굴이 성모자의 뒷배경을 에워싼 모습으로 그려진다.

또한 성모와 관련해서 장미는 일반적으로 무염시태, 성모 승천, 성

모의 대관식 등을 재현한 그림들 속에 나타난다. 성모 승천의 경우 장미는 백합과 나란히 성모의 텅 빈 무덤의 내부로부터 솟아올라 와 있다.

때때로 붉은 장미를 든 예수의 모습을 볼 수 있다. 이것은 그가 장래에 겪을 수난을 암시한다.

장미

비둘기는 성령을 나타낸다.

이 그림은 '장미 정원의 성모' 혹은 '장미와 성모'라는 주제를 표현하는 도상학적 구도를 충실히 반영한다. 이 도상에 따르면 성인들과 천사들에 둘러싸인 성모와 아기 예수가 장미 덩굴 아래에 등장한다.

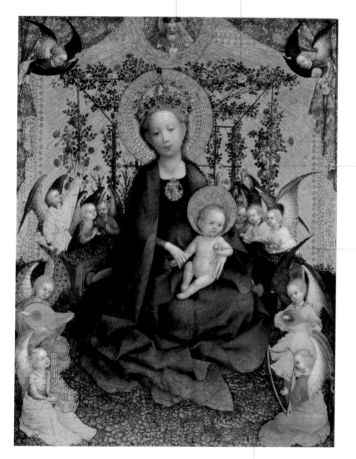

정절과 순결의 상징인 백합은 성모의 잘 알려진 상징물 중 하나이다.

원죄를 암시하는 사과는 예수가 손에 든 경우에는 구원을 상징한다.

딸기 열매는 붉은색 때문에 그리스도의 수난을 암시한다. 세 갈래로 갈라진 잎은 삼위일체를 암시할 수도 있다. 한편 딸기의 흰 꽃은 순결과 겸손을 상징하는 것으로 해석한다.

▲ 스테판 로흐너, 〈장미 정원의 성모〉, 1450년경, 쾰른, 발라프−리하르츠 박물관

양은 세례자 요한의 가장 고전적인 상징물 중 하나이다. 세례자 요한은 예수를 보고 "하느님의 어린 양이 저기 오신다." 라고 말했다(요한 1:29).

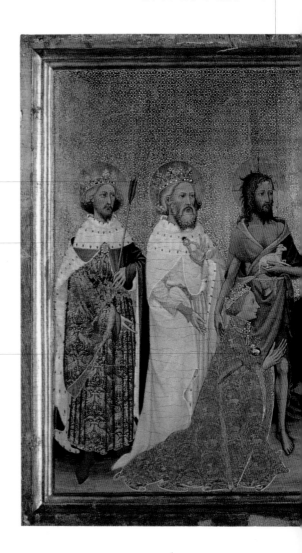

잉글랜드 최초의 왕들 중 하나인 성 에드먼드는 869년에 그에게 치명적인 부상을 입혔던 덴마크 화살 하나를 들고 있다.

잉글랜드 왕인 증성왕(證聖王) 에드워드(1003~66)는 반지를 들고 있다. 전설에 따르면 왕은 그것을 가난한 순례자에게 주었는데 나중에 그 순례자가 복음서 저자 성 요한인 것으로 밝혀졌다.

리처드 왕은 왕족의 휘장으로서 황금 뿔이 달린 사슴 모양의 브로치를 달았다. 이 모티프는 그의 겉옷을 장식하는 무늬에 반복해서 나타난다.

▲ 영국 혹은 프랑스의 거장, 〈윌턴 딥티치(중세 국제 고딕 양식 회화의 하나)〉, 1395년경, 런던, 국립 미술관

천사가 높이 치켜든 깃발은 부활에 대한 희망과
리처드 2세 치하의 영국을 동시에 암시한다.
리처드 2세는 성모로부터 직접 통치권을 받는다.

천사들은 때때로 머리에
장미 화환을 쓴 모습으로
나타난다.

천사들이 걸고 있는 금작화 목걸이는 왕족의
상징이다. 노란 금작화(Planta genista)라고도
불리는 이 꽃은 리처드 2세가 속한 플랜태저넷
가문의 문장들 중 하나다.

천사마다 황금 뿔이
달린 흰 사슴 모양의
브로치를 달았다.
이것은 리처드 2세의
문장들 중 하나다.

예수가 성 로살리아의 머리에 장미 화환을 막 씌우려고 한다. 장미는 이 성인의 주요 상징물인데, 그녀의 이름(Rosalia)과 꽃의 명칭(rose)이 서로 닮았기 때문이다.

열쇠는 성 베드로를 분명히 나타내는 상징물이다.

성 바울로를 나타내는 상징물 중 하나는 그를 참수하는 데 사용한 칼이다.

책들은 성 바울로가 여러 그리스도교도 공동체에 보냈던 편지들을 상징하는 동시에 바울로 자신의 상징물이기도 하다.

해골은 회개와 기도에 전념하며 은수자의 삶을 살겠다는 성 로살리아의 결심을 가리킨다.

백합은 성 로살리아의 순결을 암시한다.

▲ 안토니 반 다이크, 〈성 로살리아, 성 베드로, 성 바울로와 함께 있는 성모자〉, 1629, 빈, 미술사 박물관

장미는 리마의 성 로사를 가리키는 상징물이다. 그녀는 가난하게 살다가
십자가에 달린 그리스도를 본받기 위해 고독 속에서 참회하는 삶을 살았다.

일반적으로 성 로사의
품에 안긴 모습으로
재현되는 아기 예수가
이 그림 속에서는
케루빔이 떠받치는
구름 위에 앉아 있다.

도미니코회의 수도복은 제3 도미니코회에
입회했던 성 로사의 또 다른 상징물이다.

▲ 클라우디오 코에요, 〈리마의 성 로사〉,
1671년경, 마드리드, 프라도 미술관

케루빔이 손에 든 장미는
성서에서 '사론의 장미'라고 불리는
성모의 상징물이다.

무엇보다도 분명하게 정절을 상징하는 백합은
성모의 매우 유명한 상징물 중 하나다.

성모에 대한 숭배는
반종교개혁운동 시기에
특히 스페인에서 널리
퍼졌으며, 그때 무염시태에
대한 새로운 도상학적
기법이 개발되었다. 이
그림 속에서 성모는 요한의
묵시록에 나오는 구절들
(12:1-6)과 일치하게끔
재현되었다. "한 여자가
태양을 입고 달을 밟고
별이 열두 개 달린
월계관을 머리에 쓰고
나타났습니다."

달은 매우 오래된 정절의
상징이다.

황금빛 배경은 성모가
"입은" 햇빛을 암시한다.

▲ 프란시스코 데 수르바란, 〈순결한 성모〉,
1632, 바르셀로나, 카탈루냐 국립 박물관

성령의 형상인 비둘기는
빛줄기 한가운데에 들어 있다.

성모의 머리에 씌워지는 관은
때때로 장미로 만들어진다.

하느님 아버지가 들고
있는 구는 세계에 대한
주권을 암시한다.

그리스도가 손에 든 홀은
세계를 지배하는 보편적
권력의 상징이다.

▲ 디에고 벨라스케스, 〈성모의 대관식〉,
1641-42, 마드리드, 프라도 미술관

헤르메스는 유명한 날개 달린
모자와 신발, 그리고 뱀이
장식된 지팡이로 알아볼 수
있다. 신들의 전령사인 그는
파리스에게 황금 사과를
전달하는 일을 맡았다.

장미는 사랑의 여신
아프로디테를 가리키는 상징물
중 하나이다. 가시 때문에
르네상스 시대에는 장미가
사랑의 슬픔을 상징한다고도
여겼다.

파리스는 황금 사과를
아프로디테, 헤라, 아테나 중
누구에게 줄 것인가 하는 보람
없는 과업을 맡았다. 청년은
결국 아프로디테를 선택했다.

갑옷과 무기들은 지혜의 여신
아테나의 상징물들이다.

▲ 페터 파울 루벤스, 〈파리스의 심판〉,
1638-39, 마드리드, 프라도 미술관

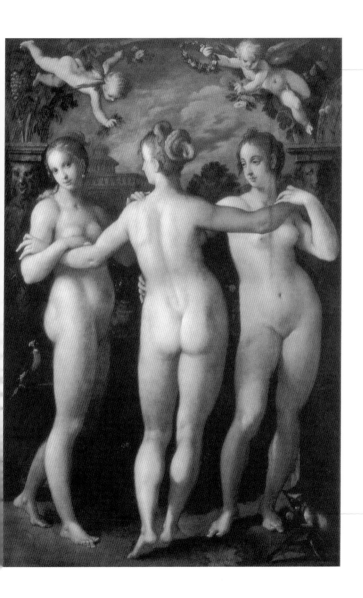

장미는 삼미신의
상징물이다. 세 여신은
각각 정숙, 청순, 사랑을
상징한다.

악덕의 상징인
원숭이가 있는 것은
유혹에 대한 경고라고
해석되어 왔다.

▲ 한스 폰 아헨, 〈삼미신〉,
1604년경, 부쿠레슈티, 루마니아 국립 미술관

제비꽃

Violet

제비꽃과 팬지는 모두 제비꽃 속(屬)에 속해 있으며
이 둘의 도상학적 함의는 거의 같다.

● **신화적 기원**
제비꽃은 미쳐서 죽은 신
아티스의 피에서 태어난다.

● **의미**
겸손, 성모 마리아의 상징,
낙원의 꽃

● **일화와 등장인물**
낙원,
성 피나의 상징물

● **출전**
아르노비우스 《이교도 비판》
5.5-7,
파우사니아스 《그리스 여행기》
7.17.10,
J.-P. 미녜 《라틴 교부 문집》
184.668-69

▶ 스테판 로흐너, 〈제비꽃과 성모〉(일부),
1435-40년경, 쾰른, 교구 박물관

고대부터 알려져 있던 제비꽃의 탄생 설화는 고대 소아시아 서부에
자리 잡았던 프리기아 왕국의 신 아티스의 신화와 관련이 있다. 아티
스를 짝사랑했던 여신 아그디스티스는 아티스가 페시누스 왕의 딸
아타와 결혼하는 것을 방해하려고 그를 미치게 했다. 정신이 나간 아
티스는 숲속을 방황하다가 끝내 단검으로 자신의 손발을 자르고 죽
었다. 그의 피로부터 제비꽃이 태어났다. 한편 연인을 찾아 헤매던 아
타는 숨진 그를 발견하고는 자신도 스스로 목숨을 끊었다. 그녀의 피
로부터도 역시 제비꽃이 솟아났다. 사람들은 작고 향기가 강한 제비
꽃이 겸허와 겸손을 상징한다고 생각했다. 마찬가지로 그리스도교의
교부들도 제비꽃을 그렇게 해석했다.

확실히 이런 특징을 갖는 꽃은 성모와 결부되지 않을 수가 없는 법
이다. 하지만 제비꽃은 또한 신으로서 인간의 자리로 내려온 겸손을
지닌 예수의 상징물이 되었다. 아기 예수에의 경배를 그린 그림들과
성모자 그림들 속에는 우선적으로 제비꽃이 등장한다. 드물기는 하
지만 예수가 달린 십자가의 밑동에서
도 제비꽃을 볼 수 있다.

제비꽃은 또한 성 피나의 상징물이
기도 하다. 그녀는 13세기에 중부 이탈
리아의 도시 산 지미냐노에 살면서 가
난한 자들을 돕는 데 헌신하다가 15세
의 나이로 세상을 떴다. 전하는 바에
따르면 성 피나가 임종하는 순간 제비
꽃이 그녀의 침상으로부터 솟아올랐
다고 한다.

성 오누프리오는 나뭇잎으로
엮은 샅바를 걸친 은수자의
모습으로 등장한다.

아기 예수가 손에 든 백합은
순결의 상징이다.

성모의 상징인 제비꽃은 겸허와 겸손을
함축한다. 이 꽃은 또한 그리스도 및 인간의
자리로 내려온 그의 겸손을 암시할 수도 있다.

▲ 루카 시뇨넬리, 〈성인들과 함께 있는 성모자〉,
1484, 페루자, 두오모 오페라 박물관

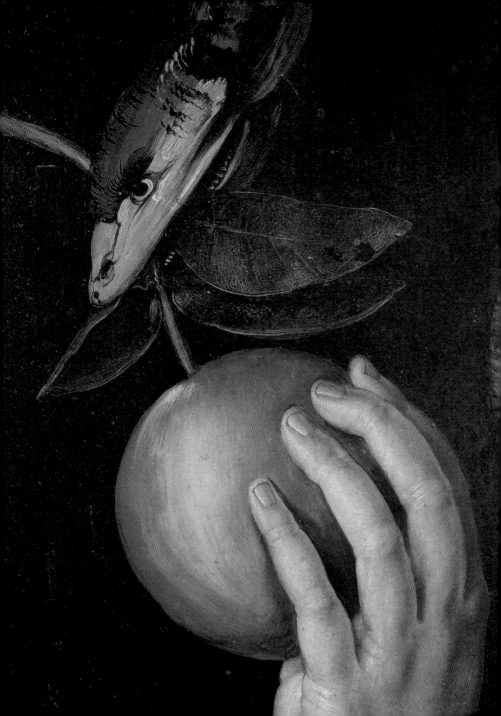

과일

코르누코피아 ❧ 엉겅퀴 ❧ 레몬 ❧ 오렌지
석류 ❧ 사과 ❧ 배 ❧ 마르멜로 ❧ 딸기
버찌 ❧ 자두 ❧ 복숭아 호두 ❧ 오이
호리병박 ❧ 무화과 ❧ 밤 ❧ 개암

◀ 알브레히트 뒤러, 〈이브〉(일부),
1507년경, 마드리드, 프라도 미술관

코르누코피아

Cornucopia

풍요의 뿔 코르누코피아는 언제나 풍요와 번성 등 긍정적인 의미들을 함축했다. 따라서 우의적으로 의인화된 행운, 화합, 평화의 상징물이 되었다.

신화적 기원
어린 제우스를 기른 님프
아말테이아의 뿔,
강의 신 아켈로오스의 뿔

의미
풍요, 번창, 평화, 화합, 행운,
흙과 가을의 상징,
데메테르, 친절, 행운,
에우로페의 상징물

출전
오비디우스, 《달력》 5:121~24,
《변신 이야기》 9:80~92,
체사레 리파 《도상학》에서
〈친절〉, 〈행운〉, 〈유럽〉

고대의 신화에 따르면 제우스는 자식을 잡아먹을 정도로 잔인한 아버지 사투르누스의 마수를 벗어난 뒤 님프 아말테이아에게 맡겨졌다. 님프는 염소젖을 먹여서 그를 키웠다. 하루는 제우스가 놀이 중에 염소의 뿔 하나를 부러뜨렸다. 그는 뿔에다 그것을 소유한 자가 원하는 모든 것을 스스로 채울 수 있는 능력을 부여한 뒤, 이것을 님프에게 선물로 주었다.

또 다른 신화는 헤라클레스와 강의 신 아켈로오스가 데이아네이라를 신부로 차지하기 위해 벌였던 격렬한 싸움을 이야기한다. 아켈로오스는 변신술을 써서 힘센 헤라클레스를 상대했다. 그는 몇몇 동물들로 모습을 바꾸더니 마침내 황소로 변했다. 그러나 헤라클레스가 황소의 뿔 하나를 떼어내자 강의 신은 패배를 인정하고 항복했다. 물의 요정 나이아스들은 나중에 이 뿔을 유명한 풍요의 뿔로 만들었다.

물, 불, 공기, 흙의 4원소를 재현한 그림에서 코르누코피아는 때때로 데메테르의 상징물로 등장하며, 데메테르의 모습으로 의인화된 것이라고 여겨지는 대지의 상징으로 나타나기도 한다.

◀ 얀 브뤼헐(大), 〈4원소의 알레고리와 데메테
1605, 밀라노, 암브로시아나 미술관

비평가들에 따르면 행운이 의인화된 모습인
남자는 르네상스 시대에 꽤나 인기를 모은
오락물이었던 복권을 들고 있다.

고대 로마 시대부터 운명의 여신인
포르투나(티케)의 이미지는 꽃과
과일이 가득 담긴 코르누코피아를 든
반라의 여자로 묘사되었다.

바람에 펄럭이는 여자의
망토는 행운이 얼마나
변덕스러운지 보여준다.

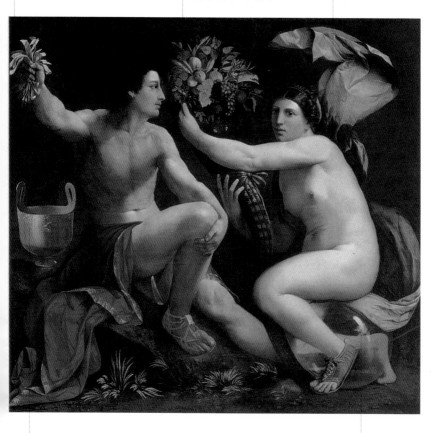

포르투나는 점성술에서 쓰는
황도십이궁도가 그려진 투명한 거품
위에 앉아 있다. 이것은 아마도
인간의 운명에 미치는 별들의 영향을
암시하는 듯하다.

항아리는 복권을 넣기 위한 것이다. 항아리
속에서 복권들을 섞은 뒤 제비를 뽑는다.

▲ 도소 도시, 〈행운의 알레고리〉,
1535–38, 로스앤젤레스, J. 폴 게티 미술관

엉겅퀴

Thistle

● 의미
죄와 세속적 고통,
원죄를 저지른 이후
인류의 운명이 된 노역,
그리스도의 수난,
가시 면류관

● 출전
창세기 3:17-18

고대 사회에서 사람들은 엉겅퀴가 악령을 막아주고 나쁜 징조를 무력화해준다고 여겼다. 또한 잘린 뒤에도 썩지 않는 것처럼 여겨졌기 때문에 엉겅퀴는 장수와 끈기의 상징이었다.

일반적으로, 그 중에도 특히 그리스도교 문화권에서 엉겅퀴 꽃의 이미지는 에덴동산에서 추방된 후 인류가 치르는 지상에서의 고역을 상징했다. 실제로 창세기에서 신은 인류가 타락한 뒤 아담을 향하여 준엄하게 경고했다. 이제부터 아담은 먹고 살기 위해 노역을 해야 하고, 대지는 단지 가시덤불과 엉겅퀴만을 낼 것이며, 아담은 들판의 식물을 먹어야만 하는데 무엇이든 이마에 땀을 흘려야만 얻을 수 있다고.

또한 잎에 가시가 많기 때문에 엉겅퀴는 그리스도의 수난, 특히 빌라도의 병사들이 그의 머리에 씌웠던 가시 면류관의 이미지를 지니게 되었다.

어떤 그림에서는 때때로 엉겅퀴를 쪼아 먹는 황금방울새가 보인다. 실제로 황금방울새의 라틴어 명칭인 카르두엘리스(carduelis)는 이 새가 평소에 라틴어로 카르두스(carduus)라고 하는 엉겅퀴를 즐겨 먹는다는 것에서 유래했다. 그림에서 엉겅퀴를 쪼는 황금방울새는 구원을 암시한다. 일반적으로 구원을 상징하는 황금방울새는 그리스도의 수난을 뜻하는 엉겅퀴를 먹고 자란다.

◀ 오토 마르쇠스 반 스리크, 〈엉겅퀴 둘레의 나비, 도마뱀, 새, 잠자리〉,
1665, 오텡, 롤랭 박물관

사과는 원죄를 가리킨다.

상류층의 특권이자 일정 수준의 경제적
윤택함을 나타내는 사냥의 이미지는 땅에서
나는 수수한 과일들과 대비를 이루는 듯하다.

당근은 엉겅퀴와 함께 땅에서 난 음식을
가리키는 듯하다. 이는 가난한 자의 소박한
음식으로서 특권층이 사냥에서 잡은 짐승과
대비를 이룬다.

카르둔은 엉겅퀴와 유사한 식물로
가시를 떼어낸 뒤 먹는다.
이것은 "땅은 가시덤불과 엉겅퀴를
내리라"(창세 3:18)는 신의 말씀을
암시하는 것은 물론이려니와,
낙원으로부터 추방된 뒤 인류가
필수적으로 감당해야 하는 노역 또한
암시하는 듯하다.

뚜렷한 차이가 나는 두 세계를
병치시킴으로써 화가는 변덕스러운 삶
앞에서 사치가 아무 쓸모없음을 우리에게
일깨워주려고 한다. 두 세계란 궁정의
호사스런 삶과 검약하고 겸손하며 경건한
삶을 말한다.

▲ 후안 산체스 코탄, 〈정물〉, 1602, 마드리드, 프라도 미술관

엉겅퀴

나무 위와 여인 앞에 있는 담쟁이덩굴은 부부의 결혼 생활이 끝없이 지속될 것임을 암시한다.

이 그림은 아마도 이삭 아브라함스 마사와 베아트릭스 반 데르 레안이 결혼한 직후에 그려졌을 것이다. 부부는 행복해 보이고, 그들의 표정은 이런 장르의 그림에서는 보기 드물게 자연스럽다.

전경에 있는 엉겅퀴는 인류가 원죄를 지은 뒤 운명으로서 감수하게 된 노동을 상징한다(창세 3:17). 17세기 네덜란드에 제법 널리 퍼졌던 칼뱅주의에 따르면 신앙생활과 더불어 노동은 인간이 자아를 완전히 실현할 수 있는 수단이었다.

▲ 프란스 할스, 〈이삭 아브라함스 마사와 베아트릭스 반 데르 레안〉,
1622, 암스테르담, 레이크스 미술관

레몬 나무는 아시아가 원산지이며 알렉산더 대왕이 유럽으로 전했다.
이 나무는 아랍인들과의 접촉 및 십자군 원정이 일어난 뒤
이탈리아에 널리 퍼졌다.

레몬

Lemon

그리스인들에 따르면 대지가 제우스와 헤라의 결혼을 기념하여 맺은 열매가 레몬이었다고 한다. 노란색 때문에 사람들은 레몬을 네 자매 요정들인 헤스페리데스가 그들의 정원에서 돌보다가 헤라클레스에게 도둑맞은 유명한 황금사과로 여긴다.

　폼페이 유적에서 일부 가옥들의 벽에는 레몬 나무가 그려져 있었다. 이것으로 보아 로마인들이 레몬 나무를 알고 있었음이 확실하지만, 아마 당시에는 이 나무가 흔하지 않았을 것이다.

　후에 그리스도교 전통은 레몬 나무의 이미지를 성모 마리아와 결부시키곤 했다. 달콤한 향내가 나는 레몬은 모양이 좋고 치유 성분이 풍부해서 어떤 사람들은 이것을 효과 좋은 해독제로 사용했다. 이러한 성질과 함께 햇빛 드는 곳에서 잘 자라는 습성을 근거로 레몬 나무는 구원의 의미를 함축하기도 한다. 또한 사철 내내 열매를 맺기 때문에 레몬은 변함없는 애정을 상징하는 데에도 쓰인다.

- **신화적 기원**
 헤스페리데스의 '황금사과'

- **의미**
 성모 마리아의 상징물,
 예수 그리스도의 가시 면류관,
 구원, 정절

- **출전**
 아테나이오스 《현자의 연회》3,
 플리니우스(大) 《박물지》12.15

◀ 프란시스코 데 수르바란,
〈정물〉(일부), 1633,
패서디나, 노턴 사이먼 재단

레몬

레몬 나무는 강력한 효력을 지닌 해독제로
인식되었고 햇빛이 많은 기후에서 자라기
때문에 구원의 상징이 되었다.

그리핀은 사자 몸통에 독수리 머리와
날개를 한 괴물이다. 이 그림에서는 단순히
장식으로 사용된 듯하다.

▲ 도메니코 기를란다요, 〈최후의 만찬〉,
1480, 피렌체, 산 마르코 수도원 식당

새들은 죽음의 순간에 육신을 떠나는
영혼의 이미지들이다.

공작새는 가을에 깃털이
다 빠졌다가 봄 들어 새로
자라는 까닭에 영적 거듭남과
부활의 상징이 되었다.

버찌는 그리스도의 피로 말미암은
인류의 구원을 상징한다.

레몬

토실토실하고 예쁜 어린아이의 나체상을 푸토
(putto)라고 한다. 이는 에로스에 관한 그리스의
고대 도상에서 유래했으며 폼페이의 프레스코
벽화에 이미 훌륭하게 표현되어 있었다.

이 그림은 해석이 난해한 작품이다.
레몬 나무는 정절을 암시하는 듯하다.

누워 있는 젊은 여인은 아마도
나르키소스에게 퇴짜를 맞은
님프 에코일 것이다.

목신 판은 그의 상징물
중 하나인 시링크스라는
팬파이프를 들고 있다.

극동이 원산지인 오렌지는 여러 문화권에서
언제나 긍정적인 것의 상징이었고 낙원을 의미했다.

오렌지

Orange

시편에는 올바른 사람은 나뭇잎이 시들지 않는 나무와 같다는 내용
이 나온다. 오렌지 나무를 비롯한 상록수의 많은 이미지들이 이 성서
구절에서 유래하며 르네상스 시대의 낙원을 재현한 그림들 속에 반
복적으로 등장한다.

때때로 오렌지 나무는 선악과나무로 인식되어 원죄를 암시할 뿐
만 아니라 그리스도의 수난을 통해 이루어진 인류의 구원을 가리키
기도 한다. 후자의 예로서 그리스도의 손에 사과 대신 오렌지가 들려
있는 모습을 종종 볼 수 있는데, 특히 플랑드르 화가들의 그림에서 많
이 나타난다. 오렌지를 일컫는 네덜란드어 시나사펠(sinaasappel)이
글자 그대로 풀이하면 '중국 사과'를 뜻하기 때문이다.

오렌지 나무의 흰 꽃은 정절과 순결의 상징이고 결혼을 암시하여
전통적으로 신부의 옷에 장식으로 달린다. 후대의 신화에 따르면 제
우스는 헤라를 아내로 맞이했을 때 결혼 기념으로 그녀에게 오렌지
나무를 주었다고 한다.

또 다른 전승에 따르면 히포메네스는 달리기 경주에서 아프로디
테로부터 받은 황금사과, 즉 오렌지들을 경주로에 뿌려 놓아
아름다운 아탈란테를 이길 수 있었다고 한다.

신부의 꽃인 오렌지 꽃은 예수의 신부로서의 성
모 마리아를 상징하기도 한다. 때때로 성모와 그
녀의 일행인 성인들의 뒤쪽 혹은 배경에 오렌
지 나무가 묘사된다.

- **신화적 기원**
 아탈란테와 히포메네스,
 헤라클레스가
 헤스페리데스의 정원에서
 가져온 황금사과

- **의미**
 원죄, 구원,
 오렌지 꽃은
 정절과 순결을 상징한다.

- **일화와 등장인물**
 그리스도의 신부로서의
 성모 마리아

- **출전**
 히기누스 《우화집》 175,
 오비디우스 《변신 이야기》
 10.560-704,
 시편 1:3,
 안드레아 알차티,
 《우의(寓意) 그림책》

▶ 조반니 바티스타 치마 다 코넬리아노, 〈오렌지 나무와 성모〉(일부),
1496-98, 베네치아, 아카데미아 미술관

 I4I

카네이션은 말라버린 꽃봉오리의 모양 때문에 '작은 못'이라는 뜻의 이탈리아어 키오디노(chiodino)라고도 불리며, 그리스도의 수난과 연계된다.

칼은 십자가에서 그리스도의 옆구리를 찌른 창을 가리키는 듯하다.

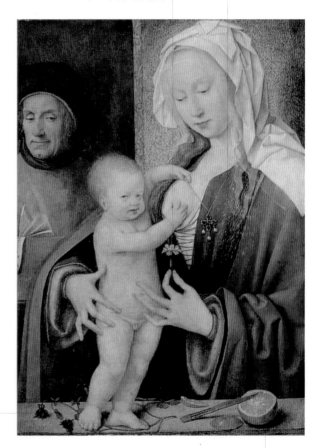

매발톱꽃은 성모에게 닥칠 미래의 슬픔을 암시한다.

플랑드르 화가들의 그림에서 오렌지는 사과처럼 구원을 상징한다. 오렌지의 네덜란드어 명칭인 시나사펠은 '중국 사과'라는 뜻이다.

▲ 요스 반 클레베, 〈성가족〉, 1520년경, 상트페테르부르크, 에르미타슈 미술관

오렌지 나무는 순결과 정절의 상징이며
따라서 성모 마리아의 상징물이다.

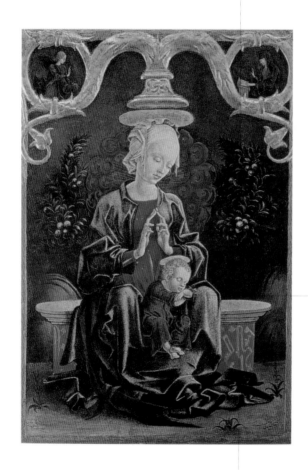

잠자는 아기 예수의 이미지는
르네상스 시대에 크게
유행했다. 사람들은 이것을
인류를 구원하기 위한
예수의 죽음을 미리 암시하는
것으로 받아들였다.

성모가 앉은 석관은
죽음의 또 다른 상징이다.

▲ 코스메 투라, 〈정원의 성모자〉, 1455년경, 워싱턴, 국립 미술관

오렌지

배경에 있는 정원은 성모의 상징물인
호르투스 콩클루수스의 이미지이다.

성모 마리아는 슬픔을 가누지
못하고 쓰러진다. 막달라 마리아와
요한이 그녀를 부축한다.

성 베드로는 열쇠를
쥔 모습으로 그려졌다.
열쇠는 성 베드로의
전통적인 상징물 중
하나다.

버찌는 그리스도의 희생을 통한
인류의 구원을 상징한다.

오렌지는 인류의 죄를
암시한다.

▲ 로렌초 로토, 〈어머니에게 작별을 고하는 그리스도〉,
1521, 베를린, 회화 미술관

후대의 신화에 따르면 석류는 거인족 티탄들에게 죽음을 당한
디오니소스가 흘린 피에서 생겨났다. 나중에 제우스의 어머니인
레아가 그를 되살렸다.

석류

Pomegranate

석류의 이미지는 흔히 하계의 신 하데스가 페르세포네를 납치한 신화와 연관된다. 이 신화 덕분에 중세 시대 전반에 걸쳐 석류는 아기 예수의 손에 들린 모습으로 묘사될 경우 부활을 상징했다. 석류는 때때로 전형적인 정물화에서 사과와 성찬의 상징물들과 함께 식탁에 오른 모습으로 등장한다. 그러나 석류가 성모 마리아의 손에 쥐어져 있을 경우에는 순결을 암시하기도 한다. 이러한 의미를 함축하게 된 것은 아가의 한 구절에 대한 해석에서 유래했다. "이 낙원에서는 석류 같은 맛있는 열매가 나고."

석류는 수많은 씨앗들을 겉껍질이 둘러싼 형태의 과일인데, 이 때문에 여러 가지 상이한 해석들이 나왔다. 우선 석류는 번영과 다산이라는 느낌을 떠올리게 한다. 실제로 사람들은 이 과일을 아프로디테의 상징물로 여긴다. 때때로 석류는 서로 다른 것들의 통합이라는 개념을 나타낸다. 이러한 함의는 교회가 여러 사람들과 문화들을 하나의 신앙 안에서 통합시킨다는 의미와 상통하기 때문이다. 따라서 석류는 그림에서 교회의 알레고리로 표현되었다.

● **신화적 기원**
디오니소스의 피에서
석류나무가 태어난다.
페르세포네가 저승에서
석류 씨 몇 알을 먹는다.

● **의미**
부활, 성모의 순결, 다산,
화합과 대화의 알레고리를
나타내는 상징물

● **출전**
클레멘스 알렉산드리누스
《그리스인에 대한 권고》2,
오비디우스 《변신 이야기》
5.341-571,
아가 4:12-13,
체사레 리파 《도상학》에서
〈화합〉, 〈대화〉

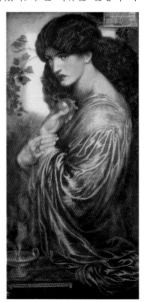

◀ 단테 가브리엘 로세티,
〈페르세포네〉(일부),
1877, 개인 소장

석류

성령의 형상인 비둘기가 성모와
아기 예수 위로 내려온다.

성모는 그림의 제목이 된
유명한 찬가를 적고 있다.

성모와 아기 예수가 함께 쥔 석류는 순결과
부활이라는 이중의 함의를 지닌다.

▲ 산드로 보티첼리, 〈찬가의 성모〉, 1481-85, 피렌체, 우피치 미술관

이 초상화는 황제의 서거 후 완성되었다.
그림 속의 엄숙한 내용의 글귀는
황제의 인품을 찬양하고 그의 영광스런
업적을 후대에 칭송한다.

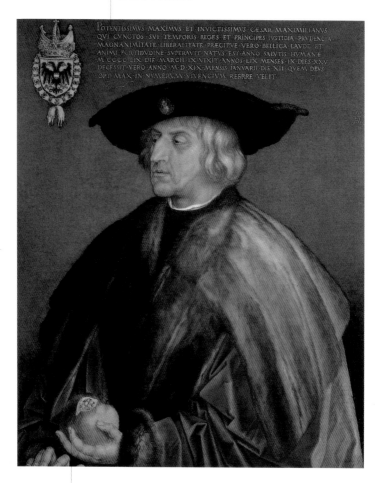

석류는 막시밀리안 1세의 문장이었다. 밋밋한 겉껍질 속에
수많은 달콤한 씨들을 숨기고 있는 것이 마치 하나의
권위 아래 여럿이 단합된 모습을 상징하는 듯하다.

▲ 알브레히트 뒤러, 〈막시밀리안 1세〉, 1519, 빈, 미술사 박물관

석류

남자의 정체는 밝혀지지 않았다.
그림 속의 상징물들로 볼 때 그는
학자로 보인다.

석류는 이 그림에서 자비심과
내적 풍요로움을 암시한다.

앵무새는 말재주를 암시할 수도 있다.
그 까닭은 체사레 리파가 《도상학》에서 언급한
바와 같이 "앵무새는 혀와 말로써 스스로를 기가
막히게 나타내기" 때문이다.

▲ 니콜로 델라바테, 〈청년의 초상〉, 1548-52, 빈, 미술사 박물관

아마도 신화에서 가장 유명한 사과는 아프로디테, 아테나, 헤라가
서로 가지려고 경쟁했던 황금사과일 것이다. 파리스는 이것을 사랑의
여신에게 주었고, 그 후 곧바로 트로이 전쟁이 일어났다.

사과

Apple

신화에서 사과가 매우 중요한 역할을 하는 또 다른 이야기는 젊은
히포메네스와 아름다운 아탈란테의 달리기 경주 이야기다. 경주에
서 이기기 위해 히포메네스는 경주로를 달리며 아프로디테에게 받
은 황금사과들을 하나씩 던졌다. 그 때마다 호기심을 억누르지 못한
아탈란테는 세 번이나 멈추어 황금사과를 주웠고, 결국 경기에서 지
고 말았다.

그리스도교에서 사과는 전통적으로 에덴동산에 있는 금단의 열매
다. 이브는 뱀의 유혹에 빠져 이 열매를 땄다. 이리하여 사과는 인류
의 타락을 상징하게 되었다. 실제로 성서는 선악과나무가 어떤 종에
속하는지 밝히지 않았다. 사과나무를 뜻하는 라틴어 말룸(malum)이
'악'을 함께 뜻하므로 사람들이 창세기의 선악과나무가 사과나무라
고 추론한 것이다. 때때로 이브는 이
나무 아래에서 아담에게 열매를 내미
는 모습으로 그려진다.

호화스럽게 차려진 식탁을 묘사한
정물화들 속에서 다른 피사체와 음식
들 사이에 사과가 한 개 혹은 여러 개
놓여 있는 모습을 흔히 볼 수 있다. 때
로는 썩은 부위가 역력한 사과가 등
장하는데 이는 원죄를 암시하려는 의
도 때문이다. 그러나 아기 예수나 성
모의 손에 들린 사과는 이와 정반대
의 의미를 가져서 인류의 구원과 죄
의 구속을 상징하게 된다.

- **신화적 기원**
 아탈란테와
 히포메네스의 사과,
 불화의 사과,
 파리스의 심판

- **의미**
 아프로디테와
 삼미신의 상징물,
 인류의 타락, 유혹,
 동시에 구원을 상징한다.

- **일화와 등장인물**
 아담과 이브가 받은 유혹,
 성 도로테아의 상징물 중에는
 사과와 장미가 담긴 바구니가
 있다.

- **출전**
 에우리피데스
 《아울리스의 이피게네이아》
 700–7, 1036–47,
 히기누스 《우화집》 91, 92,
 오비디우스 《변신 이야기》
 10:560–704,
 아가 2:3, 8:5,
 창세기 3:1–24

◀ 장-앙투안 와토,
〈파리스의 심판〉,
1720–21, 파리, 루브르 박물관

사과

그리스도의 피인 포도주가 담긴 잔은
최후의 만찬을 떠올리게 한다.

포도송이들은 성찬의 상징이다.

▲ 플로리스 반 다이크, 〈빵과 과일을 차린 식탁〉,
1516년경, 암스테르담, 레이크스 미술관

개신교에서 치즈는 단식
기간에 먹는 음식이었으며
사순절에도 먹었다.

그리스도의 몸인 빵은
성찬의 상징이다.

성 아우구스티노에
따르면 호두는
그리스도의 이미지다.
그의 해석에 따르면
호두의 외피는 육신,
목질의 딱딱한 껍질은
십자가, 알맹이는
그리스도의 신성을
나타낸다고 한다.

사과는 원죄를 암시한다.

사과는 전통적으로 이브가 뱀의 유혹을 받아
딴 에덴동산의 금단의 열매이다. 사과는 또한
인류의 타락을 상징한다.

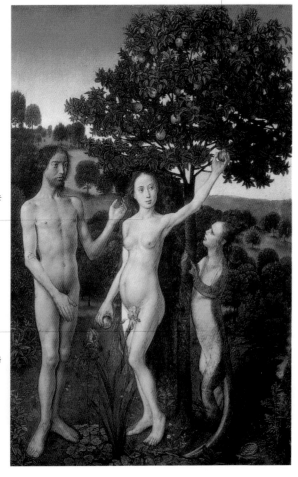

매우 고전적인 도상학적
전통에 따라 이브는 뱀의
부추김을 받아 사과나무
아래에서 금단의 열매를 따는
모습으로 묘사되었다.

이브를 꾀는 뱀은 때때로
다리가 달린 도마뱀의 모습을
취한다. 성서에서 하느님은
뱀이 이브를 속인 뒤에야
뱀에게 "너는 죽기까지
배로 기어 다닐 것"이라고
저주했다(창세 3:14).

▲ 휘고 반 데르 후스, 〈원죄〉, 1473–75, 빈, 미술사 박물관

성모 마리아 뒤에 있는
사과나무는 죄의 구속을
뜻하는 듯하다.

예수의 손 안에 있는 빵은
성찬의 함의를 분명히 띠며
장래에 그가 치를 희생을
암시한다.

아기 예수가 손에 쥔 사과는
전통적 함의인 원죄와는 반대로
구원과 구속의 상징이 되었다.

▲ 루카스 크라나흐(大), 〈사과나무 밑의 성모〉, 1530년경,
상트페테르부르크, 에르미타슈 미술관

배

Pear

고대의 과일인 배는 일찍이 신석기 시대부터 재배된 듯하다.
달콤한 맛이 특징적이어서 배는 언제나 상서로운 의미를 지닌다.

● **신화적 기원**
아프로디테와 결부됨

● **의미**
행복,
성모자의 상징물

● **일화와 등장인물**
선악과나무

● **출전**
플리니우스(大) 《박물지》
15.53–56,
시편 34:8

▼ 페데 갈리차,
〈배의 습작이 있는 정물〉(일부),
1615년경, 개인 소장

이미 호메로스의 시대에 유럽에 알려져 있던 배는 아프로디테와 헤라 등 주요 여신들에게 바쳐졌다. 역사가 파우사니아스에 따르면 티린스와 미케네에서 헤라의 조각상들을 배나무로 깎아 만들었다고 한다. 배는 불룩 나온 아랫부분이 여자의 자궁을 암시하기 때문에 아프로디테와 결부되었다. 플리니우스도 배의 여러 변종들을 열거하면서 이른바 '아프로디테 배'를 집어넣었다.

달콤한 맛을 지닌 배는 관례적으로 긍정적인 관점을 지니며 주로 성모자를 그린 그림에 등장한다. 이와 같은 상징적 표현은 하느님이 얼마나 선한지를 맛보며 깨달을 것을 권유하는 시편의 한 구절에서 유래한 듯하다. 이런 까닭에 배는 미덕의 달콤함 또한 암시할 수 있다. 하지만 배를 에덴동산의 선악과 열매라고 여기는 사람들도 있다.

중세를 거치면서 배는 좋지 않은 함의를 띠게 되었다. 그 이유는 아마도 배나무의 목재가 쉽게 부식하기 때문일 것이다. 하지만 도상학 분야에서는 그러한 상징적 의미의 영향이 발견되지 않는다.

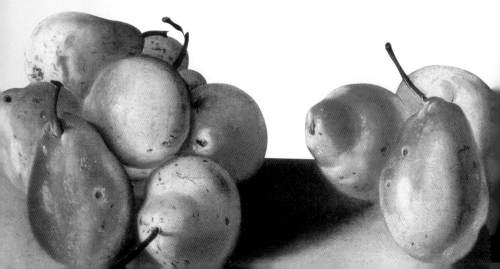

아기 예수가 손에 쥔 붉은
꽃은 장래에 그가 치를 수난을
암시하는 듯하다.

배는 일반적으로 호의적인 함의를
띤다. 이는 아마도 시편의 한 구절
(34:8)에서 유래한 듯하다. "너희는
야훼의 어지심을 맛들이고 깨달아라."

▲ 알브레히트 뒤러, 〈배를 든 성모〉, 1526, 피렌체, 우피치 미술관

배경의 천에 찍힌 석류는
그리스도의 부활을 암시한다.

성모가 아기 예수에게 내미는
작은 배나무 가지는 구원을
암시하는 것으로 해석되었다.

▲ 도메니코 베네치아노, 〈성모자〉,
1432–37, 세티냐노, 빌라 이 타티, 베렌손 컬렉션

고대로부터 마르멜로는 사랑과 다산의 상징으로 여겨졌다.
사람들은 이 과일을 사랑의 증표로 주고받았다.

마르멜로

Quince

그리스어로 '황금사과'를 뜻하는 크리소멜론(chrysómelon)이라고 불
리는 마르멜로는 헤스페리데스의 정원에 있었던 황금사과라고 여겨
지기도 한다. 또한 올림피아의 제우스 신전에 높은 돋을새김으로 새
겨진 헤스페리데스의 황금사과가 마르멜로인 것으로 생각되어 왔다.
역사가 플루타르코스에 따르면 아테네에서 솔론이 공표한 포고는
신부에게 첫날밤을 치르기 전 마르멜로를 먹을 것을 권했다고 한다.
이 과일은 다산을 돕는다고 믿어졌다. 르네상스 시대까지도 퍼져있
던 이러한 믿음 때문인지 당시의 결혼식 그림에서는 마르멜로 나무
를 종종 볼 수 있다.

　　플리니우스는 마르멜로가 지닌 여러 특성
들 중에서도 해독제로서 강력한 효과
를 지닌 것에 주목했다. 또한 그는
마르멜로 나뭇가지를 잘라서 땅
에 심으면 새 나무가 자라날
것이라고 덧붙였다. 이런 까닭
에 마르멜로가 특히 그리스도
의 손에 들린 모습으로 나타날
경우 부활을 상징한다는 의견
도 더러 있다. 이와 달리 도상
학적 맥락에서 '황금사과'는
여느 사과와 같이 구원의 상징
이라고 믿는 사람들도 있다.

● 신화적 기원
　아프로디테의 상징물

● 의미
　사랑, 다산, 결혼의 상징,
　부활의 상징

● 출전
　플리니우스(大) 《박물지》
　17.67~68,
　플루타르코스
　《로마 역사 탐구》 65

◀ 조반니 벨리니, 〈성모자〉,
1465~70, 밀라노, 스포르체스코 성
시립 미술품 컬렉션

157

날개 달린 인물이 부부의 머리에
도금양 화환을 씌운다. 도금양은
아프로디테에게 바쳐졌고 정절과
영원한 사랑의 상징이다.

마르멜로는 결혼, 사랑,
다산의 상징이다.

갑옷과 무기는 아레스의
상징이다.

부부를 아레스와
아프로디테처럼 묘사했다.

여신 아프로디테와 떼어 놓을 수
없는 에로스는 여신을 상징하는
장미를 바구니에서 쏟는다.

▲ 파리스 보르도네, 〈아레스, 아프로디테, 승리, 에로스의 알레고리〉,
1560년경, 빈, 미술사 박물관

딸기의 덩굴과 꽃은 르네상스 시대의 그림에 꽤나 자주 등장한다.
아마도 이 식물이 유난히 유럽에 널리 퍼졌기 때문일 것이다.

딸기
Strawberry

성서에서는 딸기에 대하여 아무런 언급이 없지만 딸기 덩굴은 보통
지상 낙원의 꽃이라고 여겨진다. 이것은 아마도 오비디우스의《변신
이야기》에 나오는 한 구절에서 유래한 듯하다. 그 구절에 따르면 인
류는 황금시대에 대지가 제 스스로 낸 과일들을 먹었는데 그 중에 딸
기도 있었다고 한다. 황금시대는 고대 그리스인들이 인류의 역사를
금, 은, 청동, 철의 네 시대로 나눈 가운데서 첫째 시대를 이르는 말이
며, 행복과 평화가 가득한 이상적인 시기다. 황금시대는 후대에 가서
에덴동산에 비유되었다.

또한 딸기는 봄에 영글며 수태고지와 이와 관련된 그리스도의 성
육신도 보통 봄에 일어났다고 믿어지기 때문에, 딸기는 결국 이러한
종교적 일화들을 암시하게 되었다. 아기 예수의 탄생, 목자들과 동방
박사들의 경배, 성가족을 그린 수많은 그림들 속에서 딸기 덩굴을 볼
수 있다. 이 그림들은 모두 그리스도의 성육신을 상징적으로 표현했
다고 볼 수 있다.

세 갈래로 갈라진 잎은 삼위일체를 암시할
수도 있고, 작고 흰 꽃은 순결과 겸손의 이미지
로 해석된다. 열매의 붉은색이 핏빛을 암시하
기 때문에 딸기는 그리스도의 수난을 상징하기
도 한다. 실제로 십자가형이나 예수를 십자가
에서 내리는 그림에서 딸기를 자주 볼 수 있다.

* **신화적 기원**
 황금시대에 대지가
 스스로 낸 과일

* **의미**
 지상 낙원, 그리스도의
 성육신, 그리스도의 수난,
 삼위일체, 순결과 겸손

* **출전**
 오비디우스 《변신 이야기》
 1.101–6,
 필리포 피치넬리
 《상징의 세계》 1

▶ 히에로니무스 보스, 〈세속적 쾌락의 정원〉을 그린 세폭 제단화(일부),
1503–4, 마드리드, 프라도 미술관

딸기

포도주가 담긴 잔은 인류의
죄를 구속하기 위하여
죽은 그리스도의 피를
가리키는 듯하다.

빵은 그리스도의 육신을
나타내는 성찬의 이미지이다.

잠자리는 파리의 일종으로
여겨졌고 악과 악마의 상징으로서
불길한 함의를 지녔다.

▲ 오시아스 베이르트, 〈버찌와 딸기가 있는 정물〉, 1608, 베를린, 회화 미술관

버찌는 그리스도의
수난을 암시한다.

부활의 상징인 나비는 잠자리와
나란히 놓여 선과 악 사이의
영원한 싸움을 나타낸다.

딸기는 낙원을 가리킨다.

토기에 담긴 건포도는 그리스도의
궁극적인 희생을 상징한다.

신의 은총을 받은 자들의 음식으로
여겨지는 딸기는 지상 낙원의
이미지를 불러일으킨다. 딸기의 흰
꽃은 성모의 순결을 암시한다.

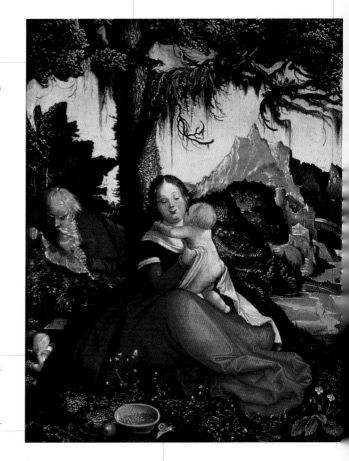

황금방울새는 장래에
그리스도가 겪을 수난을
암시한다.

나비는 부활의 상징이다.

사과는 원죄를 암시한다.

항상 집을 지고 다니며 겨울철과
가뭄에 몸을 숨기는 달팽이는 미덕,
진지함, 부활의 상징이 되었다.
따라서 이것은 예수와 성모를
가리킬 수도 있다.

▲ 한스 발둥 그린, 〈이집트로 피난 중의 휴식〉,
1515, 빈, 조형 예술 아카데미 미술관

버찌의 아름다운 모양과 달콤한 맛은 고대로부터 화가들에게 영감을
불어넣었다. 한 예로 화산재에 묻힌 이탈리아 고대 도시
헤르쿨라네움의 유적에서 발견된 대궁전의 벚나무 프레스코가 있다.

버찌

Cherry

벚나무는 기원전 1세기에 이탈리아에 전해졌다고 한다. 로마의 장군
루쿨루스가 흑해 남부 지방에 있는 폰투스의 왕 미트라다테스와 로
마 사이에 벌어진 전쟁에 참전한 뒤, 폰투스의 도시 케라수스로부터
이탈리아에 들여왔다.

그리스도교 전통에서 버찌의 붉은색은 십자가에 매달린 그리스도
의 피를 암시한다. 이런 까닭에 버찌는 때때로 최후의 만찬이나 엠
마오의 만찬을 재현한 그림 속에서 식탁 위에 놓인 모습으로 나타난
다. 성모와 아기 예수의 그림 속에서도 이와 동일한 함의를 지닌 버
찌를 볼 수 있다.

이집트로의 피난과 피난 중의 휴식을 그린 그림에서 벚나무는 때
때로 종려나무 대신 등장한다. 그 이유는 아마도 종려나무가 북유럽
화가들에게는 낯설었기 때문일 것이다.

버찌는 이탈리아 몬차의 수호성인이며 '버찌의 성인'이라고 알려
진 성 제라르도 틴토레의 상징물이다. 전승에 따르면 어느 날 저녁 습
관대로 제라르도는 기도문을 낭송하러 대성당으로 가서 그곳에 밤
새 머물겠다고 말했다. 그러나 성직자들은 그의 계획을 못마
땅하게 여겼다. 제라르도는 그들을 설득하기 위해 다음 날
아침 버찌 한 바구니를 주겠노라고 약속했다. 사제들은 그
제야 제라르도가 철야를 하는 것에 동의했고, 다음
날 아침 제라르도는 약속한 선물을 가지고 왔다.

- **의미**
 그리스도의 수난

- **일화와 등장인물**
 이탈리아 몬차의 수호성인 성
 제라르도 틴토레의 상징물

- **출전**
 플리니우스(大) 《박물지》
 15.102

▶ 티치아노, 〈버찌를 든 성모〉(일부),
1516, 빈, 미술사 박물관

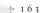

자루에서 삐져나온 빵은
성찬의 상징이다.

《위(僞) 마태오 복음서》에 의하면 성가족이 이집트로의 피난 중 휴식을 취하고 있을 때
아기 예수가 몸짓으로 신호하자 종려나무가 잎들을 아래로 숙여 과일을 바쳤다고 한다.
이 그림에서 화가가 종려나무 대신 벚나무를 그린 것은, 그에게 종려나무가 낯설었거나,
아니면 그가 벚나무로써 그리스도의 수난을 암시하고 싶어 했기 때문이다.

나귀는 성가족의 이집트
피난을 그린 장면에 종종
등장한다.

전승에 따르면 성가족이 나무
열매로 기운을 차리자 예수가
나뭇잎들에게 제자리로
돌아갈 것을 명했고, 이어서
나무뿌리에서 물줄기가
솟아 나오게 했다. 그리하여
성가족은 남은 여정에 필요한
물을 마련할 수 있었다

▲ 페데리코 바로치, 〈이집트로의 피난 중 휴식〉,
1570–75, 바티칸 시국, 바티칸 미술관

극동에서 청춘의 상징으로서 태곳적부터 재배되었던 자두는
기원후 1세기에 로마 사람들에게도 알려졌다.

자두

Plum

그리스의 현자 아테나이오스는 그리스의 육상 경기 승자들이 자두나
무의 잎으로 만든 화환을 머리에 썼다고 말했다.

그리스도교 도상에서 자두는 일반적으로 정절의 상징으로 여겨지
는데, 자두의 빛깔에 따라 취하는 함의가 달라진다. 짙은 보라색 자두
는 예수 그리스도의 수난과 죽음을 암시한다. 노란 자두는 때때로 그
리스도의 순결을, 붉은 자두는 그리스도의 자비를 상징한다. 끝으로
흰 자두는 그리스도의 겸손을 가리킨다. 자두의 이미지는 대체로 성
모와 아기 예수를 그린 그림 속에 나타난다.

● **의미**
그리스도의 정절,
자비, 겸손

● **출전**
아테나이오스
《현자의 연회》 2:49.
피에르 베르쉬르(페트루스
베르코리우스) 《도덕의 회복》

▼ 조반나 가르초니, 〈자두, 개암,
파리가 있는 접시〉(일부),
1646-64, 피렌체, 피티 궁전,
팔라티나 미술관

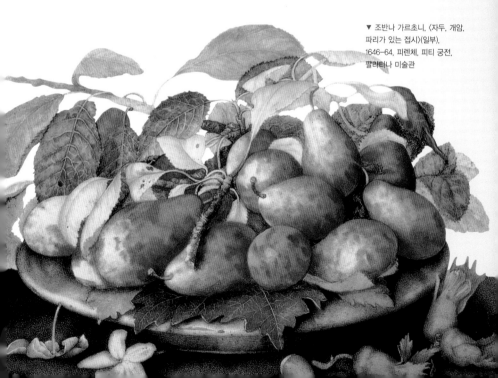

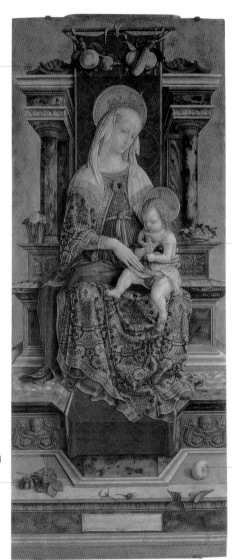

오이는 지옥에 떨어짐을
상징한다. 그러나 이
그림에서처럼 성모와
결부되었을 경우에는 예수의
어머니가 죄에 물들지
않았음을 가리킨다.

새는 죽는 순간 육신을
떠나가 버리는 인간의
영혼을 상징한다.

짙은 보랏빛 자두는 그림의
맥락 속에서 예수 그리스도의
수난과 죽음을 상징한다.

사과는 원죄를 암시한다.

▲ 카를로 크리벨리, 〈네 명의 성인들과 함께 있는 성모자〉,
1482, 밀라노, 브레라 미술관

꽃과 과일이 가득 담긴
바구니는 닫힌 정원인
호르투스 콩클루수스를
암시한다고 여겨지기도 한다.

일반적으로 정절의 상징으로 여겨지는
자두는 빛깔에 따라 서로 다른
함의를 취한다. 짙은 보라색 자두는
일반적으로 예수의 수난과 죽음을
상징한다고 여겨진다.

재스민은 예수의 어머니와
결부된다. 흰색은 그녀의
무죄와 순결을 상기시킨다.

▲ 시몽 부에, 〈성모자〉, 1642, 캉, 조형 예술 박물관

복숭아
Peach

전승에 따르면 복숭아나무는 알렉산더 대왕이 아르메니아 정복 전쟁 후 페르시아를 거쳐 유럽에 전했다.

의미
삼위일체,
구원의 과일, 진리

출전
플리니우스(大) 《박물지》
15.44–46, 114,
J.–P. 미녜 《그리스 교부
문집》 67.1282,
체사레 리파 《도상학》에서
〈진리〉

로마인들이 복숭아나무를 이탈리아에 널리 보급시켰다는 것은 폼페이의 프레스코 벽화에 그려진 나무를 들어 증명할 수 있다. 이 나무에는 흰 과일들이 열려있는데, 이 과일들이 복숭아임을 쉽게 알아볼 수 있다.

플리니우스는 《박물지》에서 복숭아가 핵과(核果)에 속한다고 기술했다. 핵과는 과육, 핵, 핵 안에 든 종자의 세 부분으로 이루어진 종류의 열매를 말하며, 이는 나중에 삼위일체와 연계되었다. 성모자 그림에서 때때로 복숭아는 전통적인 사과를 대신하여 아기 예수의 손에 들린 모습으로 등장한다. 이 경우 복숭아는 사과처럼 구원의 과일이라는 함의를 띤다. 이러한 표현은 성가족이 이집트로 피난하는 도중 복숭아나무가 그리스도 앞에 조아린 것 같았다는 주장을 담은 성서의 어떤 주석에서 유래했다.

고대인들은 가지에 잎 하나가 달린 복숭아의 이미지를 심장과 혀의 상징이라고 생각했다. 훗날 르네상스 화가들은 이런 함의를 되살려 이 이미지를 의인화된 진리의 상징물로 만들었다. 실제로 체사레 리파의 《도상학》에 그려진 〈진리〉의 알레고리는 이러한 초기 해석에 근거했다.

▼ 조반니 암브로조 피지노,
〈복숭아, 포도잎, 은접시가 있는
정물〉(일부), 1591, 개인 소장

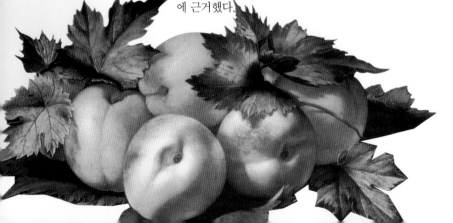

복숭아를 먹으면 과음으로 인한 숙취를 덜 수
있다고 믿는 사람들이 있다. 이런 점에 비추어 보아
이 그림에서 정물들의 배치는 절제를 권유하는
것으로 보아야 한다.

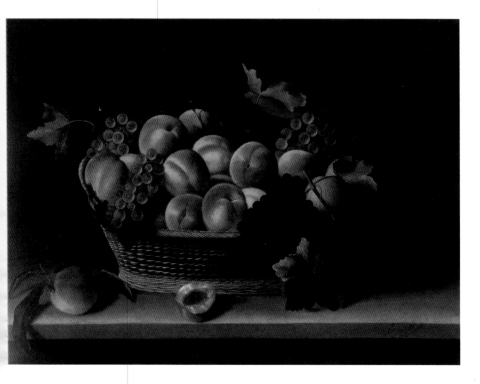

포도는 술과 만취를
분명하게 암시한다.

▲ 루이즈 무알롱, 〈복숭아와 포도가 든 바구니〉,
1631, 카를스루에, 국립 미술관

복숭아

사과는 전통적으로 에덴동산의 금단의 열매다. 이브는 뱀의 꼬임을 받은 뒤 사과를 땄다. 실제로는 성서에서 선악과나무가 어느 종에 속하는지 명시되지 않는다. 라틴어 말룸(malum) 이 '사과나무'와 '악'을 함께 뜻하므로 사람들은 선악과나무가 틀림없이 사과나무일 것이라고 생각했다.

복숭아나무는 구원이라는 의미를 함축한다. 성가족이 이집트로 피신할 때 예수 앞으로 가지를 숙인 것이 복숭아나무라는 주장도 있다.

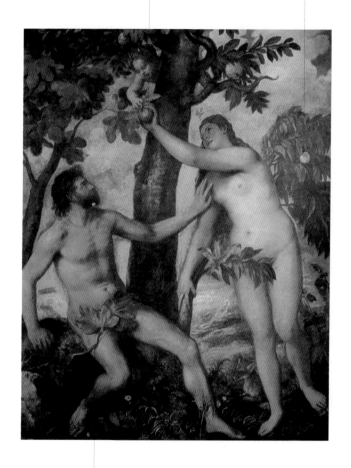

창세기에 따르면 선악과를 먹은 뒤 아담과 이브는 무화과나무 잎으로 몸을 가렸다.

▲ 티치아노, 〈인류의 타락〉, 1561년경, 마드리드, 프라도 미술관

성모 마리아의 겉옷에 있는 별은 '바다의 별(Stella Maris)'이라는
그녀의 별명을 암시한다. 마리스(Maris)는 마리아의 히브리어식
이름 미리암(Miriam)에 해당한다.

복숭아는 과육, 핵, 핵 속 종자의 세 부분으로 이루어진
과일이기 때문에 삼위일체를 상징한다.

▲ 리베랄레 다 베로나, 〈성녀와 함께 있는 성모자〉,
1485년경, 토리노, 사바우다 미술관

호두
Walnut

종자인 알맹이를 딱딱한 껍질이 감싸고 그 껍질을
다시 겉껍질이 둘러싸는 특성 때문에 호두는 귀중한 것들을 보호한다는
호의적인 관점에서 자주 해석되었다.

신화적 기원
디오니소스가 라코니아 왕의
딸 카리아를 호두나무로
변신시켰다.

의미
삼위일체의 상징,
그리스도의 이미지,
결혼의 상징

일화와 등장인물
파도바의 성 안토니오의
상징물

출전
플리니우스(大) 《박물지》
15.86,
세르비우스 《목가집》 8.29,
J.-P. 미녜 《라틴 교부 문집》
211.707

고대 로마에서 사람들은 신혼부부에게 첫날밤에 호두를 주었다. 왜 냐하면 플리니우스가 기술한 바와 같이 호두는 "많은 방식으로 보호를 받기" 때문이다. 즉 호두는 결혼의 견실함을 암시하는 데 딱 들어 맞는다. 그러나 그 밖의 근거들에 의하면 호두는 다산의 상징이라고 여겨질 만하다. 결혼의 상징으로서 호두나무 가지는 성모의 결혼을 그린 그림에서 요셉의 손에 들려 있는 모습으로 종종 나타난다.

일반적인 그리스도교 문화에서, 세 부분으로 이루어진 호두의 이미지는 삼위일체와 연관되었다. 한편 성 아우구스티노는 호두를 예수 그리스도의 상징으로 생각할 수 있다고 주장했다. 그의 해석에 따르면 겉껍질은 그리스도의 육신을, 목질의 속껍질은 십자가를 의미하며, 알맹이는 그리스도의 신성을 암시한다고 한다. 일반적으로 그림 속에 등장한 호두의 이미지는 이런 관점에서 이해해야 한다.

호두는 파도바의 성 안토니오의 상징물로도 여겨졌다. 그가 항상 호두나무에 앉아 설교를 했기 때문이라고 한다.

▶ 휘베르트 반 라베스테인, 〈끽연 용구와 견과가 있는 정물〉(일부), 1670년경, 토론토, 온타리오 미술관

성모의 짙은 색 옷은 예수의
죽음에 대한 그녀의 슬픔을 미리
암시하는 것으로 볼 수 있다.

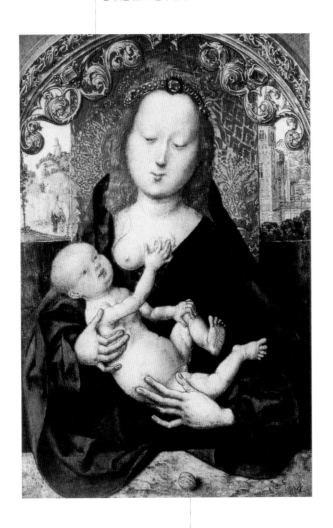

일반적으로, 세 부분으로 구성된 호두의
이미지는 삼위일체와 결부된다.

▲ 성 바르톨로메오 제단화를 그린 거장,
〈호두와 성모〉, 1500–10, 쾰른, 빌라프–리하르츠 박물관

호두나무 위의 성인은 파도바의 성
안토니오다. 전설에 따르면 그는 이런
호두나무에 앉아 설교했다.

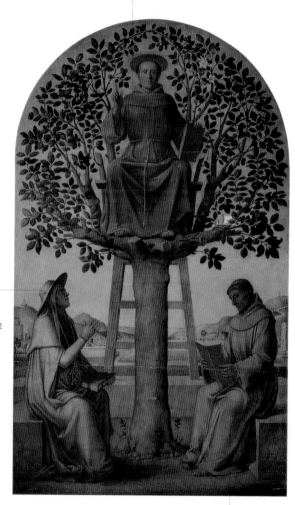

성 예로니모는
특유의 추기경
모자를 쓴 모습으로
그려졌다.

수도복을 입는 성인은
아시시의 성 프란체스코다.

▲ 라차로 바스티아니, 〈호두나무 위의 성 안토니오와 두 성인〉,
1505, 베네치아, 아카데미아 미술관

오이는 부정적인 함의를 띠었다.
아마도 수분이 너무 많고 딱히 영양분이 많지 않기 때문일 것이다.

오이
Cucumber

그리스도교에서 오이는 지옥에 떨어지는 벌과 죄를 상징한다. 이런 불길한 이미지는 오이의 매우 빠른 번식력에서 일부 기인했는지도 모른다. 오이의 보기 드문 번식력을 사람들은 맹목적이고 무절제한 힘으로 보았다.

도상학적 측면에서 오이는 성모의 이미지와 자주 결부되어서 그리스도의 어머니가 죄에 전혀 물들지 않았다는 것을 암시했다. 이러한 개념은 이사야의 한 구절에서 유래했다. "딸 시온은 포도원의 초막같이, 오이밭의 원두막같이, 포위된 성읍같이 겨우 남았도다." 포위된 성읍의 이미지는 죄에 둘러싸였지만 그것으로부터 떨어져 본래의 순결을 보존하고 있는 성모의 모습을 가리키는 것으로 보인다.

한편 9세기의 역사가 라바누스 마우루스에 따르면 오이는 천벌의 이미지를 불러일으킨다고 한다. 그 까닭은 유대인들이 사막에 있었을 때 하늘에서 내려준 만나(manna)보다는 오이를 즐겨 먹었기 때문이다.

● **의미**
 죄, 지옥에 떨어짐

● **일화와 등장인물**
 성모 마리아의 상징물

● **출전**
 이사야 1:8,
 J.-P. 미녜 《라틴 교부 문집》
 111.53

▼ 루이스 멜렌데스,
〈오이와 토마토가 있는 정물〉(일부),
1772, 마드리드, 프라도 미술관

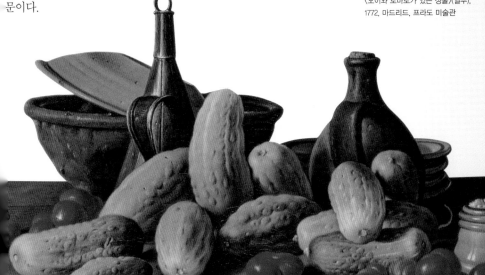

성모와 연관될 경우 오이는 그리스도의 어머니가 죄에 전혀 물들지 않았음을 강조한다.

예수가 손에 든 배는 달콤한 맛 때문에 긍정적인 이미지를 갖는다.

꽃병의 장미와 백합은 성모의 상징물이며 또한 미덕과 순결의 상징한다.

그림에 이름을 부여한 작은 초는 단지 부차적인 세부 소재일 뿐이다.

▲ 카를로 크리벨리, 〈작은 초와 성모〉, 1490년경, 밀라노, 브레라 미술관

호리병박은 대중의 상상 속에서 대체로 부정적인 상징적 의미를
지녔다. 크고 보기 좋지만 영양분이 적기 때문이다.

호리병박

Gourd

태곳적부터 속이 파인 호리병박이나 조롱박은 물, 술, 소금을 나르
는 데 사용되었으며 도보 여행자들은 이것을 물병으로 자주 사용했
다. 이런 까닭에 미술에서는 호리병박을 전통적으로 순례자 즉 성인
들의 상징물로 표현했다. 이를테면 유대와 사마리아에서 전도한 뒤
스페인에서 복음을 전한 성 야고보(大)의 상징물이 호리병박이다. 어
린 토비아의 길동무였던 대천사 라파엘은 그림 속에서 때때로 호리
병박으로 만든 물병을 든 모습으로 그려진다. 이밖에 이집트로 피신
하는 장면에 그려진 성 요셉이나, 두 제자를 만났던 동네인 엠마오로
가는 길에서 도보 여행자 옷차림을 한 예수도 같은 상징물을 지니고
있다. 호리병박은 부활과 구원의 상징으로도 여겨진다. 그것은 하느
님이 호리병박을 자라게 하여 요나에게 그늘을 만들어주었다는 성서
의 이야기에서 근거한다.

호리병박은 부정적인 의미를
띠는 경우도 있다. 예를 들어 짧
은 행복의 알레고리는 땅에 뿌리
를 박고 자라는 나무의 줄기를
호리병박 넝쿨이 휘감고 있는 가
운데 보석으로 치장하고 홀을 든
여자의 모습으로 묘사된다. 이탈
리아의 도상학자 체사레 리파는
호리병박이 매우 빨리 자라 높이
뻗지만 얼마 지나지 않아 생기를
잃고 땅에 떨어진다고 말했다.

의미
도보 여행자와
순례자의 상징물,
부활과 구원의 상징,
짧은 행복의 상징물

일화와 등장인물
성 야고보(大)와 때때로
대천사 라파엘과 토비아와
성 요셉의 상징물,
엠마오로 가는 길의
예수를 가리키는 상징물

출전
요나 4:6,
체사레 리파 《도상학》에서
〈짧은 행복〉

◀ 알렉시 그리무, 〈어린 순례자〉,
1726, 피렌체, 우피치 미술관

호리병박

떡갈나무는 심원하고 강력한 그리스도교
신앙 및 역경에 부딪쳤을 때의 용기를
상징한다.

나무줄기에 들러붙으며 자라나는 담쟁이덩굴은
정절과 영원한 사랑의 상징이다.

성인과 순례자의 상징물인
호리병박은 때때로 이집트로의 피난
장면에 나타난다.

▲ 베르나르트 반 오를레이, 〈이집트로의 피난 중 휴식〉,
1515, 상트페테르부르크, 에르미타슈 미술관

오렌지 나무는 때때로 선악과나무라고
여겨졌다. 이런 까닭에 이 나무는
원죄를 암시하는 경우도 있지만,
예수 그리스도의 수난을 통해 얻은
인류의 구원을 암시하기도 한다.

배경의 버드나무는 애도의 상징으로서
신의 희생을 미리 알려준다.

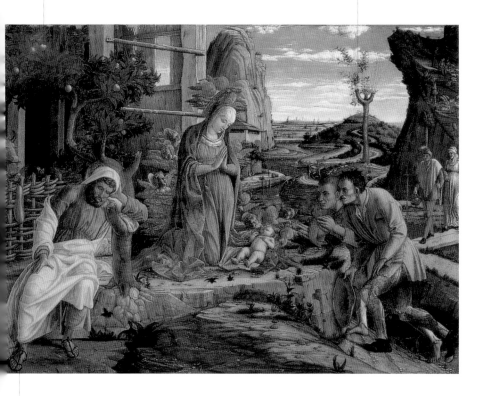

호리병박 혹은 호박은
구원과 부활의 이미지를 나타낸다.

▲ 안드레아 만테냐, 〈목자들의 경배〉(일부),
1451-53, 뉴욕, 메트로폴리탄 미술관

무화과

Fig

그림 속에 재현된 무화과는 상반되는 두 가지 함의를 지닌다.
한편으로는 다산과 행복, 다른 한편으로는 죄와 정욕이다.

- **신화적 기원**
 크로노스에게 바쳐진 나무.
 가이아는 제우스를 피하여
 무화과나무에 피난처를
 마련한다.

- **의미**
 다산, 행복, 구원,
 선악과나무, 정욕

- **일화와 등장인물**
 가리옷 유다의 상징물,
 때때로 성 오누프리오의
 상징물

- **출전**
 아테나이오스 《현자의 연회》
 378b,
 플루타르코스
 《영웅전》(테세우스와 로물루스),
 창세기 3:7, 아가 2:13,
 이사야 38:21-22,
 요엘 2:21-22, 미가 4:3-4,
 즈가리야 3:10

▶ 야코포 리고치, 〈이국적인
작은 새들이 앉은 무화과나무
가지〉(일부), 피렌체, 우피치
미술관, 드로잉과 판화 전시실

신화에 따르면 대지의 여신 가이아는 격분한 제우스가 내리치는 벼락으로부터 거인신족인 자기 아들을 보호하기 위해 무화과나무를 자라게 했다. 무화과나무는 그리스어로 시케(syké)이고, 가이아가 보호하려 한 아들의 이름은 시케우스(Sykeus)다. 이 때문에 무화과나무는 벼락을 맞지 않는다는 이야기가 있었다.

고대 로마에서 이 식물은 다산과 행복이라는 긍정적인 의미를 지녔다. 무화과나무는 로마의 건국과 연관되었다. 전설에 따르면 로물루스와 레무스를 담은 궤짝은 테베레 강의 자비에 맡겨져 떠내려가다가 기적적으로 야생 무화과나무 아래에서 멈췄다고 한다.

성서에 나오는 무화과의 이미지는 부정적인 함의와 긍정적인 함의를 모두 지닌다. 창세기에 의하면 선악과를 먹은 뒤 아담과 이브는 그들의 몸을 무화과 잎으로 가렸다. 성서에는 명확히 명시되지 않지만 선악과나무는 일반적으로 사과나무라고 여겨지는데, 때로는 앞의 일화를 바탕으로 무화과나무로도 통한다. 또한 중세의 전승에 따르면 가리옷 유다는 예수를 은전 서른 닢에 팔아넘긴 것에 대한 죄책감과 절망에 빠져 무화과나무에 목을 매었다. 그러나 다른 성서 구절에서는 무화과나무와 열매가 번영과 구원이라는 호의적인 의미를 함축하는 것으로 나온다.

아담과 이브가 금단의 열매를 딴 선악과나무는
때때로 무화과나무라고 인식되었다. 하지만 성서는
열매를 맛본 뒤 둘이 벌거벗은 몸을 무화과나무
잎으로 가렸다고만 말한다.

전승에 따르면
이브는 뱀의 유혹을
받았다고 한다.

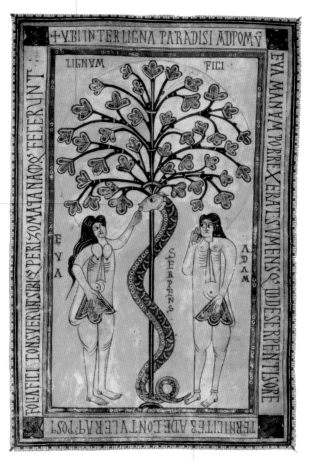

아담과 이브가 선악과를 맛본 뒤, "두 사람은 눈이
밝아져 자기들이 알몸인 것을 알고 무화과나무 잎을
엮어 앞을 가렸다." (창세 3:7)

▲ 〈아담과 이브와 선악과나무〉, 에밀리아 사본,
994, 에스코리알, 산 로렌초 도서관

무화과

무화과나무는 그리스도의 십자가를 암시하는
것으로 보인다. 그러나 다른 해석에 따르면
무화과나무는 새로운 아담과 이브로서의 성모
마리아와 요셉을 가리킨다.

재스민은 신의 사랑과
은총을 상징한다.

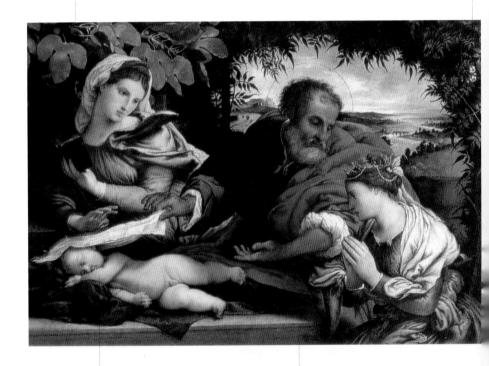

잠자는 아기 예수의 이미지는
인류를 구하기 위해 죽을
그의 운명을 상기시킨다.

아기 예수가 누워있는 난간을 두고
사람들은 장래에 치를 메시아의 희생을
암시하는 상징적인 제단으로 해석했다.

▲ 로렌초 로토, 〈알렉산드리아의 성 카타리나와 함께 있는 성가족〉,
1533, 베르가모, 아카데미아 카라라

무화과나무는 죄를 암시한다.
그리스도는 궁극적인 희생을
통하여 인류를 죄에서 벗어나게
할 것이다.

담쟁이덩굴은 깊은
신앙의 상징이다.

▲ 조반니 벨리니, 〈가시 면류관을 쓴 그리스도〉,
1515-16, 스톡홀름, 국립 박물관

그림에서 담쟁이덩굴은 사후의 영생을 나타낸다.
이러한 상징적 의미는 조금이라도 기댈 수 있는
것이라면 들러붙도록 잎 사이에서 실뿌리가 나오는
담쟁이덩굴의 특성에서 유래한다.

성 세바스티아노는 전통적인
도상에 따라 몸에 화살이
박힌 젊은이로 묘사되었다.
디오클레티아누스 황제는
세바스티아노가 그리스도교로
개종한 뒤 수감된 다른
그리스도교도들을 도왔다는
이유를 들어 그를 사형에
처했다.

이 그림의 경우 무화과나무의
이미지는 구원을 암시한다.
이런 상징적 의미는 성서의
한 구절에서 기인한다. 상처에
무화과 습포를 바르자 죽을
것이 확실했던 히즈키야 왕의
병이 나았다(이사 38:21~22).

전경의 남자들은 성인의
사형집행인들이다.

▲ 안드레아 만테냐, 〈성 세바스티아노〉, 1459년경, 파리, 루브르 박물관

테베레 강의 의인화된 모습인 남자 옆에 있는 여자는 로물루스와 레무스의 어머니인 레아 실비아다.

고대 로마에서 무화과나무는 다산과 행복이라는 긍정적인 의미를 내포했으며 이 도시의 기원과 연관되었다.

쌍둥이를 발견한 남자는 목자 파우스툴루스이다. 그는 쌍둥이를 자기 집으로 데려와 아내 라우렌티아에게 맡겼다.

쌍둥이가 담긴 궤짝은 기적적으로 강둑에 닿았고 늑대가 아기들에게 젖을 먹였다.

전승에 따르면 레아 실비아와 아레스 사이에서 난 쌍둥이 아들들은 알바 롱가의 왕이자 레아 실비아의 삼촌인 누미토르의 명령으로 테베레 강에 버려졌다.

물이 솟구쳐 나오는 단지에 기댄 남자는 전통적으로 강이 의인화된 모습이다. 여기서는 테베레 강이 의인화되었다.

▲ 페터 파울 루벤스, 〈로물루스와 레무스〉, 1615–16, 로마, 카피톨리니 박물관

소리를 지르는 남자는
좌절된 욕정을 나타낸다.

이 그림의 맥락에서
개는 음탕이라는 부정적
함의를 지닌다.

얼싸안은 노부부는 충족된
욕정을 나타내는 듯하다.

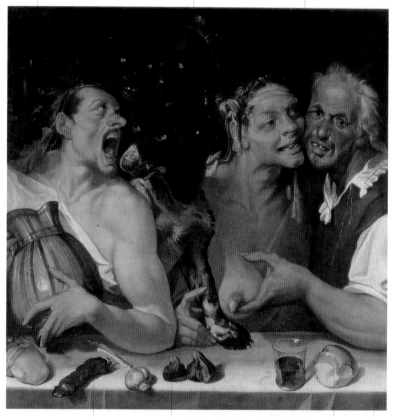

탁자 위의 잘린 소시지는
남자의 생식기를 암시한다.

무화과는 호색과
욕정을 분명하게
암시한다.

빵과 포도주의 이미지는 고대 로마의 희극 작가
테렌티우스가 지은 격언을 떠올리게 한다.
"데메테르와 디오니소스가 없으면 아프로디테는
춥다." 다시 말해 음식과 술이 없으면 사랑이
식는다는 이야기다.

그림 전체는 인간의 욕정에 대해
가차 없이 풍자하고 있다.

▲ 바르톨로메오 파세로티, 〈즐거운 일행〉, 1577년경, 개인 소장

밤을 가리키는 라틴어 카스타네아(castanea)는 고대로부터 밤이
재배되었던 소아시아의 도시 카스타니스(Castanis)에서 왔다.
중세에 밤은 죽은 자들의 음식이라고 여겨졌다.

밤

Chestnut

플리니우스의 설명에 따르면 밤은 '신의 도토리'라고 불렸으며 대체
로 그런 까닭에 그리스도와 연계되었다. 플리니우스는 별로 중요하
지 않아 보이는 밤알을 겉껍질이 어떻게 그토록 잘 보호하는지 충분
히 이해할 수 없었다.

가시돌기가 난 겉껍질에 둘러싸인 특이한 외형 때문에 밤은 그리
스도교 문화에서 예수 그리스도가 받은 고통을 떠올리게 했다. 같은
이유로 밤은 때때로 성모와 무염시태를 암시하기도 한다. 밤은 가시
속에서 상처입지 않고 영근다. 이것은 성모가 죄에 둘러싸여 있으
면서도 원죄에 물들지 않은 것과 같다.

또한 밤은 정절과 순결의 개념과 결부된다. 가시 달린 껍질 속에
숨어 있는 밤은 보존되어야 하는 것
들의 이미지를 암시한다. 이런 해석은
밤의 라틴어 이름 카스타네아가 '순수
하다'라는 의미의 어근 카스테(caste)
를 내포하고 있다는 사실에서도 일부
기인한다.

그림에서 재현된 밤나무는 때때로
부활을 암시한다. 그 까닭은 밤나무가
잘린 뒤에도 곧바로 다시 자라는 보기
드문 특성을 지니고 있기 때문이다.

● 의미
성모의 무염시태,
부활, 정절

● 출전
플리니우스(大) 《박물지》
15.92, 17.147.
안드레아 알차티
《우의(寓意) 그림책》

▶ 얀 다빗즈 데 헤임, 〈정물〉(일부),
1660-65, 부쿠레슈티, 루마니아 국립 박물관

개암

Hazelnut

◦ 의미
구원

◦ 일화와 등장인물
성모 마리아의 상징물

고대 로마에서 개암나무는 다산과 성장의 상징으로 여겨졌다. 사람들은 관습적으로 개암나무를 선물로 주고받았다. 그러면 평화와 번영을 불러온다고 믿었기 때문이다.

고대의 그리스도교 전승에는 개암나무와 관련하여 다음과 같은 이야기가 전한다. 어느 날 아기 예수가 강보에 싸여 잠자고 있을 때 성모 마리아가 아기에게 줄 딸기를 따러 나갔다. 충분히 딸기를 모았을 무렵 풀숲에서 무서운 독사가 갑자기 튀어나와 성모를 노렸다. 도망치던 성모는 개암나무 수풀에 숨어 뱀이 포기하고 제 보금자리로 돌아가기까지 꼼짝 않고 기다렸다. 이윽고 위험이 사라지자 성모는 무사히 집으로 돌아올 수 있었다. 그녀는 자신을 구해준 개암나무가 앞으로 뱀과 땅을 기어 다니는 동물로부터 모든 사람을 보호할 것임을 약속했다. 르네상스 시대까지도 퍼져 있었던 이 전설을 근거로 사람들은 개암이 유익한 능력을 지녔다고 믿었던 것 같다. 그림에 등장할 때 개암은 보통 이런 함의를 지닌다. 때때로 호두와 개암이 지닌 의미들이 서로 겹치기도 한다.

▶ 안드레아 만테냐,
〈산 제노 성당 제단화〉(일부),
1457-59, 베로나, 산 제노 성당

자두는 정절의 상징이다.

개암은 구원을 암시한다.

복숭아는 과육, 핵, 핵 안에 든 종자의 세 부분으로 이루어졌기 때문에 삼위일체를 암시한다.

시든 나무와 나란히 놓인 무성한 나무는 구원을 가리킨다.

무성한 나무와 대비되는 시든 나무는 죄를 암시한다.

버찌는 붉은색 때문에 십자가에 매달린 그리스도의 피를 가리키고 따라서 그가 장래에 치를 수난을 미리 암시한다.

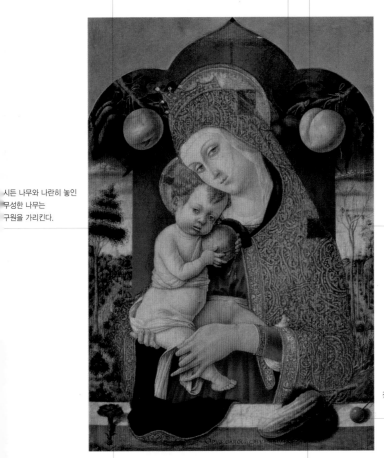

카네이션의 그리스어 이름은 디안토스(dianthos) 이며 '신의 꽃'이란 뜻이다. 이런 까닭에 카네이션은 성모와 아기 예수를 그린 그림에 가끔 등장하며 때로는 성모자의 손에 들린 모습으로 그려진다.

죄의 상징인 오이는 자주 성모와 결부되어 그리스도의 어머니가 죄에 물들지 않았음을 강조한다.

▲ 카를로 그리벨리, 〈성모 마리아〉, 1480년경, 베르가모, 아카데미아 카라라

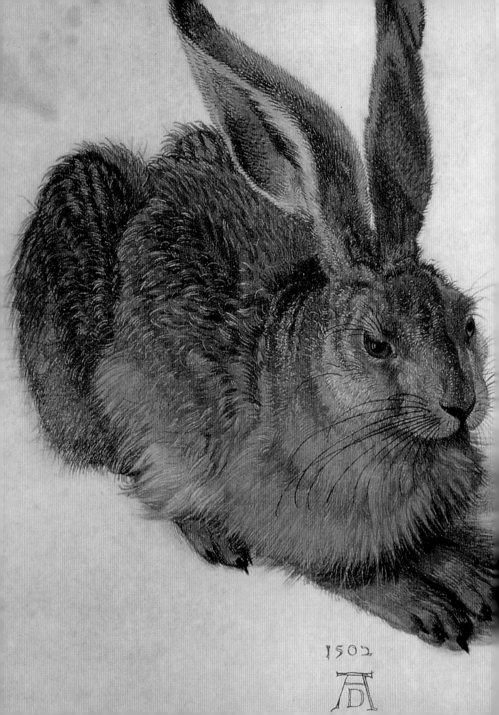

육상동물

동물 ❀ 원숭이 ❀ 코끼리 ❀ 개 ❀ 늑대
사자 ❀ 호랑이 ❀ 표범 ❀ 고양이 ❀ 산족제비
쥐 ❀ 다람쥐 ❀ 토끼 ❀ 낙타 ❀ 사슴 ❀ 양
소 ❀ 황소 ❀ 말 ❀ 나귀 ❀ 노새 ❀ 돼지
뱀 ❀ 도마뱀 ❀ 메뚜기 ❀ 거미 ❀ 전갈

◀ 알브레히트 뒤러, 〈산토끼〉,
502, 빈, 알베르티나 미술관

동물

Animals

회화에 등장하는 다양한 동물들은 일반적인 자연을 암시하거나,
신화, 종교적 일화 혹은 세속적 일화들을 넌지시 비추기도 한다.

● 신화적 기원
오르페우스가 수금으로
동물들을 매료시킨다.
마녀 키르케가 오디세우스의
부하들을 동물로 변신시킨다.

● 의미
자연, 지상 낙원,
경제적 행복의 상징

● 일화와 등장인물
동물들의 창조, 노아의 방주,
베드로의 환상

● 출전
호메로스 《오디세이아》
10.135-328,
오비디우스 《변신 이야기》
11.1-5,
창세기 1:20-25,
2:19-20, 7:8-9,
사도행전 10:9-16

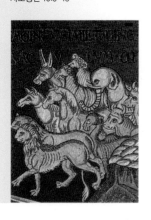

오르페우스는 그리스 신화에 나오는 가수이자 시인이다. 그는 달콤
한 음악으로 매우 흉포한 야수들조차 길들일 수 있는 능력을 지녔다.
그림에서 오르페우스는 여러 동물들에 둘러싸여 수금을 연주하는 모
습으로 자주 나타난다.

《오디세이아》에 나오는 무서운 마녀 키르케는 사람들을 야수로 변
신시키는 힘을 가졌다. 오디세우스만이 헤르메스가 준 물약의 도움
으로 그녀의 마력을 물리칠 수 있었다. 그림에서 키르케는 오디세우
스 일행을 돼지로 바꿀 때의 모습으로, 혹은 단순히 여러 종류의 동물
들에 둘러싸여 있는 모습으로 등장하는 경우가 많다.

종교의 영역에서 신이 동물들을 창조하는 것은 흔히 재현되는 주
제로, 보통 세계 창조의 여러 단계들을 묘사하는 일련의 그림이나 벽
화에서 볼 수 있다. 에덴동산을 재현한 작품들에서 동물들은 대체로
무성한 초목에 에워싸이거나 때로는 아담과 이브와 함께 있다. 무리
를 이룬 동물들이 대홍수 전 노아의 방주에 올라타는 광경을 그린 그
림도 자주 눈에 띈다.

한 남자가 무아지경에 빠졌거나 잠이 든 상태에서 보자기에 싸인
수많은 동물들이 하늘에서 내려오는 광경을 목격하는 그림이 있다.
이것은 부정한 동물들의 환영을 본 베드로의 일화를 설명하는 것이
다(사도 10: 9-16). 주방이나 사냥 장면의 그림에서 동물들이 배열된
모습은 그림의 후원자가 가정에서 풍성한 음식을 장만할 수 있음을
과시함으로써 자신의 높은 생활 수준과 사회적 지위를 돋보이게 하
려는 욕망을 나타낸다.

◀ 〈동물들의 창조〉(일부), 1174, 시칠리아, 몬레알레 대성당

지상 낙원은 초목으로 뒤덮인 숲속 빈터에
수많은 여러 동물들이 모인 광경으로
자주 재현된다. 때때로 아담과 이브가
이런 광경을 배경으로 하여 등장하기도 한다.

지상 낙원에서는 사나운 동물들과
순한 동물들이 평화롭게 어울려 산다.

▲ 얀 브뢰헬(小), 〈지상 낙원〉, 1620년경, 베를린, 회화 미술관

"하느님께서 '바다에는 고기가 생겨 우글거리고 땅 위 하늘 창공 아래에는 새들이 생겨 날아다녀라!' 하시자 그대로 되었다." (창세 1:20)

이 그림에는 여러 마리의 물고기들이 특별히 주의를 기울여 그려졌다.
이것은 이 그림이 원래 걸려 있었던 장소로 설명된다. 이 그림은 스쿠올라 델라
트리니타(삼위일체를 신봉하는 상호 부조 공동체 – 옮긴이) 조합 청사를
장식하기 위해 제작되었는데, 조합 청사 건물은 베네치아 대운하의 끝자락에
펼쳐진 개펄 지대에 건립되었다.

낮의 빛과 밤의 어둠을 창조한 뒤
하느님 아버지는 다섯 째 날에
땅의 동물들을 창조했다.

땅의 동물들 중에
심지어 신화에 나오는
유니콘도 그려져 있다.

▲ 틴토레토, 〈동물들의 창조〉,
1550-53, 베네치아, 아카데미아 미술관

인간들이 사악했기 때문에 하느님은 인류를 동물들과
함께 쓸어버리기로 작정했다. 그리하여 하느님은 유일하게
타락하지 않은 인간인 노아에게 명해서 그의 가족과
모든 종류의 동물 한 쌍씩을 홍수에서 구할 수 있도록
방주를 만들게 했다.

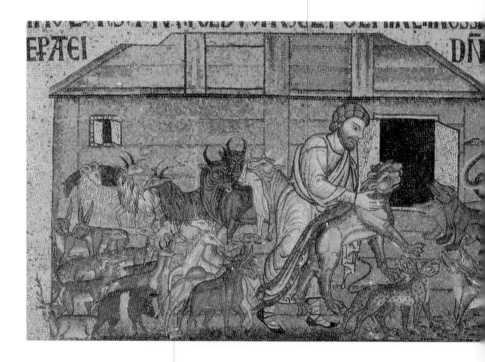

"또 깨끗한 짐승과 부정한 짐승, 그리고 새와
땅 위를 기어 다니는 길짐승도 암컷과 수컷 두 쌍씩
노아한테로 와서 배에 들어갔다. 노아는 모든 일을
야훼께서 분부하신 대로 하였다." (창세 7:8-9)

▲ 〈동물들을 방주에 태우는 노아〉,
12세기 초, 베네치아, 산 마르코 성당

구석에 쌓여 있는 농작물과 달리
동물들은 가지런히 걸려 있거나
요리하기 위해 탁자 위에 놓여 있다.

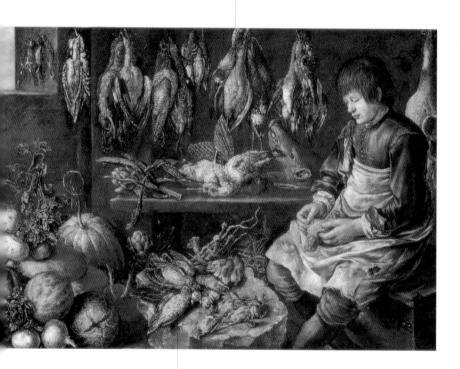

풍성한 식재료들은 경제적 윤택함을 나타낸다.
이 그림은 아마도 고대에 집주인이 자신의 사회적 지위를
과시하기 위해 손님에게 준 선물과 같은 기능을 지녔을 것이다.
이 그림의 주인은 지주였을 것이 거의 확실하다.

▲ 호토프리트 리발트, 〈새와 주방보조 소년이 있는 정물〉,
1660년경, 부다페스트, 세프뮈베제티 박물관

원숭이
Monkey

원숭이는 자주 혐오감을 촉발시켰으며 괴물과 악에 연관되었다. 그러나 때로는 단순히 자연 속에서의 모습 그대로 이국적인 동물로서 그림에 등장한다.

- **의미**
 악, 악마, 이단, 우상숭배,
 쾌활한 기질,
 미각의 상징물

- **일화와 등장인물**
 동방 박사의 아기 예수 경배와
 여행

- **출전**
 플리니우스(大) 《박물지》
 8.215–16,
 《라틴의 자연과학자》 22,
 필리프 드 타앵 《동물 우화집》
 1889–1914

플리니우스는 원숭이의 특징들을 기술하면서 인간을 흉내 내는 습성은 물론, 인간과 매우 닮은 모습들에도 주목했다. 사람들은 원숭이를 언제나 부정적인 측면에서 보았다. 원숭이가 희화화된 인간의 모습처럼 보이기 때문이다. 중세의 동물 우화집은 심술궂고 경박한 특징을 강조하여 원숭이를 악마 내지는 악과 결부시켰다. 중세의 도상에서는 이단이나 우상숭배를 표현하는 데 원숭이의 이미지를 사용했는데, 때로는 원숭이를 숭배하는 인간의 모습도 등장시켰다.

오감의 알레고리 중에서 미각을 재현할 때 가끔 과일을 맛보는 원숭이의 모습이 사용된다. 한편 체액의 알레고리에서 원숭이는 쾌활한 기질을 암시하기도 한다.

예술가가 자연을 모방한다는 관념을 표현할 때는 때때로 원숭이가 여성이나 조각상을 열심히 그리거나 조각하는 모습으로 묘사함으로써 회화와 조각의 직접적인 상징으로 원숭이를 사용했다. 이런 식으로 희화화된 이미지는 점차 다른 인간 행위까지 포함하게끔 범위가 확장되어 원숭이가 악기 연주나 카드놀이, 그 밖에 사람이 하는 행동을 하는 모습이 그려지게 되었다. 17세기 플랑드르 지방의 화가들은 이런 종류의 풍자적 흉내 내기를 특히 좋아했다.

▶ 피테르 브뢰헬(大),
〈두 마리의 원숭이〉(일부), 1562,
베를린, 회화 미술관

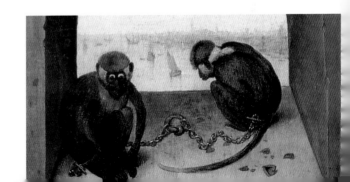

반쯤 벗은 옷차림,
홍조 띤 얼굴, 몽롱한 표정은
모두 술에 취한 기색이다.

이 여성은
술의 신 디오니소스의
추종자다.

디오니소스 추종자는
포도송이를 쥐어짜 술잔에
포도즙을 담고 있다.

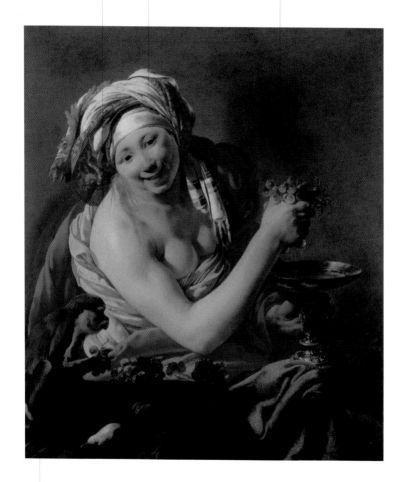

손에 포도송이를 들고 여자의 몸짓을
흉내 내는 원숭이는 악덕의 상징이고
과음에 대한 경고의 역할을 한다.

▲ 헨드릭 테르 브뤼헨, 〈원숭이와 함께 있는 디오니소스 여사제〉,
1627, 로스앤젤레스, J. 폴 게티 미술관

원숭이

커튼 뒤에 숨다시피 한 원숭이는 악마,
나아가 악의 의미를 환기하는 듯하다.

이 그림은 함축적이지만 명백한 경고를 전한다.
즉 인간은 사치와 부(호화스런 식탁)에 마음이 쏠리면
안 되고, 대신 인류를 구원하려고 죽었다가(성찬의 상징인
포도) 부활한(바닷가재) 그리스도의 말을
항상 기억해야 한다는 것이다.

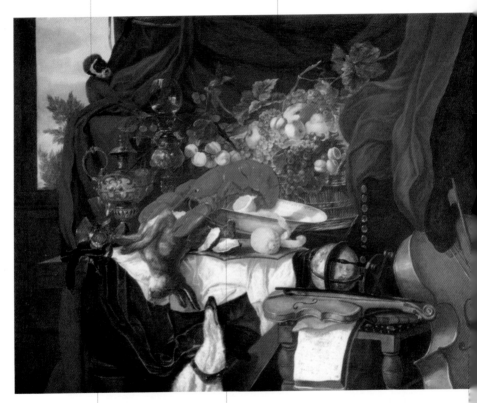

시계는 풍성하게 차려진
탁자로 대변되는 세속적인 것들이
덧없다는 것을 암시한다.

악기는 화합이라는 종교적 메시지를 강조한다.
성 아우구스티노는 《음악에 대하여》에서
우리가 듣는 음조는 "만물의 창조주"인 하느님을 가리킨다고
주장했다. 그는 음조 하나하나에 번호를 매겼다.

바닷가재는 부활을 암시하고 성찬에 쓰이는
포도송이들과 직접 연관된다.

▲ 안드레아 베네데티, 〈과일, 바닷가재, 굴, 사냥물, 악기, 원숭이가 있는 정물〉,
1646, 개인 소장

화가는 인간을 흉내 내는 습성을 지닌 원숭이를
'자연을 흉내 내는' 예술과 예술가들에 대한 비판으로
표현했다. 예술이 자연의 모방이라는 주장은 17세기 초의
미학적 논쟁에서 격론을 불러일으켰던 주제다.

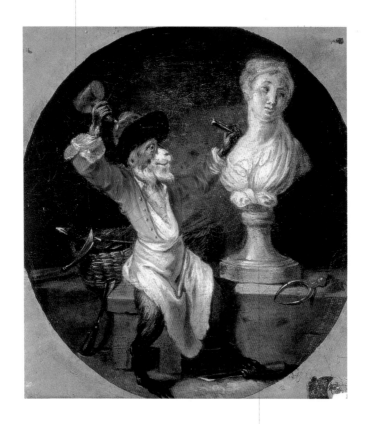

만족스러운 표정의 원숭이가 괴롭고 침울하게
응시하는 모습의 여인 흉상과 대조를 이룬다. 그녀는 마치
원숭이가 내리치는 조각칼에 고통스러워하는 듯하다.

▲ 장-앙투안 와토, 〈원숭이 조각가 (혹은 조각상)〉,
1710년경, 오를레앙, 조형 예술 박물관

코끼리

Elephant

코끼리는 힘과 지능 덕분에 고대로부터 숭배를 받았다. 플리니우스에 따르면 로마인들은 그리스 에프리우스의 왕 피루스와 싸운 전쟁에서 코끼리를 처음 보았다.

● 신화적 기원
코끼리가 로마의 개선 행진 전차를 끌었다.

● 의미
절제, 힘, 온순함.
의인화된 아프리카의 상징물.
아담과 이브의 상징.
코끼리는 우의적으로 의인화된 명성의 전차도 끈다.

● 일화와 등장인물
고대 영웅들과 황제들이 쟁취한 승리의 광경.
노아의 방주, 동물들의 창조, 동방 박사의 경배

● 출전
플리니우스(大) 《박물지》
8.1~34,
《라틴의 자연과학자》 34,
체사레 리파의 《도상학》에서
〈힘〉, 〈온순함〉, 〈아프리카〉,
〈종교〉, 〈절제〉

고대 로마인들은 코끼리를 길들여 승전을 축하하는 유명한 개선 행진에 끌고 나왔다. 고대 영웅들의 승리라는 주제는 르네상스 도상에서 매우 귀중한 것이었다. 이 주제를 재현한 여러 작품들에서 화려하게 치장한 코끼리들이 짐마차를 끌고 각양각색의 물건들과 전리품을 운반하는 장면을 볼 수 있다. 때로는 코끼리가 심지어 '명성'의 우의적 형상이 탄 승리의 전차를 끄는 모습도 볼 수 있다.

종교적 측면에서 볼 경우, 코끼리는 순수하다 하여 여러 동물 우화집에서 호의적으로 받아들여지고 기억되었다. 실제로 코끼리는 성욕에 자극을 받지 않기 때문에 번식을 할 때는 암컷이 맨드레이크(가지과에 속한 유독 식물 – 옮긴이) 열매를 모아 상대 수컷에게 줌으로써 생식 욕구를 일깨운다고 한다. 이 까닭에 짝을 이룬 코끼리 암수 한 쌍의 이미지는 원죄를 짓기 전 육욕을 몰랐던 아담과 이브를 상징한다.

코끼리는 대체로 힘의 화신으로 묘사되지만 그 밖에 절제의 화신으로도 그려진다. 왜냐하면 코끼리는 언제나 동일한 양의 먹이만 먹는다고 믿어졌기 때문이다. 또한 코끼리의 이미지는 세계의 네 지역을 그린 그림 속에서 의인화된 아프리카의 상징물로 자주 등장한다.

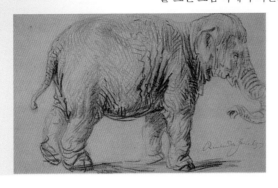

◀ 렘브란트 반 레인, 〈코끼리〉, 1637년경, 런던, 대영 박물관

개는 여러 상반된 함의들을 지녔는데, 그 중에서도
충성이 가장 널리 알려졌다. 플리니우스에 따르면 개는 말과 함께
인간의 가장 충성스러운 동료다.

개

Dog

신화에서 개는 사냥의 여신 아르테미스를 비롯하여 아도니스, 케팔로스, 악타이온과 같은 사냥꾼의 상징물로 나타난다. 흔히 묘사되는 신화는 악타이온의 이야기이다. 악타이온은 샘에서 벌거벗고 목욕하는 아르테미스와 님프들을 얼핏 보았다는 죄로 사슴으로 변해 자신의 사냥개들에게 물어뜯긴다.

동방에서 사람들은 육식 동물이자 도둑인 개가 시체를 먹는다고 믿었다. 성서에서도 개는 부정적인 측면으로 인식되어 창녀, 마법사, 우상 숭배자와 결부된다.

그러나 개는 대개 충성과 관련된 긍정적인 이미지도 갖는다. 예를 들어 중세의 묘석에는 충성의 상징으로 개가 조각되어 있다. 종교적 도상에서 개는 대천사 가브리엘과 함께 여행을 떠나는 토비아를 따라간다. 때때로 성탄 및 목자들과 동방 박사의 경배 그림에서 개를 볼 수도 있다. 반면 최후의 만찬 장면에서는 개가 부정적 의미를 함축한다. 이 그림 속에서 개는 유다의 발치에 누웠거나 혹은 갈등과 적대감을 암시하게끔 고양이와 싸움을 벌이는 모습으로 나타난다. 엠마오에서의 만찬 장면에서도 이와 동일한 함의를 지닌 개의 모습도 가끔 볼 수 있다.

세속적 도상에서 개는 대개 인간의 충실한 친구로서 포즈를 취한다. 특히 초상화에 그런 경우가 많다.

- **신화적 기원**
 아르테미스, 아도니스,
 케팔로스의 상징물.
 사슴으로 변한 악타이온이
 자신의 개들에게 물어뜯긴다.

- **의미**
 충성, 헌신, 선망, 악,
 후각, 갈등, 충성, 조사, 기억,
 첩자의 우의적 형상을
 나타내는 상징물

- **일화와 등장인물**
 토비아와 천사,
 목자들과 동방 박사의 경배,
 최후의 만찬, 엠마오의 만찬,
 성 도미니코, 코르토나의 성
 마르가리타, 성 로코의 상징물

- **출전**
 오비디우스 《변신 이야기》
 3.138–252,
 플리니우스(大) 《박물지》
 11.11–57,
 신명기 23:18,
 마태오의 복음서 7:6,
 요한의 묵시록 22:15,
 체사레 리파의 《도상학》에서
 〈다툼〉, 〈충성〉, 〈추적〉,
 〈기억〉, 〈첩자〉

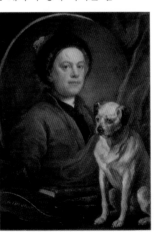

◀ 윌리엄 호가스,
〈퍼그와 화가〉,
1745, 런던, 테이트 미술관

상들리에의 촛불은
수태고지 그림의 도상을
되풀이한 것으로,
부부간의 도덕에서 여성의
기본 미덕인 순결을 암시한다.

창턱과 장식장 위의
사과들은 원죄를 상징한다.

단순하게 생긴 나막신은
붉은 안락의자 앞에 놓인
슬리퍼와 함께, 이 방이
결혼의 서약으로 신성해졌다는
표식이 될 수 있다. 이 때문에
부부는 겸손하게 맨발을 했을
것이다.

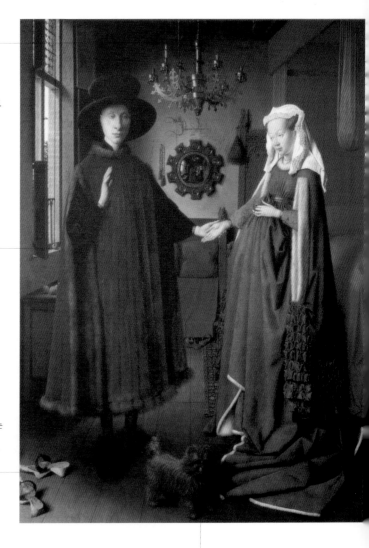

개의 이미지는 부부간의 정절을
명백히 암시한다.

▲ 얀 반 에이크, 〈아르놀피니의 결혼식〉,
1434, 런던, 국립 미술관

1433년에 신성 로마 제국 황제의 자리에 오른 룩셈부르크의 지기스문트(1368~1437)는 콘스탄츠 공의회(1414~17)를 소집한 것으로 유명하다. 이로써 서유럽 교회의 분열이 종식되었다.

1413년 시지스몬도 판돌포 말라테스타는 룩셈부르크의 지기스문트에게서 기사 작위를 받았다.

경계 태세로 귀를 쫑긋 세운 검은색 그레이하운드는 분별을 상징한다.

황제는 제국의 권력을 상징하는 구와 홀을 들고 있다.

주인의 명령을 기다리며 조용히 앞을 응시하는 흰색 그레이하운드는 충성을 나타낸다.

▲ 피에로 델라 프란체스카, 〈성 지기스문트 앞에서 기도하는 시지스몬도 판돌포 말라테스타〉, 1451, 리미니, 템피오 말라테스티아노

거울 속의 자신을 바라보며
만족스럽다는 듯 나신을 내보이는
여자는 허무와 정욕을 나타낸다.

벨기에산 애완견 그리폰 종(種)
은 결혼을 다룬 그림 속에 자주
등장하고 부부간 사랑의 바탕을
이루는 순결을 암시한다.

그리폰과 대조를 이루는
그레이하운드는 육체적 사랑을 상징한다.

▲ 한스 멤링, 〈인생무상〉.
1485년경, 〈인생무상과 신의 구원〉의 세폭 제단화 중 가운데 패널, 스트라스부르, 조형 예술 박물관

도금양은 부부간의
정절을 상징한다.

아프로디테의 상징물이자
성모 마리아의 상징물이기도 한
비둘기들은 순결을 암시한다.

개를 물고 있는 개는
계심을 암시하는 듯하다.
른 해석으로는 이 동물이
대이며 매춘부의 이미지를
기한다고 한다. 실제로
림 속의 디테일들은 모두
랑의 여신 아프로디테의
징물이다.

개는 부부간의 정절을 암시한다.
실제로 두 여인의 남편들은 먼 길을 떠났다.
아마도 그림 상단에 그려진 석호에서
사냥을 하고 있을 것이다.

▲ 비토레 카르파초, 〈두 여인〉, 1493–95,
베네치아, 코레르 박물관

여인의 정체는 알려지지 않았다.
하지만 뒤에 보이는 두 권의 책은 그녀가
교양에 관심이 있음을 분명히 알려준다.

인간의 충실한 친구인
작은 개는 신사와
숙녀들의 초상화에 자주
등장한다. 이 그림에서
개는 차분하고 침착한
여주인과 어울리게끔
딱딱하고 자제하는 듯한
포즈를 취한다.

부인의 무릎 위에 놓인
묵주는 종교적 헌신을
가리킨다.

▲ 야코포 다 폰토르모, 〈붉은 옷을 입은 여인의 초상〉,
1532–33, 프랑크푸르트, 국립 미술관

창은 공작의 개인 교사가 생명이
위험에 처했던 사고를 가리키는 듯하다.

사냥을 주제로 하는 초상화는
공작의 애견을 기념할 목적으로 그려졌다.
이 그레이하운드는 실제로 멧돼지
사냥 중 공작의 개인 교사를 구했다.

제임스 스튜어트는 많은
사람들로부터 존경과 사랑을 받았다.
반 다이크는 그의 초상화를
여러 번 그렸다.

▲ 안토니 반 다이크, 〈레녹스와 리치몬드의 공작 제임스 스튜어트의 초상〉,
1635-36, 런던, 켄우드 하우스

옷에 주렁주렁 달린 물건들은 병을 물리치는
힘이 있다는 부적들이었지만 하나 같이
쓸모가 없는 것으로 판명이 났다. 허약했던
펠리페 왕자는 네 살 나이로 세상을 떠났다.

강아지는 스페인의
펠리페 4세와
오스트리아의 마리아
안나 사이에 태어난 아들
펠리페 프로스페로의 놀이
상대였다.

▲ 디에고 벨라스케스, 〈펠리페 프로스페로 왕자〉,
1659, 빈, 미술사 박물관

정절과 충성의 상징인
개는 그리스도교 군인의
본보기인 말 탄 젊은
남자의 미덕을 암시한다.

눈에 슬픔을 담은 채 먼 곳을
응시하는 기사는 칼을 칼집에 넣고 있다.
이런 자세는 영웅의 장례를 묘사한
조각상에서 전형적으로 나타난다.

겁을 주는 개는 아직 기사가
극복해야할 역경이 있음을 암시한다.
이 그림에서 개는
부정적인 함의를 띤다. 동방에서
사람들은 육식동물인 개가 시체를
먹는다고 믿었다. 더불어 성서도
개를 곱지 않은 관점에서 기술했다.

나무딸기에 휘감길 듯
위협을 받는 백합은
기사가 명예를 지키기 위해
죽었다는 것을 암시하는 듯하다.

산족제비는
기사의 순결을 가리킨다.

▲ 비토레 카르파초, 〈젊은 기사〉,
1500–1, 마드리드, 티센–보르네미사 미술관

늦대

Wolf

고대 로마에서 늑대는 전쟁의 신 아레스에게 봉헌되었다.
로마 건국 신화에 따르면 쌍둥이 로물루스와 레무스는 테베레 강에
버려졌다가 구출된 뒤 늑대 젖을 빨아 먹었다.

신화적 기원
아폴론과 아레스에게
봉헌된 동물.
로물루스와 레무스를
늑대가 기른다.

의미
흉포, 교활, 탐욕, 이단, 방탕한
행위, 과식과 탐욕의 상징물

일화와 등장인물
아시시의 성 프란체스코가
구비오의 늑대를 길들인다.
늑대가 성 에우스타키오의
아들을 채간다.

출전
플리니우스(大) 《박물지》
8.80~84, 플루타르코스
《영웅전》(로물루스),
리비우스 《로마사》 1.4,
에제키엘 22:27,
보라지네 《황금전설》 9월 20
일, 체사레 리파 《도상학》에서
〈탐욕〉, 〈테베레 강〉

로마 문화에서는 늑대를 로마 건설의 상징으로서 높이 추앙했다. 또한 전쟁의 신에게 중요한 동물이기 때문에 전투를 앞두고 늑대가 목격되면 좋은 징조로 여겼다. 그러나 일반적으로 늑대는 부정적이고 상서롭지 못한 징조와 결부되었다. 플리니우스는 늑대에게서 단순히 시선을 받는 것조차 해로워서 늑대에게 먼저 시선을 던지지 못하고 늑대의 시선을 받은 사람은 목소리를 잃게 된다고 기술했다.

그리스도교 문화는 늑대를 흉포함과 탐욕의 표상으로 본다. 늑대는 신실한 사람들을 위협하는 악 내지는 악마이다. 양의 탈을 쓴 늑대의 이미지는 사람을 파멸로 이끄는 거짓 선지자를 묘사하는 데 쓰였다. 도미니코 수도회를 시각적으로 재현할 때, 종교 재판의 심문을 맡은 수도승을 상징하는 흰 개들이 이단자들을 뜻하는 늑대들을 뒤쫓는다. 성인들의 도상에서 유명한 것 중 하나는 구비오 주민들을 위협한 늑대를 길들이는 성 프란체스코의 이미지다. 전 로마 군인이었던 성 에우스타키오 전설에서는 때때로 늑대가 에우스타키오의 아들을 세차게 넘실대는 강의 한 쪽 둑에서 채가는 모습으로 등장한다. 이 때 성 에우스타키오는 다른 아들을 붙잡고 반대편 둑으로 강을 건넌다.

늑대의 이미지는 방탕한 행위를 암시하기도 한다. 왜냐하면 암 늑대를 이르는 라틴어 루파(lupa)가 '매춘부'라는 뜻도 가지기 때문이다. 암 늑대의 굴을 뜻하는 루파나르(lupanar)는 고대 로마에서 '매음굴'을 의미했다. 또한 늑대는 우의적으로 의인화한 과식과 탐욕의 상징물 중 하나로도 등장한다.

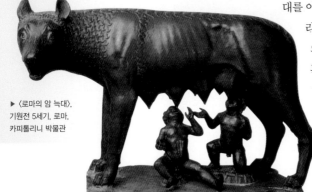

▶ 〈로마의 암 늑대〉,
기원전 5세기, 로마,
카피톨리니 박물관

고대로부터 사자는 힘과 긍지의 상징이었다. 사자들은 대지의
여신 키벨레의 전차를 끌었다. 헤라클레스는 네메아 지방의
사자 가죽으로 만든 옷을 입은 모습으로 자주 묘사된다.

사자

Lion

사자는 종교적 도상과 세속적 도상 모두에서 이중의 함의를 지녔다.
중세의 우화집들은 사자의 좋고 나쁜 여러 특성들을 강조한다. 사자
는 숲속을 어슬렁거리며 돌아다닐 때 꼬리로 발자국을 지운다는데,
예수도 이와 똑같다. 하느님 아버지가 세상에 보낸 예수는 자신이 지
닌 신성의 '흔적들'을 감추었다. 또한 사자는 눈을 뜬 채로 잠을 잔다
는데, 마찬가지로 예수도 십자가와 무덤 속에서 잠들었으나 그의 신
성은 깨어 있었다. 끝으로 새끼 사자는 어미 사자에게서 생명 없이 태
어난 뒤 사흘 동안 그대로 있다가 아비 사자가 와서 주둥이에 김을 불
어 넣을 때 비로소 생명을 얻는다고 한다. 말할 것도 없이 이는 그리
스도의 부활을 상징하는 것으로 해석된다.

　사자가 악마를 상징한다는 식의 부정적인 이미지는 베드로의 첫
째 편지의 한 구절로부터 유래했다.

　"여러분의 원수인 악마가 으르렁
거리는 사자처럼 먹이를 찾아 돌아다
닙니다." 때때로 사자들은 수도원장
성 안토니오, 은수자 성 바울로, 성 오
누프리오, 이집트의 성 마리아와 같은
성인들의 무덤을 사막에서 파는 모습
으로 묘사된다.

　사자는 4대륙의 재현에서 늘 아프
리카를 상징하고, 예전부터 죽 힘을
상징해왔다. 아울러 사자는 분노 및
성마른 성미와 연계되기도 한다.

신화적 기원
헤라클레스와 대지의 여신
키벨레의 상징물

의미
그리스도, 부활, 악마,
불굴의 정신,
7월과 여름철과
아프리카의 상징물,
긍지와 성마른 성미의 상징물,
고상한 용기, 징벌, 힘,
존경, 이성, 공포, 남성다움,
(부상당했을 경우) 복수,
베네치아의 문장

일화와 등장인물
성 마르코, 성 예로니모
(히에로니무스), 성 에우페미아,
성 테클라의 상징물

출전
헤시오도스 《신통기》 326-32,
오비디우스 《달력》 4.215-18,
플리니우스(大) 《박물지》
8.42-58,
베드로의 첫째 편지 5:8,
요한의 묵시록 5:5,
《라틴의 자연과학자》 1,
체사레 리파 《도상학》에서
〈아량〉, 〈징벌〉, 〈힘〉, 〈7월〉,
〈아프리카〉

◀ 보니파초 벰보,
〈비스콘티 디 모드로네
타로카드: 힘〉, 1447,
뉴헤이븐, 예일 대학교

제단 위의 십자가에 못 박힌
예수상과 밀짚 다발은 그리스도의
궁극적인 희생을 암시한다.

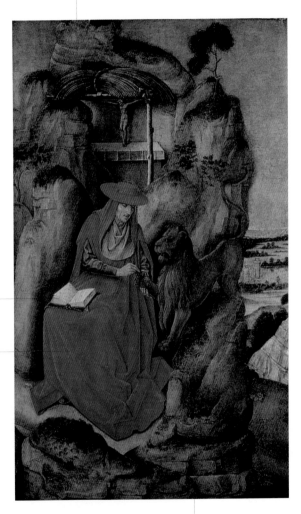

책은 수많은 성서
주석 연구에 기여한
성 예로니모의
또 다른 상징물이다.

추기경 예복은 중세의
잘못된 해석으로 말미암은 것이다.
성 예로니모는 추기경의 자리에
오른 적이 없었다. (실제로 당시
추기경이라는 직위 자체가 없었다.
– 옮긴이)

사자는 성 예로니모의 상징물이다.
《황금전설》에 따르면 발바닥에 가시가 박힌 사자가
성 예로니모의 도움으로 가시를 뺀 뒤 그를 떠나지 않았다고 한다.
사자는 또한 경건으로 극복되는 폭력의 상징이기도 하다.

▲ 차네토 부가토, 〈성 예로니모〉,
1452, 베르가모, 아카데미아 카라라

원경은 종려나무로 인해 약간의 이국적 정취를 풍긴다. 이 장면은 배경에 보이는 인물들이 동방의 옷차림을 한 것으로 보아, 팔레스타인의 베들레헴 근처에 있는 한 수도원에서 벌어진 것으로 추정된다.

사자를 보고 놀란 수도승들 외에도 초목으로 뒤덮인 수도원 안뜰에서 수사슴을 비롯한 몇몇 종류의 동물들을 볼 수 있다.

그림 속 건물들의 양식은 베네치아풍의 후기 고딕 양식이다. 이처럼 장면의 배경을 '당대의 것에 맞추는 수법'이 카르파초 작품의 특징이다. 또한 베네치아 공화국의 상징이 사자라는 점도 눈여겨 볼 만하다.

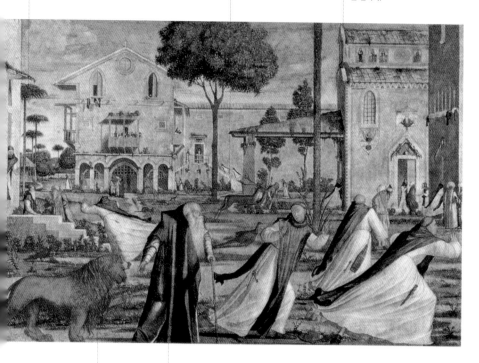

순하고 차분하며 다소 겁을 어먹은 듯한 사자는 일찍이 닥에 박힌 가시를 빼내어준 성인을 충실히 수행한다.

나이 들고 허약한 예로니모는 사자를 향해 손짓하면서 수도승들을 안심시키려 애쓴다. 화가는 전체적인 광경을 분명 유머 감각을 갖고 그려 나갔다.

▲ 비토레 카르파초, 〈성 예로니모가 수도원으로 사자를 데려오다〉, 1502, 베네치아, 스쿠올라 디 산 조르조 델리 스키아보니

사자

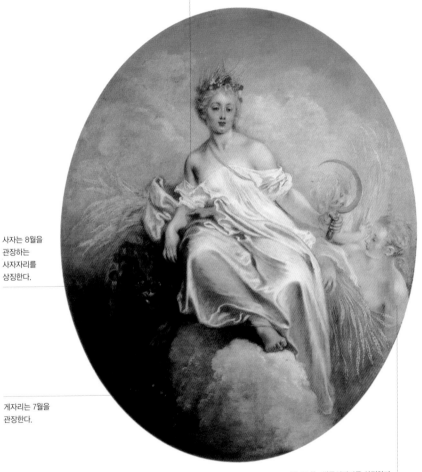

머리에 밀짚을 꽂은 여자는
수확의 여신이자 여름의 상징인 데메테르다.
그녀는 황도십이궁에서 여름철을 주재하는
별자리들의 상징물에 둘러싸여 있다.

사자는 8월을
관장하는
사자자리를
상징한다.

게자리는 7월을
관장한다.

두 소녀는 쌍둥이자리를 상징하며
6월을 나타낸다.

▲ 장-앙투안 와토, 〈여름〉,
1710년경, 워싱턴, 국립 미술관

포세이돈 뒤쪽의 인물이
포세이돈의 상징물 중 하나인
삼지창을 들고 있다.

바다의 여왕 베네치아가 산족제비
가죽으로 만든 호화스러운 겉옷을 입었다.
이 옷은 일반적으로 베네치아 공화국의
수장인 도제(doge)가 입었다.

성 마르코의 상징물인 사자의
이미지는 그림 속의 여자가
도시 베네치아의 의인화된 모습임을
드러낸다. 사자는 베네치아의
상징물이고 마르코는
이 도시의 수호성인이다.

바다의 신 포세이돈은
전통적으로 긴 머리털과
수염을 단 노인으로 그려졌다.

▲ 잠바티스타 티에폴로, 〈베네치아에게 선물을 주는 포세이돈〉,
1748-50, 베네치아, 두칼레 궁전

호랑이

Tiger

서방에서 호랑이는 대체로 부정적인 함의를 지닌다.
그러나 동방에서 호랑이는 두려운 존재인 동시에 숭배의
대상이었으며 금수의 왕으로 여겨졌다.

- **신화적 기원**
 호랑이들이 때때로
 디오니소스의 전차를 끈다.

- **의미**
 악마, 환영, 호색한,
 존경과 티그리스 강의
 알레고리를 나타내는 상징물

- **출전**
 플리니우스(大) 《박물지》 8,66,
 《자연과 동물에 관한 책》 19,
 필리포 피치넬리 《상징의
 세계》에서 〈티그리스〉,
 체사레 리파 《도상학》에서
 〈존경〉, 〈티그리스 강〉

신화적 전승에서 디오니소스의 전차는 퓨마나 표범이 끌었는데, 어떤 전승에서는 호랑이도 이 전차를 끌었다고 한다. 이것으로 보아 소아시아에도 술의 신 숭배가 퍼졌었다는 것을 알 수 있다. 한편 르네상스 시대의 신화 연구가들은 술에 취한 인간이 '호랑이처럼' 흉포하고 무섭게 변한다는 점을 들어 호랑이를 술의 취하게 하는 기능에 비유했다.

이와 대조적으로 중세의 동물 우화집들은 호랑이의 제 새끼에 대한 사랑을 강조했다. 사냥꾼들은 호랑이 새끼를 무척 값지게 쳤다. 실제로 사냥꾼들은 호랑이 새끼를 잡았을 경우 거울을 이용하여 흔적을 지워야 했다. 새끼를 잡아간 사냥꾼들을 추적하는 어미 호랑이는 거울에 정신이 쏠린 나머지 멈춰서 들여다보고는 거울 속에 비친 자신의 모습을 새끼로 생각한다는 것이다. 이는 악마의 덫에 빠진 인간의 행위에 비유된다. 악마의 덫은 헛된 환영들을 만들어 우리를 실재하지 않는 것들로 이끈다. 한편 야수인 호랑이를 사악한 악마의 화신으로 여기거나, 어미 호랑이가 사냥꾼들의 거울에 홀린 것처럼 아름다운 여성에 매료된 음탕한 남자의 화신이라고 믿는 사람들도 있다.

호랑이는 그림에서 티그리스 강을 나타내도록 의인화된 강과 동행하는 모습으로 그려지기도 한다. 전승에 따르면 티그리스(Tigris) 강은 그 이름을 호랑이(tiger)에서 따왔다고 한다.

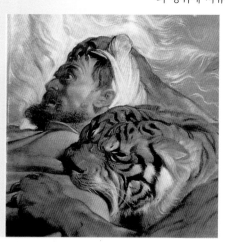

◀ 페터 파울 루벤스, 〈호랑이와 사자 사냥〉(일부),
1615-16, 렌, 조형 예술 박물관

이 그림에서 루벤스는 지리학적 주제에
관한 바로크 식 알레고리를 등장시킨다.
젊은 여자는 유럽을 나타낸다. 남자로 의인화된
다뉴브 강이 그녀를 포옹한다.

의인화된 아마존 강이
아메리카의 우의적 형상을 포옹한다.

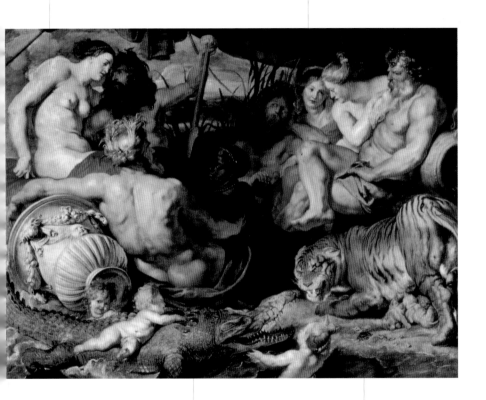

머리에 밀짚을 꽂은 남자는 나일 강의
화신이다. 나일 강은 아프리카의 상징인
흑인 소녀를 감싸고 있다. 소녀의 등 뒤에
있는 악어도 아프리카를 암시한다.

호랑이는 아시아를 상징하는 동물 중 하나다.
이 그림에서 호랑이는 꽃병에 기댄 남자로
표현된 갠지스 강을 수행한다.

▲ 페터 파울 루벤스, 〈4대륙〉,
1612-14, 빈, 미술사 박물관

표범

Leopard

표범은 도상에 자주 나타나지는 않으며 일반적으로 디오니소스의 승리나 동방 박사의 경배와 여행을 묘사한 장면에서만 볼 수 있다.

● 신화적 기원
표범은 술의 신
디오니소스의 전차를 끈다.

● 의미
악마, 적그리스도, 개종한
죄인, 간음, 분노

● 일화와 등장인물
(드물게) 세례자 성 요한의
상징물,
동방 박사의 여행 및 경배

● 출전
필로스트라토스,
《이미지들에 대한 해설》 1.19,
플리니우스(大)《박물지》 8,
예레미야 13:23,
필리포 피치넬리 《상징의
세계》에서 〈표범〉

고대에 표범은 디오니소스에게 봉헌된 동물로 여겨졌고, 때때로 술의 신이 탄 전차를 끄는 모습으로 등장한다. 이것은 디오니소스 숭배가 소아시아에 퍼졌음을 강조하기 위한 것인지도 모른다. 르네상스 시대에는 '디오니소스의 승리'라는 주제가 널리 유행했다. 이 주제를 재현한 작품들 속에서 디오니소스는 아리아드네와 나란히 전차를 타고, 표범이나 그 밖에 디오니소스에게 봉헌된 동물들이 전차를 끌며, 디오니소스의 추종자인 마이나데스와 사티로스가 그 뒤를 따른다. 때때로 디오니소스는 표범 가죽을 입은 모습으로 그려지기도 한다.

예레미야의 한 구절을 해석하다 보면 그리스도교는 표범을 악마와 동일시하는 경향이 있다는 것을 알게 된다. 중세의 동물 우화집들은 배신의 상징적 의미를 표범과 자주 결부시켜 다뤘다. 이러한 해석은 표범이 암사자와 푸마가 짝짓기 하여 태어난 불륜의 열매라는 믿음에서 비롯된다. 표범에 대한 이 같은 믿음은 고대로부터 꽤 널리 퍼져 있었다.

일부 그림들에서 세례자 성 요한이 전통적인 낙타 털옷 대신 표범 가죽을 걸친 것을 볼 수 있다. 피치넬리의《상징의 세계》에 따르면 이 고양이과 동물은 세례자 성 요한과 연관될 수 있다. 표범이 직선으로 민첩하게 진로를 잡아 달리는 것이 마치 요한이 어려서부터 믿음의 곧고 좁은 길을 간 것과 같기 때문이다. 때때로 표범은 동방 박사의 여행과 아기 예수 경배를 재현한 그림들에서 그들이 동방에서 왔음을 강조하기 위한 이국의 동물로서 등장하기도 한다.

◀ 티치아노, 〈디오니소스와 아리아드네〉(일부), 1522-23, 런던, 국립 미술관

유순하고 잘 길들여진 양은
머리에 흰 화환을 두르고 흰 옷을 입은
처녀로 의인화된 결백의 상징물이다.

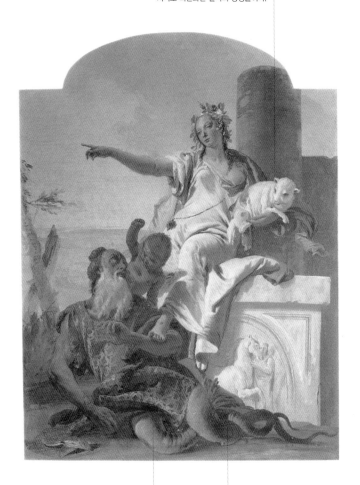

표범은 사기와 연관된다.
표범이 가죽의 아름다운 무늬로 먹잇감을
유인한 뒤 집어삼킨다고 믿었기 때문이다.

티에폴로는 체사레 리파의 도상학적 설명을
약간 벗어나 다리가 있어야할 곳에
뱀의 꼬리를 달고 표범 가죽을 걸친 남자의
형상으로 사기를 묘사했다. 사기꾼은 순진한 자들을
꾀어 뱀의 꼬리 같은 사기의 덫에 걸리게 한다.

▲ 잠바티스타 티에폴로, 〈사기를 쫓아내는 결백〉,
1734, 비첸차, 빌라 로시 칠레리 달 베르메

나이 든 여인은 성모
마리아의 어머니
성 안나이다.

가느다란 갈대 십자가는
세례자 성 요한의 상징물이다.

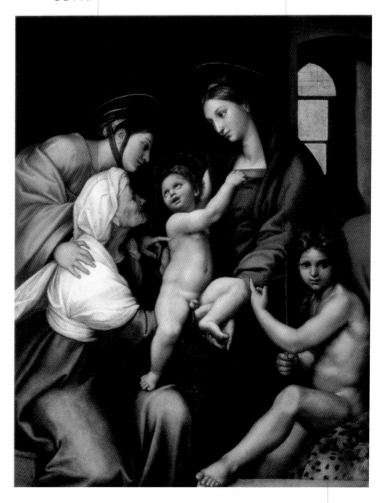

일부 작품에서 세례자 성 요한은
전통적인 낙타 털옷 대신 표범
가죽옷을 입고 있다.

▲ 라파엘로, 〈파란 옷을 입은 성모〉,
1511, 피렌체, 피티 궁전, 팔라티나 미술관

대중의 상상 속에서 마녀가 가장 좋아하는 친구라고
인식된 고양이는 일반적으로 의혹스런 존재로 여겨졌다.
어둠 속에서도 사물을 볼 수 있는 신비스런 능력 때문일 것이다.

고양이

Cat

그리스와 로마에서 사람들은 고양이가 달의 여신 아르테미스에게 봉
헌됐다고 믿었다. 신화에 따르면 사냥의 여신이기도한 아르테미스는
뱀 같은 팔을 100개나 가진 무서운 거인 티폰(티포에우스)을 피하기 위
해 고양이로 변신했다.

그리스도교 문화는 고양이를 사악한 짐승으로 받아들여 악마 및
어둠과 연관시켰지만, 이 동물은 긍정적인 함의도 지녔다. 고양이는
솜씨 좋은 사냥꾼이므로 영혼의 사냥꾼인 예수 그리스도에 견줄 수
있다고 믿어지기도 했다. 때때로 고양이는 성모 마리아의 상징물로
도 나타난다. 그 까닭은 그리스도가 세상에 태어난 날 한 배의 새끼를
출산한 어느 고양이에 관한 고대의 전설 때문이다.

최후의 만찬을 주제로 한 도상에서 갈등과 반목의 상징으로 고양
이와 개가 난폭하게 적대시하는 것을 가끔 볼 수 있다. 이와 같은 맥
락으로 다툼을 의인화한 장면에서 다툼은 칼로 무장한 젊은 남자의
형상으로 재현되고 남자의 발치에서 고양이와 개가 서로를 위협하며
다투는 것을 볼 수 있다. 또한 고양이는 겉과 속이 다른 기만적인 동
물로도 여겨지는데, 그 이유는 고양이가 보통 쥐와 함께 한바탕 놀고
난 뒤 잡아먹기 때문이다. 실제로 고양이는 최후의 만찬을 묘사한 그
림에서 배신의 상징으로서 가리옷 유다의 발밑에 등장할 때도 가끔
있다. 비슷한 이유에서 고양이는 정욕과 연관되었다.

고양이는 우리에 갇히는 것을 견디지 못하기 때문에 자유의 상징
물이 되었다. 그러한 이유로 슈바벤과 부르고뉴 공국에 속했던 몇몇
귀족 가문의 문장은 고양이로 장식되었다.

- **신화적 기원**
 아르테미스가 티폰을 피하기
 위하여 고양이로 변신한다.

- **의미**
 영혼의 사냥꾼인 예수의 상징,
 반역, 갈등, 적대, 자유

- **일화와 등장인물**
 성모 마리아의 상징물, 성탄,
 성가족, 최후의 만찬

- **출전**
 오비디우스 《변신 이야기》
 5.330,
 J.-P. 미네,
 《라틴 교부 문집》 111.236,
 필리포 피치넬리 《상징의
 세계》에서 〈고양이 속(屬)
 동물〉,
 체사레 리파
 《도상학》에서 〈다툼〉, 〈자유〉

▼ 로렌초 로토, 〈수태고지〉(일부),
1527, 레카나티, 시립 미술관

이 그림은 알타미라 영지의 백작이 의뢰한 일련의 가족 초상화의 일부다. 고야는 가족 중 다른 사람의 초상은 격식을 차린 자세로 그려야했지만 어린 소년의 초상만큼은 신선하고 자연스러운 포즈로 그릴 수 있었다.

고양이 세 마리가 눈을 크게 뜨고 새를 바라본다. 그림이 주려는 교훈은 엄숙하지만 (영혼을 위협하는 해로운 것들), 고야는 마치 오늘날의 만화에서처럼 그것을 아이러니와 희화화 기법을 써서 유쾌하게 처리했다.

소년이 끈으로 매어 놓은 새는 까치다. 도둑질을 잘한다는 명성에 걸맞게 까치는 화가의 명함을 '훔쳤다.' 이런 수법을 써서 고야는 그림에 서명하는 전통적인 문제를 재치 있게 해결했다.

여러 종류의 새들이 갇힌 정교한 새장은 어린 마누엘이 동물을 매우 좋아한다는 것을 전한다. 실에 발이 묶인 까치는 영혼을 가리킨다고 상징적으로 해석할 수 있다.

▲ 프란시스코 고야, 〈마누엘 오소리오〉, 1788, 뉴욕, 메트로폴리탄 미술관

우리에 갇힌 쥐와 장난치는
고양이의 이미지는 사랑과 구애의
위험에 대한 경고다.
실제로 고양이는 육욕을 상징한다.

고양이 때문에 기우뚱하게 넘어진
꽃병은 사랑의 열정과 쾌락의
함정을 가리킨다.

▲ 아브라함 미뇽, 〈고양이와 쥐덫과 꽃들의 정물〉,
1670-75, 암스테르담, 레이크스 미술관

고양이

----------------●

담담하게 체념한 심정으로 그리스도는
사도들 중 하나가 자신을 배신할 것이라고
선언한다. 그의 말에 참석자들 모두가
놀라움과 당혹감을 감추지 못한다.

예수가 총애하는 제자 요한이
그리스도의 어깨에 머리를 기댄다.

돈주머니를 숨기는
인물이 가리웃
유다이다.

식탁 위에 여기저기 놓인
빵과 술잔은 성찬식의
순간임을 말해 준다.

개와 대비되는 고양이는
반목과 갈등의 상징이다.
이 그림에서 고양이와 개는 적대적이고
위협하는 자세로 맞선다.

▲ 주세페 베르밀리오, 〈최후의 만찬〉,
1622, 밀라노, 콰드레리아 아르치베스코빌레

여인이 손에 든 악기와
악보는 음악을 암시한다.

르네상스 시대의 화가들은
바이올린의 직계 조상격인
비올라를 아폴론이 애호하는
악기로 묘사했다. 이 현악기는
일반적으로 고상한 음악을
연주하기에 어울리는 '귀족적'인
악기로 받아들여졌다.
한편 관악기와 타악기는 좀 더
서민적이고 심지어 통속적인
레퍼토리와 연관되었다.

졸고 있는 덩치 큰
흰 고양이는 무기력한
기질을 상징한다.

▲ 한스 발둥 그린, 〈음악〉,
1529, 뮌헨, 알테 피나코테크

산족제비

Ermine

밝게 빛나는 흰 털을 가진 작은 족제비를 일컫는 산족제비는
순결과 정절의 상징이다. 체사레 리파의 기록에 따르면 산족제비는
흰 털가죽을 더럽히느니 차라리 죽음을 택한다고 한다.

- **의미**
 순결, 정절, 부활,
 촉감의 상징,
 브르타뉴 대공의 문장

- **일화와 등장인물**
 성모 마리아와
 처녀 성인들의 상징물

- **출전**
 고린도전서 15:51~52,
 체사레 리파 《도상학》에서
 〈산족제비〉

여성 초상화에 등장할 경우 산족제비는 그것을 품에 안은 여자의 정
절과 미덕을 암시한다. 산족제비는 또한 순결의 상징으로서 정절의
승리를 축하하는 전차에 탄 모습으로 가끔 재현된다. 동일한 이유로
산족제비는 성모 마리아와 처녀 성인들의 상징물로 나타날 수도 있
다. 이 경우 이들은 때때로 산족제비 털로 안감을 댄 겉옷을 입는다.

더불어 몸집이 작은 이 동물은 털빛을 바꾸는 흥미로운 능력을 지
녔다. 여름철에는 산족제비의 털빛이 갈색이지만 겨울철에는 털 전
체가 흰색으로 변한다. 다만 꼬리 끝부분만은 그대로 갈색이다. 이러
한 현상을 두고 그것이 장차 세상에 닥칠 부활을 미리 알려주는 것이
라고 해석하는 사람들도 있다. 그들은 고린토인들에게 보낸 첫째 편
지(고린도전서)의 다음 구절을 들어 자기들의 해석을 뒷받침한다. "우
리는 죽지 않고 모두 변화할 것입니다. 마지막 나팔 소리가 울릴 때에
순식간에 눈 깜빡할 사이도 없이 죽은 이들은 불멸의 몸으로 살아나
고 우리는 모두 변화할 것입니다."

오감의 도상에서 부드러운 털로 이름난 산족제
비는 촉감의 상징물이다. 부드럽고 따뜻한 산족제
비 털은 매우 귀하고 값비쌌기 때문에 왕이나 황
제처럼 지체 높은 사람들만 입었다. 그들은 화가
들의 손을 통해 영원성을 부여받은 호화로운 초상
화 속에서 산족제비 가죽으로 테를 두르거나 안감
을 댄 망토를 입고 있다.

◀ 비토레 카르파초, 〈젊은 기사〉(일부),
1500~1, 마드리드, 티센-보르네미사 미술관

단정하게 빗은 머리와 고개를 돌려
한 쪽을 바라보는 자세로 말미암아
여인은 우아하고 정숙하게 보인다.

초상화의 주인공은 체칠리아
갈레라니로서 루도비코 스포르차가
다스리던 밀라노 공국 궁정의 귀부인이다.

산족제비는 순결과 정절의 상징이다. 전승에 따르면 산족제비는 흰 털을 더럽히느니
차라리 죽는다고 한다. 또한 이 동물은 초상화의 주인공인 젊은 여인을 가리킨다.
산족제비를 뜻하는 그리스어 '갈레(gale)'는 여인의 성(姓)인 '갈레라니(Gallerani)'의
앞 두 음절과 같기 때문이다.

▲ 레오나르도 다 빈치, 〈산족제비를 안은 여인〉,
1492, 크라쿠프, 차르토리스키 미술관

손은 샤를마뉴의
정의의 상징이었다.

황제는 프랑스 군주가 지닌
권력의 상징물인 샤를 5세의
홀과 샤를마뉴의 손을 들고 있다.

망토는 나폴레옹이
근면의 상징으로 삼은 프랑스의
별 무늬 자수로 장식되었다.

산족제비 모피는 매우 귀하고
값비쌌으며 왕이나 황제 등
지체 높은 가문 사람들만 입었다.

양탄자는 로마의 문양을
본떠서 흰죽지수리의
이미지를 넣어 짰다.

▲ 장-오귀스트-도미니크 앵그르,
〈황제의 보좌에 앉은 나폴레옹 1세의 초상〉, 1806, 파리, 라르메 박물관

지하에 서식하는 쥐는 일반적으로 어둠의 세력들과
결부된 불길하고 마력을 지닌 동물로 여겨졌다.

쥐

Mouse

플리니우스의 기술에 따르면 쥐는 앞날을 내다볼 줄 아는 유용한 동물이기 때문에 경멸해서는 안 되었다.

성서는 부정적인 측면에서 쥐를 재앙의 전파자로 취급했다. 대중의 상상 속에서도 쥐는 음식물에 몰려들어 게걸스럽게 먹어치우는 이유로 미움을 받았다. 쥐의 이미지가 인간에게 적대적인 악마 같은 존재인 까닭은 십중팔구 이런 이유일 것이다.

도상에서 쥐는 때때로 토스카나 지방의 도시 산 지미냐노의 수호성인 성 피나의 상징물로 나타난다. 전승에 따르면 13세기에 살았던 피나는 가난한 자들을 돕다가 15세의 어린 나이에 세상을 떴다. 소녀가 쥐가 들끓는 방의 나무 침상에 누워 죽음을 맞기 직전 성 그레고리오 1세가 그녀에게 나타나 곧 하늘나라로 갈 것임을 알렸다고 한다.

종교적 상상 속에서 쥐는 부정적인 상징적 의미를 지니며 아울러 게걸스럽게 먹는 악마의 이미지도 갖는다. 때때로 쥐는 창세기에서 말하는 생명나무의 뿌리를 갉아먹는 모습으로 나타난다.

● **의미**
악, 재앙, 악마

● **일화와 등장인물**
성 피나의 상징물

● **출전**
플리니우스(大)
《박물지》 8,221-23,
사무엘상 6:5,
조반니 디 코포
《산 지미냐노의 수호성인 성
피나의 전기》

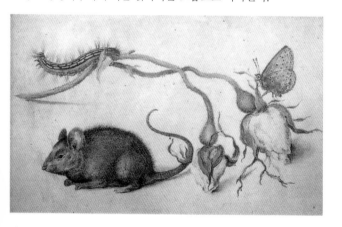

◀ 얀 브뢰헬(大),
〈쥐와 장미〉, 1618년경, 밀라노,
암브로시아나 미술관

앵무새는 쥐와 대조를 이룬다.
중세의 동물 우화집에 따르면
앵무새는 매우 '청결한' 새이며 따라서
원죄에 물들지 않은 예수 그리스도 및
성모 마리아와 연계된다.

악의 상징인 쥐가
호두를 깬 뒤
사탕 과자에 다가간다.

술잔이 있어서 더욱
두드러져 보이는 포도는
그리스도의 피의 상징이다.

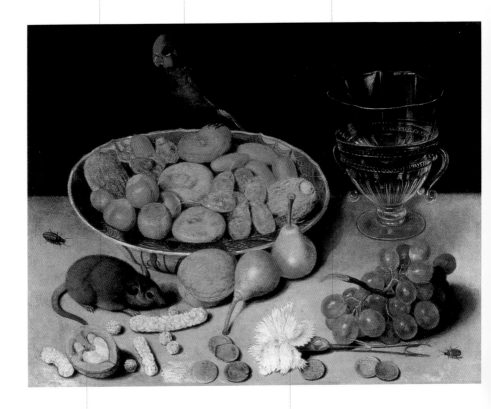

호두의 이미지는 삼위일체를 암시한다.
겉껍질은 성육신, 목질 부분은 십자가,
속의 과실은 예수의 신성을 나타낸다.

못 모양의 마른 카네이션
꽃봉오리는 그리스도의
십자가를 연상시킨다.

▲ 게오르그 플레겔, 〈후식이 있는 정물〉,
1610년경, 뮌헨, 알테 피나코테크

쥐를 잡으려는 고양이는 죄인들의
영혼을 함정에 빠뜨려 영원히
저주받도록 이끄는 악마를 닮았다.

쥐는 아마도 악을,
나아가 죄를
암시하는 듯하다.

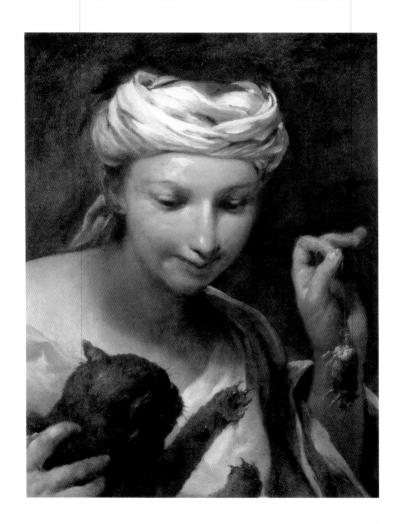

▲ 주세페 마리아 크레스피, 〈고양이와 죽은 쥐와 소녀〉,
1700년경, 케임브리지, 피츠윌리엄 박물관

다람쥐

Squirrel

수많은 문화권에서 의혹스러움을 산 다람쥐는
대체로 부정적인 함의를 지닌다. 다람쥐는 싸우기 좋아하고
반항적인 동물로서 악의 상징으로 받아들여진다.

● **의미**
　　악, 악마, 신의 섭리

● **출전**
　　J.-P. 미녜,
　　《라틴 교부 문집》 111.979.
　　필리포 피치넬리 《상징의
　　세계》에서 〈다람쥐〉

고대 게르만 문화권에서 다람쥐는 중상모략과 사악함을 나타냈으며
더불어 불화를 획책하는 동물로 간주되었다.

　다람쥐가 그리스도교적인 상상 속에서 일반적으로 사탄과 악의 상
징이 된 까닭은 아마도 불그스레한 색(적어도 유럽 종에 있어서)과 날 듯
이 빠르게 움직이는 타고난 민첩함, 그리고 포획하기 어려운 점 때문
일 것이다. 게다가 욕심과 탐욕으로도 이름이 난 것은 아마도 음식물
을 은신처에 저장하는 버릇에서 기인했을 것이다.

　그럼에도 불구하고 다람쥐는 신의 섭
리와 같은 긍정적인 의미를 상징하기도
한다. 그렇게 된 것은 다람쥐가 비를 가
리기 위해 꼬리로 스스로를 감싸는 습성
에서 유래했다는 주장도 있다. 일반적으
로 흔히 볼 수 있는 도상의 주제는 아니
었지만 다람쥐는 부정적이고 긍정적인
두 가지의 상징적 의미에 따라서 표현되
거나 아니면 단순히 애완동물로서 묘사
되기도 했다.

◀ 아브라함 미뇽, 〈과일, 다람쥐, 황금방울새가 있는 정물〉(을
1675년경, 카셀, 빌헬름스회헤 성 국립 미술관

가로지른 막대 위에서 균형을
잡고 있는 다람쥐는 구원으로
이끄는 그리스도의 십자가를
암시하는 듯하다.

편도나무 가지들은
그리스도의 성육신을
가리킬 수도 있다. 이것은
아론이 지닌 나뭇가지의
기적을 기술한 민수기의
한 구절(17:23)에서
근거한다. 이에 따르면
증거의 장막에 놓인
"아론의 가지에 싹이 돋고
꽃이 피었으며 감복숭아
열매가 이미 익어 있었다."

붉은 쿠션은 그리스도가
장차 받을 수난과 성모 마리아의
슬픔을 암시할 지도 모른다.

르네상스의 도상에서 수태고지가 일어나는
장소는 보통 집 밖, 그것도 회랑 아래인 경우가
많다. 성모는 독서 중에 수태고지를 받는다.

▲ 코스메 투라, 〈수태고지〉,
1469, 페라라, 두오모 박물관

가지에 앉은 새는 찌르레기이며
아마도 초상화에 그려진 인물의
이름을 가리킬 것이다.

포도덩굴로 장식된 파란
배경은 한스 홀바인이 그린
다른 초상화에도 나타난다.

다람쥐는 14세기 이래로
잉글랜드에서 매우 인기가
있었으며 여성 초상화에
애완동물로 자주 등장했다.

▲ 한스 홀바인(小), 〈다람쥐 및 찌르레기와 함께 있는 여인〉(일부),
1526-28, 런던, 국립 미술관

배경의 폭풍이 몰아치는 풍경은
인생의 역경을 암시한다.
한편 바람에 가지가 휜 나무 두 그루는
결혼 생활과 모든 상황을 둘이서
함께 감내해야할 필요성을 가리킨다.

사람들은 수컷 다람쥐가 먹이를
비축한 뒤 굴 속에 몸을 숨기고
겨울잠을 자며 그동안 암컷 다람쥐를
굴 바깥에서 추위에 떨게
내버려둔다고 믿었다.

남자는 이기적인 다람쥐를 손으로 가리키고
있다. 한편 그의 다른 손은 "호모 눈쿠암(homo
nunquam)"이라는 글귀가 적힌 종이 한 장을 들고
있다. 이를 풀이하면 "인간, 절대로 안 된다",
다시 말해 '인간은 이런 식으로 행동해서는
안 된다'는 뜻이다.

여인의 품에 안긴 작은 개는 정절을
애교스럽게 암시한다. 남편의 어깨에 살갑게
손을 걸친 여인의 자세에서 정절이란
미덕의 중요성이 재차 강조되고 있다.

▲ 로렌초 로토, 〈니콜로 보니와 아내의 결혼〉,
1525, 상트페테르부르크, 에르미타슈 미술관

토끼

Rabbit

상징적 의미라는 측면에서 볼 때 토끼와 산토끼의 이미지는
일치하는 경향이 있다. 천성적으로 왕성한 번식력을 갖춘 토끼는
아프로디테와 연계되었다.

● **신화적 기원**
아프로디테의 상징물

● **의미**
다산, 욕정, 육체적 쾌락,
성모 마리아의 상징물

● **출전**
플리니우스(大) 《박물지》
8.217–20,
필리포 피치넬리 《상징의
세계》에서 〈토끼〉

토끼의 라틴어 명칭인 '쿠니쿨루스(cuniculus)'는 지하에 굴을 파는
(쿠니쿨리, cuniculi) 습성에서 왔다. 번식력이 매우 높은 토끼는 특히
르네상스 시대 이래로 정욕의 상징이었으며 사랑을 표현한 그림에서
때때로 육체적 사랑의 상징으로 나타난다.

종교적 도상에서 토끼는 긍정적인 함의를 지니기도 한다. 성모 마
리아의 발치에 놓인 흰 토끼는 의심할 나위 없이 정절을 의미하거나
혹은 욕정의 극복을 암시한다.

중세의 동물 우화집들은 토끼나 산토끼가 지닌 또 다른 특이한 버
릇도 이따금 언급했다. 일례로 토끼는 비탈을 재빨리 뛰어 올라가 추
적자들을 따돌릴 수 있다. 이러한 특성은 악마의 유혹으로부터 도망
쳐 저 높은 곳에 있는 하느님에게 다가가는 인간의 이미지로 해석되
었다. 다른 종교적 표현에서는 토끼가 부정적인 함의를 띠기도 한다.
예를 들어 사막의 성 예로니모를 그린 어느 그림에서는 토끼가 성인
이 극복하려고 힘써야 할 정욕이나 사악한 유혹들을 상징한다. 에우
스타키오에게 보낸 편지에서 예로니모는 사막의 뜨거운 태양아래
서조차 젊은 시절에 누렸던 쾌락의 추억으로 고통스러웠노라고 고
백했다.

▶ 티치아노, 〈토끼와 성모〉(일부),
1530, 파리, 루브르 박물관

화가는 당대의 베네치아 풍으로
꾸며진 실내를 성모 마리아의
출산 장소로 삼았다.

히브리어로 쓴 시구의 의미는
"거룩하도다. 거룩하도다. 거룩하도다.
야훼의 이름으로 오는 자는 복이 있도다."이다.

토끼 두 마리는
다산을 상징한다.

그림은 베네치아 전승에 따라
하녀들이 갓 태어난 아기 예수를 씻기는 동안
성모는 음식을 받는 장면을 묘사했다.

▲ 비토레 카르파초, 〈성모의 출산〉,
1502-7, 베르가모, 아카데미아 카라라

고대로부터 아프로디테에게 봉헌된
도금양은 사철 푸르기 때문에
르네상스 시대에 영원한 사랑의 상징이 되었다.

토끼는 아프로디테의
상징물 중 하나이다.

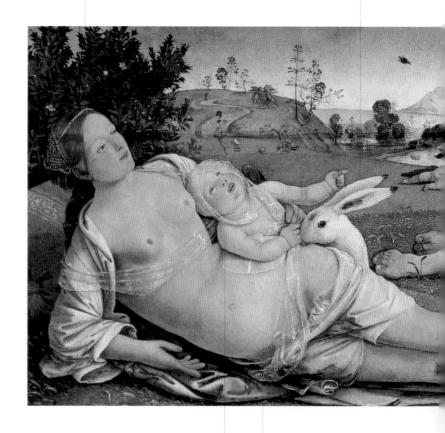

고대 신들의 계보를 연구하는 신통계보학에 따르면
에로스는 원시의 혼돈으로부터 태어났다. 그러나
좀 더 일반적인 전승에서는 그를 아프로디테와
아레스 사이에서 태어난 아들이라고 여긴다.

아프로디테는 일반적으로 반라로
묘사된다. 아레스와 병치된 여신의
이미지는 아마도 전쟁의 폭력을 이기는
사랑의 힘을 암시할 것이다.

▲ 피에로 디 코시모, 〈아프로디테, 아레스, 에로스〉,
1505년경, 베를린, 회화 미술관

르네상스와 바로크 예술에서 흔히
볼 수 있는 날개 달린 케루빔들은
고대 그리스 로마 도상에 나오는
에로스에서 유래했다.

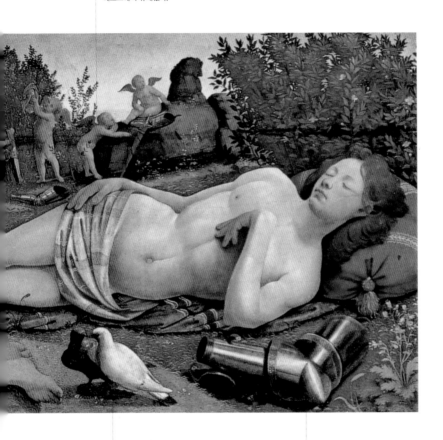

비둘기들은 사랑의 여신
아프로디테의 상징물이다.
사랑을 속삭이는 듯한 두 마리의
다정한 포즈는 연인들의
포옹을 암시한다.

갑옷은 전쟁의 신 아레스를
분명하게 나타내는 상징물이다.

낙타
Camel

낙타는 고대에도 이미 잘 알려졌던 동물이다. 낙타(camel)의 이름이 '땅 바닥으로'라는 뜻의 그리스어 '카마이(chamai)'에서 유래했다는 주장도 있다. 등에 짐이 실릴 때 낙타가 땅 바닥에 무릎을 꿇기 때문이다.

플리니우스는 낙타의 특징을 설명하면서 낙타가 짐꾼용 외에 전투에서도 사용되었다고 주장했다.

후에 가서 낙타를 그리스도에 비유하는 교부들도 있었다. 그 이유는 낙타가 구세주처럼 무릎을 꿇으며 무거운 짐을 지기 때문이었다. 한편 낙타는 오만하게 생겼다 하여 주제넘음과 같은 부정적인 함의도 지녔다.

낙타는 우물가에 있는 리브가를 재현한 그림 속에 나타난다. 그림에서 처녀는 보통 엘리에젤과 그의 낙타들에게 마실 물을 주는 모습으로 묘사된다. 엘리에젤은 아브라함이 아들인 이사악의 신붓감을 찾도록 보낸 하인이었다. 신부는 물론 리브가로 결정된다.

모세가 이스라엘 백성을 인도하여 이집트를 떠날 때의 이야기를 재현한 그림들 속에도 낙타가 등장한다. 또한 동방 박사의 여행과 아기 예수 경배를 그린 장면에서 동방의 왕들이 낙타를 동반한 경우가 자주 있다.

13세기 도미니코회 수사였던 야코부스 데 보라지네에 따르면 성 코스마와 성 다미아노의 순교 후 두 형제는 따로 묻힐 뻔 했으나 낙타가 인간의 목소리를 내어 그들을 함께 매장하도록 명령했다고 한다.

세속적 도상에서 낙타는 인더스 강의 상징물 및 4대륙의 재현에서 아시아의 상징물로 나타난다.

고대로부터 편백나무는
애도의 상징이었다.

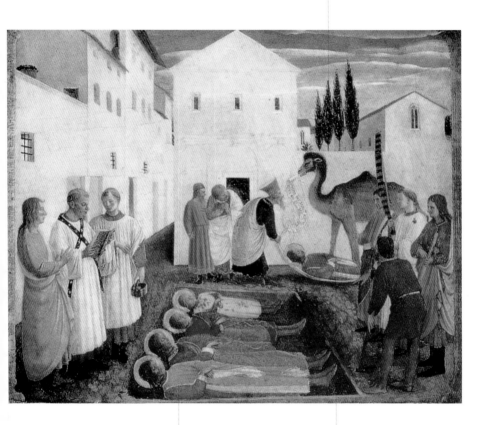

코스마와 다미아노는 그들의
다른 세 형제들과 더불어 죽임을 당했다.
오형제는 모두 우상 숭배를 거부하고
그리스도교 신앙을 부인할 것을 거절했다.

순교를 당한 뒤 성 코스마와
성 다미아노 형제는 따로따로 묻히게
되어 있었으나 낙타가 인간의 목소리를
내어 그들을 함께 매장하라고 명령했다.

▲ 프라 안젤리코, 〈성 코스마와 성 다미아노의 매장〉,
1438–43, 피렌체, 산 마르코 박물관

사슴

Deer

악타이온은 사냥의 여신 아르테미스가 연못에서 목욕을 할 때
감히 그녀의 나신을 보고 말았다. 여신은 그 벌로 악타이온을
수사슴으로 만들었고, 그는 자신의 개들에게 갈기갈기 물어뜯겨 죽었다.

● 신화적 기원
사슴들이 아르테미스와
시간의 전차를 끈다.
악타이온이 사슴으로 변한다.
헤라클레스가 케리네이아의
사슴을 포획한다.

● 의미
하느님을 애타게 찾는 영혼.
선의 이미지, 분별,
청각의 상징물

● 일화와 등장인물
성 율리아노, 성 에우스타키오,
성 에지디오(자일스),
성 후베르토의 상징물

● 출전
오비디우스 《변신 이야기》
3.138–252,
플리니우스(大) 《박물지》 8.118,
《라틴 교부 문집》 30,
시편 18:33–34, 42:1,
이사야 35:6,
체사레 리파 《도상학》에서
〈분별〉

▶ 제이콥 밀러,
〈사슴을 탄 사냥의 여신
아르테미스〉, 1615년경,
나폴리, 카포디몬테

플리니우스는 사슴이 노래에 잘 홀리고 유순하며 조심성 많은 동물
이라고 기술했다. 또한 사슴은 뱀의 적으로서 뱀 소굴을 찾아 콧김을
불어넣어서 강제로 뱀을 쫓아낸다고도 했다.

성서도 사슴을 여러 번 언급하는데, 그리스도교 도상에서는 무엇
보다도 시편 42장에서 비롯한 의미가 가장 크다. "암사슴이 시냇물을
찾듯이, 하느님, 이 몸은 애타게 당신을 찾습니다."

중세의 동물 우화집들은 플리니우스의 말을 되살려서 뱀의 무서
운 적인 사슴이 뱀 소굴에다 입으로 물을 뿜고 이에 쫓겨 나온 뱀을
발로 뭉갠다고 전한다. 그리스도 역시 악마에 대해 이와
같은 것을 행한다. 종교 도상학은 이러한 개
념들을 받아들여 악에 대한 선의 승리를
암시하는 것으로서 사슴이 뱀을 짓밟
는 이미지를 보여준다. 세속적으로 재
현한 작품들에서는 사슴들이 의인화된
시간의 전차를 끈다. 그 까닭은 이탈리아
시인 페트라르카가 《승리》에서 시간
이 날쌔게 지나간다고 묘사했는데,
사슴이 바로 날쌘 동물이라고 여겨
졌기 때문이다. 오감을 나타내는
전통적인 도상에서는 사슴이 청
각을 나타낸다. 또한 사슴은 신
중함의 알레고리에 대한 상징물
로 나타나기도 한다.

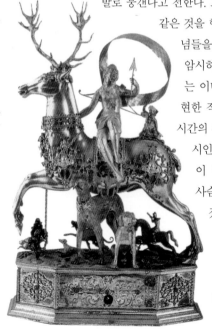

시편 42장에 묘사된 샘을 찾는
목마른 사슴의 이미지는
초기 그리스도교 시대에 매우 널리 퍼졌다.
사슴은 하느님을 찾는 신자를 뜻한다.

뿔이 없는 것으로 보아
오른쪽 사슴은 암사슴이다.

가운데의 십자가는 이 장면의 상징적 의미를
강조한다. 이것은 밀라노 중심부에 소재한 초대
그리스도교 시대의 롬바르드 무덤 안에 그려진
벽화의 일부이다.

두 사슴 주위를 꽃이 만발한 장미덤불이
둘러싸고 있다. 이것은 에덴동산을 암시한다.

▲ 〈십자가 양 옆의 사슴 두 마리〉, 롬바르드 무덤 벽화,
6–7세기, 밀라노, 스포르체스코 성 시립 미술품 컬렉션

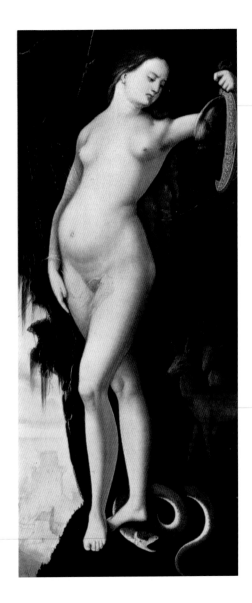

거울은 스스로의 진정한
모습을 보는 현자의 미덕을
분명하게 가리킨다.
한편 거울 속의 해골은
육체적 아름다움의
덧없음을 암시한다.

포식자로부터 도망칠 수
있는 능력을 가졌기 때문에
사슴은 분별의 상징이다.

분별의 상징으로서
뱀의 이미지는 마태오의
복음서에서 유래했다.
"그러므로 너희는 뱀같이
슬기롭고 비둘기같이
양순해야 한다." (10:16)

▶ 한스 발둥 그린, 〈분별〉, 1529, 뮌헨, 알테 피나코테크

양

Lamb

양순함의 상징인 양은 전통적으로 유대인들이 유월절 기간에 희생으로
바친 동물이었다. 후에 그리스도교도 그 전통을 이어받았다.

그리스도교 도상에서 양은 매우 중요하다. 이미 그리스도교도의 초
기 지하 묘지에서 양은 그리스도와 그의 희생의 상징으로서 발견된
다. 때때로 예수가 양을 어깨에 진 모습을 볼 수 있다. 이와 같은 표현
에서 예수는 길 잃은 양을 찾는 '선한 목자'를 뜻한다.

양은 또한 십자가 및 양의 피를 모으는 잔과 함께 자주 그려진다.
이는 그리스도의 수난을 명확하게 가리키는 상징물이다. 양은 부활
의 깃발인 큰 기와 함께 묘사되기도 한다. 양은 세례자 성 요한의 상
징물이기도 하다. 요한이 예수가 지나가는 것을 보고 "하느님의 어린
양을 보라"고 말한 유명한 일화 때문이다.

이 밖에 몇몇 종교적 일화들의 재현에도 양이 등장한다. 야훼는 아
벨이 제물로 바친 양은 반겼고 카인이 바친 땅의 곡물은 반기지 않
았다. 요아킴은 축제일에 양을 제물로 바치러갔던 예루살렘의 성전
에서 쫓겨났다. 아기 예수 경배를 그린 그림에서는 목자들이 바친 양
의 발이 묶여 있는 것을 가끔 볼 수 있다. 이것은 장차 일어날 그리
스도의 희생을 앞서 보여준다. 양은 성모자 그림에서 동일한 함의를
지니고 등장한다. 여기에 어린 세례자 요한이 이따금 함께 그려지는
경우도 있다.

세속적 도상에서 양은 실제로 가진 특성이나 유추된 특성에 부합
되게끔 양순함, 온순함, 인내, 겸손 등을 상징한다.

● **의미**
그리스도의 상징,
그리스도의 수난,
양순함, 온순함, 인내,
겸손의 알레고리에
대한 상징물

● **일화와 등장인물**
카인과 아벨의 제물,
성전에서 쫓겨난 요아킴,
목자들의 경배,
세례자 성 요한과 성
아녜스의 상징물

● **출전**
이사야 53:7,
요한의 복음서 1:29, 1:36,
요한의 묵시록 7:9-17, 14:1
체사레 리파 《도상학》에서
〈온순함〉, 〈인내〉, 〈겸손〉

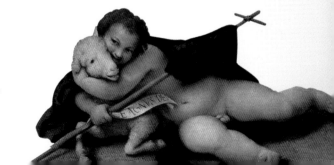

▶ 로렌초 로토, 〈보좌에 앉은 성모와 성인들〉(일부),
1521, 베르가모, 산토 스피리토 교회

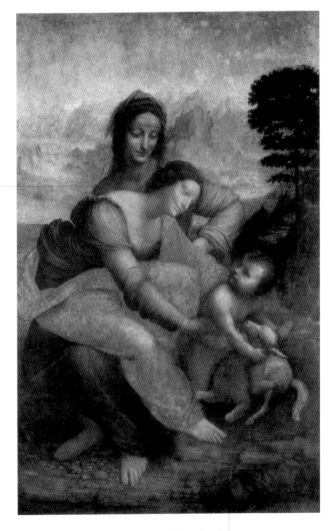

성모 마리아의 어머니
성 안나는 때때로 성모 및
아기 예수와 함께 있는
모습으로 그림 속에 나타난다.

아기 예수가 그러안은 양은 그리스도가
장차 겪을 수난을 예시한다.
이사야에 이런 구절이 있다. "그는 도살장으로
끌려가는 어린 양과 같다." (53:7)

▶ 레오나르도 다 빈치,
⟨성 안나와 어린 양과 함께 있는 성모자⟩,
1510–13, 파리, 루브르 박물관

사막에 있는 어린 세례자 성 요한의 도상은
트렌트 공의회 이후 널리 유행되었다.
이 도상은 어릴 적 함께 노는
세례자 요한과 그리스도를 재현한
르네상스 시대의 이미지에서 유래했다.

십자가에 달린 띠에는 '하느님의 어린
양을 보라'는 뜻의 "에케 아그누스 데이
(Ecce agnus Dei)"라는 글귀가 적혀 있다.
십자가는 세례자 성 요한을
식별하는 상징물 중 하나이다.

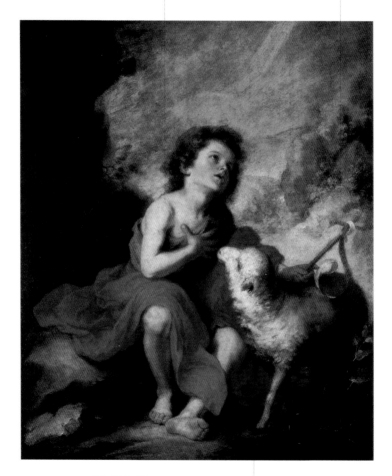

양은 세례자 요한의 으뜸가는 도상학적 상징물이다.
요한은 그리스도가 지나가는 것을 보고 "하느님의
어린 양을 보라"(요한 1:29)고 말했다.

▲ 바르톨로메 에스테반 무리요, 〈어린 세례자 성 요한〉,
1670–80, 마드리드, 프라도 미술관

윗부분의 비둘기는 성령을 상징한다.
성령은 빛나는 광선의 형상으로
참석한 자들에게 임한다.

양에 대한 경배가 초목이
울창한 에덴동산에서 벌어진다.
배경에는 천상의 예루살렘에
들어선 성채들과 첨탑들이 보인다.

성배에 피를 흘려 넣고 있는 흰 양은 인류를 구원하기 위해
스스로를 희생한 그리스도를 상징한다. 이 장면은 경배하는 천사들이
에워싼 제단 위에서 일어나고 있다. 그리스도의 수난을 가리키는
상징물들을 몸에 지닌 천사들도 더러 있다. 상징물로는 십자가,
가시 면류관, 채찍질하기 위한 기둥, 신포도주에 적신 해면을
꼭대기에 꽂은 갈대 등이 보인다.

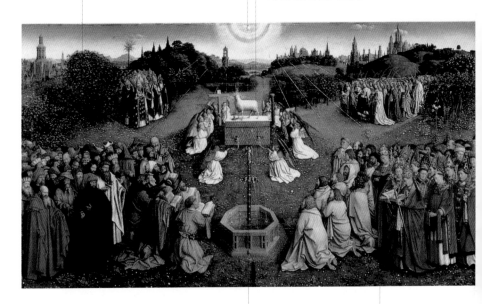

그림 중앙에 자리한
양의 제단 바로 아래에서
은총의 샘이 뿜어 나온다.

하느님의 축복을 받은 자들이
빽빽하게 무리지어
양의 제단에 다가선다.

▲ 휘베르트와 얀 반 에이크, 〈신비로운 양에 대한 경배〉,
다면화 중 가운데 패널, 1426-32, 겐트, 성 바보 대성당

수많은 함의를 지녔지만 소는 대체로 짐을 운반하는
짐승으로 그려지고, 들에서 일하거나 혹은 무거운 짐을
끄는 모습으로 자주 등장한다.

소

Ox

히기누스에 따르면 헬레네가 납치된 후 아가멤논이 트로이와의 전쟁
을 벌이기 위해 그리스의 모든 군주들을 초청했다고 한다. 사절단이
이타카에 도착하자 아내와 갓 태어난 아들과 함께 집에 머물고 싶었
던 오디세우스는 미친 체하면서 전통적인 방식에 모두 어긋나게 소
와 말을 쟁기 뒤에 매고 밭에 소금을 심었다. 그러나 속임수는 결국
들통이 났고 오디세우스는 강제로 집을 떠나야했다.

에우리스테우스 왕이 헤라클레스에게 부과한 열두 가지 과업들
중 하나는 거대한 괴물 게리온의 소들을 훔치는 것이었다.

소는 한 때 제물용 동물로 여겨졌고 따라서 그림에서는 그리스도
의 희생의 이미지로서 양 대신 가끔 등장한다. 또한 중세에 소는 이
따금 인내의 상징물로 표현되었고 파리의 노트르담 교회를 장식하는
성화들 속에서 이런 역할을 맡고 있는 것을 종종 볼 수 있다. 성탄과
목자들의 경배 그림에서 소는 일반적
으로 예수가 태어난 마구간 안에
서 나귀 옆자리에 있는 모습으
로 묘사된다. 이런 종류의 성화
들에서 소는 나귀로 표현된 구
약과 대비를 이루는 신약을 나
타낼 수도 있다. 소는 또한 어
릴 적에 '귀머거리 소'라는 별
명을 가졌던 성 토마스 아퀴나
스 및 소떼들에게 매였던 성 루
치아의 상징물로도 나타난다.

◀ 야코벨로 델 피오레,
〈소떼에 묶인 성 루치아〉,
1388, 페르모, 시립 미술관

성탄 장면에 등장하는 나귀와 소는
실제로는 복음서 외경에만 언급되어 있다.

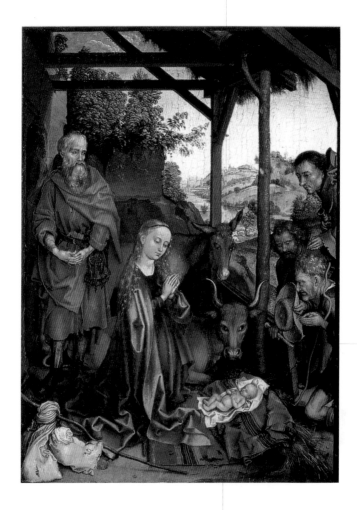

예수가 태어난 마구간에
나귀 바로 옆에 있는
소는 구약과 대비도
신약을 상징하기도 한다

▲ 마르틴 숀가우어, 〈목자들의 경배〉,
1472년경, 베를린, 회화 미술관

철저한 궁핍을 강조하기 위해
아기 예수는 천 조각 위에
발가벗은 채로 누워 있다.

252

힘과 기운의 이미지를 갖는 황소는 고대의 농업 사회에서 그 넘치는 활력을 높이
사서 숭배되었다. 황소는 또한 다산의 상징이기도 했다. ('ox'가 모든 소를 통칭하며 특히
가축으로 기르기 위해 거세한 소를 말하는 반면, 'bull'은 거세하지 않은 수소를 말한다.)

황소
Bull

황소는 신화 속 많은 설화에서 주역으로 등장한다. 그 선두에 크레타
의 미노타우로스가 있다. 황소의 머리에 인간의 몸을 한 이 괴물은 테
세우스에게 살해당했다.

헤라클레스의 열두 과업 중 하나는 크레타 섬 전체를 엉망으로 만
들도록 포세이돈이 보낸 황소와 싸우는 일이었다. 또한 데이아네이
라를 아내로 차지하기 위해 헤라클레스는 그의 경쟁자인 강의 신 아
켈로오스를 상대해야 했다. 몇 가지 동물 모습으로 변신한 강의 신은
마지막에 황소로 변해 대항했지만 결국 영웅에게 패하고 말았다.

제우스는 카드모스의 누이인 에우로페에 반해서 흰 소로 변신하
여 그녀를 납치했다. 이 이야기는 종교적 도상에 큰 반향을 불러 일
으켰다. 그 까닭은 아마도 황소가 에우로페를 납치한 이야기를 그리
스도가 황소처럼 영혼을 하늘로 데려가는 알레고리로 읽을 수 있기
때문일 것이다. 이 이야기는 오비디우스의 《변신 이야기》에서 나왔
는데, 이 책은 그리스 로마 신화를 그리스도교적 관점에서 해석한 중
세의 유명한 고전이다.

* **신화적 기원**
테세우스가 크레타의
미노타우로스를 무찌른다.
헤라클레스가 황소로 변한
아켈로오스와 싸운다.
헤라클레스가
크레타의 황소와 싸운다.
제우스가 황소로 변해
에우로페를 납치한다.

* **의미**
(드물게) 그리스도의 수난,
4월의 알레고리의 상징물

* **일화와 등장인물**
성 에우스타키오, 성 루치아,
성 실베스테르, 성 테클라의
상징물

* **출전**
히기누스 《우화집》 30,
오비디우스 《변신 이야기》
2,836-75, 9,65-92,
플리니우스(大) 《박물지》
8,181-83,
플루타르코스
《영웅전》(테세우스),
야코부스 데 보라지네
《황금전설》 10월 18일,
12월 31일, 9월 20일,
J.-P. 미녜 《라틴 교부 문집》
111,207c

◀ 프란체스코 델 코사,
《황소자리가 들어 있는 4월의
알레고리》(일부), 1469-70, 페라라,
스키파노이아 궁전

실베스테르는 종종 머리에
삼중관을 쓰고 교황의 예복을
입은 모습으로 등장한다.

전승에 따르면 실베스테르는
마법사가 죽인 들소를 소생시켰다.

실베스테르는 그리스도교를 로마의 공식 종교로
만든 콘스탄티누스 대제 치세의 교황이었다.
전승에 따르면 콘스탄티누스 대제는
이 성인에게서 직접 세례를 받았다.

▲ 마소 디 방코, 〈성 실베스테르가 황소를 소생시키다〉,
1337년경, 피렌체, 산타 크로체 성당 바르디 예배당

화가 도메니키노는 광활하고
평화적이며 목가적인 풍경을 신화 속의
일화가 일어난 배경으로 삼았다.

강의 신 아켈로오스는 무엇으로든
마음먹은 대로 변신할 수 있는 능력이 있었다.

헤라클레스는 데이아네이라를 아내로 차지하기 위해
아켈로오스와 격렬한 싸움을 벌인다. 상대가 황소로 변신하여
대항했지만 헤라클레스가 황소의 뿔을 부러뜨려서 승리했다.

▲ 도메니키노, 〈헤라클레스와 아켈로오스의 싸움〉,
1621-22, 파리, 루브르 박물관

처음에 황소를 보고 놀랐던 에우로페는
더 이상 두려워하지 않고 황소를 쓰다듬으며
목에 화환을 걸어주었다. 마침내 그녀는
황소 등에 올라탔고, 황소는 그녀와 함께 떠나갔다.

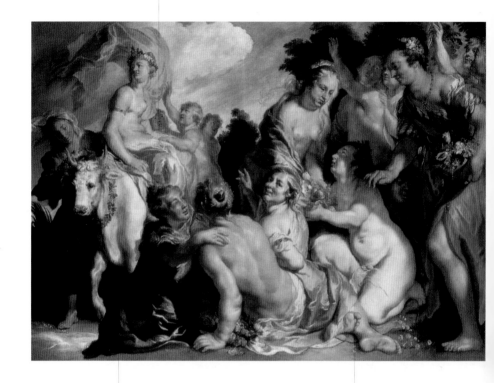

등에 처녀를 태운 황소는 제우스다.
그는 에우로페에게 반해서 그녀를
납치하고자 황소로 변신했다.

에우로페를 물가까지 수행했던
하녀들은 여주인이 납치당하는 것을
보고 놀라서 어쩔 줄 몰라 한다.

▲ 야코프 요르단스, 〈에우로페의 납치〉.
1649, 베를린, 회화 미술관

사람의 가장 충실한 동료의 하나로 여겨지는 말은
긍정적인 미덕인 활력의 화신이기도 하지만 동시에 정욕과 같은
부정적인 함의도 지녔다.

말

Horse

신화적 상상 속에서 말은 여러 신들의 전차를 끈다. 말의 가죽 색깔은 때때로 특정한 함의를 띠고 신의 특징 중 어떤 것을 암시한다. 예를 들어 백마에는 긍정적인 상징적 의미를 부여한다. 고대로부터 흰색은 신성한 색으로 간주되었다. 일반적으로 흰색 동물들은 천상의 신들에게, 검은색 동물들은 하계의 신들에게 제물로 바쳤다. 따라서 흰 말들은 태양신의 전차를 끄는 반면에 검은 말들은 대체로 하계의 신 하데스의 전차를 끈다.

고대 로마에서 승자들은 백마가 끄는 전차를 타고 의기양양하게 로마 시내를 이리저리 행진했다. 알렉산더 대왕의 명마 부세팔로스도 백마였다고 한다.

기마상이나 기마도는 항상 기념의 기능을 지녔다. 특히 르네상스 시대부터 왕, 귀족, 전사가 말을 탄 자세로 묘사되는 경우가 잦았다.

종교의 영역에서는 요한의 묵시록에 나오는 네 명의 말 탄 사람들을 주목할 만하다. 보통 공격하러 나가는 모습으로 묘사되는 이들은 각자가 활, 화살, 칼, 저울 그리고 이따금 삼지창으로 무장했다.

교부들은 일반적으로 말이 정욕과 오만 등 부정적인 속성을 지녔다고 생각했다. 중세의 칠죄종(일곱 가지 큰 죄 – 옮긴이)에 포함되는 오만은 때때로 자기 말에서 떨어진 사람으로 재현된다.

● **신화적 기원**

말은 에오스, 태양, 밤, 달, 하데스, 아레스의 전차를 끈다. 트로이 목마, 유명한 날개 달린 말 페가소스, 헤라클레스는 디오메데스의 암말을 포획한다.

● **의미**

힘, 활력, 승리, 오만, 정욕, 유럽의 상징물

● **일화와 등장인물**

요한의 묵시록에 나오는 네 명의 말 탄 사람, 성탄. 동방 박사의 여행과 아기 예수 경배, 알렉산더 대왕의 명마 부세팔로스, 성 에우스타키오, 성 제오르지오, 성 히폴리토, 성 마르티노, 성 바울로, 성 후베르토의 상징물

● **출전**

디오도루스 시쿨루스 《장서》 4.15.3, 플루타르코스 《영웅전》 (알렉산더 대왕) 33.6, 티투스 리비 《로마사》 7.6, 베르길리우스 《아이네이스》 2, 예레미야 5:8, 요한의 묵시록 6:1–8

◀ 파울루스 포테르, 〈얼룩 무늬가 있는 말〉, 1650–54, 로스앤젤레스, J. 폴 게티 미술관

열병식(閱兵式) 제복을 입은 스페인 왕 펠리페 4세가 수 초 동안 밖에 취할 수 없는 가장 어려운 승마술 '쿠르베트(courbette)'를 시도하고 있다.

말을 탄 야전군 사령관을 그리는 전통은 그 기원이 고대에까지 거슬러 올라간다. 매우 유명한 본보기의 하나가 로마의 카피톨리니 박물관에 있는 마르쿠스 아우렐리우스 황제 기마상이다. 이 기마상은 모델이 된 인물이 그리스도교도 황제인 콘스탄티누스 대제라고 잘못 알려진 덕분에 파괴되지 않고 오늘날까지 남았다.

▲ 디에고 벨라스케스, 〈말을 탄 펠리페 4세〉, 1635년경, 마드리드, 프라도 미술관

처녀가 손에 든 카네이션은
약혼의 상징이다.

갈색 말은 물을 외면하고
처녀를 바라본다. 이것은 고상하고
사심 없는 사랑을 나타낸다.

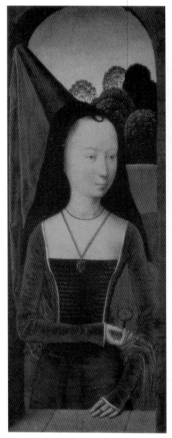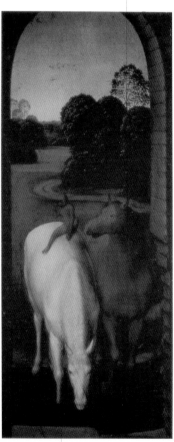

백마의 등에 탄 원숭이는 부정적 함의로서
천한 육욕을 상징한다. 백마는 몸을 숙여 시냇물을
게걸스럽게 마신다. 백마의 이러한 모습은 육체적 쾌락에
압도된 이기적 사랑을 나타낸다.

▲ 한스 멤링, 〈이폭화 : 진정한 사랑의 알레고리〉,
1485~90, 뉴욕, 메트로폴리탄 미술관(왼쪽 패널),
로테르담, 보이만스-반 뵈닝헨 박물관(오른쪽 패널)

숙련된 금 세공인이
되기 전 성 엘리지오는
편자공이었다.

악마는 머리에 뿔이 달린
여자로 묘사되었다.

그리스도는 대장간의 소년 일꾼을
가장하여 성 엘리지오에게 악마가 소유한 말들에
편자 박는 방법을 가르쳤다고 한다. 그 방법이란
먼저 앞 다리를 떼어낸 뒤 편자를 박고 나서
제자리에 다시 갖다 붙이는 것이다.

▲ 산드로 보티첼리, 〈성 엘리지오의 기적〉,
산 마르코 성당 제단화, 1490~92, 피렌체, 우피치 미술관

고대 그리스에서 나귀는 실레노스와 떼어놓을 수 없는 단짝이었다.
디오니소스의 스승인 실레노스는 보통 나귀의 등에 앉아 몸을
가누려고 애쓰는 모습으로 묘사된다.

나귀

Donkey

로마 신화에서 나귀는 고대 이탈리아 다산의 신 프리아포스와 연관
된다. 이 신은 잠자는 헤스티아를 유혹하려다가 나귀가 시끄럽게 울
어 여신을 깨우는 바람에 허탕을 치고 말았다.

　사람들은 그림 속에 등장하는 나귀를 상반된 방식으로 해석했다.
때로는 나귀를 온순함과 겸손의 상징으로 본 반면, 다른 한편으로는
나귀가 게으르고 고집불통이라는 전설 때문인지 나귀를 게으름과 정
욕의 상징물로 여겼다. 이러한 부정적인 함의는 특히 중세적 표현 속
에서 두드러졌다.

　나귀는 주인보다 앞서 야훼의 사자를 보았던 발람의 암나귀를 비
롯해 많은 종교적 일화 속에서 한몫을 한다. 이집트로의 피난 중에
성모와 아기 예수는 나귀를 타고 요셉은 곁에서 걷는 모습을 그림
속에서 자주 볼 수 있다. 학자들은 성탄을 재현한 그림에 등장하는
마구간의 나귀와 소를 각각
구약과 신약으로 해석했다.
또한 그리스도의 예루살렘
입성을 재현한 그림들에서
예수는 나귀 등에 탄 모습
으로 나타난다. 한편 성배
에 무릎을 꿇는 나귀는 파
도바의 성 안토니오의 상징
물이다.

● **신화적 기원**
실레노스의 단짝,
아폴론은 벌로 미다스의 귀를
잡아 늘려 나귀의 귀처럼
만든다. 이탈리아 다산의 신
프리아포스의 상징물

● **의미**
겸손, 온순함, 단순, 나태,
게으름, 유대교 회당,
오만, 고분고분하지 않음,
고집불통의 알레고리

● **일화와 등장인물**
발람의 나귀, 나귀를 탄
유대교 회당, 이집트로의 피난,
그리스도의 탄생, 예루살렘에
입성하는 그리스도, 파도바의
성 안토니오의 상징물

● **출전**
오비디우스 《변신 이야기》
4.26~27, 11.148~93,
《달력》 6.319~48,
민수기 22:21~35,
신명기 22:10, 이사야 1:3,
《위(僞) 마태오 복음서》 13,
마태오의 복음서 21:7,
체사레 리파 《도상학》에서
〈거만〉, 〈고분고분하지 않음〉,
〈고집불통〉

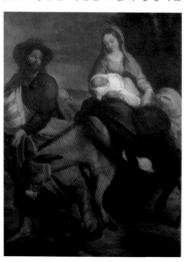

◀ 바르톨로메 에스테반 무리요,
〈이집트로의 피난〉, 1645년경,
제노바, 비앙코 궁전 미술관

성서(민수 22:1-35)에 따르면
모압 왕이 이스라엘 백성에게
저주를 내리도록 당대의 유명한 마술사
발람을 불러오게 했다.

길을 가는 도중 천사가
칼을 빼든 채 발람에게 왔다.
발람의 나귀는 천사를 피하려고
길에서 벗어났다.

천사를 보지 못한 발람은 나귀를 길에
들어서도록 채찍질했다. 마침내 마술사는
천사를 알아보았고 천사로부터 야훼의
명령을 전달받아 이를 수행했다.

▲ 산 제노 성당의 출입문을 제작한 거장, 〈발람의 나귀〉,
10-11세기, 베로나, 산 제노 성당의 청동 문

하늘의 천사가 목자들에게
예수의 탄생을 알린다.

무릎을 꿇은 성모
마리아의 이미지는
르네상스 시대를
거치면서 더욱 정교하게
다듬어졌다. 당시 아기
예수에 대한 경배는
성탄 장면의 도상에서
중요한 주제가 되었다.

"소도 제 임자를 알고
나귀도 주인이 만들어준
구유를 아는데 이스라엘은
아무것도 알지 못하고 내
백성은 철없이 구는구나."
(이사 1:3) 이 구절에
주석을 다는 과정에서, 성탄
장면에 등장하는 나귀를
이교 신앙(소)과 대비시켜
유대교의 상징으로 해석한
신학자들도 더러 있다.

요셉은 나이 많은 사람으로 그려졌다.
이는 그리스도의 부계가 신성함을
강조하기 위함이다.

▲ 알브레히트 뒤러, 〈그리스도의 탄생〉, 파움가르트너 제단화 중 가운데 패널,
1503, 뮌헨, 알테 피나코테크

나귀

나귀의 귀를 가진 남자는 프리기아 왕 미다스다.
그는 아폴론과 판 사이에 벌어진 음악 경연의
심판관이었다. 미다스가 판이 아폴론보다 낫다고 하자,
아폴론은 미다스의 무례를 벌주려고 그의 귀를
나귀의 귀처럼 되도록 잡아 늘였다.

숲과 목자들의 신인 판은
염소를 닮게 그려졌다.
가장 흔한 그의 상징물은
시링크스라는 팬파이프다.

수금은 아폴론의 으뜸가는
상징물 중 하나다.
아폴론은 태양의 신뿐만 아니라
음악의 신이기도 하기 때문이다.

▲ 로 스키아보네(안드레아 멜돌라), 〈미다스의 심판〉,
1548, 베네치아, 아카데미아 미술관

나귀는 실레노스의 단짝이다.
실레노스는 자신의 두 다리로 서 있을 수
없을 만큼 항상 심하게 취해 있다.

이마에 뿔이 난 자는 반은 인간이고 반은 염소인
사티로스다. 사티로스는 의인화된 다산의 형상이라고
여겨지며 술의 신 디오니소스 숭배와 관련된다.

디오니소스의 스승이며 항상 술 취한 상태로
묘사되는 실레노스는 지혜와 선견지명으로도 유명했다.
사람들은 실레노스를 끈으로 묶고 화환을
씌워주어야만 비로소 그들의 앞날에 대한 이야기를
그로부터 들을 수 있었다.

▲ 유세페 데 리베라, 〈술 취한 실레노스〉,
1626, 나폴리, 카포디몬테

노새

Mule

노새는 인내와 성실 등 긍정적인 이미지들과 동시에 어리석음과 옹고집 등 부정적인 함의도 지녔다.

의미
배은망덕, 어리석음, 중용

일화와 등장인물
파도바의 성 안토니오가 노새에게 일으킨 기적, 성 안토니오의 상징물

출전
플리니우스(大) 《박물지》 8.171-75, 빈첸초 카르타리 《고대 허구의 원천》

르네상스 신화집에 따르면 노새는 달의 전차를 끈다고 한다. 밤의 태양인 달이 본질적으로 불모이고 차가워서 노새처럼 생식력이 없기 때문이다. 이와 동일한 믿음에 의거한 플리니우스의 설명에 따르면 암말과 나귀를 교미시켜 태어난 노새는 새끼를 낳지 못하는 동물이다. 의심할 나위 없이 이런 사실에 기인하여 노새에 부정적인 함의가 심어졌다.

이설에 따라 당나귀라고도 하지만, 노새는 파도바의 수호성인 성 안토니오의 유명한 기적과 자주 관련된다. 전승에 따르면 성 안토니오는 한 유대인을 개종시키는 과정에서, 유대인을 개종시키는 것보다 노새를 성배 앞에 무릎 꿇게 하는 것이 더 쉽다고 선언하고 말았다. 그 말을 들은 젊은 유대인은 성인에게 그런 기적을 행하라고 촉구했고, 사람들이 노새 한 마리를 성인 앞에 데려왔다. 며칠 동안 굶긴 이 노새에게 안토니오는 여물과, 성찬식에 쓰였던 성별된 빵을 동시에 보여주었다. 성찬을 보자 노새는 여물을 먹지 않고 곧바로 무릎을 꿇었다. 이 광경을 목격한 뒤 수많은 유대인들과 이교도들이 그리스도교로 개종했다.

▶ 도나텔로, 〈노새의 기적〉, 1446-48, 파도바, 성 안토니오 대성당 제단

아주 오랜 고대 문화권에서 사람들은 돼지를 다산과 행복의 상징으로
여겼으나, 후대에 이르러 돼지에 대한 좀 더 부정적인 함의가 널리 퍼지게 되었다.
아마도 돼지의 '나쁜 습성들' 때문이었을 것이다.

돼지

Pig

돼지에 관한 가장 유명한 신화는 아마도 《오디세이아》에서 나왔을
것이다. 바로 무서운 마녀 키르케가 오디세우스의 부하들을 돼지로
만들어버린 이야기다.

그리스도교 문화는 일반적으로 돼지를 악덕의 상징으로 받아들였
다. 예를 들어 그림에서 가끔 돼지가 성인의 발치 앞에 등장할 때가
있는데, 이는 그 성인이 정욕이란 죄를 가까스로 극복해냈음을 강조
하기 위함이다. 정욕의 상징인 돼지는 또한 의인화된 순결의 발치 앞
에 나타나기도 한다. 이 때 순결은 돼지를 경멸하며 짓밟는 모습으로
그려진다. 그 밖에 돼지는 유대교 회당(synagogue)의 알레고리를 구
체화한 화신으로 재현되기도 한다.

한편 돼지는 대수도원장 성 안토니오의 상징물로서, 돼지비계에
서 얻는 돼지기름에서 유추된 특성들을 암시한다. 실제로 돼지기름
은 고통스런 피부질환을 일컫는 '성 안토니오 열(맥각 중독)'에 효과적
인 치료제라고 믿어지기도 했다.

이 밖에 돼지에 관한 여러 상징적 의미 중에 젊은 돼지치기는 재산
을 모두 탕진하고 비천한 직업을 가질 수밖에 없었던 탕자의 우화를
예증한다. 체사레 리파에 따르면 돼지는 '식탐 또는 탐욕'을 나타낸
다. 돼지가 도토리 하나를 먹자마자 곧바로 또 다른 것을 원하기
때문이다. 또한 겨울철에 해당하는 달의 알레
고리를 재현한 그림에는 돼지를 도살하는 장
면이 자주 등장한다.

▶ 사세타, 〈정욕〉(일부), 1437–44,
피렌체, 빌라 이 타티, 베렌손 컬렉션

- **신화적 기원**
 오디세우스의 부하들을
 돼지로 변화시킨
 마녀 키르케

- **의미**
 정욕, 욕심, 식탐, 탐욕, 게으름

- **일화와 등장인물**
 탕자의 우화,
 대수도원장 성 안토니오의
 상징물

- **출전**
 호메로스 《오디세이아》
 10.252–68,
 플리니우스(大) 《박물지》
 8.205–9,
 마태오의 복음서 7:6,
 루가의 복음서 15:11–32,
 체사레 리파 《도상학》에서
 〈욕심〉, 〈게으름〉

돼지

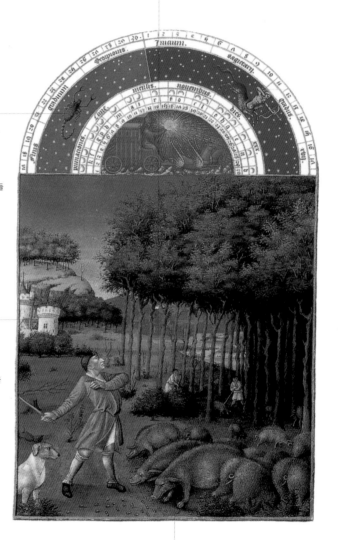

돼지들을 망보는 중에 농부들은
월동용 땔감을 모은다.

황도십이궁 가운데
11월을 주관하는 것은
전갈자리와 사수자리.
황도십이궁 맞은편에
자리 잡은 열두 달을
각각 묘사한 일련의 그림들
속에서, 형제 화가는
계절과 호응하는
인간의 활동을 그렸다.

배경에 보이는 성은
드 베리 공작의 많은
저택들 중 하나다.
그는 열두 달을 각기
나타내는 일련의 그림들을
의뢰했다.

▲ 랭부르 형제, 〈11월〉, 1415–16,
〈장 드 베리의 전성기〉 중 소품,
상티이, 콩데 박물관

11월에는 크리스마스를
대비하여 돼지들을 살찌운다.

게임 도중 불거진 시비로
카드놀이를 하던 사람들이
격하게 싸운다.

엎어진 포도주 단지는 사람들이
취했음을 나타낸다. 음주로 심히
일그러진 얼굴에 술기운이 역력하다.

카드놀이와 알코올 중독은 인간의
원초적 본능을 발산시키는 악덕 행위로서
17세기에 꽤나 유행했다.
돼지의 이미지는 악덕에의 암시를
심화시킨 것으로 여겨진다.

▲ 아드리안 브라우버르, 〈카드꾼들의 싸움〉,
1631, 헤이그, 마우리츠하위스 미술관

뱀

Snake

알려진 문화권들은 모두 뱀을 숭상하거나 두려워했다. 뱀은 다중의 상징적 의미들을 갖는다는 것이 특징이다. 예를 들어 죽음과 악을 상징하는 동시에 생명, 재생, 다산, 치유의 의미를 함축하기도 한다.

죽음을 초래하는 악의 힘으로서든 혹은 긍정적인 존재로서든, 뱀을 주역으로 삼은 신화들은 수없이 많다. 예를 들어 의술의 신 아스클레피오스의 상징물은 뱀이다. 아마도 사람들이 허물을 벗을 수 있는 뱀의 능력을 재생과 치유의 상징으로 해석했기 때문일 것이다.

때때로 뱀의 이미지는 용의 이미지와 일치한다. 라틴어 '드라코(draco)'가 양쪽 모두를 뜻하기 때문이다. 유대교와 그리스도교 경전에서 뱀은 악과 악마의 화신이다. 즉 아담과 이브를 유혹한 자로서 인류의 원죄에 대한 책임이 있다. 또한 하느님은 사막의 이스라엘 백성에게 독사를 내려 보내 벌하였고 곧이어 모세에게 치유력을 지닌 구리 뱀을 만들 것을 명했다.

무염시태의 이미지들 속에서 성모 마리아가 뱀을 짓밟고 있는 모습을 볼 수 있다. 이것은 죄에 대한 승리를, 특히 바로크 시대에는 프로테스탄티즘에 대한 가톨릭의 승리를 때때로 나타낸다.

뱀은 그리스도가 십자가형을 받는 장면에 등장할 수도 있다. 이 경우 뱀은 원죄와, 예수의 희생을 통한 인류의 구원을 상기시키는 존재이다. 세속적 알레고리에서 뱀은 일반적으로 악습과 악덕을 상징한다.

아담과 이브가 원죄를 범하고
하느님이 뱀에게 저주를 내린
이래로 뱀은 언제나 부정적인 함의를
지녔다(창세 3:14-15).

가시 돋친 잎을 가진 엉겅퀴는
스스로를 희생하여 인류를
악으로부터 구원한 그리스도의
수난을 상기시킨다.

부활의 상징인 나비들은 악에 대한 승리를 가리키는
긍정적인 표시이다.

레위기에서는 뱀과 더불어 도마뱀과 두꺼비에게도
부정적인 함의를 씌운다(레위 11:29-31).
여기에서 이들은 모두 "부정한" 동물로 열거되었다.

▲ 오토 마르쇠스 반 스리크, 〈곤충들과 양서류들이 있는 정물〉,
1662, 브라운슈바이크, 헤르초크 안톤 울리히 미술관

이브는 선악과나무 앞에서 아담에게 사과를 건네준다.
뱀은 나무 둘레를 칭칭 감았다.

아담의 모습은 빠르게 이어지는
일련의 시퀀스처럼 표현되었다. 아담은
왼손으로 사과를 받고 오른손으로 사과를
베어 먹으며, 다음에는 벌거벗은 몸이
부끄러워 덤불 속으로 숨는 듯하다.

나뭇가지 모양 촛대
(칸델라브라)의 장식이 심히
복잡함에도 형체들을 완전한
환조로 표현했다. 자세히 보면
뱀의 뒤엉킨 몸뚱이 전체를
알아 볼 수 있다. 형체들을
휘감으며 얼키설키 뒤엉킨
것은 아주 길게 서로 꼬인
뱀들이다.

이브는 왼손(안타깝게도 팔 부분이
유실되었다)으로 자기를 유혹한 뱀의
머리를 쓰다듬는 듯하다.

▲ 〈원죄〉, 트리불초 칸델라브라(일부),
1200–10, 밀라노, 대성당

하느님은 모세에게 불뱀 형상을
만들어 장대 위에 달 것을 분부한다.
독사에 물린 자들은 이 구리 뱀을
쳐다보면 모두 살 수 있었다.

이스라엘 백성들은 사막에서
혹독한 고난을 겪은 뒤 야훼와 모세에게
화가 났다. 그에 대한 벌로
하느님은 이스라엘 백성들을 죽이기
위해 독사를 내려 보냈다.

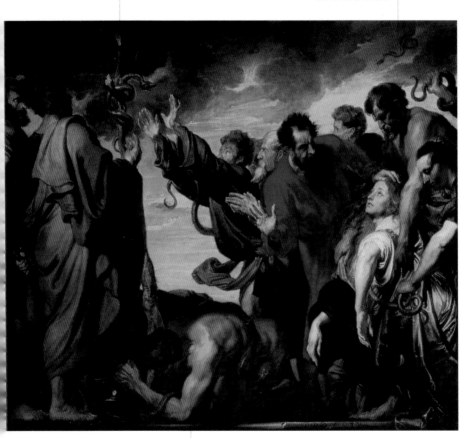

자신들의 사악한 말들을 뉘우치면서
이스라엘 백성들은 모세와
야훼에게 용서를 구했다.

▲ 안토니 반 다이크, 〈모세와 구리 뱀〉,
1620년경, 마드리드, 프라도 미술관

뱀

배경은 그리스도교 함대가
무슬림 함대를 격파했던
레판토 해전의 한 장면을 보여준다.

무수한 뱀들은 그리스도교 신앙을
위협하는 이단을 암시한다.

무장한 여신은 아테나로서
1571년 투르크와의 레판토
해전에서 승리한 스페인을
우의적으로 재현한 것이다.

성배와 십자가로 보아 무릎을
꿇으려는 인물은 종교를 의인화한
형상이다.

▲ 티치아노, 〈스페인이 구한 신앙〉,
1575, 마드리드, 프라도 미술관

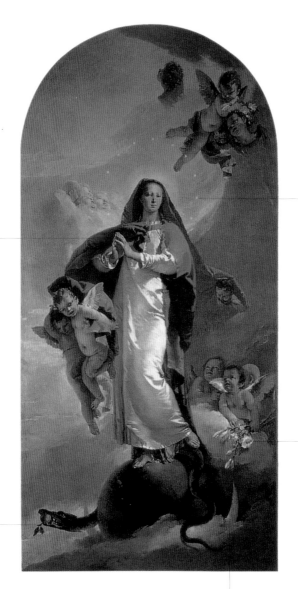

그리스도교 교리에 따르면 성모는 원죄에 들지 않았다. 성모 숭배는 특히 스페인에서 종교개혁운동이 일어났던 시기에 강화되었다.

요한의 묵시록에 나온 한 구절에 따라 무염시태를 재현했다(12:1–6). "한 여자가 태양을 입고 달을 밟고 별이 열두 개 달린 월계관을 머리에 쓰고 나타났습니다."

순결의 전형적인 상징인 백합은 성모 마리아의 가장 흔한 상징물 중 하나다.

발로 사과를 문 뱀은 악의 유혹을 상징하고 모든 인류에게 영향을 미친 원죄를 의미한다.

달은 매우 오래전부터 순결을 상징했다.

▲ 잠바티스타 티에폴로, 〈무염시태〉, 1734–36, 비첸차, 피나코테카

도마뱀

Lizard

고대 로마에서 도마뱀은 죽음과 재생의 상징이었다.
도마뱀이 겨우내 동면하고 봄에 다시 나타난다고 믿어졌기 때문이다.

* **의미**
부활, 재생, 믿음, 악,
논리학의 상징물

* **일화와 등장인물**
사막의 성 예로니모

* **출전**
레위기 11:29–30,
J.–P. 미녜 《라틴 교부 문집》
177.75

종교적 도상에서 도마뱀은 그림 속에 등장하는 정황에 따라 상반된 이중의 상징 의미를 지녔다.

항상 햇볕을 찾는 도마뱀의 습성을 교부들은 그리스도를 열망하는 사람의 이미지로 여겨서 믿음의 상징으로 해석했다. 아마도 이러한 해석은 중세의 동물 우화집들에서 유래했을 것이다. 또한 도마뱀이 나이를 먹으면 시력을 잃는다는 설이 있다. 완전히 눈이 어두워진 도마뱀은 동쪽을 향해서 금이 간 벽 속으로 미끄러지듯 기어 들어가는데, 그곳에서 햇빛을 한번 쏘이면 다시 볼 수 있게 된다고 한다. 인간도 이와 같이 행동해야 한다고 가르친다. 예수라는 태양을 갈망함으로써 마음의 문을 열 수 있다는 것이다.

도마뱀이 "부정한" 동물 중 하나라고 말하는 레위기의 한 구절에 의거하여 도마뱀은 때때로 부정적인 함의를 띠고 악의 상징이 된다. 도마뱀은 북유럽 바로크 풍의 전형적인 관목으로 구성된 풍경화와 정물화에서 그와 같은 노릇을 한다. 이러한 그림들에서 눈앞에 보이는 즉각적인 이미지 위로 선과 악의 영원한 투쟁이라는 상징적 메시지가 덧붙여진 것을 볼 수 있다.

도마뱀은 중세의 학예칠과 중 논리학의 상징물로도 나타난다.

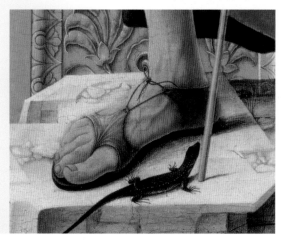

◀ 프란체스코 델 코사, 〈세례자 성 요한〉(일부),
1473, 밀라노, 브레라 미술관

포도송이들은
성찬의 상징물이다.

과일에 있는 썩은
흔적들은 인생무상과
허무를 암시한다.

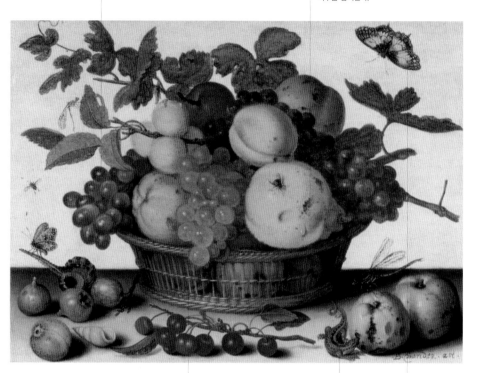

과일 바구니의 이미지는 성서 구절(아모 8:1)에서
유래한 "다 익은 다음에는 썩는다."라는 속담을
나타낸다. 이 구절에서 야훼는 선지자에게
이스라엘 백성의 끝을 나타내는 징조로서 익은
과일 바구니를 보라고 이른다.

도마뱀은 파리, 잠자리 등의
곤충들과 함께 악의 상징으로서
부정적인 함의를 지닌다.

애벌레로 태어나 고치로 변하고 결국 날개
달린 성충으로 탈바꿈하는 나비는 종교적
상상에 따라 부활과 구원의 상징이 된다.

▲ 발타사르 반 데르 아스트, 〈과일 바구니〉,
1632년경, 베를린 회화 미술관

도마뱀

머리털이 희고 이글거리는 눈을 가진 눈부시게
빛나는 인물이 요한에게 나타나 묵시록
(Apocalypse)을 쓰라고 분부한다. 묵시록의
그리스어 Apocalypse는 '계시'를 뜻한다.

요한은 도미티아누스 황제에 의하여
파트모스 섬으로 추방되었다.
그는 거기서 요한의 묵시록을 썼다.

여러 마리의 새들이
그림 속에 있는 것은
동물들이 인간에게 현명한
생각들을 불어넣어주고
세상사에 대한 통찰을 준다는
믿음을 반영한다.

독수리는 복음서
저자 성 요한의
상징이다.
하느님에 관한
그의 서술이
가장 직접적이고
영적이라고
여겨지기
때문이다.

항상 햇볕을 찾는 도마뱀은
그리스도를 갈망하는 사람과
같다. 그러므로 도마뱀은
믿음의 상징이다.

▲ 한스 부르크마이어, 〈파트모스 섬에서의 성 요한〉,
1518, 뮌헨, 알테 피나코테크

고대로부터 사람들은 메뚜기를 부정적인 시각에서 보았다.
플리니우스는 메뚜기를 신이 진노하여 인간에게 내린 벌이라고 보았다.

메뚜기

Grasshopper

재난의 상징인 메뚜기는 무엇보다도 엄청나게 큰 무리를 지어 곡식을 황폐하게 하고 기근을 초래함으로써 인간을 두려움에 떨게 했다. 일반적으로 집단 이동을 하는 메뚜기 떼(locust)와 동일시되는 이 곤충의 이미지는 모세 이야기 중 이집트에 내린 아홉 가지 재앙의 하나로 메뚜기 떼가 등장하는 대목에서 가장 두드러진다. 메뚜기에게 부과된 악마적인 함의는 아마도 요한 묵시록의 한 대목(묵시 9:7-11)으로부터 유래한 듯하다. 여기서 메뚜기는 진정 악마 같은 모습으로 묘사된다. "그 메뚜기들의 모양은 전투 준비가 갖추어진 말 같았으며, 머리에는 금관과 같은 것을 썼고, 얼굴은 사람의 얼굴과 같았습니다. 그것들의 머리털은 여자의 머리털 같았고 이빨은 사자의 이빨과 같았습니다. 그리고 쇠로 만든 가슴 방패와 같은 것으로 가슴을 쌌고 그것들의 날개 소리는 전쟁터로 달려가는 수많은 전투 마차 소리 같았습니다. 그것들은 전갈 꼬리와 같은 꼬리를 가졌으며 그 꼬리에는 가시가 돋쳐 있었습니다. 그것들은 꼬리로 다섯 달 동안 사람들을 해칠 수 있는 권한이 있었습니다. 그것들은 지옥의 악신을 왕으로 모셨습니다. 그 이름은 히브리말로는 아바돈이고 그리스 말로는 아폴리온이니 곧 파괴자라는 뜻입니다."

한편 메뚜기는 잠언의 한 구절에 근거하여 개종한 이교도를 암시할 수도 있으며, 이에 따라 아기 예수의 손에 쥐어진 모습으로 간혹 등장하기도 한다. 또한 어떤 그림에서는 메뚜기가 사막의 세례자 요한의 발치에 나타난다. 마르코의 복음서에는 요한이 사막에 있을 때 메뚜기와 석청을 먹었다는 내용이 나온다.

- **의미**
 파괴의 힘, 악마,
 개종한 이교도

- **일화와 등장인물**
 사막의 세례자 성 요한

- **출전**
 플리니우스(大) 《박물지》
 11,101-4,
 출애굽기 10:14-15,
 판관기 6:5, 잠언 30:27,
 마르코의 복음서 1:6,
 요한의 묵시록 9:3, 9:7-11

▶ 〈아바돈이 메뚜기 떼를 이끈다〉, 요한의 묵시록 프랑스
사본의 소품, 12세기, 파리, 국립 도서관

성 예로니모는 발바닥에 가시가
박힌 사자를 치료해주었다. 사자는 경건에
의하여 유순해진 폭력을 상징한다.

담쟁이덩굴은 정절과
견고한 신앙의 상징이다.

성 예로니모는
참회를 하고
육체적 유혹을
극복하기 위해 돌로
자기 가슴을 친다.

메뚜기는 악마의
파괴적인 힘을 상징한다.

성 예로니모의 두드러진 상징물 중 하나는
붉은색의 추기경 망토다.
이 옷은 그가 추기경이었다는 중세의
잘못된 믿음에서 기인한다.

▲ 로렌초 로토, 〈참회자 성 예로니모〉,
1513–15년경, 부쿠레슈티, 루마니아 국립 박물관

여러 문화권들은 거미를 사기꾼이라는 이유로 부정적으로 보았다.
그리하여 사람들은 거미가 죄의 그물에 걸리도록 인간을
유혹하는 악마의 상징이라고 생각했다.

거미

Spider

거미에게 이처럼 품격을 떨어뜨리는 상징적 의미가 붙어버린 이유
는, 악의 없어 보이는 겉모습을 하고는 거미줄이라는 함정을 만들어
곤충을 잡아먹는 거미의 습성에서 유래하는 듯하다.

오비디우스는 베 짜는 기술로 이름난 처녀 아라크네의 신화를 이
야기했다. 처녀는 자신의 베 짜는 기술이 무척 뛰어나서 예술의 수호
여신 아테나조차 뛰어넘는다고 자랑했다. 이에 격분한 아테나는 아
라크네가 뻔뻔스럽게 여신에게 도전한 것을 벌주기 위해 그녀를 거
미로 만들어버렸다.

그리스도교 문화는 거미를 인간을 유혹하는 악마의 이미지로 보
았다. 악마가 온갖 악덕에 매료된 인간의 영혼을 잡아들이기 위해 거
미줄 같은 함정을 만들기 때문이다.

거미류 동물은 또한 성 노르베르트(1080-1134년경)의 상징물로도
나타난다. 그는 독일의 귀족으로 그리스도교로 개종한 뒤 마그데부
르크의 주교가 된 인물이다. 전승에 따르면 노르베르트가 성찬을 막
받으려 할 때 포도주 잔에서 독거미가 기어
나왔다. 노르베르트는 성별된 포도주를
버리는 대신 그것을 마셨으나 아무렇
지도 않게 멀쩡했다고 한다.

그 밖에 거미가 가진 상징적 의미
로, 중세 학예칠과 중 하나인 변증법
은 때때로 거미줄 같은 천을 짜는 젊
은 여인으로 의인화된다.

신화적 기원
아테나가 젊은 아라크네를
거미로 변신시킨다.

의미
악마, 사기, 근면,
변증법

일화와 등장인물
성 노르베르트의 상징물

출전
오비디우스 《변신 이야기》
6.1-145,
《자연과 동물에 관한 책》 3,
J.-P. 미네 《라틴 교부 문집》
170.1253-1344

◀ 파올로 베로네세, 〈아라크네
혹은 변증법〉(일부), 1575-77,
베네치아, 두칼레 궁전

거미

베르길리우스와 동행한 단테는 교만한 자들이 죗값을 치르기 위해 복역 중인 연옥을 방문한다. 그곳에서 단테는 교만의 죄에 부과된 잔혹한 형벌을 일부 목격한다.

대표적인 교만의 죄에 부여된 징벌 중 본보기가 될 만한 한 예는 성서에 나오는 사울 왕이다. 그는 자기 칼에 스스로 엎어져 죽었다.

아라크네가 받는 벌은 끔찍하다. 베 짜는 기술이 뛰어났던 그녀는 감히 아테나 여신에게 베 짜기 경합을 벌이자고 도전한 끝에 결국 여신의 분노를 사서 거미로 변했다.

19세기 공포 소설의 성공에 힘입은 것처럼 보이는 도레의 판화는 단테의 신곡 중에서 다음 대목을 나타낸 것이다. "아 아라크네여, 나는 이러한 너의 모습을 보았노라. 이미 반은 거미로 변한 채, 너에게는 전혀 어울리지 않는 넝마를 입고 있는 모습이 처량하구나!"

▲ 구스타브 도레, 〈신곡 연옥편 12곡을 위한 삽화〉, 1868

일반적으로 치명적인 독을 가진 동물인 전갈은 고대로부터
죽음과 파괴의 이미지를 지녔다. 그러나 전갈은 때때로 행운을
가져다주는 부적으로도 표현된다.

전갈

Scorpion

신화에 따르면 거인 오리온이 아르테미스를 유혹하려다 여신이 보낸
전갈에 찔려서 죽었다고 한다. 그 후 사냥의 여신 아르테미스는 감사
의 표시로 전갈을 별자리로 만들었다. 플리니우스도 전갈의 치명적
인 독성에 대해 언급했으며 아울러 독을 중화시키는 좋은 방법도 제
시했다. 그것은 전갈을 태운 재를 포도주에 타서 마시는 것이었다.

전갈은 성서에서도 앞에서와 비슷한 부정적인 함의를 지닌 동물
로 나타나며 인간을 괴롭히는 악독한 힘의 상징이 되었다. 전갈은 때
때로 악마의 상징이 되며 같은 맥락에서 유혹의 상징이 되기도 한다.
특히 사막에서 기도하는 성 예로니모와 같은 은수자를 묘사할 때 그
런 특성이 더욱 강하게 부각된다. 전갈의 이미지는 그리스도의 십자
가형을 그린 그림에서 로마 병사의 깃발에서 볼 수 있다.

열두 달을 재현할 때 전갈은 10월의 상징이 된다. 태양이 11월
에 전갈자리를 통과하기 때문이다. 4대륙의 알레고리에서 전갈은 때
때로 아프리카의 상징물과 동행한다. 아프리카에 전갈이 꽤나 흔하
기 때문이다. 또한 중세
의 학예칠과 도상에서
는 의인화된 논리학의
형상이 가끔 전갈을 들
고 있는 모습으로 묘사
된다.

- **신화적 기원**
 거인 오리온이 아르테미스가
 보낸 전갈에게 죽음을 당한다.

- **의미**
 부러움, 증오, 이교 신앙, 악마,
 아프리카, 정욕, 논리학의
 상징물

- **일화와 등장인물**
 십자가형

- **출전**
 호메로스 《오디세이아》
 5.121~24,
 플리니우스(大) 《박물지》
 11.86~91,
 요한의 묵시록 9:5,
 체사레 리파 《도상학》에서
 〈정욕〉, 〈10월〉, 〈아프리카〉

◀ 산드로 보티첼리,
〈일곱 명의 무사이와 함께 있는
청년〉(일부), 1484~86, 파리,
루브르 박물관

슬픔에 겨워 실신한 성모 마리아를 신심이 깊은 여인들이 부축한다. 성모가 실신한 이야기는
르네상스 화가들이 선호한 주제로 실제로는 중세에 설교를 하는 수도승과 신비주의를
추구하는 학자들이 만들어냈다. 트렌트 공의회는 요한의 복음서 기록(19:26-27)과 부합되는
십자가 아래의 성모 마리아의 이미지를 복원시켰다.

화가는 예루살렘을 자신이
살았던 당시의 탑들과
방어벽들이 빽빽이 들어선
도시로 재현했다. 이는
그리스도의 희생에 관한
메시지는 결코 시대를
거치며 단절되는 일이 없음을
상기시키려는 의도인 듯하다.

전갈은 위험성과 치명적인
독침 때문에 부정적인 함의를
지니게 되었다. 예수가
십자가형을 받는 장면에서
전갈은 이교 신앙의
상징으로서 로마 병사들의
깃발에 자주 나타난다.

예수의 속옷을 차지하려고 다투는
병사들이 제비를 뽑고 있다.

▲ 조반니 보카티, 〈십자가형〉,
1468-73, 에스테르곰, 케레스테니 박물관

그림의 맥락에서 전갈은
행운을 가져다주는 부적이라는
긍정적인 함의를 지닌다.

정면을 향한 시선과 근엄한 자세는
엘리자베타의 이미지에 깊은 존경심을
불러일으키는 품위를 부여한다.

▲ 라파엘로, 〈엘리자베타 곤차가의 초상〉,
1502, 피렌체, 우피치 미술관

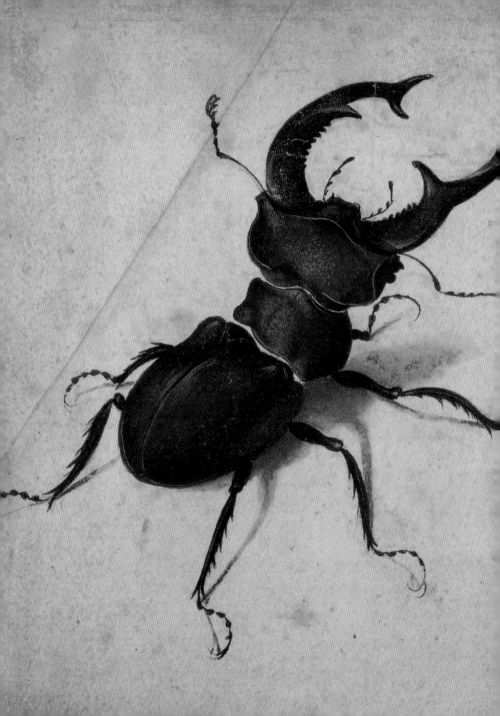

날 수 있는 동물

새 ❀ 박쥐 ❀ 독수리 ❀ 올빼미 ❀ 까마귀
앵무새 ❀ 백조 ❀ 펠리컨 ❀ 공작 ❀
수탉 ❀ 자고새 ❀ 황금방울새 ❀ 제비
비둘기 ❀ 나비 ❀ 벌 ❀ 파리 ❀ 사슴벌레

◀ 알브레히트 뒤러, 〈사슴벌레〉,
1505, 로스앤젤레스, J. 폴 게티 미술관

새

새는 일반적으로 인간의 영혼으로 여겨지며,
세계의 거의 모든 문화권에서 긍정적인 함의를 지닌다.

Birds

- **신화적 기원**
 헤라클레스가 스팀팔로스
 호수의 맹금을 죽인다.

- **의미**
 그리스도, 영혼,
 (새장에 갇혔을 경우) 기만,
 공기의 알레고리

- **일화와 등장인물**
 성모와 아기 예수,
 하느님이 새를 창조하심,
 새들에게 설교하는
 성 프란시스코,
 파도바의 성
 안토니오의 상징물

- **출전**
 파우사니아스
 《그리스 안내기》 8.22.4,
 욥기 28:7,
 시편 124:7,
 전도서 9:12,
 예레미야 5:27

▶ 조반니노 데 그라시, 〈새들〉,
드로잉 노트에서, 1410년경,
베르가모, 시립 도서관

새는 대체로 긍정적인 이미지와 결부되지만 신화적 상상 속에서는 때때로 흉조를 띤 것으로도 나타난다. 신화 속의 반인반조(伴人伴鳥) 하르피아이, 스팀팔로스 호수에 산다는 무서운 맹금 등에서 그 예를 찾아 볼 수 있다. 이 괴물들은 청동으로 된 부리와 발톱으로 인간의 육신을 찢어 삼켰다. 이들을 퇴치하는 것이 헤라클레스에게 주어진 열두 과업 중 하나였다. 그러나 고대에도 새는 나비와 같이 사람이 죽는 순간 육신을 떠나는 영혼을 표상했다. 그리스의 비극 작가 에우리피데스는 새들을 '신의 전령'이라고 불렀으며, 고대 로마인들은 점을 치기 위해 새들이 나는 모양을 연구했다.

고대의 상징적 의미를 이어받은 그리스도교 문화 또한 새를 영혼의 이미지로 보았다. 새는 성모자 그림에서 영혼의 이미지로 등장한다. 이 경우 아기 예수는 새를 손에 들고 있거나 새를 묶은 가죽 끈을 붙들고 있다.

한편 일부 학자들에 따르면 새는 실상 그리스도의 직접적인 상징이다. 또한 우리 속에 갇혀있거나 끈에 매인 모습으로 나타날 경우 새는 그리스도가 인류를 구원하기 위해 붙잡혔다는 것을 암시할 수도 있다. 새장에 갇힌 새는 예레미야의 한 구절에 대한 해석에 근거하여 때때로 기만을 상징한다.

새는 또한 4원소의 재현에서 공기를 뜻한다.

사냥으로 잡은 새들은 상류층의 특권이자 풍요를 뜻하는
것으로서 이 그림에서는 보잘 것 없어 보이는 조촐한
농작물과 대조를 이루어 병치되어 있다.

채소와 동물이 포물선 모양으로 배열되었다.
사람들은 이것을 지혜서에 표현된 것과 같은 중세의
미에 대한 개념을 암시하는 것으로 해석했다.
"주님은 모든 것을 잘 재고, 헤아리고,
달아서 처리하셨다."(지혜 11:20)

화가는 채소들의 이미지를 사냥한 동물들과 나란히
놓아둠으로써 사치의 무의미함과 인생무상을 강조한다.

▲ 후안 산체스 코탄, 〈채소, 과일, 새가 있는 정물〉,
1602년경, 시카고, 시카고 미술 연구소

여러 종류의 새들은 4원소
가운데 공기를 암시한다.

일반적으로 인생무상을 상징하는
촛불, 담뱃대, 성냥은 이 그림에서 4원소
가운데 불을 상징한다.

꽃과 과일은 4원소
가운데 흙을 가리킨다.

여러 종류의 물고기들은 4원소
가운데 물을 가리킨다.

▲ 얀 반 케셀, 〈4원소〉,
1670년경, 스트라스부르, 조형 예술 박물관

하늘의 새들은 하느님을 향하여
솟아오르는 인간의 영혼을 미리
보여주는 것으로 여겨진다.

공작은 그리스도의
부활을 암시한다.

이국적인 동물로 여겨지는
낙타는 동방 박사의 경배를 그린
그림에 자주 등장한다.

매는 왕이 사냥하러 행차했음을
넌지시 가리킨다.

▲ 도메니코 베네치아노, 〈동방 박사의 경배〉,
1439–41, 베를린, 회화 미술관

박쥐

Bat

많은 문화권에서 두려움을 샀던 박쥐는 언제나 부정적인 이미지를 떠올리게 했다. 그 까닭은 대체로 박쥐가 빛을 멀리하고 어두운 곳에서 살기를 좋아하기 때문이다.

● **신화적 기원**
보이오티아의 왕 미니아스의 딸들이 박쥐로 변한다.

● **의미**
악, 사탄, 무지의 알레고리에 대한 상징물

● **출전**
오비디우스 《변신 이야기》 4,1~54, 4,389~415, 레위기 11:19, 신명기 14:18, 이사야 2:20, 체사레 리파 《도상학》에서 〈무지〉

▼ 알브레히트 뒤러,
〈우울증〉(일부), 1514

오비디우스의 이야기에 따르면 고대 아테네 북서쪽에 보이오티아를 다스리던 왕이 있었다. 왕의 딸들은 디오니소스에게 경의를 표하며 축제에 전념해야할 때에 이를 마다하고 서로에게 옛날이야기를 하면서 베틀로 실 잣기를 더 좋아했다. 이에 대한 벌로 딸들은 모두 박쥐로 변하고 말았다.

대중적인 측면에서 박쥐는 끔찍한 동물, 어둠의 연인, 마녀와 여자 마법사와 잘 어울리는 친구 등으로 믿어진다.

성서도 박쥐를 부정하여 먹을 수 없는 동물 중 하나로 열거하고 이교도들의 우상과 연계시키는 등 박쥐에게 부정적인 함의를 입혔다. 물론 야행성 동물인 박쥐가 사탄과 결부되는 것은 어쩔 도리가 없었다. 천국에서 추락한 천사인 악마는 자신의 날개를 박쥐의 날개와 바꾸었다. 박쥐도 악마처럼 빛을 두려워하고 어둠을 사랑한다. 그러므로 그리스도교 도상에서 악마들이 박쥐 날개를 달고 있는 것은 드문 일이 아니다. 악마가 달고 있는 박쥐 날개들은 천상의 존재들인 천사들의 알록달록한 날개들과 강한 대조를 이룬다.

어떤 사람들은 박쥐를 그다지 극악한 이미지와 결부시키지 않는다. 실상 박쥐들은 휴식을 취할 때 서로를 의지하는 듯 보이는데, 이것을 두고 사람들은 서로 간의 사랑이라고 해석했다. 체사레 리파는 무지를 의인화하는 데 박쥐를 사용했다. 박쥐처럼 무지한 사람은 진실의 빛을 마주하기보다는 어둠 속에 남아 있기를 좋아하기 때문이다.

하늘의 제왕 독수리는 고대로부터 힘과 승리의 함의를 지녔다.
신화에서 독수리는 신들의 왕 제우스의 상징물이고 발톱에 번개를
움켜쥐고 있다.

독수리
Eagle

제우스가 독수리로 변신하여 납치한 소년 가니메데스의 모습은 시대
를 통틀어 예술 작품에서 흔히 볼 수 있다. 불을 훔쳐 인류에게 가져
다 준 벌로 바위에 영원히 묶인 채 독수리에게 간을 파 먹히는 프로메
테우스의 모습도 그러하다. 로마 제국은 독수리의 이미지를 힘의 상
징으로 채택했으며 로마 군대의 깃발에 문장으로 장식했다.

　그리스도교 문화에서 독수리는 대체로 긍정적인 함의를 지닌다.
예를 들어 뱀과 격투를 벌이는 독수리의 이미지를 두고 사람들은 악
마와 맞서는 예수로 해석했다.

　중세의 동물 우화집은 맹금류인 독수리의 재생에 대해 종종 기술
했다. 그 내용에 따르면 독수리가 나이가 들면 시력이 흐려지기 시작
하는데, 그럴 때면 독수리는 태양을 향해 가까이 날아가 시야를 흐리
게 하는 장막을 불 태워 버린다고 한다. 그 다음 독수리는 물속으로
곤두박질쳐서 완전히 새로워진 모습으로 물 밖으로 다시 나온다는
것이다. 사람들은 이것이 요한의 복음서에 적혀 있는 것처럼 성령으
로 거듭난 사람을 상징하는 것이라고 믿었다. 성서 주석자들에 따르
면 복음서 저자 성 요한은 신을 가장 직접적으로 기술했기 때문에 독
수리로 재현된다고 한다.

　세속적 도상에서 독수리는 교만의 상징
으로서 부정적인 함의를 띠기도 한다. 그
까닭은 예리한 시력을 가진 독수리가 멀리
있는 것들은 잘 보지만 매우 가까이 있는
것들은 잘 보지 못하기 때문이다. 오감의
알레고리에서 독수리는 시각을 상징한다.

신화적 기원
신들의 왕 제우스의
상징물, 독수리의 모습으로
변신한 제우스가
가니메데스를 납치한다.
헤라클레스의 아내
헤베는 때때로 독수리와
동행한다. 독수리는
영원히 프로메테우스의
간을 쪼아 먹는다.

의미
힘, 승리, 교만, 시력,
인간의 거듭남, 우의적
형상으로 의인화한
창의성과 지성,
관대함의 상징물,
수많은 군주들의 문장

일화와 등장인물
복음서 저자 성 요한의 상징

출전
헤시오도스 《신통기》 507-10,
오비디우스 《변신 이야기》
10.155-61,
요한의 복음서 3:5,
《라틴의 자연과학자》 8,
필리포 피치넬리
《상징의 세계》 152,
체사레 리파 《도상학》에서
〈관대함〉

◀ 야코프 요르단스, 〈벌을 받는
프로메테우스〉, 1640년경, 쾰른,
발라프-리하르츠 박물관

호메로스의 설명에 따르면 신들은 미소년 가니메데스를 납치하여
술 시중꾼으로 삼았다(《일리아드》 20.232-34). 후대의 이본에 따르면
제우스는 소년에게 반하여 독수리로 변신한 뒤 그를 올림포스로 데리고 가서
자신의 술 시중꾼으로 삼았다(오비디우스 《변신 이야기》 10.155-61).

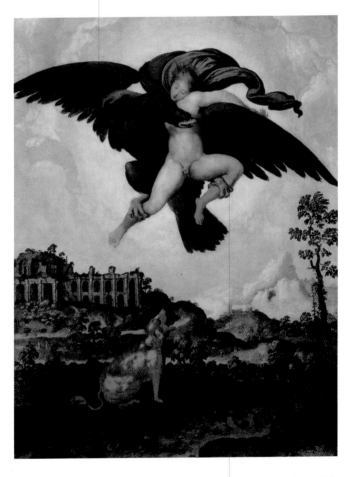

르네상스 시대의 인문주의자들은
가니메데스의 납치를 하느님을 향해 올라가는
인간 영혼의 알레고리로 해석했다.

▲ 얀 스바트르 반 흐로닝언, 〈가니메데스의 납치〉,
1535-45, 로스앤젤레스, J. 폴 게티 미술관

독수리는 군주의 권력을 암시한다.

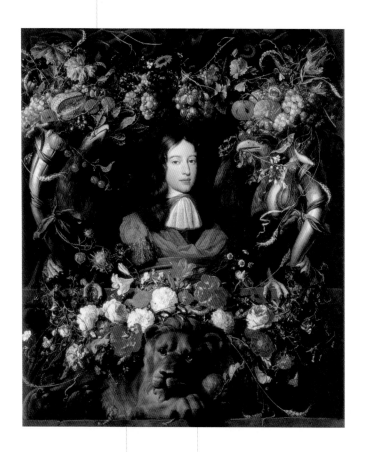

흰 백합은 왕의 순수성을 상징한다.

사자는 앞발로 오렌지를 잡고 있다.
사자와 오렌지는 모두 오렌지 가문의 상징물이다.

▲ 얀 다빗즈 데 헤임, 〈오렌지 공 윌리엄 3세의 초상〉,
1665년경, 리용, 조형 예술 박물관

올빼미
Owl

가면 올빼미와 부엉이를 비롯한 그 사촌뻘 되는
새들은 모두 예술에서 동일한 함의를 지닌다.
그 까닭은 아마도 이 새들이 모두 야행성이기 때문일 것이다.

● **신화적 기원**
야테나에게 봉헌된 동물.
닉티메네는 아스칼라포스처럼
올빼미로 변했다.

● **의미**
지혜, 지식, 흉조, 밤, 죽음.
우의적 형상들로 의인화한
권고와 미신의 상징물

● **출전**
오비디우스 《변신 이야기》
2,582-95, 5,533-52,
플리니우스(大) 《박물지》
10,34-35,
베르길리우스 《아이네이스》
4,460-65,
레기기 11:13-16,
이사야 34:11,
체사레 리파 《도상학》에서
〈권고〉, 〈미신〉

지혜의 여신 아테나에게 봉헌된 올빼미는 지식의 일반적인 상징이
되었고 때때로 책 더미 위에 앉아 있는 모습으로 묘사된다. 그럼에도
불구하고 올빼미는 대체로 부정적인 함의를 띠는 것으로 널리 알려
졌다. 플리니우스에 따르면 올빼미는 야행성 동물로서 장례식에 어
울리는 구슬픈 이미지를 지닌 새라고 간주되었고, 낮의 장면을 그린
그림에 등장할 경우에는 흉조로 여겨졌다. 베르길리우스의 《아이네
이스》에서 올빼미는 디도가 죽기 직전 하늘에 나타난다.

성서에서도 이와 마찬가지로 올빼미는 나쁜 명성을 지닌다. 선지
자 요엘은 올빼미를 부정한 동물 중 하나로 열거했다. 이사야의 한 구
절에서는 야훼의 진노가 에돔에 떨어질 것이며 그 땅이 황무지가 된
뒤 "부엉이나 까마귀가 깃들이는 곳이 되리라"(이사 34:11)고 했다.

또한 야행성 동물로서 올빼미는 밤의 상징물이다. 예를 들어 미켈
란젤로는 피렌체에 있는 줄리아노 데 메디치의 무덤에 올빼미를 그
런 식으로 묘사했다.

체사레 리파도 올빼미의 이중
적인 상징적 의미를 채택했다. 그
는 여신이자 피렌체의 수호여신
이기도 한 아테나를 떠올리게끔
권고의 의인화에 올빼미를 사용
했다. 또한 리파는 올빼미가 미
신에 사로잡힌 사람들에게 흉조
로 비쳐진다는 것을 암시하기 위
해 올빼미를 미신의 알레고리에
도 사용했다.

▶ 프란스 할스, 〈말레 바베〉,
1635년경, 베를린, 회화 미술관

올빼미는 이 그림에서 초상화의 주인공 쿠스피니안과 관련된 지혜라는 긍정적 함의를 띤다.

집안일을 하거나 휴식을 취하고 있는 여인들은 예술 활동을 주관하는 무사이로 해석된다.

쿠스피니안이 양손으로 붙잡은 책은 인문주의자 및 박식한 학자로서 명성을 얻었던 그의 활약상을 암시한다. 그는 라이프치히에서 학문의 길에 들어섰으며 27세의 나이에 이미 빈 대학의 학장이 되었다.

▲ 루카스 크라나흐(大), 〈요하네스 쿠스피니안 박사의 초상〉, 1502-3, 빈터투어, 오스카 라인하르트 컬렉션

올빼미
- - - - - - - - - - ●

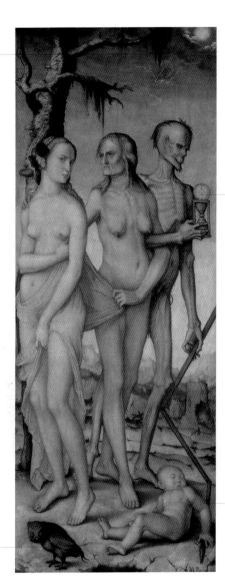

하늘에 보이는 십자가에 못 박힌
그리스도상은 죄로부터의 구원을
암시한다.

죽음이 손에 들고 있는 모래시계는
인생의 덧없음을 상징한다.

아기, 처녀, 노파는 삶의
세 시기를 나타낸다.

올빼미는 그림의 맥락 속에서
애도와 죽음이라는 부정적
함의를 띤다.

▲ 한스 발둥 그린, 〈삶의 세 시기와 죽음〉,
1540년경, 마드리드, 프라도 미술관

298 ✤

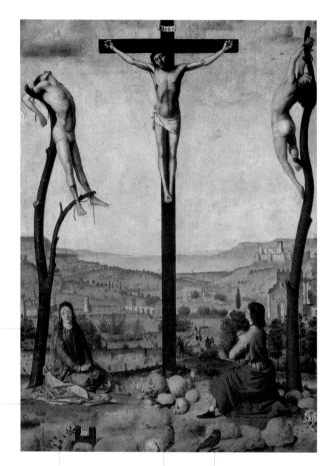

십자가형의 재현에서 가장
흔한 도상에 따르면 그리스도의
우측은 성모 마리아이고 좌측은
성 요한이다.

해골은 '해골의 장소'를 뜻하는
골고다와 아담의 해골을 함께
암시한다. 아담의 해골이
이곳에 묻혔다고 주장하는
사람들도 더러 있다.

붉은 꽃들은 그리스도의
수난을 반영한다.

해골 속의 뱀은 인생의 덧없음을
명확하게 암시한다.

애도와 죽음의 상징인 올빼미는 참된
빛을 인정하기를 거부한 자들을
암시하는 것으로 생각되기도 한다.
이런 맥락에서 올빼미는 그리스도를
메시아로 받아들이기를 거부했던
유대인들의 '무지'를 가리킨다.

▲ 안토넬로 다 메시나, 〈십자가형〉,
1475, 안트베르펜, 조형 예술 박물관

까마귀

고대로부터 수다스럽고 경솔한 동물로 기술되었던 까마귀는 처음에는 아테나에게 봉헌된 새였다가 나중에 올빼미에게 그 자리를 내주었다.

Crow

신화적 기원
처음에는 아테나의 애완동물이었던 까마귀를 아폴론이 검은 새로 변하게 했다.

의미
죽음, 악마, 불행

일화와 등장인물
노아는 홍수가 끝날 무렵 방주에서 까마귀를 내보냈다. 까마귀는 사막의 은수자들에게 빵을 가져다준다. 그러한 은수자들 중에서 특히 대수도원장 성 안토니오, 성 엘리아스, 성 오누프리오, 은수자 성 바울로가 유명하다.

출전
오비디우스 《변신 이야기》 2,541-632,
창세기 8:6-7,
잠언 30:17, 아가 5:11,
게르바이세 《동물 우화집》 621-54,
체사레 리파 《도상학》에서 〈미신〉, 〈자비〉

▶ 디에고 벨라스케스,
〈성 안토니오와 은수자 바울로의 만남〉, 1633년경,
마드리드, 프라도 미술관

태양의 신 아폴론은 코로니스라는 여인을 사랑했다. 어느 날 코로니스가 부정을 저질렀다고 까마귀가 고자질하자 분노한 아폴론은 처녀 코로니스를 죽이고 말았다. 나중에 이를 두고 후회하고 슬퍼하며 아폴론은 까마귀의 경솔한 수다를 벌하기 위해 원래 흰색이었던 까마귀의 깃털을 새카맣게 바꿔버렸다고 한다.

성서에 따르면 노아는 홍수가 물러갔는지 알아보려고 비둘기에 앞서 까마귀를 내보냈다고 한다. 까마귀는 또한 사막에서 고행중인 은수자들에게 음식물을(일반적으로 빵을) 물어다 주었다는 전설이 있는데, 이로부터 까마귀에 긍정적인 함의가 씌워졌다.

그러나 상징주의적 측면에서 볼 때 까마귀의 이미지는 대체로 부정적이다. 중세의 동물 우화집에 따르면 까마귀는 갓 부화한 새끼들을 제 새끼로 알아보지 못해서 며칠 동안은 새끼들을 먹이지 않는다고 한다. 똑같은 이유로 악마의 유혹에 넘어간 인간은 하느님의 말씀을 받아들일 수 없다.

새까만 깃털도 까마귀에게 부정적인 특징들을 덮어씌우는 데 한몫해서, 결국 까마귀는 장례식과 관련된 구슬픈 함의를 갖게 되었다. 더불어 대중의 상상 속에서는 불행과 흉조를 지닌 동물로 비쳐졌다. 까마귀는 무엇보다도 반종교개혁운동 시기의 예술에서 저승사자로 나타난다. 까마귀의 구슬픈 울음소리는 라틴어로 '내일'을 뜻하는 '크라스(cras), 크라스'라고 형용되는데, 사람들은 이를 죽음이 임박했다는 경고로 받아들였다.

소년들의 나이는 복장에서 추정할 수 있다.
바지는 6-7세가 지나서야 입을 수 있었다.

7세 아래의 소년들은
긴 가운을 입었다.

까마귀가 드 프란치 가문의 문장들 중 하나였기 때문에
세 소년들은 이 가문의 아이들로 생각된다.

▲ 안토니 반 다이크, 〈드 프란치 가문의 세 소년〉,
1621-27, 런던, 국립 미술관

앵무새

Parrot

앵무새는 서로 다른 여러 특징들을 지녔다. 정황에 따라 앵무새는 어리석은 수다를 암시하기도 하고, 순결과 결백의 상징물이 되기도 한다.

의미
어리석은 수다의 상징인
동시에 순결과 결백의 상징.
성모 마리아의 상징물

출전
《자연과 동물 설화집》 43.
J.-P. 미녜 《라틴 교부 문집》
111.246

고대에 이미 알려졌던 앵무새는 인간의 말을 따라하는 보기 드문 능력으로 존경을 받았다. 중세의 백과사전에 따르면 앵무새는 기후가 건조한 동쪽 지역에 산다고 한다. 비를 맞아 알록달록한 깃털을 망치는 것을 싫어하기 때문이다. 이 논리에 따라서 중세의 동물 우화집들은 앵무새를 지극히 '청결'한 것으로 여겼으며 나아가 원죄에 더럽혀지지 않은 예수 그리스도와 성모 마리아의 이미지로 보았다.

그리스도교 도상에서 앵무새는 에덴동산 그림과 성모와 아기 예수를 묘사한 그림 속에 자주 나타난다. 그 까닭은 앵무새가 가장 전형적으로 내는 소리가 수태고지 때 대천사 가브리엘이 성모에게 건넨 인사말 "아베(Ave)"와 같다고 믿어졌기 때문이다. 따라서 앵무새는 성모의 상징이 되었고 나아가 순결과 결백도 상징하게 되었다. 이런 맥락에서 특히 15-17세기의 북유럽 회화에는 앵무새가 신혼부부의 초상 중 신부의 상징물로서 자주 나타난다.

앵무새가 특정한 상징적 의미를 띠지 않고 단순히 이국적인 동물로서 재현되는 경우도 있다. 또한 앵무새는 다소 희귀하고 값비싼 동물이기 때문에 때때로 후원자의 사회적 지위를 암시하기도 한다.

▶ 잠바티스타 티에폴로, 〈앵무새를 든 소녀〉, 1760-61, 옥스퍼드, 애시몰리언 박물관

젖을 먹이는 성모 마리아의
이미지는 이집트 여신 이시스가
아들 호루스를 품에 안은 모습을
재현한 것에서 기원한다.

앵무새가 성모의 목을 부리로
쪼고 있는 모습은 무염시태를
암시한다고 해석할 수 있다.

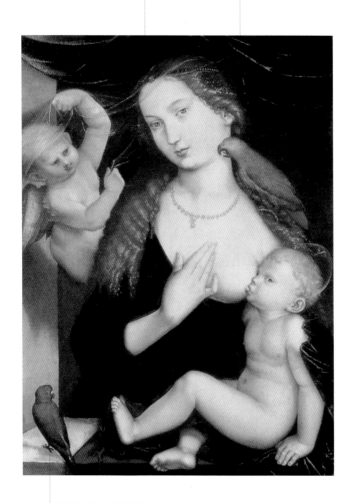

앵무새는 성모 마리아의 상징물 중 하나다.
대천사 가브리엘이 성모에게 인사말로 건넨 "아베"라는
말을 앵무새가 말한다고 믿어졌기 때문이다.

▲ 한스 발둥 그린, 〈앵무새와 성모〉,
1527년경, 뉘른베르크, 국립 박물관 회화관

백조

Swan

그리스 신화에는 제우스가 백조로 변신하여 레다를
유혹했다는 유명한 이야기가 있다. 그들의 결합으로 트로이의
헬레네와 남동생 폴룩스가 태어났다.

● 신화적 기원

아폴론에게 봉헌된 동물.
무사이 중 에라토와
클리오의 상징물.
백조들이 아프로디테의
전차를 이끈다.
백조로 변신한 제우스가
레다를 범한다.

● 의미

사랑, 순결, 미덕, 위선.
길조의 상징물

● 출전

《호메로스 찬가》 21,
베르길리우스 《아이네이스》
1,392-400,
레위기 11:18,
빈첸초 카르타리 《고대 허구의
원천》,
체사레 리파 《도상학》에서
〈길한 점괘〉

▶ 레오나르도 다 빈치 화파의 신원
불명 화가, 〈레다와 백조〉, 1510년경.
피렌체, 우피치 미술관

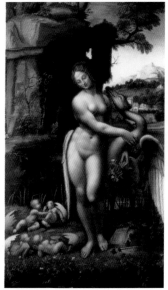

고대로부터 백조의 이미지는 음악의 이미지와 결부되었다. 사람들은 백조가 죽기 직전에 단 한번 달콤하면서도 가슴을 에는 듯 구슬픈 노래를 부른다고 믿었다. 이러한 믿음은 일찍이 플리니우스로 인해 가라앉았지만, 그럼에도 불구하고 백조는 아폴론과 무사이, 그중에서도 특히 시와 사랑의 노래를 주관하는 에라토와 계속 결부되었다. 르네상스의 신화 연구가들에 따르면 백조의 흰색은 낮의 빛을 반영하며 밤을 상징하는 까마귀의 검은색과 대조를 이룬다고 한다. 이런 까닭에 때때로 태양신 아폴론의 전차를 백조들이 끄는 모습으로 재현되었다. 백조는 또한 아프로디테의 상징물이며 여신의 전차를 이끄는 모습을 때때로 그림에서 볼 수 있다. 이 경우 사랑의 쾌락에 탐닉한 자들이 여신의 전차와 동행한다.

중세의 동물 우화집 중 일부는 백조를 부정적인 측면에서 평가했다. 흰 깃털과는 대조적으로 속살이 검기 때문이다. 이런 이유 때문에 백조는 위선의 상징이 되었다.

체사레 리파는 신명이 나서 기뻐하는 백조들의 모습을 상서로운 조짐으로 해석한 《아이네이스》의 몇 구절에 의거하여 백조를 길조의 상징물로 채택했다.

이 그림은 실로 정치적 알레고리다.
백조는 적으로부터 위협을 받는
네덜란드를 나타낸다.

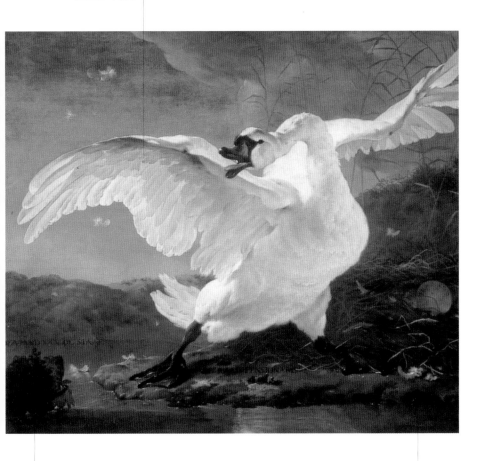

물속의 개는 백조의 둥지를 노린다. 이것은
네덜란드를 위협하는 위험 요소들을
상징한다.

세 개의 짤막한 문구는 나중에 덧붙여졌다.
그것들은 모두 네덜란드와 그 나라의 책임
있는 정치 지도자들을 칭송한다.

▲ 안 아셀레인, 〈위협을 받는 백조〉, 1650년경, 개인 소장

지극히 예민한 청각을 지녔으므로
사슴은 청각을 상징한다.

무사이 중에서 에라토는 서정시와
음악을 주관한다.

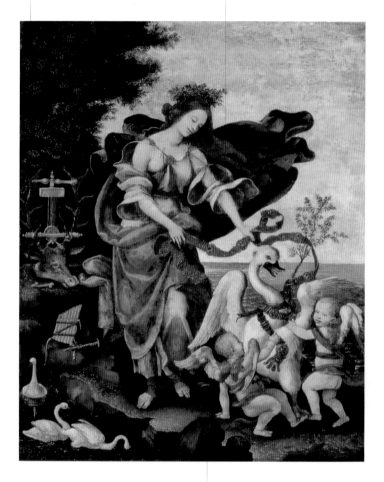

백조는 에라토의 상징물로 고대로부터
음악과 결부되었다.

▲ 필리피노 리피, 〈음악의 알레고리〉, 1550년경, 베를린, 회화 미술관

펠리컨은 항상 그리스도론적으로 중요한 의미를 지녔다.
이는 희생, 자선, 경건 등의 개념과 직접 관련된 것이다.

펠리컨

Pelican

새끼들에게 음식을 먹일 때 펠리컨은 부리를 가슴 쪽으로 굽혀 식도
에 저장해둔 음식물을 토해내 새끼들에게 먹인다. 이런 이미지는 펠
리컨이 새끼들을 먹이기 위해 자신의 가슴에 상처를 입힌다는 믿음
을 낳았다. 그리하여 펠리컨은 그리스도의 궁극적인 희생과 경건하
고 사랑에 넘치는 가족에 대한 헌신을 상징하게 되었다.

중세의 동물 우화집에서는 펠리컨이 새끼들을 지극히 사랑한다고
기술한다. 알에서 깨자마자 새끼들은 어미를 쪼아 상처를 입히는데,
그러면 부모 펠리컨이 새끼들을 죽인다. 사흘 뒤 어미 펠리컨은 자신
의 가슴을 부리로 쪼아 상처를 낸 다음 흐르는 피를 새끼들에게 먹
인다. 그러면 새끼들은 이내 다시 살아난다. 예수 그리스도도 자신을
거부한 인류를 위해서 같은 일을 행했다. 그는 십자가에 올라 스스로
를 희생해서 인류의 죄를 위해 자신의 피를
흘렸다. 화가들은 이러한 상징적 의미를 그
림에 반영하여, 궁극적인 희생을 결심한 예
수가 못 박힌 십자가 발치에 펠리컨이 새끼
들과 함께 둥지 속에 있는 모습을 종종 묘사
했다. 이와 동일한 이미지가 때때로 우의적
으로 그린 정물화나 꽃병 그 밖의 장식품에
나타나기도 한다. 르네상스 시대에는 이러한
모티프가 자선의 상징물로 사용되었다.

● **의미**
자선, 경건, 착한 심성의
우의적 형상

● **일화와 등장인물**
십자가에 달린 그리스도

● **출전**
시편 102:6 (다윗 왕),
《라틴의 자연과학자》 6,
체사레 리파 《도상학》에서
〈선한 본성〉

▶ 프란체스코 데 무라,
〈자선의 알레고리〉, 1744년경, 시카고,
시카고 미술 연구소

펠리컨

게쎄마니 동산에서 가리옷 유다가
예수에게 한 입맞춤은 로마 병사들이
그리스도를 가려내어 붙잡도록
사전에 짜둔 신호였다.

펠리컨은 새끼를 먹이기 위해
자신의 가슴에 상처를 낸다.
이런 행위로 말미암아 펠리컨은
그리스도의 궁극적 희생을
상징하게 되었다.

수탉이 우는 것은 베드로가
예수를 모른다고 세 번 부인한
일화를 암시한다.

수난을 당한 자,
즉 그리스도의 이미지
주변에 이른바
'그리스도의 도구
(arma Christi)'인
수많은 수난의
상징들이 등장한다.

그리스도가 채찍질 당할 때 묶인 기둥이다.

▲ 로베르토 오데리시, 〈수난을 당한 자〉,
1354, 케임브리지(매사추세츠), 하버드 대학교 미술관

공작은 제우스의 아내이자 신들의 여왕인 헤라에게 봉헌되었다.
처음에는 부활의 상징으로 여겨지던 공작은 나중에 교만의 상징이
되기도 했다.

공작

Peacock

신화에 따르면 공작의 꼬리 깃털에 있는 알록달록한 반점들은 아르고스의 눈들이라고 한다. 100개의 눈을 가진 괴물인 아르고스는 헤라의 명령으로 이오를 감시하다가 제우스의 명을 받은 헤르메스에게 살해되었다. 헤라는 이 충실한 감시자를 기념하기 위하여 자신에게 바쳐진 새에게 그 눈들을 달았다.

초기 그리스도교는 공작에게 꽤나 긍정적인 함의를 씌웠다. 매년 가을에 털이 벗겨졌다가 봄이 오면 다시 자란다는 믿음을 바탕으로 공작은 영적 거듭남 나아가 부활의 상징이 되었다. 또한 수많은 '눈들'은 하느님의 전지전능함을 나타내는 것이라고 여겨졌다.

후대에 이르러서야 중세의 동물 우화집들은 공작에게 부정적인 함의를 씌웠다. 그것은 공작이 자랑하듯 뽐내며 걷는 모습과 현란한 깃털을 거만하게 과시하기를 좋아한다는 사실에 근거했다. 그리하여 공작은 교만과 거만의 상징이 되었다. 그러나 꽤나 못생긴 발을 내려다 볼 때면 공작은 슬퍼진다. 멋진 외모와 전혀 어울리지 않는 발을 가졌기 때문이다. 이는 인간도 자신의 장점들을 통해 기쁨을 누릴 수는 있으나, 그 때문에 단점들을 잊고서 허상 위에 삶을 구축하지는 말아야 한다는 것을 시사한다.

공작은 때때로 공기의 상징물로도 등장한다. 전승에 따르면 헤라는 4원소 중 공기를 다스린다고 한다.

● **신화적 기원**
헤라에게 봉헌된 동물인 공작은 헤라의 전차를 끈다. 헤라는 충실한 아르고스의 눈들을 공작의 꼬리 깃털에 달았다.

● **의미**
불멸, 부활, 거만, 교만, 공기의 상징물

● **출전**
오비디우스 《변신 이야기》 1.713~23,
플리니우스(大) 《박물지》 10.43~44,
《자연과 동물 설화집》 23,
체사레 리파 《도상학》에서 〈교만〉, 〈공기〉

▶ 조르조 안셀미, 〈공기의 알레고리〉, 1760년경, 만토바, 두칼레 궁전

플랑드르 화가들이 그린 수태고지 그림에서는 성모
마리아의 상징물로서 때때로 백합 대신 붓꽃이
등장한다.

▲ 얀 브뤼헐(大), 〈놀리 메 탕게레 (동산지기 그리스도)〉
1610년경, 파리, 장식 예술 박물관

그림이 묘사한 성서 속 일화의 신학적 해석에 따르면
그리스도는 '영혼의 동산지기'다. 장미는 '가시 없는
장미'라고 일컬어지는 성모 마리아의 상징이다.

장미는 '가시 없는 장미'인
성모 마리아의 상징이다.

공작은 영적 거듭남과 부활의
상징이다. 이 함의는 공작의 깃털이
매년 가을 벗겨졌다가 봄에 다시
자라난다는 믿음에서 유래했다.

악마의 상징인 쥐는 정신적인 미덕을
가리키는 공작과 대조를 이루는 듯하다.

공작

공작의 꼬리에 있는 알록달록한
반점들은 이오를 지키라는 과업을
수행했던 아르고스의 눈들이다.
아르고스가 헤르메스에게 살해당하자
헤라는 그를 기념하기 위해 그 많은
눈을 자신에게 봉헌된 공작의 꼬리
깃털에 달아주었다.

천상과 지상을 연결하는 다리인
무지개는 헤라의 시녀이자 신들의
전령관인 이리스의 상징물이다.
이 그림에서 이리스는 헤라를 도와
아르고스의 머리에서 눈들을 떼고 있다.

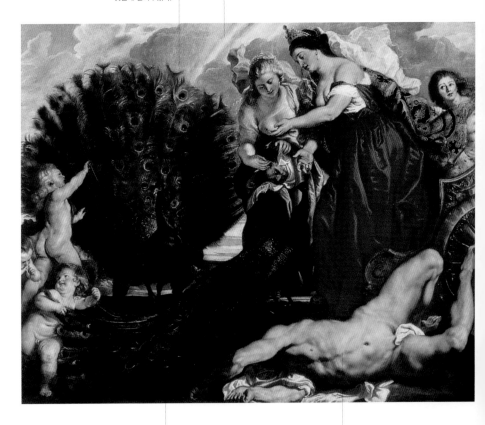

공작은 헤라의 상징물 중 하나이다.
이 그림에서 헤라는 아르고스의 눈을 건네받아
공작의 꼬리에 달고 있다.

아르고스의 머리 없는 시신이
바닥에 누워 있다.

▲ 페터 파울 루벤스, 〈헤라와 아르고스〉,
1610–11, 쾰른, 발라프–리하르츠 박물관

수탉은 저승의 세력들과 어느 정도 연관되지만, 새날의 도래를 알리는
습성에 힘입어 태양과 관련된 긍정적인 상징적 의미를 지닌다.

수탉
Rooster

르네상스 시대의 신화 연구가들에 따르면 수탉은 일출과 새벽을 알
리기 때문에 아폴론처럼 태양과 관련된 신들에게 봉헌되었다. 또한
수탉은 상인들과 군인들 모두에게 없어서는 안 될 미덕인 경계심의
상징으로 여겨지기 때문에 상인들의 수호신 헤르메스와 전쟁의 신
아레스를 동반한다.

그리스도교 교리에서는 수탉이 어둠을 몰아내는 빛이 지닌 힘의
표상으로 간주된다. 수탉은 어둠의 시간에 깨어 있다가 동방에서 그
리스도의 빛이 솟아오를 때 이를 알리기 때문이다. 이런 까닭에 로마
네스크 양식의 교회당에서 수탉의 이미지를 자주 볼 수 있다.

수탉의 형상은 또한 그리스도의 수난, 특히 사도 베드로를 암시한
다. 예수가 예언한 대로 베드로는 새벽에 수탉이 울기 전 자신이 주
님을 안다는 사실을 세 번 부인했다. 이 사건을 미리 예고하는 뜻에서
성탄 장면과 목자들의 경배를 그린 장면에 때때로 수탉이 등장한다.

그러나 수탉을 권세욕의 상징으로 보는 부정적인 해석도 있다. 아
마도 수탉이 호전적인 기질을 지녔기 때문인 듯하다.

● **신화적 기원**
아폴론, 아스클레피우스,
아레스, 헤르메스의 상징물

● **의미**
그리스도의 수난,
경계심, 권세욕,
의술, 연구, 경계심의
알레고리를 나타내는 상징물

● **일화와 등장인물**
베드로의 부인, 성 베드로의
상징물

● **출전**
빈첸초 카르타리
《고대 허구의 원천》,
루가의 복음서 22:34,
22:56~62,
요한의 복음서 13:38,
체사레 리파 《도상학》에서
〈의술〉, 〈연구〉, 〈경계심〉

◀ 장-밥티스트 드 상페뉴,
〈수탉이 끄는 전차를 탄
헤르메스〉(일부),
1672, 베르사유, 베르사유 궁전
국립 박물관

수탉

요셉의 뒤에 있는 남자는 성모 마리아의 아버지인
요아킴과 동일시되었다.

헌신적인 자세를 취한 여자는
성모 마리아의 어머니 성 안나이다.

배경에 서 있는 요셉이
가족이 모인 장면을 바라본다.

일출을 알리는 수탉은 때때로
그리스도의 부활과 연관되었다.

▲ 도소 도시, 〈성가족〉,
1528–29, 햄프턴 코트 궁전, 로열 컬렉션

체사레 리파에 따르면 여인이 들고 있는 횃불은 고대 그리스의 웅변가 데모스테네스를 가리킨다. 어떤 이가 데모스테네스에게 어떻게 해서 그처럼 훌륭한 웅변가가 되었냐고 물었더니, 그는 술보다 기름을 더 많이 사용했다고 대답했다. "기름을 사용하면 연구 중에 경계심을 익힐 수 있었고, 술을 사용하면 수면욕을 불러올 수 있었습니다." 《도상학》에서 〈경계심〉

밤이 아직 어두울 때 깨어나서 울기 때문에 수탉은 경계심의 상징이다.

잠은 포도덩굴이 암시하듯 '달콤한 잠'에 든 젊은 남자로 묘사되었다.

▲ 잠바티스타 티에폴로, 〈경계심이 잠을 이기다〉, 1734, 비첸차, 빌라 로스키 칠레리 달 베르메

자고새

Partridge

사람들은 자고새를 음란한 새라고 여겼다. 플리니우스에 따르면 도를 지나친 정욕에 이끌린 수컷 자고새는 암컷이 알을 품느라 바빠질까 봐 알들을 깨뜨린다고 한다.

● **신화적 기원**
아테나가 다이달로스의 조카를
자고새로 변신시켰다.

● **의미**
정욕, 악마, 악,
성모 마리아의 상징

● **출전**
오비디우스 《변신 이야기》
8:236–59,
플리니우스(大) 《박물지》
10.100–4,
예레미야 17:11,
《라틴의 자연과학자》 26,
체사레 리파 《도상학》에서
〈정욕〉

자고새와 결부된 부정적인 의미는 예레미야의 다음 구절과 일치한다. "부정으로 축재하는 사람은 남이 낳은 알을 품는 자고새와 같아, 반생도 못 살아 재산을 털어먹고 결국은 미련한 자로서 생을 마치리라." 중세의 동물 우화집은 이 구절에 담긴 주장을 되살려 자고새가 다른 새의 알들을 훔쳐서 부화시킨다는 고대의 믿음을 새롭게 표현했다. 그러나 새끼들은 부화된 후 결국 친부모에게 돌아간다. 따라서 자고새는 사기 행위를 저지른 벌로 바보처럼 빈손으로 남게 된다. 악마에게도 이와 같은 일이 일어난다고 한다. 악마는 야훼의 아이들을 감언이설로 유혹하여 데려가려고 하지만 결국 허사가 되고 만다. 야훼의 아이들이 그리스도의 말씀을 듣고 신실함에 이끌려 하느님의 말씀에 새로이 스스로를 맡기기 때문이다.

하지만 도상학적으로 자고새는 때때로 긍정적인 함의를 띠고 성모 마리아를 암시한다. 일부 학자들에 따르면 암컷 자고새가 짝이 있는 쪽을 향하는 모습이 성모가 수태고지 때 대천사 가브리엘에게 몸을

돌린 모습과 같다는 것이다. 그러나 일반적으로 자고새는 부정적인 이미지로 널리 알려졌다. 자고새는 심지어 정욕의 알레고리를 가리키는 상징물도 되었는데, 이는 무절제한 음란에 빠진 것을 강조하는 것이다.

◀ 루카스 크라나흐(大), 〈샘가의 님프〉(일부),
1527년경, 버장송, 조형 미술과 고고학 박물관

성령을 나타내는 비둘기가 눈부신 빛줄기가
되어 성모 마리아를 향해 내려온다.

성모에게 그리스도의 어머니로서
미래에 담당할 역할을 알려줄 때 대천사
가브리엘은 처녀의 순결을 상징하는
백합을 성모에게 준다.

성모 마리아가 대천사 가브리엘에게
몸을 향한 것처럼 암컷 자고새는
수컷을 향한다.

▲ 티치아노, 〈수태고지〉,
1535년경, 베네치아, 스쿠올라 그란데 디 산 로코

황금방울새
Goldfinch

황금방울새는 때때로 죽은 뒤에 날아가 버리는 인간의 영혼을 암시한다. 이러한 상징적 의미는 그리스도교가 뒤에 채택했던 고대 이교 신앙의 믿음에 들어 있었다.

● 의미
그리스도의 수난,
인간의 영혼,
전염병을 막는 부적

● 출전
J.-P. 미녜 《라틴 교부 문집》
82.469

황금방울새는 일반적으로 성모 마리아와 아기 예수의 그림에서 그리스도가 손에 들고 있는 모습으로 나타난다. 스페인의 대주교이자 백과사전 편찬자인 세비야의 성 이시도르에 따르면 이 작은 새는 그리스도의 수난을 암시한다고 한다. 실제로 황금방울새의 라틴어 이름인 카르두엘리스(carduelis) 자체가 엉겅퀴(carduus)를 즐겨 먹는 이 새의 습성을 강조하며 엉겅퀴는 도상에서 가시 면류관을 암시한다.

이러한 상징적 의미를 반영하여 황금방울새는 때때로 17세기 북유럽 회화의 전형적인 관목 그림과 정물화에 등장한다. 이 경우 황금방울새는 선과 악의 싸움을 암시한다.

평범한 초상화에서 어린이가 손에 황금방울새를 든 모습을 때때로 볼 수 있다. 어린이들이 이 새의 알록달록한 깃털을 매우 좋아했기 때문이다.

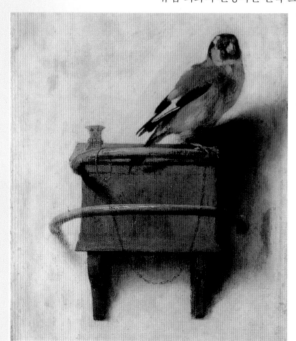

◀ 카럴 파브리티위스, 〈황금방울새〉,
1654, 헤이그, 마우리츠하위스 미술관

황금방울새는 그리스도의
수난을 상징한다.

나뭇가지 사이의 둥지들은 성서의 한
구절을 암시한다. "참새도 깃들이고 제비도
새끼 칠 보금자리 얻었사옵니다."

(시편 84:3)

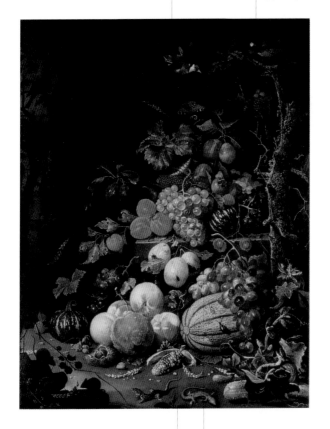

파리와 도마뱀이 부활의 이미지인 나비와
나란히 놓인 것은 선과 악의 영원한 투쟁을
상징하기 위함이다.

명확하게 성찬식을 함의하는 포도는
이 그림에서 밀짚으로 인하여 그 의미가
더욱 강조된다.

▲ 아브라함 미뇽, 〈정물〉, 1665년경, 쾰른, 발라프−리하르츠 박물관

어린 세례자 요한의 허리띠에
달린 그릇은 앞으로 있을
그리스도의 세례를 가리킨다.

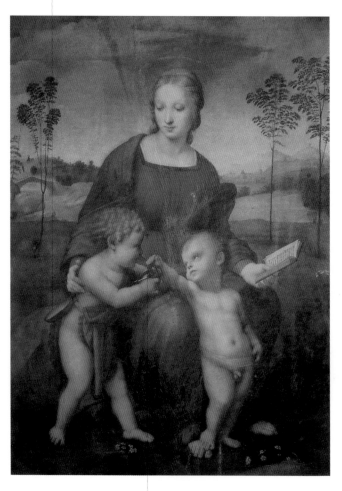

세례자 요한이 손에
들고 있는 황금방울새는
그리스도의 수난을 예시한다.

▲ 라파엘로, 〈황금방울새와 성모〉,
1506, 피렌체, 우피치 미술관

고대 로마인들은 제비를 상서로운 전조로 여겼다.
로마인들은 죽은 어린이들의 영혼이 제비처럼 돌아온다고 믿었다.
제비가 원래의 집을 찾아 돌아온다고 생각했기 때문이다.

제비

Swallow

오비디우스가 거듭 이야기한 고대 전승에 따르면, 트라키아의 왕 테레우스는 아테네 왕의 딸 프로크네와 결혼한 뒤 아내를 배신하여 처제 필로멜라를 납치하여 강간하고 혀를 잘랐다. 프로크네는 여동생을 구한 뒤 이에 대한 복수로 테레우스와의 사이에서 낳은 아들을 죽여 남편에게 먹였다. 슬픔으로 정신이 나가 버린 테레우스는 아내와 처제를 뒤쫓았지만, 제우스에 의해 프로크네는 제비로, 필로멜라는 나이팅게일로, 테레우스는 후투티로 변했다.

중세에 매년 돌아와 겨울의 끝을 알리는 제비의 습성을 사람들은 부활과 봄의 이미지로 해석했다. 한편 동물 우화집들은 제비가 지녔다고 믿어졌던 새끼의 실명을 치유하는 능력을 강조했다. 이 '능력'은 악마로 인해 눈이 먼 인간에게 '빛을 되돌려주는' 야훼의 이미지로 해석되었다.

봄의 도래를 알리는 제비는 예레미야의 한 구절에 대한 해석에 의거하여 그리스도의 성육신을 상징하는 것이라고 해석되었다. 그림에서 제비는 자주 이러한 도상학적 함의를 가지고 재현되었다.

● **신화적 기원**
프로크네가
제비로 변한다.

● **의미**
그리스도의 성육신, 부활

● **출전**
오비디우스 《변신 이야기》
6.421–674,
예레미야 8:7,
《자연과 동물 설화집》 24

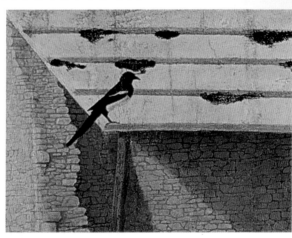

▶ 피에로 델라 프란체스카,
〈그리스도의 탄생〉(일부), 1470–75,
피렌체, 두오모 오페라 박물관

제비

----------●

제비는 인류를 구원하기
위해 인간이 된 하느님의
성육신과 더불어 부활에
내재된 거듭남을 상징한다.

아기 예수가 손에
쥔 사과는 구원을 상징한다.

사자를 곁에 둔
성 예로니모는 자신의
글을 통해서 교회를
지원한다. 종탑이 딸린
원형 건물은 교회를
표상하고, 그 건물을
떠받친 책들은 그의 글을
상징한다.

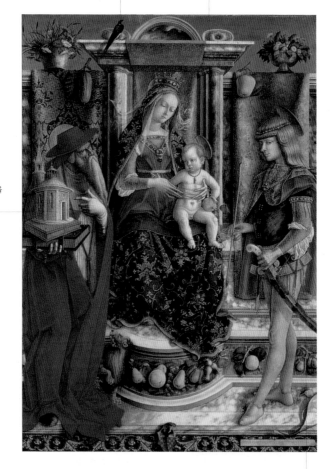

순교 과정에서 화살을 맞는 형벌을
당했던 성 세바스티아노는 젊은 기사의
모습으로 묘사되었다. 손에 든 화살과
발치의 활은 순교에 사용된 도구들이다.

▲ 카를로 크리벨리, 〈제비와 성모〉,
1490-92, 런던, 국립 미술관

전 세계에 걸쳐 평화의 상징으로 인정받는 비둘기는 일반적으로
긍정적인 것들을 상징한다. 그렇게 된 이유는 비둘기가
온순하고 겁 많은 기질을 지녔다는 잘못된 믿음 때문이었다.

비둘기

Dove

고대 그리스에서 비둘기는 아프로디테에게 봉헌되었으며 이 여신을
받드는 성소들 안에서 사육되었다. 로마 시대에 들어서도 비둘기는
계속해서 동일한 함의를 지녔다. 다만 로마인들은 비둘기 알과 고기
가 성욕을 증진시킨다고 믿었기 때문에 즐겨 먹었다. 르네상스 시대
의 그림에서는 비둘기가 아프로디테의 상징물로 자주 등장한다. 아
프로디테는 때때로 아레스와 함께 등장하여 전쟁과 평화의 상호 대
립을 강조한다. 르네상스의 신화 연구가들에 따르면 비둘기는 연중
교미를 하고 짝짓기 전에 연인들처럼 수컷이 암컷에게 입을 맞추기
때문에 아프로디테에게 봉헌되었다고 한다. 이런 믿음 때문에 비둘
기는 나중에 정욕과 도를 지나친 육체적 쾌락 등의 부정적 함의를 띠
게 되었다.

그러나 성서에서는 비둘기의 긍정적인 이미지가 단연 압도적이다.
비둘기는 노아에게 올리브 가지를 물어와 대홍수가 끝났음을 알려주
었다. 또한 비둘기는 성령의 이미지로서, 그리스도의 세례, 수태고지
를 비롯한 많은 종교적 일화의 재현 속에 등장한다. 때때로 일곱 마리

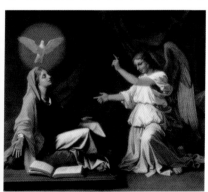

의 비둘기로써 성령의
일곱 가지 선물(지혜, 이
해력, 지식, 권고, 인내심, 경
건, 야훼에 대한 경외)을 나
타내기도 한다. 또한 비
둘기는 성모의 상징이
되어 무염시태를 다룬
그림에 등장한다.

◀ 니콜라 푸생, 〈수태고지〉,
1657, 런던, 국립 미술관

- **신화적 기원**
 아프로디테의 상징물.
 비둘기는 아프로디테의
 전차를 끈다.

- **의미**
 평화, 결백, 성령,
 성모 마리아, 호색, 정욕

- **일화와 등장인물**
 노아와 대홍수의 끝,
 무염시태, 수태고지, 삼위일체,
 모세 오경, 그리스도의 세례,
 성 바실리오, 성 콜롬바누스,
 성 그레고리오 1세, 성
 스콜라스티카, 아빌라의 성
 테레사, 성 토마스 아퀴나스의
 상징물

- **출전**
 창세기 8:8-12,
 아가 6:9,
 이사야 11:2,
 마르코의 복음서 1:10,
 루가의 복음서 3:22,
 요한의 복음서 1:32,
 빈첸초 카르타리
 《고대 허구의 원천》

비둘기

무서운 전쟁의 신 아레스는 아프로디테의
아름다움 앞에서는 지극히 여리고
무방비적인 상태에 놓인다.

사랑의 여신 아프로디테는
일반적으로 반라 혹은 전라의
모습으로 묘사된다.

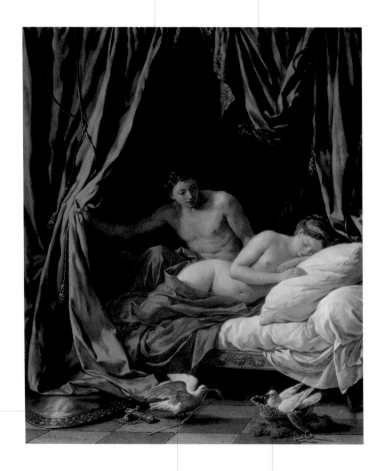

방패와 칼은
아레스의
상징물이다.

비둘기는
아프로디테의 상징물이다.

그림의 맥락에서 비둘기의 이미지는
평화의 상징으로 해석할 수 있다.
비둘기 두 마리 중 한 마리가 아레스의
투구 속에 둥지를 튼 모습은 전쟁에 대한
평화의 승리를 의미한다.

▲ 루이-장-프랑수아 라그르네, 〈아레스와 아프로디테, 평화의 알레고리〉,
1770, 로스앤젤레스, J. 폴 게티 미술관

두 남자는 기사 리날도의 친구들인 찰스와 우발도다. 이들은 리날도를 다시 현실로 데려와서 그와 함께 예루살렘으로 돌아가 도시 정복을 위한 전투를 재개한다.

이 장면은 16세기 이탈리아의 시인 토르콰토 타소의 유명한 서사시 《해방된 예루살렘》 중에서 제16곡을 충실히 재현한 것이다. 제16곡은 마녀 아르미다의 정원을 묘사한다. 나무 위에는 온갖 새들이 모여서 감미로운 노래를 부른다. 그 중에는 "우리 인간의 목소리를 닮은 소리"를 내는 앵무새도 있다(16.70).

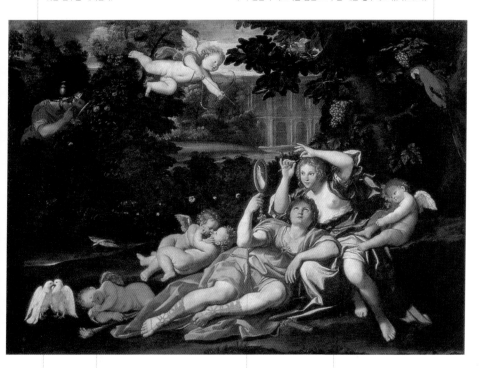

케루빔이 가진 햇불은 불같은 사랑을 상징한다.

매혹적인 마녀 아르미다는 리날도와 사랑에 빠졌다. 그녀는 마술을 부려 리날도를 행운의 섬에서 자기와 함께 지내도록 잡아두었다.

부리를 맞댄 두 마리의 비둘기들은 연인들의 포옹을 암시한다.

리날도는 자신의 임무를 새까맣게 망각한 채 아르미다의 품에 누워 있다.

▲ 도메니키노, 〈리날도와 아르미다〉,
1620-21, 파리, 루브르 박물관

비가 멈추자 노아의 방주는 아라랏 산 등마루에 닿았다.
노아는 까마귀 한 마리와 비둘기 한 마리를 놓아 주었다. 까마귀는 돌아오지
않았으나 비둘기는 파릇파릇한 올리브 가지를 물고 돌아왔다.
노아는 하느님의 징벌이 끝난 것을 알고 방주의 동물들을 내보냈다.

노아가 하느님의 뜻을
전하는 비둘기를
주의 깊게 살핀다.

무지개는 홍수
끝에 새로워진 하느님과
인류(혹은 동물도 포함하여)
사이의 동맹 관계를
상징한다.

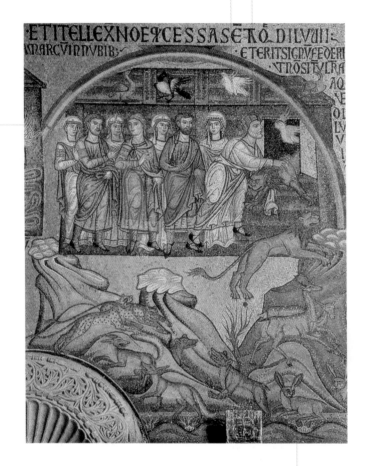

방주를 떠나는 동물들은 의아스럽고 방향감각을
잃은 것처럼 보인다. 신원이 밝혀지지 않은
모자이크 작가가 창세기의 구절을 의뭉스럽게
해석하여 표현한 솜씨가 돋보인다.

▲ 〈방주에서 내리는 동물들〉, 모자이크,
12세기 전반, 베네치아, 산 마르코 성당 중앙 홀

매우 달콤한 맛을 지닌 배는
일반적으로 긍정적인 의미를 갖는
것으로 받아들여지며, 대체로
성모와 아기 예수 그림에 등장한다.

백합은 성모 마리아를
특징짓는 꽃이며
그녀의 순결을 나타낸다.

예수는 찔레 화환을 만들다
가시에 찔린다. 이는 가시
면류관과 장차 그가 겪을
수난을 확실하게 암시한다.

흰 비둘기들은 성모 마리아의 상징물이다.
이는 아가의 한 구절에서 근거한 듯하다.
"티 없는 나의 비둘기는 오직 하나뿐, 낳아 준
어머니에겐 둘도 없는 외동딸." (아가 6:9)

장미는 '가시 없는 장미'인
성모 마리아를 암시한다. 그녀는 결코
원죄에 물들지 않았기 때문이다.

▲ 프란시스코 데 수르바란, 〈나사렛 집에서의 그리스도와 성모〉,
1635-40, 클리블랜드(오하이오), 클리블랜드 미술관

그리스도가 세례를 받고 나자 성령이
비둘기 형상으로 하늘에 나타나 그리스도를 향해
내려오고 하늘로부터 음성이 들렸다. "이는 내 사랑하는
아들, 내 마음에 드는 아들이다." (마태 3:16−17)

세례자 성 요한이
그의 전통적인 상징물인
가느다란 갈대 십자가를
들고 있다.

세례자 요한은 일반적으로
조가비나 그릇, 또는 단순히
맨손으로 물을 부어주는
모습으로 그림에 등장한다.

그리스도는 요한에게
세례를 받기 위하여 요르단
강으로 갔다. 처음에 요한은
그리스도를 존경하는 표시로
세례 주기를 거부했다.

▲ 유세페 데 리베라, 〈그리스도의 세례〉,
1630년경. 낭시. 조형 예술 박물관

성령을 비둘기로 재현하는 것은 세례자 성 요한의 말에서 유래했다. "나는 성령이 하늘에서 비둘기 모양으로 내려와 이분 위에 머무르는 것을 보았다."(요한 1:32)

하느님 아버지는 대체로 길게 흘러내리는 수염을 단 노인으로 묘사된다.

중세에 제작된 삼위일체의 이미지는 드물다. 그 이유는 교회가 보이지 않는 것을 시각적으로 재현하는 것을 꺼렸기 때문이다. 삼위일체의 도상학적 주제는 르네상스 시대와 그 후 수세기를 거치면서 발전했다.

피에타와 유사한 도상학적 구도 속에서 하느님 아버지가 생명 없는 그리스도의 몸을 부축하고 있다.

▲ 서부 헝가리의 거장, 〈성 삼위일체〉, 1440–50, 부다페스트, 머지어르 넴제티 미술관

나비

Butterfly

그리스 로마 시대에 사람들은 인간의 영혼이 죽자마자
입을 통해 육신을 떠난다고 믿었다. 석관에는 고치를 벗고 떠나는
나비를 새겨 영혼을 상징했다.

● **신화적 기원**
프시케는 때때로 나비 날개를
단 모습으로 묘사된다.

● **의미**
영혼, 죽음, 부활

애벌레로 태어나 고치로 변한 다음 마침내 날개 달린 성충이 되는 나비의 이미지는 항상 인류를 매혹시켰다. 나비의 탈바꿈 과정을 가리켜 사람들은 인간의 영적 변화를 반영하는 것으로 보았다.

그리스어 프시케(psyché)는 영혼을 뜻하지만 나비를 의미하기도 한다. 때문에 에로스의 사랑을 받는 소녀 프시케는 때때로 나비 날개를 단 모습으로 그림 속에 등장한다.

고대에 나비(영혼)는 때때로 죽음을 미리 예고하는 경우도 있었으나, 그리스도교적 상상 속에서 나비는 부활의 상징이 되었다. 이는 나비의 일생에서 유추되는 미덕, 특히 고치에서 성충으로 탈바꿈하는 것에서 힘입은 것이다. 아기 예수나 성모 마리아의 손에 들려 있는 모습으로 재현될 경우 나비는 부활한 영혼을 직접적으로 암시한다.

멋진 꽃다발이나 화려하게 차려진 식탁을 주제로 그린 몇몇 북유럽 바로크 양식 정물화에서는 한 마리 혹은 여러 마리의 나비가 그려진 것을 아주 쉽게 찾아볼 수 있다. 이러한 그림들에서 나비는 파리와 잠자리처럼 죄를 표상하는 곤충들과 함께 그려짐으로써 구원과 부활의 이미지를 죄의 이미지와 병치한다. 화가들은 이러한 배치를 통해 선과 악의 싸움을 묘사했다.

◀ 도소 도시, 〈나비를 그리는 제우스〉(일부),
1522–24, 빈, 미술사 박물관

다채로운 꽃다발과
해골은 인생무상과
덧없음을 상징한다.

책 표지의 글귀 "우리는 죽기 위해
살고 살기 위해 죽는다."는 삶과
죽음의 깊은 의미를 암시한다.

날개를 편 나비는
영혼의 부활을
분명하게 가리킨다.

파리는 선의 세력과 영원한 투쟁을
벌이는 악의 세력을 나타낸다.
모래시계는 세속적인 것들을 가차 없이
휩쓸어 가버리는 시간의 흐름을 잰다.

▲ 마리아 폰 오스테르베이크, 〈정물 : 인생무상〉,
1668, 빈, 미술사 박물관

나비는 때때로 요절한 사람들의 초상화 속에
부활의 상징으로 그려졌다. 이 초상화는 지네브라의
때 이른 죽음을 기념하기 위해서 사후에 니콜로 혹은
리오넬로 데스테가 의뢰한 것으로 추정된다.

노간주나무의 영어 이름은 주니퍼
(juniper)이다. 배경의 노간주나무
숲은 이름이 유사한 이유로
지네브라(Ginevra)를 암시하는
듯하다. 지네브라의 영어식 이름은
제니퍼(Jennifer)이다.

성모의 슬픔을 상징하는
메발톱꽃은 르네상스 시대에
장례식과 관련된 의미를
함축했다.

여인의 신원은 정확히 밝혀지지 않았다.
가장 그럴듯한 가설은 21세에 독살된 시지스몬도
말라테스타의 아내 지네브라 데스테라는 것이다.
일설에 따르면 시지스몬도가 이소타 델리 아티와
결혼하고 싶어 아내를 독살했다고 한다.

▲ 피사넬로, 〈왕비의 초상〉,
1435-40, 파리, 루브르 박물관

프시케는 에로스의 사랑을 받았으나
그녀의 아름다움을 시기한 아프로디테에게
미움을 산다. 프시케는 연인을 되찾기 위해
아프로디테가 부과한 일련의 시험을
거쳐야 했다.

그리스어 프시케는 '나비'와
함께 '영혼'을 뜻한다.
때문에 프시케는 때때로
나비 날개를 단 모습으로
묘사된다. 여기서 조각가
카노바는 두 연인의 손 안에다
나비 한 마리를 조각했다.

에로스는 프시케가
자기 모습을 보지 않겠다는
약속을 깨자 그녀를 버렸다.
나중에 후회막심해진 에로스는
프시케를 찾아 나서고 마침내
신들이 다 모인 가운데
그녀와 가약을 맺었다.

▲ 안토니오 카노바, 〈에로스와 프시케〉,
1796, 포사뇨, 집소테카 카노비아나

벌
Bee

고대 이래로 벌은 높은 평가를 받았다. 사람들은 벌이 근면, 화합, 용기, 정절 등을 비롯한 여러 인간적 특성들을 가졌다고 생각했다.

신화적 기원
에로스가 벌에 쏘인다.
디오니소스가 꿀을 발견한다.

의미
근면, 정절, 부활,
그리스도와
그의 자비심의 상징,
아첨 및 근면의 알레고리를
가리키는 상징물,
프랑스 왕들과 바르베리니를
다스린 군주들의 문장

일화와 등장인물
벌집은 성 암브로시오,
성 베르나르도, 성 요한
크리소스토모의 상징물이다.

출전
오비디우스 《달력》 3:725–60,
플리니우스(大) 《박물지》
11.11–57,
테오크리토스 《목가집》 19,
요한의 묵시록 10:9

▶ 피에트로 다 코르토나,
〈신의 섭리의 승리〉(일부), 1633–39,
로마, 바르베리니 궁전

고대 로마인들에 따르면 디오니소스가 꿀을 발견했으며 나아가 인간에게 벌통 만드는 법을 가르쳐 주었다고 한다. 때때로 그림으로 재현되기도 하는 유명한 신화의 한 토막에서는 에로스가 벌집을 훔치려다가 벌떼에게 쏘인다. 에로스는 어머니 아프로디테에게 가서 불평했지만 그녀는 에로스의 화살이 더 큰 상처를 입힌다며 오히려 아들을 나무랐다.

그리스도교 전통도 이 작은 곤충의 매혹에서 벗어나지 못해서 엄격한 질서와 근면을 앞세우는 수도원 생활을 벌집 안에서의 삶에 자주 비유했다. 어떤 성인들은 그들의 선행이나 아름다운 언행이 벌에 비유되며 높이 평가받는다. 벌은 4세기 이탈리아의 밀라노 주교였던 성 암브로시오의 상징물 중 하나다. 그가 요람에 있었을 때 벌들이 얼굴에 내려앉았다고 전해오기 때문이다. 10세기 프랑스의 사제 성 베르나르도를 그린 그림 속에서도 때때로 벌을 볼 수 있다. 이것은 그의 달변을 암시한다.

특유의 달콤한 꿀 덕분에 벌은 그리스도의 이미지와 인류에 대한 그의 용서를 가리키기도 한다. 또한 벌이 처녀생식을 한다는, 다시 말해 수정이 안 된 암 생식체로부터 발생한다는 믿음에 근거하여 벌은 정절이란 의미를 함축하곤 했다.

그리스도교 도상에 따르면
고치를 벗고 성체가 되는 나비는
부활과 구원을 상징한다.

포도주는 성찬을
분명하게 가리킨다.

달콤함 꿀 때문에 벌은
그리스도의 이미지와 인류에 대한
그의 자비심을 암시한다.

빵과 사탕 과자를 배열한 모양은
그리스도의 십자가의 이미지를 암시한다.

▲ 게오르그 플레겔, 〈빵과 사탕 과자가 있는 정물〉,
1610년경, 프랑크푸르트, 프랑크푸르트 미술 연구소

파리

Fly

파리의 이미지를 비롯해서 일반적으로 곤충의 이미지는 언제나 악, 악마, 죄와 연관되었다. 사람들은 흔히 파리가 전염병을 퍼뜨릴 수 있다고 믿었다.

● 의미
악, 악마, 죄,
그리스도의 수난

● 출전
출애굽기 8:16−28,
열왕기하 1:2

성서의 열왕기하에 따르면 고대 시리아의 신이자 파리 떼의 우두머리인 바알즈붑(Baal-Zebub)이 파괴와 타락의 원인이라고 한다. '바알즈붑'의 축자적인 의미는 '파리 대왕'이다. 여기서 그리스도교 교리는 당연히 파리의 부정적이고 사악한 이미지를 끌어냈다. 특히 앞서 언급한 이교 신의 이름으로부터 유래한 베엘세붑(Beelzebub)이 악마를 일컫는 여러 명칭 가운데 하나이기 때문이다. 또한 파리는 항상 윙윙거리며 사람을 성가시게 하는 습성을 지녔기 때문에 결국 고통과 고문, 나아가 그리스도의 수난을 상징하게 되었다.

파리는 때때로 정물화에서 나비와 나란히 놓여 선과 악의 영원한 투쟁을 나타낸다. 그러나 여기에는 그 이상의 의미도 숨어있는데, 바로 그림 속의 파리가 실생활에서 그림에 묘사된 장소에 파리가 앉는 것에 대한 예방책이라는 것이다. 이는 '독은 독으로 푼다.'는 뜻의 유명한 중세의 속담 '시밀리아 시밀리부스 쿠란투르(similia similibus curantur)'에서 근거한다. 실제로 당시 사람들은 그림 속에 묘사된 벌레들의 이미지가 실생활에서 벌레들을 쫓아낸다고 믿었다. 물론 화가가 단지 자기 솜씨를 과시하고 싶어서 파리를 그렸을 수도 있다.

◀ 조반나 가르초니, 〈강아지〉(일부),
1664, 피렌체, 피티 궁전, 팔라티나 미술관

해골 위의 파리는 인생의 덧없음과
시간의 가치 없는 흐름을 소름끼칠 만큼
즉각적으로 암시한다.

그림이 표현하려는 엄격하고 교훈적인 우의를
확실히 해두는 의도에서 욥기의 한 구절이 인용되었다.
"꽃처럼 피어났다가는 스러지고 그림자처럼 덧없이 지나갑니다." (욥기 14:2)
이는 세속적 재물의 무상함을 떠올리게 한다.

습지와 소택지에
사는 개구리는 죽음을
암시하는 경우가 많다.

가지째 잘린 꽃들은
인생무상(바니타스)을 주제로
한 그림에 반복적으로 나타나는
특징이다. 아름다움의 절정에
도달한 순간 꽃은 시들어 꽃잎들을
떨어뜨리기 시작한다.

▲ 북부 독일의 신원 불명의 화가, 〈인생무상〉,
1600년경, 도르트문트, 미술사 박물관

아기 예수가 손으로
잡은 구는 구세주로서의
그의 역할을 암시한다.

성모 마리아가 입은 붉은
옷은 아들이 흘릴 피의 색깔을
상기시키고 따라서 그리스도가
미래에 치를 희생을 상징한다.

그림의 정황에서 파리는 윙윙거리고
몸에 붙어서 사람들을 괴롭히는
성가신 곤충으로서 등장한다. 이는 그리스도가
장차 겪을 수난을 미리 보여준다.

▲ 페라라의 화가, 〈성모자〉,
15세기 후반, 로스앤젤레스, J, 폴 게티 미술관

사슴벌레의 이미지는 풍뎅이와 자주 연관되며,
후기 고딕 시대의 미술에서 도상학적으로 처음 등장했다.

사슴벌레

Stag Beetle

신화에 따르면 케람부스와 테람부스가 사슴벌레로 변했다고 한다.
두 주인공의 이야기는 거의 비슷하다. 케람부스는 테살리아의 오트
리스 산에서 가축을 치는 목자였다. 그는 멋진 목소리를 타고났으며
팬파이프를 다루는 솜씨가 뛰어났기에 님프들이 그를 사모하며 노
래를 들으러 자주 찾아왔다. 그러나 어느 날 케람부스는 신들과 다
투게 되었고, 그들은 케람부스를 큰 뿔이 달린 '나무 먹는 사슴벌레'
로 변하게 했다. 사슴벌레는 영양분을 흡수하기 위하여 나무껍질을
먹는다.

사슴벌레는 아이들이 좋아하는 장난감이 되었다. 아이들은 사슴벌
레를 끈으로 묶은 다음 날려 보내곤 했다.

사슴벌레의 이미지는 국제 고딕 양식의 채식 필사본에 처음으로
등장하기 시작했다. 이 양식은 14세기 말에서 15세기 초에 걸쳐 유럽
의 궁중에서 유행한 예술이다. 하지만 사슴벌레가 가장 흔하게 그려
진 것은 16, 17세기의 북유럽 회화에서였으며, 그 중에서도 특히 정
물화와 관목을 묘사한 그림들이었다. 이들 그림 속에서 사슴벌레는
일반적으로 악이나 악마의 이미지로서 부정적
인 함의를 띠었다. 그 까닭은 아마도 북유럽 문
화권의 집단적 상상 속에서 사슴벌레는 큰 턱에
이글거리는 석탄 불씨를 달고 다니며 불을 퍼뜨
리는 위험한 존재로 비춰졌기 때문인 듯하다.

- **신화적 기원**
 목자 케람부스가
 사슴벌레로 변한다.

- **의미**
 악과 악마의 이미지

- **출전**
 오비디우스 《변신 이야기》
 7.353~56.
 플리니우스(大) 《박물지》 11.97,
 안토니누스 리베랄리스
 《변신 이야기》 22

▶ 〈케루빔을 공격하는 사슴벌레〉,
1526, 기도서의 소품, 브레사노네,
노바첼레 수도원 서고

포도주가 담긴 잔과 빵은
성찬의 상징이다.

빵은 최후의 만찬 때 그리스도가
떼어서 나누어준 빵 덩어리를 연상시키며
인류를 위한 그의 희생을 상징한다.

평화를 위협하는 사슴벌레는
그리스도와 대적하는 악의 상징이다.

물고기는 그리스도의 상징이다.
물고기를 뜻하는 그리스어 이크티스(ichthys)는
'이에수스 크리스토스 테우 이오스 소테르(Iesous
Christos Theou Yios Soter)'의 머리글자를 따서
만든 말로써 이는 '예수 그리스도 구세주 하느님의
아들'이란 뜻이다.

▲ 게오르그 플레겔, 〈사슴벌레가 있는 정물〉,
1635, 쾰른, 발라프-리하르츠 박물관

날고 있는 사슴벌레의 이미지는 매우 희귀하다. 이것은 죽음, 지옥, 매장에 대한 근심으로부터의 해방을 뜻하는 이미지로 해석할 수 있다. 나아가 지상으로부터 승리를 구가하며 천상으로 올라가는 영혼의 상징으로도 해석할 수 있다.

사슴벌레 암컷은 수컷에게 있는 뿔처럼 삐죽하게 솟은 턱이 없다. 플리니우스에 따르면 아이들이 어릴 때 사슴벌레의 '뿔'을 목에 걸어 병을 막는 부적으로 사용했다고 한다. 이런 풍습은 농부들의 풍습이나 독일 내 여러 지방의 문화에 아직도 남아 있다.

17세기 네덜란드와 독일 회화에서는 관목 수풀을 그리는 것이 유행했다. 그림의 주제는 자연에 관한 것이지만 동시에 상징과 암시를 나타낸다. 그림에서 도마뱀은 영혼의 구원을 상징한다. 무당벌레는 성모 마리아를, 나비와 달팽이는 그리스도의 부활을 각각 상징한다.

▲ 오토 마르쇠스 반 스리크,
〈개암나무 숲이 있는 정물〉, 1660, 개인 소장

수생 동물

물고기 ✱ 고래
돌고래 ✱ 조개 ✱ 산호

물고기

Fish

물고기의 이미지는 예술에서 가장 널리 퍼져있는 것들 중 하나일 것이다. 고대 종교의 영향으로 물고기는 사랑 및 다산과 상징적이고 긴밀한 연관을 맺었다.

신화적 기원
세이렌, 트리톤, 네레이데스 등 신화에 나오는 바다의 피조물들은 모두 반은 인간, 반은 물고기의 형상을 한다.

의미
신도들, 그리스도의 상징, 물, 2월의 상징물, 회개의 알레고리에 대한 상징물

일화와 등장인물
어린 토비아와 천사, 요나, 고기잡이배의 기적, 빵과 물고기의 기적, 베드로와 성전세, 최후의 만찬, 성 안토니오, 성 안드레아, 성 제노의 상징물

출전
하바꾹 1:14-15, 마태오의 복음서 17:24-27, 루가의 복음서 5:1-11, 요한의 복음서 6:1-13, 토비트 6:1-8, 체사레 리파 《도상학》에서 〈물〉, 〈2월〉, 〈회개〉

▶ 주세페 아르침볼디, 〈물〉, 1563-64, 빈, 미술사 박물관

서구 문화, 특히 그리스도교도들 사이에서 물고기의 이미지는 무엇보다도 종교적인 상징성과 결부되었다. 물고기를 뜻하는 그리스어 이크티스(ichthys)는 '이에수스 크리스토스 테우 이오스 소테르(Iesous Christos Theou Yios Soter)'의 머리글자를 따서 만든 말로써 이는 '예수 그리스도 구세주 하느님의 아들'이란 뜻이다.

물고기의 이미지는 그리스도교가 박해를 받던 초기 그리스도교 시대에 신도들 간에 서로를 식별하는 표지였다. 훗날에는 결국 그리스도 자신을 나타내게 되었다. 초기 그리스도교도들의 지하 묘지나 피난처에서 발굴된 램프나 봉인에는 물고기가 새겨져 있다. 더불어 초기 그리스도교 교부들은 신도들을 작은 물고기란 뜻의 라틴어 피스키쿨리(pisciculi)라 불렀고, 세례용 그릇을 피스키나(piscina)라고 불렀다. 이 말들은 물고기를 뜻하는 피스키스(piscis)에서 왔다. 영혼을 잡는 어부로서의 야훼의 이미지는 성서에 반복해서 나타난다. 도상에서 물고기는 고기잡이배의 기적(루가 5:1-11), 보리빵 다섯 개와 물고기 두 마리로 5천 명을 먹인 기적(요한 6:1-13)을 재현할 때 자주 등장한다. 또한 물고기는 최후의 만찬 그림에서 식탁에 올라 있거나, 정물화에서 빵과 포도주 잔과 나란히 놓인 모습으로도 나타난다. 때때로 성전세의 일화를 그린 그림에서 사도 베드로가 성전 보수에 들어가는 세금을 내기 위해 물고기 입 속에서 동전을 끄집어내는 장면을 볼 수 있다(마태 17:24-27). 그 밖에 4원소의 도상에서 물고기는 물과 연관되며, 1년 열두 달을 재현할 때는 2월의 상징으로 나타난다.

식탁은 빵, 청어, 맥주와 같이 검소한
음식물로 차려졌다. 이것은 절제를 권장하는
것으로 해석할 수 있다.

물고기를 뜻하는 그리스어
이크티스는 '예수 그리스도 구세주
하느님의 아들'이란 뜻이다.

물고기는 그리스도론적인
상징이다.

성찬을 뜻하는 빵은 인류를
구원하려고 자기를 희생한 그리스도의
몸을 분명하게 암시한다.

▲ 피터르 클라즈, 〈물고기가 있는 정물〉,
1636, 로테르담, 보이만스-반 뵈닝헨 박물관

악마와 싸우는 칼은 대천사 미카엘의
상징물 중 하나다.

대천사 라파엘은 일반적으로 어린 토비아 곁에 있는
모습으로 등장한다. 소년은 대천사의 정체를 알지
못한 채 그를 길동무로 삼는다. 여행이 끝날 때까지
그는 대천사의 신원을 모른다.

대천사가 손에 든 양철 그릇에는
어린 토비아가 잡은 물고기의
담즙이 담겨 있다.

백합은 대천사 가브리엘의 상징물이다.
보티치니는 화가로서의 상상력을
발휘하여 어린 토비아가 세 천사들과
동행한 모습으로 재현했다.

토비트 서에 따르면 어린 토비아의
개가 여행에 동행한다.

물고기는 어린 토비아의 상징물이다.
소년은 물고기를 잡아서 악령들을
쫓아버리는 데 필요한 간과 염통을
빼어내고, 아울러 아버지의 실명을
고치는 데 쓸 담즙을 뽑아냈다.

▲ 프란체스코 보티치니, 〈어린 토비아와 천사〉,
1470년경, 피렌체, 우피치 미술관

막달라 마리아는 검손과 회개의
표시로 그리스도의 발을 닦는다.

문 곁에 있는 성직자는 이 그림의 기증자인
카르투지오회의 수도사이다.

옥합 단지는 막달라 마리아를 식별할 수
있는 물건 중 하나로, '죄인' 막달라 마리아가
단지에 담긴 향유를 그리스도의 발에 부어서
향기가 나게 했다.

식탁 위의 물고기는 그리스도를 암시한다.
한편 빵과 포도주는 최후의 만찬을 미리
보여주는 것으로 해석할 수 있다.

▲ 디르크 바우츠(大), 〈바리사이파 사람 시몬의 집에 들른 그리스도〉,
1445–50, 베를린, 회화 미술관

고래
Whale

고래는 특히 중세의 소품에 선지자 요나의 상징물로 자주 등장한다. 고래의 등이 육지인 줄 알고 배를 댄 선원들이 함께 그려진 모습을 종종 볼 수 있다.

● **의미**
그리스도의 부활, 악마, 지옥의 입구

● **일화와 등장인물**
요나의 상징물

● **출전**
요나 1–2,
마태오의 복음서 12:40,
《라틴의 자연과학자》 25

성서에서 '큰 물고기'라고 불리는 고래는 야훼의 명령을 거역하고 이 방인의 도시 니느웨로 가서 말씀을 전하기를 거부한 것에 대한 벌로 선지자 요나를 삼켰던 동물이다. 요나는 고래 뱃속에서 사흘 밤낮을 머무르다가 하느님에게 기도한 끝에 고래가 그를 뱉어내어 겨우 밖으로 나왔다. 복음서 저자 마태오는 이 일화를 그리스도의 부활을 미리 보여주는 것으로 해석했다. 마태오에 힘입어 마태오의 복음서 중 요나를 언급한 구절은 명백한 부활의 상징으로 여겨졌고, 예술가들은 그러한 맥락으로 이를 작품에 재현했다.

중세의 동물 우화집들에서 고래는 부정적인 함의를 띠었다. 그 내용에 따르면 선원들이 고래의 등을 작은 섬으로 착각하고 배를 댄다고 한다. 그러나 음식을 조리하기 위해 불을 지피면 거대한 괴물은 뜨거운 나머지 불쌍한 선원들까지 끌고서 바닷속으로 급히 들어가 버린다. 이와 같이 불신자들이나 악마의 행위를 무시하는 사람들은 지옥의 심연으로 끌려들어갈 것이다.

고래목에 속한 이 거대한 포유동물은 또한 달콤한 향기가 나는 입을 벌려서 먹이를 잡는다고 한다. 향기에 끌린 물고기들은 결국 고래 입속으로 빨려 들어가 삼켜져 버린다. 이 물고기들과 동일한 운명을 맞는 자들이 있다. 바로 신앙심이 부족하여 스스로 쾌락의 유혹에 빠지고 악마의 먹이가 되는 사람들이다. 이 때문에 고래의 벌린 입은 때때로 지옥의 문을 나타낸다.

◀ 〈고래 위에서〉, 13세기 동물 우화집에 실린 소품.
옥스퍼드, 보들리언 도서관

요나 뒤에 보이는 줄기가 가는 어린 나무는
하느님이 사막에 싹을 틔워 자라게 한 박넝쿨을
암시한다. 이것은 선지자 요나를 위해
햇볕을 가려준 다음 곧바로 시들었다.

요나는 폭풍우 속에서 바다 괴물에게 삼켜져
사흘 동안 뱃속에 갇혀 있었다. 전통적인 도상에서
이 괴물은 고래로 나타난다. 그러나 미켈란젤로는
이 그림에서 바다 괴물을 성서에 기록된 문자
그대로 '큰 물고기'로 풀이했다.

성서의 맥락에서 요나서의 글은 재기가 넘치고 연극적 특성을 지닌 희곡에 가깝다.
선지자는 여러 번 하느님에게 직접 말한다. 하늘을 우러러 보고 입을 벌린 요나의
얼굴 표정은 이런 측면에서 해석해야 한다.

몸짓과 손동작에서 선지자의 마음속에 일고 있는 흥분을 느낄 수 있다.
하느님과 생기 있고 때로는 극적인 논쟁을 하는 요나는 성서에서
가장 난해한 인물 중 하나다.

▲ 미켈란젤로, 〈요나〉, 1508–12, 바티칸 시국, 바티칸 궁전,
시스티나 예배당 천장

돌고래

Dolphin

돌고래는 매우 사랑받는 동물 중 하나다. 그리스 로마 신화에서 돌고래는 바다의 신 포세이돈 및 바다의 님프 갈라테이아의 동료다. 때때로 돌고래는 아프로디테의 전차를 끌기도 한다.

● **신화적 기원**
포세이돈 및 갈라테이아의 전차를, 때로는 아프로디테의 전차를 끈다. 소년 아리온을 돌고래가 구한다.

● **의미**
믿음과 그리스도의 상징, 온화한 기질 및 민첩함의 상징물, 물과 때때로 행운의 상징

● **출전**
호라티우스 《송가집》 1.35,
오비디우스 《달력》 2.79~118,
플리니우스(大) 《박물지》
9.20~34,
요나 1~2,
체사레 리파 《도상학》에서
〈온화한 기질〉, 〈민첩성〉

돌고래의 이미지는 그리스의 음악가 아리온의 신화와 관련이 있다. 아리온은 코린토스로 항해 중 아리온의 금품을 빼앗으려는 선원들 때문에 바다에 던져졌다. 그러자 아리온의 노래에 반했던 돌고래가 소년이 파도에 휩쓸리기 전에 구해주었다. 이탈리아 중서부의 고대 국가였던 에트루리아 예술에서 돌고래는 죽은 이의 영혼을 축복 받은 자들의 섬으로 나른다.

초기 그리스도교는 돌고래를 믿음의 상징으로 삼았고 죽음을 면한 영혼들의 구세주인 그리스도의 이미지로 보았다. 심지어 돌고래는 요나를 삼켰다가 뱉어낸 큰 물고기와 때때로 동일시되기도 했다.

체사레 리파에 따르면 어린아이가 올라탄 돌고래는 온화한 기질의 알레고리를 나타낸다. 플리니우스가 모든 동물들 가운데 가장 빠르다고 기술한 이 고래목의 포유동물은 체사레 리파의 저서에 민첩성의 상징물로 나타난다.

행운은 때때로 배 모형을 든 채 돌고래에 끌려가는 여자로 묘사된다. 행운을 이런 모습으로 재현한 것은 기원전 1세기에 활약한 로마 시인 호라티우스의 《송가집》에 있는 한 대목에서 유래했다. 호라티우스는 그 대목에서 행운을 두고 예측이 불가하여 항해자들로부터 큰 두려움을 사는 바다의 여왕이라고 말했다.

FISCE SVPER CVRVO VECTVS CANTABAT ARION

◀ 알브레히트 뒤러, 〈아리온〉,
1514, 빈, 알베르티나 미술관

신화에 따르면 아프로디테는 바다 거품에서 태어나
조개를 타고 아프로디테 숭배의 중심지 중 하나였던 키프로스로
부드럽게 밀려왔다.

조개

Seashell

그리스 로마 시대에는 사랑의 여신을 자주 조개와 결부시켰다. 플리
니우스에 따르면 아프로디테를 태운 조개는 "항해가 가능했고 오목
한 부분을 바람이 불어오는 쪽으로 향하게 하여 바다 위를 가로지를
수 있었다."

　그리스도교 문화는 조개를 부활하기 전 인간이 머무는 무덤의 이
미지로 보았다. 또한 조개는 르네상스 회화에서 성모의 상징물로 등
장했다. 이러한 상징적 의미는 특히 진주를 만드는 굴에도 적용된다.
실제로 중세의 동물 우화집에는 바다에 있는 '돌'이 이른 아침에 깊
은 바닷속에서 올라와 껍질을 열고 이슬과 햇살을 빨아들인 다음 그
것들을 품어 귀중하게 빛나는 진주로 만든다는 내용이 나온다. 성모
마리아도 이와 같은 방식으로 친아버지의 집으로부터 하느님을 모시
는 성전으로 올라갔고, 거기서 하늘나라의 이슬을 받는다. 하늘나라
의 이슬이란 대천사 가브리엘이 전한 유명한 말씀을 일컫는다. 또한
조개는 그리스도의 세례를 재현한 일부 그림들 속에 세례자 요한의
손에 들려 있는 모습으로 등장한다. 그리고 조개는 '순례자'들인 성
야고보와 성 로코 및 일반적인 순례자들의 상징물로 여겨진다.

　때때로 조개는 17, 18세기 회화에 등장하여 당대 사람들이 머나먼
지역으로부터 '놀라운 것들'을 수집하고 적절한 장소에 전
시하는 일에 쏟았던 열정을 확
실하게 보여주었다.

● **신화적 기원**
 아프로디테의 상징물,
 포세이돈, 갈라테이아, 트리톤
 같은 바다 신들의 상징물

● **의미**
 부활, 순례자들과 성모
 마리아의 상징물

● **일화와 등장인물**
 그리스도의 세례,
 성 야고보(大)와
 성 로코의 상징물,
 순례자 성인들의 후원자

● **출전**
 헤시오도스 《신통기》
 190-200,
 플리니우스(大) 《박물지》
 9.80-103,
 《라틴의 자연과학자》 37

◀ 아드리안 코르터, 〈조개〉(일부),
1698, 개인 소장

포도주가 담긴 잔은 최후의
만찬과 인류를 구하기 위한
그리스도의 희생을 가리킨다.

속이 빈 조개껍질은 그리스도의 빈
무덤과 그의 부활을 가리키는 듯하다.

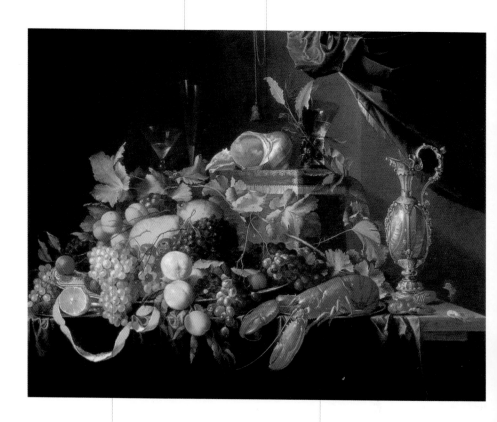

포도송이들은 성찬의 상징이다.

바닷가재는 겨울이 끝날 무렵 허물을 벗기
때문에 그리스도의 부활을 가리킨다.

▲ 얀 다빗즈 데 헤임, 〈과일과 바닷가재가 있는 정물〉,
1648-49, 베를린, 회화 미술관

보통 흘러내리는 수염을 기른 노인으로
묘사되는 하느님 아버지가 세상에 대한
주권의 상징인 구를 들고 있다.

복음서에 따르면
그리스도가 세례를
받은 뒤 하늘이 열리고
성령이 비둘기의
형상으로 예수에게
내려왔다.

비둘기가 내려오며 남긴
눈부신 흔적은 하늘의
왕국과 지상의 왕국의
합쳐짐을 암시한다.

세례자 요한이 조개로 물을
붓고 있다. 조개는 앞으로
일어날 그리스도의 부활을
암시할 수도 있다.

예수는 요르단 강으로
가서 요한에게 세례를
받았다. 요한은 예수에
대한 존경의 표시로
처음에는 세례 주기를
거부했다.

▲ 엘 그레코, 〈그리스도의 세례〉,
1608-14, 톨레도, 산 후안 바우티스타 데 아푸에라 병원

산호

Coral

산호는 때때로 보석으로 간주되지만 사실은 매우 작은
강장동물이다. 산호는 군체로 서식하며 붉은색, 분홍색, 흰색 등의
석회질 조직인 나뭇가지 모양의 가지를 친다.

오비디우스에 따르면 페르세우스는 메두사를 죽여서 안드로메다를
구출한 뒤 메두사의 머리를 모래에 닿지 않도록 해초 바닥에 내려놓
았다. 해초는 괴물의 피를 빨아먹고 돌로 변했다. 기적적인 광경을 목
격한 바다 님프들은 작은 나뭇가지들에다 해초처럼 메두사의 피를
적신 뒤 묘목을 심듯 바다에 흩뿌렸다. 오비디우스는 이런 이유 때문
에 산호가 물 밑에서는 부드럽고 공기와 만나면 딱딱해지는 특성을
얻었다고 기술했다.

고대 로마 시대와 중세에 사람들은 산호에 병을 치유하는 성분이
들어있다고 믿었다. 또한 산호에는 나쁜 마력을 피할 수 있는 힘이 있
다고도 생각했다. 플리니우스의 설명에 따르면 사람들은 아기의 목
에 위험을 방지하는 부적으로 산호를 걸어주었다고 한다.

산호의 이러한 액막이 부적으로서의 특징은 그리스도교 도상으로
이어졌다. 성모자 그림에서 보호의 의미로서 그리스도가 산호 가지
를 들고 있거나 목에 걸고 있는 것을 때때로 볼 수 있다. 4대륙을 재
현한 그림에서는 의인화된 아프
리카가 산호 목걸이와 산호 귀걸
이를 장식으로 달고 있다.

◀ 안드레아 만테냐, 〈승리의 제단화〉(일부),
1496, 파리, 루브르 박물관

창문을 통해 들어오는 매우 밝은 빛은 하느님이
임하심을 암시한다고 해석할 수 있다.

그리스도가 손에 든 장미는
그가 장래에 겪을 수난을
가리킨다.

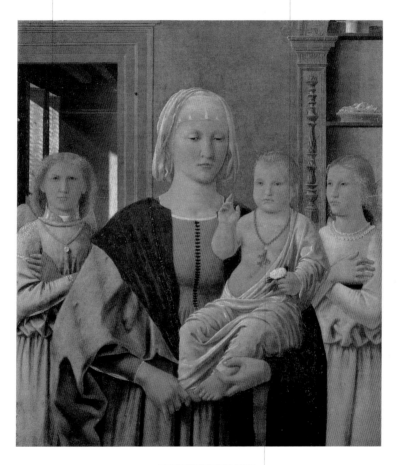

중세에 액막이 부적으로 삼았던
산호는 보호의 의미로서 아기
예수가 목에 걸고 있거나 손에 들고
있는 모습으로 자주 등장한다.

▲ 피에로 델라 프란체스카, 〈세니갈리아의 성모〉,
1470년경, 우르비노, 마르케 국립 미술관

상상의 동물

스핑크스 ✤ 하르피아이 ✤ 켄타우로스
케르베로스 ✤ 히드라 ✤ 사티로스
세이렌 ✤ 유니콘 ✤ 그리핀 ✤ 용

◀ 알브레히트 뒤러, 〈성 제오르지오〉,
파움가르트너 제단장식의 왼쪽 패널화(일부),
1503, 뮌헨, 알테 피나코테크

스핑크스

Sphinx

스핑크스는 일반적으로 여자의 머리와 사자의 몸을 하고 가끔은 날개를 단 모습으로 묘사된다. 스핑크스는 이집트 기자에 있는 기념비적인 조각상 덕분에 잘 알려졌다.

● **신화적 기원**
오이디푸스가 스핑크스의 수수께끼를 푼다.

● **의미**
수수께끼, 나일 강의 상징물

● **출전**
헤시오도스 《신통기》 325-29, 소포클레스 《오이디푸스 왕》

여자의 얼굴과 사자의 몸, 날개 등을 가진 스핑크스는 고대 이집트 파라오의 상징이다. 스핑크스는 그리스 전승에 등장하며 일찍이 헤시오도스의 작품에서도 언급되었다. 스핑크스의 기원은 불확실하지만, 고대 그리스의 도시 테베의 전설 그중에서도 특히 오이디푸스 이야기와 관련이 있다. 오이디푸스의 아버지이자 테베의 왕 라이오스가 크리시포스라는 소년과 그릇된 사랑을 나누자 헤라가 이를 벌하기 위해 스핑크스를 테베로 보냈다. 스핑크스는 도시를 드나드는 성문 근처의 높은 절벽에 앉아 지나가는 사람마다 붙잡고 수수께끼를 냈다. "아침에는 네 발로, 낮에는 두 발로, 저녁에는 세 발로 걷는 동물은 무엇인가?" 대답을 모르는 자들은 모두 깊은 계곡으로 던져버렸다. 오직 오이디푸스만이 그 동물은 바로 인간이라고 대답하여 수수께끼를 풀 수 있었다. 아기일 때는 사지로 기며 어른이 되어서는 두 발로 걷다가 나이가 들면 지팡이를 짚고 걷는다는 뜻이었다. 오이디푸스가 문제를 해결하자 패배한 스핑크스는 스스로 계곡에 몸을 던졌다.

이리하여 스핑크스는 인간 존재에 대한 불가사의하고 영원한 문제를 상징하게 되었다. 그 뒤로 줄곧 예술가들은 이런 측면에서 스핑크스를 재현했으며 특히 19, 20세기에 들어 두드러졌다. 그러나 스핑크스가 의인화된 강줄기 옆에 자리한 것으로 그려질 경우 이는 나일 강을 암시한다.

◀ 구스타브 모로, 〈나그네 오이디푸스〉, 1888, 메스, 쿠르도 박물관

하르피아이는 신화에 나오는 날개 달린 괴물로 반은 여자이고 반은
맹금류의 모습을 했다. 또한 얼굴 표정은 끔찍스럽고 발톱은
무시무시하다. '하르피아이'라는 말은 원래 '낚아채는 자'라는 뜻이다.

하르피아이

Harpy

하르피아이는 오케아니데스(바다 님프들)인 엘렉트라와 타우마스 사
이에 태어난 딸들이다. 처음에는 단지 아에로와 오키페테 둘 뿐이다
가 나중에 케라이노와 포다르케가 추가 되었다. 이들의 이름은 각각
'폭풍', '빠른 날개', '어둠', '빠른 발'을 뜻한다. 아마도 이들은 처음
에 폭풍과 바람의 여신들이었다가 나중에 가서 어린이와 영혼의 약
탈자로 여겨지게 되었을 것이다.

신들이 징벌로서 지상으로 보낸 하르피아이는 여러 방법으로 불
쌍한 희생자들을 괴롭혔다. 트라키아의 왕 피네우스는 둘째 부인의
설득에 넘어가 첫째 부인 소생의 아들들을 눈멀게 한 것에 대한 벌로
하르피아이의 괴롭힘을 당했다. 하르피아이는 왕의 앞에 놓인 것들,
특히 음식물들을 가져가거나 배설물로 더럽혔다. 피네우스는 북풍의
아들들이자 아르고 원정대의 일원들인 칼라이스와 제테스의 도움을
받고나서야 비로소 고통에서 벗어날 수 있었다.

베르길리우스에 따르면 피네우스에게 쫓겨서 도망간 하르피아
이는 스트로파데스 섬 근방에 정착했다. 그곳에서 그들은 갑작스런
폭풍우 때문에 배를 댄 아이네이아스와 그의 일행을 공격했다.

하르피아이는 대체로 약한 이들을 이용하고 욕심 많은 사람들과
결부되었다. 이 때문에 하르피아이는 때때로 탐욕의 상징으로 나타
난다. 그러나 이 괴물들은 특히 르네상스의 도상에서 건물의 기둥
장식과 가구를 장식하는 모티프로서 자주 사용되었다.

양손에 하나씩 주전자를 들고 눈을 가린 하르피아이의 이미지는
변덕스런 행운의 알레고리를 나타낸 것이다.

▶ 안드레아 프레비탈리, 〈날개 달린 행운의 알레고리〉,
1490년경, 베네치아, 아카데미아 미술관

● **신화적 기원**
타우마스와 오케아니데스인
엘렉트라 사이에 태어난
하르피아이는 신들이 지상에
내려 보내 악을 행하는
자들에게 벌주도록 했다.

● **의미**
탐욕의 상징물

● **출전**
아폴로니우스 로디우스
《아르고 원정대》 2.285,
헤시오도스 《신통기》 266-69,
호메로스 《일리아스》 16.150,
베르길리우스 《아이네이스》
3.210-89

켄타우로스

Centaur

전설에 나오는 반인반마 켄타우로스는 그 기원이 아마도 말을 타고
가축을 쳤던 고대 테살리아의 말 사육자들에게까지 거슬러 올라갈 것이다.

● **신화적 기원**
켄타우로스들과
라피테스 족 사이의 싸움.
네소스가 데이아네이라를
겁탈하고 헤라클레스에게
살해된다.
현명한 켄타우로스 케이론이
유명한 영웅들을 키우고
가르친다.

● **의미**
동물적 본성 및
본능의 상징.
11월, 짧은 인생

● **일화와 등장인물**
대수도원장 성 안토니오의
상징물

● **출전**
오비디우스 《변신 이야기》
9.101–33, 12.210–535.
야코부스 데 보라지네
《황금전설》 1월 10일,
체사레 리파 《도상학》에서
〈11월〉, 〈짧은 인생〉

▶ 산드로 보티첼리, 〈아테나와
켄타우로스〉(일부), 1485년경.
피렌체, 우피치 미술관

신화에 따르면 켄타우로스는 제우스가 헤라와 꼭 닮게 변형시킨 구
름과 테살리아의 왕 익시온의 교합으로 태어났다.

종종 거칠고 방탕하며 지나치게 술을 좋아한다고 기술되는 이 가
상의 존재들은 신화 속 수많은 이야기들의 주인공이 되었다. 가장 잘
알려진 것 중 하나는 테살리아에 사는 라피테스 족의 왕 페이리토오
스와 히포다메이아의 결혼 잔치 때 켄타우로스들이 라피테스 족에
게 패배한 전설상의 싸움에 관한 것이다. 학자들은 이 이야기를 본
능에 대한 이성의 승리, 혹은 야만에 대한 문명의 승리로 해석했다.
이와 유사한 주제를 재현한 르네상스 회화에는 지혜의 여신 아테나
가 인간 본성이 지닌 원초적 충동을 표상하는 켄타우로스와 함께 등
장한다.

그러나 모든 켄타우로스가 이러한 부정적 이미지를 지닌 것은 아
니다. 예를 들어 케이론은 켄타우로스 중에서 가장 현명하다는 명성
을 얻었다. 이름난 사냥꾼에다가 음악, 운동, 의술, 예언에 뛰어났던
그는 수많은 영웅들의 개인 교사 노릇을 했다. 의술의 신 아스클레피
오스도 케이론에게 의술을 배웠다.

그리스도교 교리는 켄타우로스에 대한 고대
의 부정적 이미지를 이어 받았으며, 이로 인해
중세의 동물 우화집 중 일부는 켄타우로스를
이단자의 모습과 연관시켰다. 대수원장 성 안
토니오의 도상에서 때때로 사티로스 및 늑대와
함께 켄타우로스가 등장하여 성 안토니오에게
은수자 성 바울로의 처소로 가는 길을 가르쳐주
는 장면을 볼 수 있다.

괴물 에키드나와 티폰의 아들인 케르베로스는 하계의 입구를
감시하는 지옥의 개라고도 불린다. 이 괴물은 머리가 많이 달린 개로
머리의 수가 어느 때는 50개 심지어 100개를 헤아리기도 한다.

케르베로스

Cerberus

일반적으로 케르베로스는 머리가 셋 달렸으며 때때로 뱀의 꼬리를
한 개로 묘사된다. 하계를 지키는 임무를 맡은 이 괴물은 그곳에 도
착한 죽은 자들의 영혼을 겁먹게 하고 산 자들이 못 들어오게 막았다.
케르베로스의 가장 중요한 업무는 산 자들이 용케 하계로 들어 왔을
때 절대로 그곳을 못 떠나게 하는 것이었다.

에우리스테우스가 헤라클레스에게 부과한 열두 과업 중 하나는
하계로 가서 케르베로스를 붙잡아 끌고 오는 것이었다. 영웅은 성공
리에 과업을 완수했으나 막상 에우리스테우스가 이 끔찍스런 괴물
을 마주 대하자 혼비백산한 끝에 헤라클레스더러 당장 하계로 다시
데려갈 것을 명했다.

전설적인 음악가이자 시인인 오르페우스는 사랑하는 아내 에우리
디케가 뱀에 물려 죽자 이승으로 다시 데려오려고 온 힘을 기울인다.
아내를 찾아 하계로 내려간 오르페우스는 멋진 노래로 입구를 지키
는 케르베로스조차 순하게 만들고 하계의 신들을 감동시켰다. 신화
속의 다른 영웅들은 하계로 갔을 때 이 흉포한 감시자에게 잠들게 하
는 음식물을 먹였다. 아이네이아스를 하계로 데려갔던 여사제 시빌
레, 진노한 아프로디테가 부과한 임무 수행을 위해 하계의 여왕 페
르세포네를 방문해야 했던 프시케도 모두 이 방법을 썼다.

이 '가증스러운 개'는 보통 하계의 신 하데스의 동행자로서 그
림에서 하데스의 상징물로 등장한다. 또한 신들의 거처인 올림포
스를 배경으로 하거나 그곳에서 벌어지는 잔치를 그린 그림에
자주 등장하기도 한다.

· 신화적 기원
프시케, 오르페우스,
아이네이아스, 헤라클레스
등이 하계로 내려갔을 때
케르베로스와 대적한다.

· 출전
2세기 로마의 풍자작가
아풀레이우스 《황금 당나귀》
6.19.20,
호메로스 《일리아스》 8.362–
69, 《오디세이아》 11.710–17,
오비디우스 《변신 이야기》
10.1–7,
베르길리우스 《아이네이스》
6.417–23

▶ 〈4원소의 알레고리〉(일부),
브뤼셀제(製) 태피스트리, 1650–80,
피렌체, 빌라 메디케아 델라 페트라이아

히드라

Hydra

전설에 나오는 레르네의 히드라는 머리가 일곱 개, 이본에 따라서는 아홉 개 달린 바다 괴물이다. 히드라는 괴물 티폰과 에키드나 사이에 난 딸로, 헤라클레스가 열두 가지 과업 중 두 번째를 수행할 때 그에게 죽임 당했다.

• **신화적 기원**
헤라클레스가 레르네의
히드라와 싸운다.

• **의미**
죄악, 악덕, 칠죄종

• **출전**
헤시오도스 《신통기》 313-18,
체사레 리파 《도상학》에서
〈악행 또는 악덕〉

전승에 따르면 헤라클레스의 불구대천의 원수 헤라가 나중에 헤라클레스와 싸울 때 꼭 사용할 요량으로 히드라를 길렀다고 한다. 히드라는 보통 출전에 따라 머리가 다섯 개에서 일곱 개를 가진 뱀으로 나온다. 때때로 사람의 모습을 하는 이 괴물의 머리들은 잘리면 다시 자라는 능력을 지녔다. 그래서 히드라와 싸움을 벌일 때 헤라클레스는 조카인 이올라오스의 도움을 받았다. 헤라클레스가 머리를 자르면 이올라오스는 그 자리를 횃불로 지져서 머리가 다시 못 나오도록 했다. 헤라클레스와 관련된 도상에서는 희생자들이 주위에 즐비하게 흩어져 있는 가운데 히드라가 몸을 곧추세우고 있고 그 앞에서 헤라클레스가 괴물을 향해 곤봉을 치켜든 모습이 나타난다. 또한 히드라는 특히 초기 르네상스 작품들 속에 때때로 날개 달린 용의 형상을 하고 등장한다.

일반적으로 히드라는 머리가 일곱 개 달린 모습으로 묘사되며 악행 혹은 악덕의 상징물로 여겨진다. 실제로 체사레 리파는 우의적으로 형상화한 악덕을 뒤틀린 비례에 혐오스러운 신체의 난쟁이가 히드라를 껴안고 있는 모습으로 묘사했다. 괴물의 일곱 머리들은 칠죄종을 나타낸다. 이 죄악들은 악에 길들여진 개인의 마음속에 깊숙이 뿌리내려서 잘라내도 원래대로 다시 자란다.

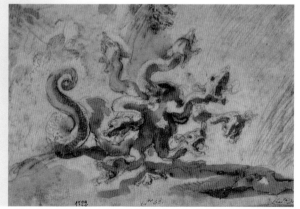

◀ 구에르치노, 〈히드라를 죽이는
헤라클레스의 습작〉, 1618, 개인 소장

사티로스는 이마에 작은 뿔들이 나고 귀는 털북숭이며 염소의 다리와 꼬리를 지닌 반인반수다. 일반적으로 술 단지나 지팡이를 들고 피리 부는 모습으로 묘사된다.

사티로스

Satyr

실레노스라고도 불리는 사티로스들은 자연신들이며 디오니소스를 받드는 수행원 중 일부이다. 게으르고 호색적인 기질로 이름난 사티로스들은 전원에 살면서 그들이 받드는 신처럼 춤과 음주에 탐닉하고 무녀들과 님프들을 쫓아다니는 것을 즐거움으로 삼는다.

사티로스들을 우의적으로 재현한 중세와 르네상스의 작품들에서 악과 정욕의 상징으로 묘사됐다. 악마의 전형적인 특징으로 꼽히는 이마의 뿔과 염소를 닮은 다리는 이러한 작품들에서 유래한 듯하다. 그림에서 사티로스들은 아르테미스와 님프들의 목욕 장면을 훔쳐보거나 강이나 샘가에서 먹고 마시는 모습, 혹은 젊은 처녀들을 붙잡으러 덤불에서 튀어나오는 모습으로 등장한다.

17세기 플랑드르 회화에서 많이 다루어진 이야기는 사티로스와 농부에 관한 것으로 이솝 우화에서 그대로 따온 것이었다. 사티로스는 농부에게 어찌하여 손이 시려울 때나 국이 뜨거울 때나 똑같이 입김을 호호 부느냐고 물었다. 농부는 손은 덥히기 위해서, 국은 식히기 위해서 입김을 분다고 대답했다. 농부에 대답에 사티로스는 인간의 이중성을 욕하며 농부를 꾸짖고는 불끈 성을 내며 가버렸다.

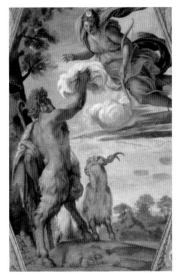

▶ 안니발레 카라치, 〈아르테미스에 대한 경의〉, 1597-1602, 로마, 파르네세 궁전

* **신화적 기원**
 디오니소스 숭배와 연관된 자연신이며 전통적으로 의인화된 다산으로 여겨진다.

* **의미**
 악, 정욕

* **일화과 등장인물**
 사티로스와 농부, 대수도원장 성 안토니오의 상징물

* **출전**
 이솝 《이솝 우화집》 74, 이사야 13:21

이마에 난 뿔로 사티로스를 쉽게 식별할
수 있다. 염소 같은 발굽과 뿔, 수염 등은
그리스도교 예술에서 사티로스가 악마의
비유적인 선례가 되게 한 도상학적 요소들이다.

그림 속의 인물들이 무성한 초목에 둘러싸여
있다. 이것은 16세기 초 오스트리아와 독일의
다뉴브 지방에서 유행한 화풍의 특징이다.

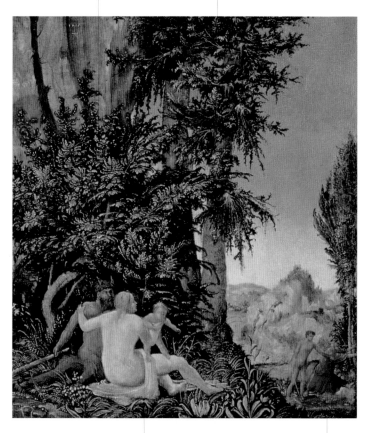

벌거벗은 여인은 사티로스의 아내로 동물의 모습을 하지
않았다. 여인과 사티로스가 부부가 된 모습이 그림의
이교적이고 신비스러운 분위기를 고조시킨다. 어느 특정한
고전 신화를 꼬집어 가리키고 있지는 않지만, 이 그림은 독일
예술에서 신화적 주제를 다룬 최초의 그림이다.

배경에 보이는 벌거벗은 남자는 사티로스처럼
지팡이를 쥐고 있으며 붉은 옷을 입은 여인을
붙잡으려고 한다. 이 남자의 이미지는 반쯤
야만적인 상태에서 문명화로의 점진적이면서도
극적인 전환을 암시한다.

▲ 알브레히트 알트도르퍼, 〈사티로스 가족〉,
1507, 베를린, 회화 미술관

앞서 손을 덥히기 위해 입김을 불었던 농부가 이번에는 국을 식히려고 입김을 분다. 이것을 보고 사티로스가 놀라워한다.

훈계하는 몸짓을 한 사티로스가 '농부의 입에서 나오는 것,' 즉 뜨겁기도 하고 차기도 한 그의 입김이 가진 이중성을 나무란다.

농부의 가족은 사티로스를 전혀 두려워하지 않는다. 이솝 우화에서 따온 이 이야기는 인간과 숲속의 생물들이 평화롭게 함께 살았던 '황금시대'를 암시한다.

농부의 '이중성'을 알아챈 사티로스가 인간의 곁을 영원히 떠난다. 사티로스는 농부가 자연의 법칙만을 따르는 삼림지의 거주자, 즉 '점잖은 미개인'이기를 기대한 것 같다.

▲ 야코프 요르단스, 〈사티로스와 농부〉, 1625년경, 부다페스트, 세프뮈베제티 박물관

르네상스 전성기 및 매너리즘 시대를
풍미했던 고전주의가 선호한 도상에 따라
사티로스는 포도 및 포도나무와 밀접히
연관된 디오니소스의 조력자로서 호감을
풍기게끔 묘사되었다.

태피스트리의 중앙에 폴란드 야기엘로 왕조의 마지막 왕
지기스문트 2세 아우구스트의 모노그램(짜 맞춘 글자 – 옮긴이)이
있으며, 그 바로 위에 폴란드와 리투아니아의 왕관이 놓여 있다.

사티로스의 동물처럼 생긴 하체와 익살스러운 탈 모양의
얼굴이 마치 미켈란젤로 풍으로 조각된 듯한 근육질의
우람한 몸통과 합쳐졌다.

▲ 지기스문트 2세 아우구스트 야기엘로의 모노그램이 있는 브뤼셀제(製) 태피스트리,
1550–70, 크라쿠프, 바벨 성

일반적으로 가슴은 여자이고 하체는 물고기인 세이렌은
남자들을 유혹하여 죽이는 무서운 마녀다.

세이렌

Siren

무서운 바다 괴물 세이렌에 대해 처음 언급한 것은《오디세이아》이
다. 전승에 따르면 세이렌들은 지중해의 한 섬에 살았다고 한다. 그
들의 황홀한 노래에 넋을 빼앗긴 선원들이 해안으로 배를 몰고 가면,
그곳에서 기다리던 세이렌들이 배를 난파시킨 다음 가엾은 선원들을
잔인하게 잡아먹었다. 오디세우스만이 이 운명을 피할 수 있었다. 그
는 마녀 키르케의 충고대로 선원들에게 모두 귀를 막고 자기는 배의
돛대에 묶으라고 명했다.

　원래 세이렌은 반은 여자, 반은 새의 몸을 지닌 것으로 묘사되었
다. 후대에 가서 세이렌은 인어와 같은 형태로 묘사되었고 결국 그러
한 인식이 널리 퍼지게 되었다.

　중세의 동물 우화집들은 세이렌이 잠이 오게 하는 노랫가락으로
남자들을 잠들게 한 뒤 죽이는 존재라고 기술했다. 세속적 쾌락에 마
음을 빼앗긴 어리석은 자들은 이와 같은 방식으로 악마의 포로가 되
는 법이다. 또한 반인반어라는 신체적인 특성도 한몫해서 세이렌은
결국 사기 및 이중성과 관련을 맺게 되었다.

　그림에서 이들은 대체로 바닷
가에 있거나 오디세우스의 배에
접근하는 모습으로 등장한다. 그
러나 항해나 난파를 그린 장면에
서는 단순히 바다의 서식자로서
등장하기도 한다.

● **신화적 기원**
　오디세우스가 세이렌의
　노랫소리에 끌린다.

● **의미**
　사기, 이중성

● **출전**
　호메로스《오디세이아》
　12.39–41,
　《라틴의 자연과학자》12,
　체사레 리파《도상학》에서
　〈사기〉

▶ 페터 파울 루벤스, 〈마르세유에 도착한 여왕
마리 드 메디치〉(일부), 1625, 파리, 루브르 박물관

유니콘
Unicorn

유니콘은 보통 이마에 길고 뾰족하며 나선형인 뿔을 단 흰색의 말로 묘사된다. 때때로 염소수염, 사자의 꼬리, 소의 발굽을 가진 것으로 묘사되기도 한다.

의미
순결, 정절, 처녀성.
유니콘이 인격화된 정절이 탄 승리의 전차를 끈다.

일화와 등장인물
파도바의 성 유스티나를 가리키는 상징물

출전
크테시아스 《인도》,
시편 22:21,
《라틴의 자연과학자》 16.

▼ 〈유니콘〉, 12세기 바닥 모자이크의 조각, 라벤나, 산 조반니 에반젤리스타 교회

신화에 나오는 유니콘의 모습은 그 기원이 고대로 거슬러 올라가며 실질적으로 전 세계에 알려져 있었다. 유니콘이 정말로 존재한다는 믿음은 오랜 세월에 걸쳐 지속되며 19세기까지도 남아 있었다. 이 괴물의 실재에 대해 최초로 언급한 것은 기원전 5세기에서 4세기 사이에 살았던 그리스의 역사가 크테시아스이다. 크테시아스는 인도에 관해 기술한 글에서 말과 비슷하면서도 병을 고치는 힘이 탁월하고 이마에 뿔이 달린 야생 동물이 존재한다고 했다. 그가 말한 것은 아마도 인도 코뿔소였겠지만 이상하고 신비한 동물에 대한 상상은 많은 사람들의 상상 속에 자리를 잡았고 마침내 유니콘의 모습을 취하게 되었다.

그리스도교는 유니콘을 순결과 정절의 상징으로 삼았다. 유니콘의 이미지가 실린 중세의 동물 우화집들은 독을 찾아내 중화시키는 능력을 비롯한 유니콘의 전설적인 능력들을 열거했다. 후대의 사람들은 유니콘이 꽤나 사납고 반항적이어서 속임수를 쓰지 않고서는 붙잡을 수 없는 동물이라고 서술했다. 전승에 따르면 처녀만이 유니콘에 가까이 갈 수 있었다고 한다. 그래서 유니콘을 잡기 위해 사냥꾼들은 숲속 빈터에 처녀를 혼자 남겨두고는 근처에 몸을 숨긴다. 유니콘이 처녀를 보고 가까이 다가가 무릎에 누워 잠이 들면 곧바로 사냥꾼들이 달려들어 잡는다는 것이다. 이러한 유니콘 사냥 이야기는 그리스도가 겪은 수난의 알레고리로 해석되기도 한다. 하지만 유니콘이 오랜 세월동안 우선적으로 함축했던 좀 더 직접적인 상징적 의미는 순결과 정절이다.

이 그림을 포함한 6장의 일련의 태피스트리는
오감을 표상한다. 이 태피스트리에서 소녀가
유니콘의 두상이 비친 거울을 든 모습은 오감 중
시각을 상징한다.

사자가 리용의 르 비스테 가문의 문장이 들어간
깃발을 들고 있다. 사자(lion)가 선택된 이유는 도시
이름 리용(Lyons)에서 알 수 있다.

사람들은 유니콘의 긴 뿔이 독을 중화시키는 등의
마력을 지녔다고 믿었다. 수집가들은 '유니콘의 뿔'
이라고 불리는 동물의 뿔을 열성적으로 모았는데,
이는 사실 일각돌고래의 엄니였다.

중세의 전승에 따르면 유니콘은 처녀의
무릎에 온순하게 발굽을 올려놓는다고 한다.
이것을 두고 그리스도교 도상에서는 성모의
자궁 속에서 일어난 그리스도의 성육신에
대한 알레고리로 해석한다.

이 태피스트리에 묘사된 주요 장면은 꽃으로 뒤덮인
정원에서 벌어진다. 이 정원은 호루투스 콩클루수스의
도상을 반영한다. 봄이 결혼식을 치르는 계절이라는
좀 더 큰 맥락에서 볼 때, 무르익은 봄철을 떠올리게
하는 무성한 초목은 소녀가 사춘기를 벗고 숙녀로
성숙한 것을 암시할 수도 있다.

▲ 〈시각의 알레고리〉, 프랑스–플랑드르 태피스트리 6장으로 구성된 〈숙녀와 유니콘〉 중 하나,
1502년경, 파리, 드 클뤼니 박물관

순결의 상징인 유니콘들이 인격화된
정절이 탄 수레를 끈다.

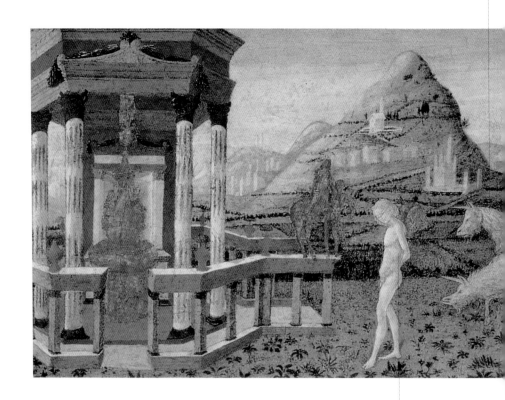

허리 뒤로 손이 묶인 에로스가 정절이 탄 승리의
전차를 육각형 모양의 순결의 사원으로 인도한다.

▲ 프란체스코 디 조르조 마르티니, 〈정절의 승리〉,
1463-68, 로스앤젤레스, J. 폴 게티 미술관

승리의 전차는 신화 속 인물이나 우의적으로 형상화된 인물들과
동행한다. 이러한 도상은 이탈리아 시인 페트라르카의 시집
《승리》가 출판된 후 15세기에 생겨났다.

이 그림은 신부의 지참금을 보관하는
결혼식용 옷장의 패널에 그려진 것 중
일부이다. 카소니 누치알리(cassoni
nuziali)라고 불리는 이런 옷장은 자주
신부의 순결과 결혼의 신성함을 기리는
그림으로 장식되었다.

전차를 따르는 행렬이 신부를 신랑의 집으로 데려가는
결혼 행진을 축하한다.

오직 처녀만이 유니콘에 접근할 수 있다.
유니콘은 처녀에 매혹되어 그녀의 무릎에 머리를
받치고 누워 잠든다.

사냥꾼들은 유니콘이 처녀의
무릎에서 잠든 뒤에야 잡을 수 있다.

유니콘의 포획은 때때로 그리스도의
체포 및 수난의 알레고리로
해석되었다.

▲ 〈유니콘의 포획〉, 13세기 동물 우화집에 실린 소품.
옥스퍼드, 보들리언 도서관

제작된 지 40년 후에 이 그림은 성녀가 된 주인공
여인의 얼굴 부분만 빼고 완전히 다시 그려졌다.
미술사가 로베르토 롱기의 예리한 관찰 덕분에
이 초상화는 20세기에 원래의 모습을 되찾을
수 있었다.

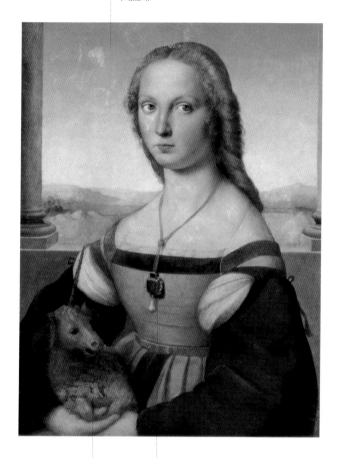

젊은 여인의 품에 안긴 유니콘은
처녀성을 상징하며 이 그림이 결혼
초상화였음을 암시한다.

여인이 목에 두른 펜던트는 여성적인
자애심과 아량의 상징인 루비이다.
진주는 미덕을 상징한다.

▲ 라파엘로, 〈유니콘을 안은 여인의 초상〉,
1506, 로마, 보르게세 미술관

그리핀

Griffin

그리프스 혹은 그리폰이라고도 불리는 이 신화 속 동물은 아마도
동방에서 기원했을 것이다. 그리핀은 굽은 부리, 독수리의 머리와 발톱,
사자의 몸을 한 모습으로 재현된다.

* **신화적 기원**
 아폴론에게 봉헌되고 복수의
 여신 네메시스와 관련된 동물

* **의미**
 그리스도의 이중적 본성, 문장,
 페루자 외환 거래소의 문장

* **출전**
 헤로도토스 《역사》 3.116,
 플리니우스(大) 《박물지》 7.10,
 단테 알리기에리
 《신곡: 연옥편》 29.106 ff

그리스 신화에 따르면 그리핀은 아폴론에게 봉헌되었다. 그리핀은
히페르보레오이 족의 나라 근처에 있는 스키티아 사막에 머물면서
그곳 주민들인 외눈박이 종족 아리마스포이 족의 공격으로부터 아폴
론의 보물을 지켰다.

그리핀의 이미지는 문장으로 자주 사용되었다. 그 까닭은 그리핀
이 힘과 승리를 상징하는 독수리의 상징적 의미와 경계심과 용기를
상징하는 사자의 상징적 의미를 결합하였기 때문이다.

그리스도교 도상은 처음에는 그리핀을 영혼의 유괴자이자 신도들
의 박해자인 사탄의 형상으로 보았다. 그러나 후대에 가서 그리핀은
그리스도가 지닌 신성과 인성의 이중성을 상징하게 되었다. 독수리
는 하늘나라를 암시하고 그리스도의 신성
과 연계되는 한편, 사자는 지상의 이미지
를 떠올리게 하고 그리스도의 인성을 암
시한다. 따라서 고딕 양식의 성당에 새겨
진 조각상들 가운데 그리핀의 형상을 자
주 볼 수 있다. 단테는 《신곡: 연옥편》에서
인격화된 교회가 탄 승리의 전차를 그리
핀이 끈다고 기술했다.

또한 그리핀은 때때로 가구나 민간 건
축물에서 순전히 장식을 목적으로 재현되
기도 한다.

◀ 《외환 거래의 법률과 등록절차》에 실린 페루자 외환
거래소의 문장, 14세기, 페루자, 콜레조 델 캄비오

용은 동양 전통에서 상서로운 신으로 섬김을 받았던 반면,
서양 문화 특히 그리스도교 문화에서는 죄와 동일시되고 나아가
사탄의 상징이 되었다.

용

Dragon

용은 보통 거대한 파충류로 묘사된다. 때때로 날개가 달렸거나 불을
뿜기도 한다. 고대 그리스 로마에서 용은 전통적인 괴물이 구비해야
할 온갖 장식물을 달고 있었다. 영웅들은 용과 대적하여 기개를 시험
받아야 했는데, 용과 영웅 사이의 싸움은 때때로 선과 악의 투쟁을 나
타내기도 했다. 예를 들어 헤라클레스의 열두 과업 중 하나는 결코 잠
들지 않는 용이 삼엄하게 감시하는 헤스페리데스의 황금 사과를 가
져오는 일이었다. 메데이아는 이아손이 전설의 황금 양털을 지키는
흉포한 용을 물리치도록 도왔다. 페르세우스는 페가소스와 무시무시
하게 생긴 메두사의 머리 덕분에 용케 사나운 용을 물리쳐서 제물로
희생될 뻔한 아름다운 안드로메다를 구해주었다.

용의 이름은 라틴어 드라코(draco)에서 유래했다. 이 말은 용과 뱀
모두를 뜻하기 때문에 두 동물의 이미지는 때때로 일치한다. 예를 들
어 무염시태의 전통적 도상에서 용과 뱀은 정복된 악의 상징들로서
성모 마리아의 발치에 서로를 대신하여 번갈아 나타난다. 이러한 일
치는 요한의 묵시록의 한 대목에서 한층 더 강조된다. 여기서 용, 뱀,
사탄은 동일한 피조물로 언급된다. 대천사 미카엘은 용의 형상을 한
악마를 대적한다. 악마는 패배하자 지옥의 심연에 떨어진다.

성인 열전은 용과 싸워야 했던 수많은 성인들에 대해 이야기한다.
그중 가장 유명한 것은 성 제오르지오에
관한 것이다. 전승에 따르면 그는 이 무
서운 괴물에게 희생될 처지에 놓인 공
주를 구했다.

신화적 기원
용들이 데메테르의 전차를
끈다. 이아손이 용을 죽이고
황금 양털을 얻는다.
페르세우스는 용의
위협으로부터 안드로메다를
구한다. 헤라클레스는
헤스페리데스의 정원을
감시하는 용을 물리친다.

의미
죄, 사탄

일화와 등장인물
무염시태.
성 베르나르도, 성 제오르지오,
안티오키아의 성 마르가리타,
성 마르타, 성 실베스테르 등은
모두 용과 대적하는 모습으로
묘사된다.

출전
클라우디아누스
《페르세포네의 납치》
1.180-85.
오비디우스 《변신 이야기》
4.670-739, 9.190.
요한의 묵시록 12:7-10,
《구비오의 동물 우화집》
(13세기) 1.12.
야코부스 데 보라지네
《황금전설》 4월 23일

◀ 브레스치아의 화가,
〈성 제오르지오와 용〉(일부),
1460-70, 브레스치아, 토시오
마르티넹고 미술관

마르가리타는 자신이 그리스도교도이며
정절의 서약을 했다고 말하면서 안티오키아의
장관과 결혼하기를 거부했다. 이 때문에
그녀는 고문을 당하고 감옥에 갇혔다.

십자가는 성 마르가리타의
상징물 중 하나다.

마르가리타가 감옥에 갇혔을 때 악마가 용의 형상을 하고 나타나
그녀를 삼켰다. 그러나 마르가리타는 손에 든 십자가로 괴물의
턱을 벌리게 하여 내장으로부터 무사히 기어 나올 수 있었다.

▲ 라파엘로, 〈성 마르가리타〉, 1518, 빈, 미술사 박물관

화가는 전통적으로 뱀이 있어야 할 자리에 용을 대신
그려 넣었다. 그러나 두 동물의 이미지는 동일한 의미를
갖는다. 용의 영어 이름 드래곤(dragon)은 라틴어
드라코에서 왔는데 이는 '뱀'도 뜻하기 때문이다.

복음서 저자 요한은 이교의 신들에게 제물
바치기를 거부했기 때문에 독을 마셔야했다.
요한이 독이 든 잔 위에 성호를 긋자 독이
뱀의 형상을 하고 도망쳤다. 그래서
그는 독을 마시고도 무사할 수 있었다.

독의 일화로 인해 기어 나오는
뱀 모양의 장식이 달린 잔은 복음서
저자 성 요한의 상징물이 되었다.

▲ 엘 그레코, 〈복음서 저자 성 요한〉,
1600년경, 마드리드, 프라도 미술관

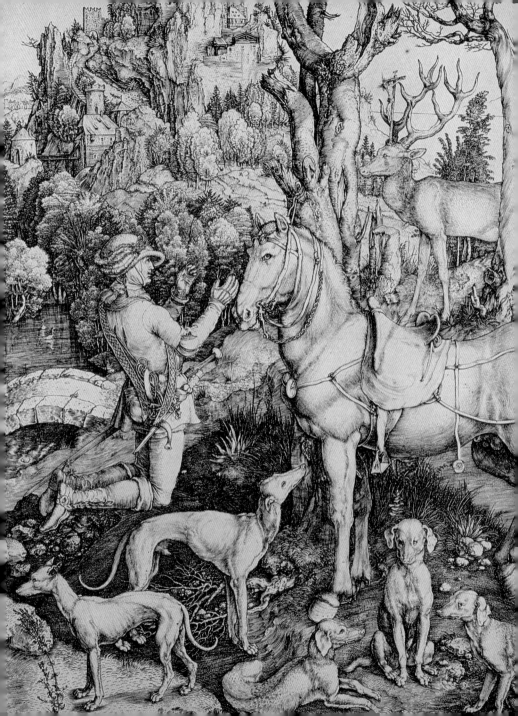

부록

주제 찾아보기 ✤ 미술가 찾아보기 ✤ 사진 출처

Archivio Electa, Milan
Archivio Scala Group, Antella
(Florence)
Archivio fotografico dei Musei
Capitolini, Rome
Accademia Carrara di Belle
Arti, Bergamo
National Gallery, London
Museo Nazionale di Castel
Sant'Angelo, Rome
© Photo RMN, Paris
Cameraphoto, Venice

The J. Paul Getty Museum,
Los Angeles
Ministero per i Beni e le
Attività:
다음의 도판 제공

Soprintendenza per il
patrimonio storico artistico e
demoetnoantropologico di
Milano, Bergamo, Como,
Lecco, Lodi, Pavia, Varase
Soprintendenza per il

patrimonio storico artistico e
demoetnoantropologico del
Piemonte, Torino
 Soprintendenza per il
patrimonio storico artistico e
demoetnoantropologico di
Venezia
 Soprintendenza per il
patrimonio storico artistico e
demoetnoantropologico di
Roma

▼ 알브레히트 뒤러,
　〈코뿔소〉, 1515

아는 만큼 본다고 한다. 그림을 감상할 때 심층적인 의미를 알면 단순하게 보는 것에 그치지 않고 그림에 들어 있는 뜻을 더 잘 이해할 수 있다는 말이다. 이 책은 르네상스 시대를 전후로 유럽에서 제작된 회화 속에 등장한 동식물의 소재들이 과연 어떤 의미를 지녔는지, 상징적 의미의 유래는 무엇인지 친절하게 설명해준다. 일례로 수태고지 그림에서 천사는 마리아에게 백합을 준다. 여기서 백합은 단지 그림을 아름답게 장식하기 위한 꽃이 아니라 성모의 순결과 정절을 상징한다(p.83). 또한 아기 예수의 손에 들려 있는 포도송이는 그가 장차 겪게 될 수난을 가리킨다(p.87). 한편 전쟁의 신 아레스와 미의 여신 아프로디테가 잠자리를 같이하는 에로틱한 장면을 연출한 그림에는 평화가 전쟁을 이긴다는 메시지가 들어 있다(p.324).

우주 자연에 대한 과학적인 해석이 불가했거나, 종교와 신화가 바로 그들의 과학이었던 시대를 살았던 사람들은 천지만물을 설명하기 위해 종교와 신화에 의지했다. 자연에 대한 경이와 상징적 언어가 바로 그 시대의 과학이었다고 할 수 있으며 서양 문화의 중심에 흐르고 있었다. 이제 과학이 발전하고 인지가 발달하여 우주를 설명할 때 신화와 종교적 설화는 설자리를 잃고 말았다. 그러나 아무리 지구가 해 둘레를 돌고 있다는 것이 과학적으로 뚜렷하게 증명되었어도 우리는 여전히 해가 매일 동쪽에서 떠서 서쪽으로 진다는 관념에 익숙하다. 마찬가지로 신화와 종교 이야기가 아직까지 우리의 마음을 즐겁고 편하게 해줄 때가 많다. 아무리 과학이 발달해도 수 천 년 동안 우리의 사고 구조를 지배하던 신화와 상징적 언어의 인자를 걸러내기가 어렵다는 뜻일 것이다. 현재 인류가 구가하는 과학이 어쩌면 현대인의 신화일지도 모른다.

흔히 서양 문화는 그리스 문화와 그리스도교의 융합이라고 말한다. 서양 고전 회화에 나타난 자연의 상징적 의미는 서양 문화의 기저를 이루는 그리스 문화와 그리스도교 문화를 반영했다. 바로 그것의 구체적 예시를 이 책이 소개하는 서양 고전 회화에서 깨달을 수 있다. 서양의 회화 속에 녹아서 드러난 이 두 문화의 모습을 구체적으로 실감나게 깨우쳐주며 화가의 상상력의 원천이 그리스 문화와 그리스도교 전승 속에 있음을 확연히 알 수 있기 때문이다. 자연의 상징 속에 깃든 신화와 전승의 세계를 마음껏 맛볼 수 있게 해줄 뿐만 아니라 서양 문화의 원천에 대한 탐구심을 고취시키는 것은 이 책이 주는 가외의 크나큰 선물이다. 진정 아는 만큼 보게 된다.

2010 .4 심 장 섭

 "나는 참 포도나무요 나의 아버지는 농부이시다.
나에게 붙어 있으면서 열매를 맺지 못하는 가지는
아버지께서 모조리 쳐내시고 열매를 맺는 가지는
더 많은 열매를 맺도록 잘 가꾸신다."

– 요한의 복음서 15:1-2